시작하는 큐레이터에게

큐레이터
The Curator's Handbook

2016년 5월 16일 초판 발행 · 2024년 8월 13일 5쇄 발행 · **지은이** 에이드리언 조지 · **옮긴이** 문수민
펴낸이 안미르, 안마노, 오진경 · **기획·진행·아트디렉션** 문지숙 · **편집** 강지은 · **디자인** 이소라 · **마케팅** 김세영
매니저 박미영 · **제작** 한영문화사 · **글꼴** SD 산돌고딕Neo1, SM3중명조, Akkurat pro, Palatino LT

안그라픽스
주소 10881 경기도 파주시 회동길 125-15 · **전화** 031.955.7755 · **팩스** 031.955.7744
이메일 agbook@ag.co.kr · **웹사이트** www.agbook.co.kr · **등록번호** 제2-236 (1975.7.7.)

ISBN 978.89.7059.853.6 (03600)

큐레이터

이 시대의 큐레이터가 되기 위한 길

에이드리언 조지 지음
문수민 옮김

안그라픽스

시작하며

7 전시 구현

시작하며

큐레이터란 누구인가

오늘날 큐레이터curator의 정의는 과거 어느 때보다 더 광범위해졌다. 큐레이터란 일반적으로 전시를 위해 예술 작품을 **선정하고 해설하는 사람**이라 알려져 있다. 그러나 현재 큐레이터의 역할은 제작자, 커미셔너, 전시 기획자, 교육자, 관리자, 주최자의 직무를 포괄한다. 그뿐 아니라 전시 공간의 라벨과 도록에 사용할 글, 전시를 설명하는 글도 작성해야 한다(요즈음에는 인터넷과 소셜미디어에 올릴 글도 쓰는 추세다). 21세기의 큐레이터라면 언론, 대중과 소통하고 인터뷰 및 대담을 하는 능력도 갖춰야 한다. 후원자나 후원업체 관련 행사를 여는 등 지원금 모금과 전시 개발에 얽힌 일에도 참여해야 한다. 학교, 대학교, 전문대학 등과 결연해서 강연, 세미나, 인턴십, 직업교육 등의 기회를 제공함으로써 학술 활동에도 관여한다. 큐레이터라는 직업이 계속 변화하고 발전하며 확장일로를 걷고 있는 만큼, 큐레이터 업무의 범위 또한 주어진 과제를 해결하고 기회를 활용할 수 있게끔 점점 발전하고 확장해나가야 한다.

'큐레이터'라는 단어는 14세기 중반 감독, 관리자, 후견인이라는 뜻으로 처음 쓰이기 시작했다. 어원은 '돌보다'라는 뜻의 라틴어 동사 쿠라레curare로, 본디 미성년자나 광인을 돌보는 이를 가리킨다. 큐레이터의 역할이 오늘날과 비슷해진 것은 부유층이 여가 삼아 수집에 관심을 갖기 시작한 현상과 밀접하게 얽혀 있다.

자연 및 지리 관련 표본, 조각, 장식품, 예술품 등 여러 형태의 물품을 수집하는 행위를 둘러싼 문화적 역사는 길지만, 본격적인 수집은 부유층이 저택에 수집품을 보관하고 진열할 방을 따로 만들기 시작했던 17세기에 뿌리를 두고 있다. 그때는 이 방을 '호기심의 방cabinet of curiosity'이라고 불렀다(독일어로는 예술의 방이라는 뜻의 쿤스트카머Kunstkammer 또는 경이의 방이라는 뜻의 분더카머

Wunderkammer라고 했다).[1] 소유주이자 수집가는 수집할 물건을 고르고 소장 중인 물건의 목록을 만드는 한편, 집안에서 부리던 고용인에게 관련 업무를 맡기기도 했다.[2] 그중에서도 특히 예술 작품, 수집품, 골동품을 돌보는 책임을 맡은 이를 가리켜 '**지킴이**keeper'라고 했다. 요즘도 유럽의 박물관 일부에서는 이 용어를 사용하고 있으며, 때로는 연구, 저술, 감식 등을 맡은 선임 큐레이터를 '지킴이'라 칭하기도 한다.

17세기 철학자 로버트 훅Robert Hooke은 '자연과학 진흥을 위한 런던왕립학회The Royal Society of London for Improving Natural Knowledge' 컬렉션 최초의 '지킴이'였다. 지금은 왕립학회Royal Society로 더 잘 알려져 있는 이 학회는 1660년 관찰과 실험을 통해 자연계에 관한 지식을 늘려나가겠다는 목표 아래 창설되었다. 왕립학회는 희귀하거나 흔한 각종 자연 및 인공물을 망라하는 공공 컬렉션을 소유하고 있었다. 학회의 기록에 따르면 1661년 훅을 가리켜 '실험 큐레이터curator of experiments'라 칭한 내용이 남아 있다. 그러나 이 직함은 예술품과는 무관했다. 훅의 직무는 매주 시연할 새로운 과학 실험을 준비, 감독, 기획하는 것이었다. 훅이 자리를 지켰던 40여 년 동안 그가 맡은 업무의 범위는 오늘날의 지킴이, 즉 큐레이터가 처리하는 직무로 확장되었다. 훅은 (다른 직원과 함께) 학회에서 진행한 연구 대부분을 분류, 조사, 기록했다. 훅이 맡은 두 가지 직무는 큐레이터의 역할을 둘러싼 오늘날의 정의와 매우 유사하다.

1 수집은 대부분 부유층의 취미 활동이었지만, 수집가가 늘어나면서 캐비닛의 정의는 방이 아니라 아끼는 물건을 넣고 전시하는 가구로 바뀌었다.

2 표트르Pyotr 대제는 1727년 상트페테르부르크에 쿤스트카메라Kunstkamera를 세웠다. 러시아 최초의 박물관은 표트르 대제의 수집품을 수장 및 전시하려는 목적 아래 생겨난 것이다. 세계 최대 규모의 박물관 가운데 여럿은 (왕족을 포함한) 수집가가 대중을 위해 희사한 수집품을 바탕으로 설립되었다.

18-19세기에 걸쳐 여러 선진국에서 대규모 컬렉션이 생겨났고 그 중 다수는 이후 국가에 기증되었다. 이 시기 박물관 관장, 지킴이, 큐레이터의 역할이 뒤섞였으나 박물관 또는 예술 및 여타 컬렉션 관리와 가장 밀접하게 관련된 단어는 바로 '큐레이터'였다. 오늘날의 큐레이터 역할 또한 당시와 마찬가지로 광범위하며 모든 분야를 아우른다. (구입, 작품 제작 의뢰, 기증 등의 방법으로) 컬렉션에 추가할 작품을 선정하고, 작품에 관한 독창적이고 심도 있는 조사를 진행하고, 소장품을 관리하고 기록하며, 학술적 출판과 전시를 통해 대중 및 관련 업계 종사자와 지식을 공유하는 것이다.

큐레이터의 핵심 업무는 **시각문화 분야의 전문가**가 수행하는 업무와 동일시되는 경우가 많다. 이 같은 생각의 바탕은 19세기 중후반에 걸쳐 형성되었고 20세기 중반에 굳어졌다. 그 기간 동안 박물관의 역할도 바뀌었다. 박물관은 단순히 수집품을 보관하는 장소가 아니라 큐레이터와 작가가 새로운 표현 수단을 이용해 실험하는 장이라는 인식이 생겨났다. 영향력 있는 미술계 인사가 여럿 부상하고 단순히 소장품을 공개하는 차원을 넘어서는 전시를 선보이기 시작한 것도 이즈음이었다. 이들 신종 큐레이터는 다양한 작품을 연계시키고, 예술 및 역사적 주제를 골라내어 조명하고, 유사한 방식으로 작업하는 작가들을 한데 모았다.

폰투스 홀텐Pontus Hultén이나 하랄트 제만Harald Szeemann 등 기라성 같은 전후戰後의 큐레이터는 획기적인 전시를 선보였다. 1958년부터 1973년까지 스톡홀름 현대미술관Moderna Museet의 관장이었던

3 2009년 아트 두바이Art Dubai의 글로벌 아트 포럼에서 열린 다니엘 비른바움과 한스 울리히 오브리스트의 대담 '큐레이팅의 역사 개괄A Brief History of Curating' 중. http://www.youtube.com/watch?v=oJA2n_qEfLc

비평의 역사는 (큐레이팅의 역사보다)
훨씬 잘 알려져 있다. (…) 비평과 맥락을
같이하는 행위인 전시 기획을 다룬
책은 없다. 큐레이터란 비평가처럼
쉽게 정의하기 어려운 존재였고, 어쩌면
쉽게 정의하지 말아야 할 존재이기
때문일 수도 있다.

다니엘 비른바움Daniel Birnbaum
제53회 베니스 비엔날레Venice Biennale **디렉터**[3]

홀텐은 미국 팝아트pop art 등 주요 미술 사조를 유럽에 최초로 소개했을 뿐 아니라 미술관에서 대담, 토론, 콘서트, 영화 프로그램 등을 진행하는 현대적인 흐름을 선도했다. 1973년 파리로 옮겨간 뒤로는 조르주퐁피두센터Centre Georges Pompidou에 국립근대미술관Musée Nationale d'Art Moderne을 설립하는 데 일조하고, 유럽 각국의 수도에서 생겨난 문화적 산물을 연결 짓는 주요 전시를 잇달아 기획하며 전시 기획 분야에서 패러다임의 변화를 이끌어냈다. 하랄트 제만은 배우, 무대 디자이너, 화가로 경력을 쌓기 시작하다가 1957년에야 전시 기획에 발을 들여놓았다. 1961년부터 1969년까지 쿤스트할레 베른Kunsthalle Bern의 큐레이터로 활동하면서, 제만은 작가 크리스토와 잔클로드Christo & Jeanne-Claude에게 처음으로 건물 전체를 포장할 기회를 선사했다. 1969년에는 획기적인 전시 〈머릿속에서 산다는 것: 태도가 형식이 될 때Live in Your Head: When Attitudes Become Form〉를 기획했다. 중심 주제를 바탕으로 여러 작품을 연계하고, 새롭고도 도발적인 관계를 형성하는 '위대한 전시great exhibition'라는 형식을 확립한 전시였다. 큐레이터의 역할에 대한 비판의 목소리가 생겨나게 된 데에는 이런 유형의 전시 기획 탓도 없지 않다. 예술, 예술가, 큐레이터 사이의 균형점이 큐레이터가 정한 전시 주제 쪽으로 다소 기울어졌기 때문이다.

1990년대 내내 영어권 국가를 중심으로 큐레이터의 역사가 크게 주목받았다. 그러나 큐레이터의 역사는 지금도 상당히 엉성하다. 현대 큐레이터에서 가장 영향력 있는 인물 중 하나로 꼽히며 런던 서펜타인갤러리Serpentine Gallery의 전시 및 프로그램 공동 디렉터 겸 국제전 디렉터이기도 한 스위스 태생의 한스 울리히 오브리스트Hans Ulrich Obrist는 "내가 (큐레이팅의 역사를 기록하는) 이 일을 하는 이유는 지금까지의 상황을 역사화하려는 것이 아니라 왜 그 같은 일이 잘 알려지지 않았는지 이해하기 위해서이다."라고 말했다.4

확실한 것은 전통적인 역할을 수행하든 현대적으로 재해석된 역할을 수행하든, 큐레이터는 과거와 현대의 예술과 문화를 이해하는 데 지극히 중요하고도 필수적인 역할을 담당한다는 사실이다. 큐레이터는 예술가와 공생관계를 맺고, 기존 관념에 도전하며, 미래의 문화가 어떻게 펼쳐질지, 또 어떤 모습을 띨지 탐구하기 때문이다.

큐레이터의 종류

국립 미술관 등 대규모 컬렉션을 가진 대형 기관에는 판화나 드로잉 전문 큐레이터, 일본 미술 전문 큐레이터 등 **주제 전문 큐레이터**subject specialist curator를 둔 경우가 많다. 이 경우 전통적으로 큐레이터가 해왔던 작품의 기록 및 관리 업무는 소장품 관리자, 보존 전문가 또는 연구원 등 다른 직원이 맡게 된다. 덕분에 주제 전문 큐레이터는 전문적인 조사를 수행하거나 대규모 전시를 기획하는 데 시간을 투자할 수 있지만 소장품과 멀어진다. 한편 대규모 팀을 관리하고 다른 큐레이터와 협업하는 등 추가 업무를 맡게 되기도 한다.

　반면 좀 더 작은 조직에서 활동하는 큐레이터라면 전통적으로 큐레이터의 업무에 속하는 조사와 전시 기획 외의 일도 처리해야 하는 경우도 있다. 정확한 기록을 남기고, 도록을 쓰거나 편집하고, 인쇄 과정을 관리하고 출판하며, 도판을 조사하고, 저작권 문제를 해결

4 한스 울리히 오브리스트와 개빈 웨이드 Gavin Wade의 인터뷰 중에서. 한스 울리히 오브리스트, 「망각에 대한 시위A Protest Against Forgetting」, 『큐레이팅에 대해 알고 싶었지만 차마 묻지 못했던 모든 것Everything You Always Wanted to Know about Curating* But Were Afraid to Ask』, 스테른베르크 프레스Sternberg Press, 2011년, 127쪽.

해야 한다. 그뿐 아니라 요즈음 전시 프로그램에 흔히 포함되어 있
는 교육, 대담, 홍보, 자금 조달, 언론 홍보 등 수많은 여타 업무에
도 관여해야 한다. (관여하는 수준을 넘어서 직접 업무를 처리해야
하는 경우도 있다.)

독립 큐레이터independent curator 또는 프리랜서로 활동하는 큐레이
터라면 자신이 하고 싶은 업무를 어느 정도는 스스로 정할 수 있
다. 공공 전시 및 행사 기획, 공공 예술 제작 의뢰, 사무실이나 기업
에 어울리는 작품 선별 등을 전문적으로 하거나, 건축가나 실내 디
자이너의 의뢰를 받고 일하는 큐레이터도 있다. 일부는 상업 갤러
리에서 일하면서 소속 작가의 작품을 활용해서 전시를 기획하고,
갤러리의 상업적인 환경에 미술사적 근본 바탕을 더해 주기도 한
다. 독립 큐레이터는 미술관과 갤러리를 순회하는 전시를 기획하기
도 하는데, 이때 전시를 기획한 큐레이터는 미술관 소속 큐레이터
와 함께 작업하며 '공동' 큐레이터 또는 '초청' 큐레이터로서 임시
로 근무하게 된다.

파울루 베난시우 필류Paulo Venancio Filho는 브라질의 리우데자네
이루에서 활동하는 큐레이터, 저술가 겸 학자이다. 2000년, 필류
는 런던 테이트 모던Tate Modern의 초청 큐레이터로서 영국 출신의
큐레이터와 함께 〈세기의 도시: 현대 메트로폴리스의 예술과 문화
Century City: Art and Culture in the Modern Metropolis〉전을 기획했다. 이처럼 대형
기관과 일한 경험을 묻자 필류는 다음과 같이 노련하게 답했다.

테이트에서 선보였던 내 작업은 국제적인 대형 전시 공간이라는 복잡한 개체 내에
서 경험했던 진정한 배움이었다고 할 수 있습니다. 5

조지나 잭슨Georgina Jackson은 캐나다 온타리오 주 토론토에서 현대
미술을 다루는 센터이자 예술가가 직접 운영하는 머서유니언Mercer

Union의 관장이다. 잭슨은 기관이라는 틀 안에서 외부 큐레이터로 일했던 자신의 경험에 대해 다음과 같이 평했다.

기관의 한계를 밀어붙일 수 있을 만큼 충분히 비판적이면서도, 묵살되고 배제당할 만큼 지나치게 비판적이지는 않은 목소리를 내는 과정이 어려웠습니다. 이런 상황에 발을 들여놓으면 빠르게 많이 배워야 하고, 기관이 어떻게 돌아가는지 주요 사안은 무엇인지 신속히 이해하는 능력이 필요하죠. 자금 조달자, 설치 전문가, 홍보 담당자에 이르기까지 다양한 직원과 좋은 관계를 쌓는 게 중요합니다. 전시 공간이 위치한 국가, 도시, 때로는 근처 지역의 폭넓은 문화적 상황을 이해하는 것도 마찬가지죠.[6]

기관 소속 큐레이터는 기관의 정책과 관례를 유지하는 책임을 맡는 반면 초청 큐레이터는 기관의 정책을 전복시키거나 반대하거나 다른 방식을 시도하므로 초청 큐레이터로서 협업하는 것은 매우 보람차지만 그 과정이 쉽지 않을 수도 있다. 예술가이자 음악가인 스티븐 클레이던Steven Claydon은 2007년 런던의 캠든아트센터Camden Arts Centre에서 맡았던 역할에 대해 다음과 같이 말했다.

내가 전시를 큐레이팅했을 때에는, 큐레이팅을 직업으로 삼는 이가 받게 마련인 구속은 전혀 없었어요. 내게 자유가 주어졌고, 위험한 영역을 탐색할 수 있다는 걸 잘 알고 있었습니다.[7]

5 파울루 베난시우 필류(브라질, 리우데자네이루연방대학교Federal University of Rio de Janeiro 미술사 교수), 2013년 7월 11일, 저자에게 보낸 이메일 중에서.

6 조지나 잭슨(토론토, 머서유니언 관장), 2013년 9월 25일, 저자에게 보낸 이메일 중에서.

7 스티븐 클레이던, 〈기묘한 행사가 발생이라는 호사를 스스로 허하다Strange Events Permit Themselves the Luxury of Occurring〉, 캠든아트센터, 2007년 12월 7일-2008년 2월 10일.

위에서 알 수 있듯 **작가 겸 큐레이터**artist-curator는 전시 기획을 요청한 기관의 관례를 깰 자유가 있으며 기관에서도 그런 시도를 장려한다. 즉 전시를 기획할 때 학술적 규범이나 질을 무시할 수도 있다는 뜻이다. 작가 겸 큐레이터가 하는 일은 곧 예술이라 정의할 수 있다. 이를테면 설치 작품과 같은 취급을 받는 것이다. 비록 그 설치 작품이 다른 작가의 작품을 모아 만든 것이라 해도 말이다.

작가가 큐레이터를 겸업하는 것은 서구에서는 오랜 관습으로, 그 뿌리는 1768년 런던 왕립예술원Royal Academy of Arts 설립 당시까지 거슬러 올라간다. 작가이자 회원이었던 조슈아 레이놀즈Joshua Reynolds가 기획자, 관리자 겸 큐레이터 역할을 하는 초대 학장으로 임명되었던 것이다. 그러나 독일 란데스무제움 하노버Landesmuseum Hanover의 관장이던 알렉산더 도너Alexander Dorner가 작가 겸 큐레이터를 초청해서 작가 자신과 동료 작가의 작품을 포함한 전시를 기획하도록 요청하는 전례 없는 시도를 한 것은 그보다 훨씬 뒤인 1927년의 일이었다. 당시 엘 리시츠키El Lissitzky는 피카소Picasso, 레제Léger, 슈비터스Schwitters의 작품 옆에 자신의 작품을 전시했다.[8] 20세기 말에 접어들면서 작가 겸 큐레이터의 수는 급증했다. 큐레이터에 대한 대중의 평가가 높아지고 '셀러브리티 큐레이터celebrity curator'가 탄생하면서 비롯된 결과일 수도 있다.

오늘날에는, 상하이 상하트갤러리Shanghart Gallery의 스위스 출신 관장 로렌츠 헬블링Lorenz Helbling이 "여기서는 작가가 최고의 큐레이

8 작품은 미닫이 패널에 전시되었고 관람객은 패널을 움직여 작품의 배치를 바꿀 수 있었다. 간단할지언정 실질적으로 관람자 자신이 작품 진열을 '큐레이팅'했던 것이다. 안타깝게도 1937년에 파손되었으나 당시의 공간 설계에 바탕을 둔 정밀한 복제품이 1969년에 제작되었다. 1979년에는 독일 하노버 슈프렝겔박물관Sprengel Museum에 설치되었다.

9 폴 오닐과 믹 윌슨, 2008년 12월 4일, ICA Institute of Contemporary Arts 블로그 게시글 '출현Emergence' 중에서. http://www.ica. org.uk/blog/emergence-paul-oneill-mick-wilson

큐레이터를 둘러싼 담론의 확장은
1990년대 초 큐레이터 전문 교과과정이
생겨나면서 가속화되었다. 학생과 학교는
기존 전시 모델을 살펴보고, 비교적
소수에 지나지 않았던 큐레이팅 사례를
살펴보고, 전시된 작품이 아니라 전시
자체의 역사와 큐레이팅에 관련된 요소를
유심히 검토하기 시작했다.

폴 오닐 & 믹 윌슨Paul O'Neill & Mick Wilson
ICA 블로그[9]

터다."라고 주장한 것처럼, 파리에서 활동하는 홍콩 출신 갤러리스트 조셉 탱Joseph Tang 또한 작가에게 갤러리의 전시 기획을 맡기곤 한다.[10] 그러나 작가는 작품 진열 업무라면 제대로 해낼지 몰라도 전시 계획, 행정, 자금 조달, 글쓰기, 전시 해설, 마케팅, 언론 대응, 직원 및 건물 관리 등 큐레이터가 처리해야 하는 여타 업무는 하고 싶은 생각도, 해낼 능력도 없을 수 있다.

한편 전반적인 비전과 방향을 유지하면서 조직의 성과를 조율, 관리하는 것이 업무인 **문화 기관 내 관련 부서장**을 교육부 큐레이터, 전시부 큐레이터 등 큐레이터라 일컫기도 한다. 이와 함께 아카이브 큐레이터, 영상 큐레이터, 뉴미디어 큐레이터, 문학 큐레이터, 음악 큐레이터 등 다른 부류의 큐레이터도 급증하고 있다. 여기에서 사용된 '큐레이터'라는 명칭은 대중의 이해를 도울 수 있도록 관련 매체의 작품을 조사하고 선별한 뒤 조직화하는 인물을 가리킨다.

위에서 열거한 큐레이터의 길 또는 전공 분야는 저마다 독특한 역사, 이론, 목표를 지니고 있다. 아릭 첸Aric Chen은 홍콩 서구룡 문화지구West Kowloon Cultural District, WKCD의 시각예술 전문 박물관인 엠플러스M+에서 디자인 및 건축 큐레이터로 근무하고 있다. 첸은 디자인과 건축이 전공 분야이지만, 전통적인 순수예술 분야의 큐레이팅도 한 바 있다. 첸은 큐레이터의 사고 과정에 영향을 미칠 수 있는 요소 몇 가지를 검토함으로써 두 분야에 대한 큐레이팅 접근법이 각기 다르다는 사실을 부각시켰다.

디자인과 건축은 시각예술로부터 뻗어 나왔지만 수집, 디스플레이, 전시라는 측면에서는 각기 다른 장르입니다. 건축은 극히 드문 사례를 제외하면 건축 자체를 다루지 않아 탈맥락화라는 문제가 등장하게 되고 개념만 다루게 됩니다. 이런 특징은 과거에는 설계도와 모형을, 지금은 이와 함께 디지털과 디지털로 만든 자료를 통해서 건축적 과정을 페티시화하는 현상으로 이어졌습니다. 이들 페티시는 나름의 위치와

가치가 있지만, 건축의 토대를 지지하는 의미, 접근법, 기능, 매개 등을 담아내는 능력 면에서는 이론의 여지없이 불완전합니다. 디자이너의 의도가 명확할지라도 건축은 태생적으로 공공, 협동적이기 때문에 사용, 침범, 점유, 활용해야 하는 객체라는 관점에서 감상할 수 있어야 합니다. 그로써 건축을 전시하는 방법과 시각에 가능성과 불확실성을 한 겹 더해줘야 하죠. 이는 건축과 마찬가지로 수집하기 어려운 작품에 속하는 퍼포먼스나 시간적 작품과 건축을 차별화하는 요소입니다.

심지어 디자인은 어떤 면에서 한 층 더 복잡합니다. 분야가 완전히 뒤섞여 있기 때문이죠. (관념적 요소를 잔뜩 넣어도) 건축을 더 이상 기둥, 서까래, 벽, 조각적 부피를 묘사한 모형과 설계도로 정의할 수 없듯이, 의자와 찻주전자에 대한 이해 또한 형태와 기능의 개념을 초월해서 세계 시장에서의 역할, 상품과 자본의 흐름, 정체성의 개념 등을 고려하는 방향으로 나아가야 합니다. 게다가 기술, 생명공학, 데이터 시각화, 인터넷 등에 내재된 디자인적 요소는 이제야 조금 건드려봤을 뿐입니다. 당연한 말이지만 공업사회의 큐레이팅은 탈공업사회의 큐레이팅과는 다를 겁니다. 저작권, 독창성, 생산의 소유권 등의 개념은 예전과 달리 단순하게 정의할 수 없죠.[11]

무엇보다 사회 참여의 흐름은 21세기 큐레이팅의 핵심적인 특징이 된 것 같다. 한스 울리히 오브리스트는 "큐레이팅이라는 분야에서는 전시뿐 아니라 사람들을 한데 모으는 것도 중요하다."고 지적했으며, 이 같은 역할이 큐레이터의 업무에서 중요한 위치를 차지한다고 본다.[12] 런던 테이트의 관장 니콜라스 세로타Nicholas Serota 또한 이 같은 생각에 공감하고 있다.

10 로렌츠 헬블링(상하이, 상하트갤러리 관장), 2013년 2월 1일, 저자에게 보낸 이메일 중에서.

11 아릭 첸(홍콩, 엠플러스 디자인 및 건축 큐레이터), 2013년 8월 5일, 저자에게 보낸 이메일 중에서.

12 한스 울리히 오브리스트와 잉고 니어만 Ingo Niermann의 인터뷰 중에서. 「두바이의 취한 코끼리The Elephant Drunk in Dubai」, 위의 책, 36쪽.

내 경험에 비추어 봤을 때 큐레이터는
작가, 대중, 기관, 여타 부류의 공동체
사이의 간극을 메우고 다리를 놓아야
한다. 큐레이터가 하는 일의 핵심은 각기
다른 사람과 분야를 연결 짓고, 그들
사이에 불꽃을 일으키는 상황을 조성해서
임시적인 공동체를 만드는 데 있다.

한스 울리히 오브리스트Hans Ulrich Obrist
런던 서펜타인갤러리Serpentine Gallery 전시 및 프로그램
공동 디렉터 겸 국제전 디렉터[13]

큐레이터는 전시를 구현하는 데 필요한 모든 인맥을 활용하고, 전시팀과 협업하며 작가가 작업을 확장해나가게끔 영감을 심어줘야 한다. 그런 다음 큐레이터는 언제, 무엇을 내보여야 할지 알아야 한다.[14]

큐레이팅이 각광받는 이유

1990년대 말, 큐레이팅에 관한 대담과 출판물이 급증했다. 2008년 한스 울리히 오브리스트는 큐레이팅의 짧은 역사에 관한 책을 펴내면서 큐레이팅의 지형도를 바꾼 주요 인물과 전시를 돌아봤다.[15] 주요 전시, 주제 및 영향을 다룬 글은 점점 더 많이 출판되는 추세다.[16] 1990년대 이래 큐레이터의 역할은 더욱 발전했으며 그와 함께 큐레이팅이라는 분야 또한 역사적으로나 전문적으로 진화해나갔다.

예술행정에서부터 매체별 큐레이팅을 다룬 특수 과정에 이르

13 한스 울리히 오브리스트와 소피아 커시 에이커드Sophia Krzys Acord의 인터뷰 중에서. 한스 울리히 오브리스트, 「택시, 파리, 오후 8-10시Taxi, Paris, 8–10pm」, 『큐레이팅에 대해 알고 싶었지만 차마 묻지 못했던 모든 것』, 스테른베르크 프레스, 2011년, 166쪽.

14 니콜라스 세로타(런던, 테이트 관장), 2013년 6월 6일, 저자와의 대화 중에서.

15 한스 울리히 오브리스트, 『큐레이팅의 역사 A Brief History of Curating (Documents)』, JRP 링기에르JRP Ringier, 2008년.

16 예컨대 1979년 베이징에서 열린 <스타즈 아트Stars Art>전은 문화대혁명에 뒤이은 중국 아방가르드의 시작을 자리매김한 전시로 손꼽힌다. 십여 년 뒤 열린 <중국 아방가르드 China Avant-Garde>전은 중국 현대미술의 지형도를 그리기 시작했다. 같은 해 파리에서 열린 <땅의 마술사Magiciens de la Terre>전은 아시아, 아프리카, 호주 원주민, 남미 출신의 작가가 선보인 작품에 서구의 관심을 불러 모았다. 이들 전시는 미술사뿐 아니라 미술 시장의 초점도 바꿔놓았다.

기까지, **큐레이팅 교육과정**도 여럿 생겨났다. 전 세계의 대학교, 전문대학, 심지어 미술관에서도 제각기 큐레이팅 교육과정을 설립했다. 이제 큐레이팅 교육과정은 예술 제작자와 연계되고 그와 나란히 권위 있는 문화생산 방식의 일종으로 자리매김하고 있다.

고도의 능력을 갖춘 주제 전문가라는 큐레이터의 이미지는 여전히 이어지고 있지만, 1960년대 미술계를 둘러싼 신비주의가 벗겨지면서 **큐레이터란 곧 교육자가 되어야 한다**는 주장도 대두되었다. 큐레이터는 이제 (일반 대중이 쉽게 이해할 수 있도록) 작품을 설명하고, 시각예술의 새로운 흐름을 제시하고, 역사적 맥락 속에 새로운 사조를 위치시켜야 한다. 문화생산이 급속도로 확장되고 있는 오늘날, 큐레이터는 거름망과 문지기의 역할을 해야 한다. 터놓고 말하자면 무엇이, 어째서 '좋은' 예술 작품인지 가르쳐주는 취향의 길잡이가 되어야 하는 것이다. 이 모든 요소가 큐레이터란 지식, 경험, 기술을 갖춘 근사한 직업이라는 이미지를 만드는 데 일조하고 있다.

예술과 패션, 디자인, 건축은 언제나 발맞춰 나가며 점점 더 큐레이터를 디자인에 민감한 스타일이나 세련된 교양을 결정하는 주체로 바라봤다. 현대미술은 이제 최고 수준의 부유층만 향유할 수 있는 명품 브랜드 취급을 받고 있으며, 일부 큐레이터는 부유층이나 유명인과 어울리기도 한다. 그 결과 거의 유명인의 위치에 올라 전 세계의 론칭 파티나 행사에 참가하고, 미술계 저널뿐 아니라 주류 신문과 잡지에도 얼굴이 오르내리며 국제적으로 '**위버 큐레이터**über-curator'라 이름난 몇몇 큐레이터가 나타났다. 그렇기 때문에 큐레이터가 화려한 직업이라는 인식이 짙어지고 있는데, 대부분의 큐레이터는 그렇지 않다.

아이디어 촉매제이자 도관으로서의 큐레이터

큐레이터의 직무에서 중요한 측면 가운데 하나는 대중의 시선을 특정 시기, 특정 주제에 모을 수 있는 기회를 마련하는 것이다. 작가 선별, 작품의 병치 및 해설 등을 통해 큐레이터는 관람객, 작가, 기관 사이의 (삼자) 회담을 만들어낼 수 있다.

토론토의 파워플랜트현대미술관Power Plant Contemporary Art Gallery에서 큐레이터 겸 전시국장으로 근무했으며 예술가가 운영하는 밴쿠버의 아트센터 아트스피크Artspeak에서 관장 겸 큐레이터를 지낸 멜러니 오브라이언Melanie O'Brian은 큐레이터의 역할을 출판 편집자에 비견한다.

큐레이팅의 언어는 편집과 비슷합니다. 아이디어를 고르고 배열하고 정돈하고 관장하는 행위는 두 업무를 비슷한 연장선상에 놓습니다. 큐레이터는 아이디어의 편집자로서, 예술과 문화적 행위를 선보이고 전시뿐 아니라 출판물, 웹사이트, 포럼, 여타 행사를 통해 관람객에게 주제를 전달합니다.[17]

이 같은 면에서 큐레이터는 촉매제 역할을 하기도 한다. 전시에 영감을 받아 다른 전시, 프로그램, 부대행사, 심지어 속편 전시가 생겨날 수도 있는 것이다.

가령 작품 제작을 의뢰하는 과정에서 작가와 맞대면하다 보면 다른 종류의 대화를 해나갈 수 있다. 그러면 작가가 제안하는 작

[17] 2005년 7월 16일 큐레이터스인컨텍스트 CuratorsinContext가 밴프에서 '암묵적 추정: 맥락 위에 놓인 시각예술 큐레이터Unspoken Assumptions: Visual Art Curators in Context'를 주제로 진행한 심포지엄 '큐레이팅을 통해 생각하기Thinking through Curating'에서 멜러니 오브라이언이 강연한 '예술의 말: 큐레이팅의 언어를 이해하기 위하여Art Speaking: Towards and Understanding of the Language of Curating' 중에서. http://curatorsincontext.ca/en/talk.php?id=24.

품에 대해서 (바라건대) 비평 가능한 거리를 유지한 채 토론하고 검토할 기회가 생긴다. 이 과정에서 큐레이터는 의문을 제기하고 과제를 제시할 수 있다. (작가를 직접 이끌거나 방향을 제시하지 않도록 주의해야 한다. 큐레이터는 작가가 아니라는 사실을 잊지 말자.) 이때 큐레이터의 직무는 작가가 더 적은 자원을 이용해 더 큰 성과를 내도록 장려하는 코치 또는 멘토의 역할로 확장된다.

스페인 출신 화가 마르타 마르세Marta Marcé는 2009년 당시 아직 준공되지 않았던 마드리드의 영국 대사관 건물에 설치할 장소특정적 3차원 작품을 제작해달라는 의뢰를 받았다.

> 그건 도전이었어요. 매우 생산적인 도전이기도 했죠. 특정 맥락을 위해, 특정 건축물을 위해 특정 목표를 지니고, 스튜디오에서 혼자 작업하는 게 아니라 큰 규모로 팀과 함께 작품을 만들어낼 수 있었으니까요. 개념적으로나 개인적으로나 한계를 넓히는 방법을 배울 수 있는 과제였어요.[18]

회화 작업을 해온 작가에게 3차원 작품을 만들어달라고 의뢰한 이유는 무엇일까? 이미 비슷한 의뢰를 받아본 작가와 접촉하는 편이 더 당연하고 간단하다. 그러나 회화 전문 작가에게 이런 작업을 요청할 경우 다소 위험성이 따르더라도 실험과 새로운 아이디어의 장을 열 수 있다. 이 '위험성'은 작가와 의뢰한 큐레이터 모두에게 새로운 도전이 된다. 이를 통해 담론이 생성되고 양쪽 분야 모두에서 새로운 발전을 도모할 수 있는 것이다. 좋은 예로 마르세는 작

18 마르타 마르세(화가), 2010년 9월 17일, 저자에게 보낸 이메일 중에서.

19 테레사 글리도, 니루 라트남Niru Ratnam, 「전부 걸어Hang It All」, 《옵저버Observer》, 2003년 3월 9일. http://www.theguardian.com/theobserver/2003/mar/09/features.magazine47

현대미술 큐레이터는 이제
전시의 물리적, 지적 경험 전반에
관여한다.

테레사 글리도Teresa Gleadowe
런던 왕립예술대학교Royal College of Art
현대미술 큐레이팅 석사과정 설립이사[19]

품 제작을 의뢰받고 라이트박스 설치 작품을 만들었다. 간단히 설명하면, 네 면으로 제작되어 건물의 여러 층에 걸쳐 설치된 3차원 회화 작품이었다. 마르세가 자신의 작품 활동에서 최초로 제작한 3차원 작품이었고, 규모 또한 전에 없이 컸다. 라이트박스를 만든 것도 건축팀과 협업한 것도 처음이었다. 이 작품은 마르세의 작품 세계에서 새로운 국면을 열었고, 나아가 런던 가이병원Guy's Hospital 에 설치할 작품을 제작하는 계기도 되었다.[20]

저자, 편집자, 평론가로서의 큐레이터

큐레이터가 지녀야 하는 능력은 다양하지만 그중에서도 꼭 갖춰야 하는 것이 언어력이다. 글쓰기는 언제나 큐레이팅에서 중요한 부분을 차지해왔다. 큐레이터가 작품의 역사, 기원, 의미를 전달하는 **정확하고 분명한 글**을 쓸 수 있어야 한다는 필수적인 요건은 큐레이터의 역할이 발전함에 따라 극적으로 확장되었다. 이제 큐레이터는 전시 기획서를 내놓고, 학술적이며 견실한 연구에 바탕을 둔 도록 및 책에 실을 글을 쓰고, 복잡한 주제를 요약해 (비록 '평균'이라는 개념은 현실적으로 존재하지 않지만) 평균적인 독자의 눈높이에 맞게 해설할 수 있어야 한다. 조직의 규모에 따라 전시를 기획하는 큐레이터는 **벽면 라벨, 패널, 안내 책자, 리플릿** 등 전시에 필요한 추가 글을 써야 한다. 대형 조직에서는 교육 또는 공공 참여 관련 분야의 교육 큐레이터가 전시에 필요한 글을 쓰는 추세다. 그러나 글의 내용과 방향이 전시 주제의 방향과 맞아떨어지려면 전시를 기획한 큐레이터 또한 집필 작업에 일부 참여해야 한다. 이

과정에서 교육 큐레이터와 전시 및 컬렉션 큐레이터 사이에 갈등
이 발생하기도 한다(276쪽 '해설 자료' 참고).

세부 요소를 꼼꼼히 살피고 노련미를 발휘해야 하는 **편집** 능력
또한 큐레이터가 갖춰야 할 중요한 자질이다. 어떤 저자에게 전시
관련 글을 써달라고 요청한 뒤 결과물을 받았다고 치자. 이 글을
주장이 명확히 드러나고 간결하게 편집하기란 쉽지 않다. 편집을
제대로 해야 할 뿐 아니라 개인적으로 민감한 부분이나 자존심을
건드리지 않아야 하기 때문이다. 오류나 실수가 발생하면 추가 비
용이 들고 민망한 상황이 발생할뿐더러 대중으로부터 엄청난 비판
과 문의가 쏟아진다. 이들 각각이 모두 신중하게 대응해야 하는 사
안이다. 생존 작가나 사망 작가의 대리인 및 대표자는 작가명, 작
품명, 제공자나 출처 등의 정보를 기재한 크레디트 라인credit line을
틀렸을 때 그리 달가워하지 않는다(182쪽 '도판 취합, 저작권, 크레
디트 라인, 인가' 참고). 그러므로 해당 정보를 관련 당사자에게 확
인하고 세부적인 내용을 모두 정확하게 정리해야 한다.

큐레이터는 **논설 및 평론**을 통해 자신이나 타인이 기획한 전시
와 작가를 홍보함으로써 평론가 또는 기자 역할을 맡기도 한다. 이
또한 공공 기관 소속 큐레이터일 경우 다른 조직이나 인물을 비방
하면 업무상 인맥에 금이 갈 수 있어 문제가 된다. 대중에 이름이
알려졌거나, 독특하고 색다른 시각을 지녔거나, 남 앞에 서는 데 재
능을 타고난 큐레이터는 때로 직접 방송에 뛰어들기도 한다. 가령
잡지 《뉴욕New York》과 《빌리지 보이스Village Voice》 등에 기고해서 이
름을 알린 미국의 평론가 제리 살츠Jerry Saltz는 미국 텔레비전 방송
〈예술 작품: 미래의 거장Work of Art: The Next Great Artist〉(2010)에 심사위

20 마르타 마르세, 〈일시적인Transient〉,
2010년. 런던 가이병원 영안 센터.

개인적으로 (가능하면 급료를 지급받는)
자원봉사를 통해 실질적 경험을
쌓는 편이 훨씬 더 의미 있다고 본다.
교실에서 가르칠 수 있는 내용에는
한계가 있다. 대중, 작가, 직원 등 사람을
대하는 요령을 익히려면 박물관이나
미술관이라는 환경 속에서 직접 관찰하고
학습하는 것이 가장 효과적이다.

킴 모히니Kim Mawhinney
벨파스트 북아일랜드국립박물관National Museums Northern Ireland
예술부장[21]

원으로 출연했다. 역사학자 겸 런던 왕궁관리청Historic Royal Palaces 수석 큐레이터 루시 워슬리Lucy Worsley 또한 예술, 역사, 문화를 다룬 텔레비전 시리즈물을 여러 번 진행한 바 있다.

소셜미디어와 인터넷에 얽힌 업무도 급증하고 있다. 인터넷 사용자는 해당 주제의 검색 건수가 많을수록 검색 순위가 올라가도록 되어 있는 (구글, 빙, 야후 등의) 검색엔진을 통해 인터넷의 바다에 넘쳐나는 방대한 정보에 접근한다. 예술 및 문화에 관련된 정보는 이플럭스e-flux, 아트데일리ArtDaily, 아트 래빗Art Rabbit 등 예술 정보를 전달하는 전문 검색엔진을 표방하며 생겨난 포털 사이트를 통해 걸러볼 수 있다. 하지만 현실적으로 정보의 범위와 질은 누가, 무엇을, 유·무료로 열람하는가에 따라 달라진다. 아트 레이더 아시아Art Radar Asia, 레드박스 리뷰RedBox Review 등의 예술 전문 블로그와 개인 블로그는 (정도의 차이는 있지만) 모두 전시, 프로젝트, 작가에 관한 평을 싣고 있다. 누구나 접속할 수 있으며 구독자 수도 많다. 그뿐 아니라 거의 모든 작가, 미술관, 갤러리, 경매사, 개인 컬렉션, 출판물도 각자 웹사이트를 운영하고 있다. 잡지 편집자가 기사를 고르듯 누군가가 이들 웹사이트의 콘텐츠를 선별 혹은 큐레이팅해야 한다.

21 킴 모히니(북아일랜드국립박물관 예술부장), 2014년 7월 24일, 저자와의 대화 중에서.

큐레이터를 향한 길

큐레이터가 되기 위한 교육에 대해서는 극히 다양한 의견이 존재한다. 테이트 브리튼Tate Britain 관장 퍼넬러피 커티스Penelope Curtis는 큐레이터가 되기 위한 훈련은 굳이 필요하지 않다고 말한다. 큐레이터의 업무는 '실용 지능'에 바탕을 두고 있기 때문이라는 것이다.[22] 반면 예술가이자 저술가 겸 큐레이터로도 활동하는 마이클 피트리Michael Petry는 현장과 이론을 연계하는 것이 중요하다고 지적한다.

현장에서 일하는 것도 물론 매우 중요하지만, 큐레이팅의 개념적 기반을 깔아줄 양질의 교육과정을 밟는 것 또한 바람직합니다. 문제는 교육과정이 너무 학술적이거나 당연한 사실을 짚어주지 않는다는 겁니다. 즉 아무리 공부한다 해도 현실에서는 뭔가가 잘못되게 마련이고 문제 상황에 실시간으로 대응해야 한다는 사실 말이죠. 위기만큼 나 자신을 제대로 시험해볼 수 있는 계기는 없습니다. 그런 위기가 꽤 자주 찾아온다는 건 다들 아는 사실이죠.[23]

그러나 큐레이팅은 점점 더 전문화되고 있으며, 큐레이터가 되기 위한 교육과정은 급속도로 진화하고 있다. 보편적인 진로는 **미술사 및 시각문화사 관련 전공**, 문화학, 영문학, 평론 및 작문 관련 전공에서 시작되어 석사를 거쳐 박사과정까지도 이어질 수 있다. 한편 순수예술이나 예술행정을 비롯한 대부분의 인문학 전공을 통해서도 큐레이터가 될 수 있다. (큐레이팅 학부가 생겨나고 있으니 이곳에 진학하는 것도 가능하다.) 20세기에서 21세기 초의 유명 큐레이터 몇몇도 다른 학문을 전공했다. 쾰른 루트비히미술관Ludwig Museum의 큐레이터 겸 관장인 카스퍼 쾨니히Kasper König는 인류학을 전공했으며, 앞서 말했듯 '위대한 전시'라는 형식을 확립한 스위스의 큐레이터 하랄트 제만은 원래 연극과 출신이었다.

최초의 **큐레이팅 과정**은 1987년 프랑스 그르노블의 국립현대미술센터Centre national d'art contemporain, Magasin에서 생겨났다. 이 과정은 매년 10개월간 진행되며 무료이다. 1990년에는 뉴욕의 바드대학교Bard College에서 혁신적인 큐레이팅 과정이 생겨나기도 했다. 바드대학교의 큐레이팅학 연구센터Center for Curatorial Studies는 처음으로 현대 시각예술사와 전시 구현, 시각예술 이론과 평론을 한데 모은 심화 과정을 선보였다. 이 과정은 바드대학교와 헤셀미술관Hessel Museum of Art이 결연해 미술관에서 실질적이고 경험적인 훈련도 쌓게 한다.

1992년 런던에서는 바드 프로그램에 바탕을 둔 왕립예술대학교Royal College of Art의 '시각예술행정: 현대미술 큐레이팅 및 커미셔닝 석사과정(이후 현대미술 큐레이팅 과정으로 개칭)'이 신설되었다. 2년 과정으로 비평 이론과 시각문화의 역사, 큐레이팅을 아울러 다룬다. 학생은 편집, 출판, 공공 미술 커미셔닝 등을 포함한 실질적인 지식을 습득한다. 과정을 졸업하려면 공공 전시를 기획하고 도록을 제작하는 동시에 졸업논문을 제출해야 한다. 꽤나 스트레스를 받을 수밖에 없는 조건이지만, 큐레이터가 여러 건의 프로젝트를 동시에 진행해야 하는 미술관의 현실과 상당히 비슷하다.

왕립예술대학 과정이 생기고 2년 뒤에는 네덜란드에서 '드 아펠 큐레이팅 프로그램De Appel Curatorial Programme'이 설립되었다. 큐레이터 지망생을 위한 세미나, 워크숍, (서유럽 외의 지역으로 3주간 조사 여행을 떠나는) 답사, 실전 과제, 작가 및 예술계 인사와의 만남을 아울러 압축한 1년 과정을 제공한다. 드 아펠 큐레이팅 프로그램을 설립한 학과장 사스키아 보스Saskia Bos는 학생이 재학 중에 '인맥을 많이 쌓았다'고 귀띔했다. 큐레이터에게 있어 인맥을 쌓는 것

22 2010년 12월 9일 런던의 ICA에서 열린 대담 '큐레이팅의 문제The Trouble with Curating' 중에서.

23 마이클 피트리(런던, 현대미술관 관장), 2014년 7월 23일, 저자와의 대화 중에서.

은 매우 중요하며, 이 책을 읽어나갈수록 실감하게 될 것이다.

런던의 코톨드미술학교Courtauld Institute of Art는 21세기 미술계에서 넓어지고 있는 큐레이터의 지평을 고려해 세미나, 현장 경험, 인턴십 등을 조화롭게 갖춘 미술관 큐레이팅 석사과정을 제공한다. 왕립예술대학의 과정과 마찬가지로 코톨드미술학교 또한 폭넓은 교수진, 갤러리, 컬렉션을 보유하고 있다는 것이 장점이며, 함께 학내에 보존 전문 과정도 갖추고 있다. 대부분의 큐레이팅 과정이 그렇듯, 코톨드미술학교 학생은 과정을 밟는 중간에 전시를 기획해야 한다. 런던의 골드스미스대학Goldsmiths College도 전문적, 학술적으로 탁월한 인재를 육성하겠다는 목표 아래 학생 주도 세미나를 통해서 실험과 혁신을 장려하는 프로그램을 제공하고 있다.

위 과정은 큐레이팅과 직접적으로 관련된 교육과정에서도 일부에 불과하며, 여타 과정도 많다. 전 세계에 걸쳐 공식·비공식적인 큐레이팅 전문 교육과정이 생겨나는 추세다. 독일에서는 프랑크푸르트괴테대학교Goethe University Frankfurt가 국립예술학교State Academy of Fine Arts, 슈테델미술관Städel Museum, 리비크하우스조각컬렉션Liebieghaus Skulpturensammlung, MMK현대미술관MMK Museum für Moderne Kunst, 역사박물관Historisches Museum, 민속박물관Weltkulturen Museum 등의 광범위한 네트워크를 활용해 이론, 역사, 평론을 포함한 2년제 큐레이팅 석사과정을 마련해두고 있다. 프랑스에서는 파리1대학 팡테옹소르본Université Paris 1 Panthéon-Sorbonne이 이론 및 직업 연수를 통한 실전 경험을 통합적으로 다루고 있으며, 오트브르타뉴의 렌2대학Université Rennes 2에서는 좀 더 이론 중심적이고 역사와 비평에 바탕을 둔 석사과정을 두고 있다.

오스트레일리아의 경우 두 곳만 꼽자면 시드니대학교University of Sydney의 큐레이팅 석사과정과 애들레이드대학교University of Adelaide의 큐레이팅 및 박물관학 대학원 과정을 들 수 있다. 향후 십여 년 안

에 박물관 및 미술관 수가 300곳에 이를 것으로 예상되는 아시아의 경우, 상하이현대미술관上海当代艺术馆의 전 관장인 오스카 호Oscar Ho가 이끄는 홍콩중문대학교香港中文大學의 문화경영 석사과정이 인기를 끌고 있다. 홍콩아트센터Hong Kong Arts Centre의 예술행정 및 경영 과정도 마찬가지다. 이들 과정은 모두 학생이 향후 예술경영자, 레지스트라registrar, 교육 전문가, 아카이브 관리자, 작품 취급 전문가 등 전시 기획에 관련된 진로로 나아갈 수 있는 기회를 제공한다. 싱가포르 라살르시아예술대학Lasalle-Sia College of the Arts의 큐레이팅학 석사과정은 서구식 모델에 바탕을 두고 있으며 현재 동남아시아에 존재하는 몇 안 되는 큐레이팅 과정 중 하나다. 스코틀랜드 글래스고대학교University of Glasgow와 결연관계를 맺고 있는 크리스티와 소더비 등의 상업 조직도 중국 본토, 타이완, 싱가포르, 한국 등지에서 유입된 학생을 바탕으로 아시아에 새로운 고급 교육과정을 마련하고 있다. 일본의 경우 아트이니셔티브 도쿄Arts Initiative Tokyo가 작가와 큐레이터를 위한 공동 학습 및 레지던스 프로그램을 제공하고 있다. 전시의 역사, 공간과 디스플레이에 관한 아이디어, 전시 관리 등의 주제를 다루고 주요 이론과 용어를 개괄하는 대담과 소그룹 세미나를 수반하는 과정이다.

이들 교육과정은 경쟁이 심하기는 하지만 학생이 국제적이고 독창적인 시점을 만들어나갈 수 있도록 해주며 (대개) 세계 각지를 여행할 기회를 제공한다. 런던 골드스미스대학교 큐레이팅과의 교수를 지낸 바 있는 앤드루 렌턴Andrew Renton은 2010년에 큐레이팅 관련 학과의 폭발적 증가에 대해 "요즘음 인문대에 큐레이팅 학과가 없으면 불완전하다는 평가를 받는다."라고 말했다.[24]

24 2010년 12월 9일 런던의 ICA에서 열린 대담 '큐레이팅의 문제' 중에서.

이처럼 큐레이팅을 직접적으로 내세우는 학과 외에도, 향후 큐레이터로 거듭날 수 있는 예술행정, 갤러리 및 미술 시장, 박물관 경영 및 박물관학과 관련된 교육과정도 많다.

직업 연수와 인턴십

대학원 과정을 끝낸 뒤 경력을 일궈나가는 길의 하나로 실질적인 직장 경험을 쌓는 인턴십을 꼽을 수 있다. 직업 연수나 인턴십은 **일부 국가에서는 논란의 대상**이다. 인턴이란 근본적으로 무급 근로자와 다름없다는 인식 때문이다. 하찮은 업무를 하느라 인턴십을 통해 배우는 것이 거의 없거나, 반대로 중추적인 역할을 수행했음에도 성과에 대해 (경제적으로든 다른 측면으로든) 인정받지 못하는 것이다. 그러나 예술과 문화 부문의 경제적 자원이 부족한 지역에서는 전시나 프로젝트를 구현하려면 인턴이 필요 불가결하다. 그 과정에서 인턴은 전시 기획을 둘러싼 경험을 직접 쌓을 수 있다. 인턴은 함께 일하는 전시팀의 지원을 받을 수 있으며, 인턴도 전시팀도 종국에는 이득을 얻게 된다.

인턴십에는 긍정적 사례와 부정적 사례가 모두 존재한다. 하지만 가장 자주 제기되는 문제는 인턴십을 하려면 일정 기간 무급으

25 한스 울리히 오브리스트와 소피아 커시 에이커드의 인터뷰 중에서. 한스 울리히 오브리스트, 『큐레이팅에 대해 알고 싶었지만 차마 묻지 못했던 모든 것』, 스테른베르크 프레스, 2011년, 172-173쪽.

누구나 각자 자신의 길을
찾아야 한다고 생각한다.
스승으로서 절대 하지 말아야 할 일은
모델을 지정해주는 것이다.

한스 울리히 오브리스트
런던 서펜타인갤러리 전시 및 프로그램 공동 디렉터 겸 국제전 디렉터[25]

로 일할 수 있는 경제적 여유가 있어야 한다는 점이다. 즉 부유층 출신만이 향후 성공하는 데 반드시 필요한 직장 경험을 쌓을 수 있다는 뜻이다. 그 때문에 큐레이팅계는 위로 올라갈수록 **다양성이 감소**하는 편이다.

인턴십이나 직업 연수 기회에 관한 국제 기준은 없다. 인턴십의 기회는 다양하며, 그중에서도 뉴욕의 메트로폴리탄미술관 Metropolitan Museum of Art은 학부생과 대학원생을 위해 연간 40건의 (기본급을 지급하는) 유급 인턴십을 제공하고 있다. 인턴은 관련 부서에 배치되어 관리자와 밀접한 관계 아래 근무하고 세미나에 참여하며 관람객을 상대로 작품 설명 등의 관내 교육을 진행하도록 훈련받는다. 또한 풀타임이나 파트타임의 무급 인턴십 기회도 연중 제공하고 있다. 가능한 자리의 수는 부서의 상황에 따라 결정되지만 시간적 제약은 그리 크지 않다. 뉴욕의 뉴뮤지엄New Museum은 무급 인턴십만 제공하는데, 지원자에게 8-16주간의 1학기 동안 최소 일주일 가운데 이틀은 하루 7시간 풀타임으로 근무할 것을 요구하고 있다. 관장실, 전시 기획과, 행사, 심지어 뮤지엄숍에서 근무하는 등 다양한 경험을 제공한다.

영국의 경우에는 정부 방침상 인턴십이 노동 봉사로 이어질 수 없으며, 근무일에는 최소한 교통비와 최저생계비에 해당되는 급료를 지급해야 한다고 법률로 명시하고 있다. 그렇기 때문에 많은 기관이 인턴십을 제공할 수 없게 되었고, 큐레이터를 꿈꾸는 졸업생은 극히 중요한 초기 경력을 쌓을 수 있는 사다리의 첫 단을 오르기조차 어려워졌다. 그래서 영국의 대학원 과정은 대부분 직업 연수를 교육과정에 넣고 있다. 직업 연수를 학과과정의 일부로 명시함으로써 인턴십에 가해지는 법적 규제를 어느 정도 비껴갈 수 있기 때문이다. (그 결과 학생은 급료를 받을 필요가 없어졌다.) 이 경우 인턴이 근무하는 기관은 연수 기간 동안 교육 기준을 충족해야

한다. 이는 기관 내 직원의 업무량에 영향을 주어 결과적으로 기관
에 손해를 미칠 수도 있다. 그런 이유와 함께 지원자의 수가 늘고
있어서 직업 연수의 기회는 점점 더 찾기 어려워지는 추세다. 부족
한 언어 능력과 인맥 등 추가적인 장애물을 안고 있는 외국 유학생
이라면 더욱 쉽지 않다.

큐레이팅, 사다리의 첫 단에 올라

인턴십에 이어 큐레이팅의 세계에 발을 들여놓은 뒤 얻게 되는 최
초의 직함은 '큐레이터 보조curatorial assistant'일 것이다. 보조의 업무
는 국가, 기관, 업무 명세에 따라 달라진다. 큐레이터 (팀 또는) 한
명과 함께하거나, 책임하에 직접 전시와 작품 진열을 큐레이팅하고
그에 수반되는 모든 과제를 수행하는 등 업무의 층위는 다양하다.
'어시스턴트 큐레이터assistant curator'의 업무도 이와 비슷하다. 미국의
경우 어시스턴트 큐레이터라는 직함은 좀 더 타의 인정을 받는 편
이며, 몇 년간은 어시스턴트 큐레이터로 활동하는 경우가 많다. 향
후 승진하게 되면 큐레이터curator, 선임 큐레이터senior curator 또는 차
석 큐레이터associate curator, 전시팀장head of exhibitions, 전시 개발팀장head
of programme, 소장품 관리팀장head of collection, 부관장deputy director, 관장
대우associate director, 최종적으로는 관장director이 될 수 있다. 물론 이
는 몇 가지 길 가운데 하나일 뿐 큐레이터 지망생이 택할 수 있는
진로와 우회로는 다양하다.

　한때 기관 소속 큐레이터는 이름이 알려지거나 외부에 모습을
드러내는 경우가 거의 없었다. 조사 연구에만 매달리고, 전시를 구

현하는 작업은 보조나 여타 담당자에게 맡겼다. 그러나 요즈음 큐
레이터의 역할 가운데에는 대중과 접촉하는 것도 포함되어 있으
며, 전시 구현에도 직접 관여하는 추세다. 강연이나 갤러리 토크를
열거나, 언론 앞에 서거나, (공적인 책임을 지닌) 자문위원이 되거
나, 예술 관련 시상제도의 심사위원으로 활동하기도 한다.

심사위원으로서의 큐레이터

교내의 학생을 대상으로 하는 상에서부터 세계적으로 유명한 상
에 이르기까지 다양한 예술상이 존재한다. 그중에서도 런던 테이
트에서 수여하는 터너상Turner Prize이 대표적이다. 예술상의 심사위
원이나 선정위원으로 활동하기란 극히 어렵다. 필라델피아미술관
Philadelphia Museum of Art에서 어시스턴트 큐레이터로 일을 시작한 뒤
1986년 이래 《데일리 텔레그래프Daily Telegraph》에서 예술평론가로
활동해온 리처드 도먼트Richard Dorment는 1989년 터너상의 심사위원
을 맡았으며 그 시절을 다음과 같이 회상했다.

심사 과정은 그리 즐겁거나 유쾌하지 않았습니다. (…) 나는 늦게야 현대미술 평론을
쓰기 시작했고, 미술관 큐레이터, 저술가, 프리랜스 전시 기획자로 활동한 경험은 있
었지만 모두 옛 대가의 전시를 기획했습니다. 그 순간까지 나는 소위 '현대미술의 정
치학'과 맞닥뜨린 적이 없었어요.
심사원단 중에는 배리 바커Barry Barker, 브리스톨 아르놀피니Bristol Arnolfini, 당시 파
리 현대미술관Musée d'art moderne 큐레이터였던 베르나르 블리스텐Bernard Blistene,
테이트의 신미술 후원 프로그램의 일원이었던 에블린 제이콥스Evelyn Jacobs, 그리고

니콜라스 세로타 등이 있었습니다. 선정 과정 말미에 접어든 뒤로는 치열한 말싸움을 벌이지 않았지만, 우리는 전력을 다해 각자 마음에 들었던 작품을 옹호했고 최종적으로 만장일치의 결정에 다다랐습니다.

이후 몇 년간 시상제도의 조건은 변경과 수정을 거쳤습니다. 당시 난 아직 신출내기였고 열띤 논란을 벌이는 모습에 상당히 놀랐어요. 지금 그런 심사위원을 맡는다면 훨씬 요령 있게 대처할 수 있지 않을까 생각합니다.[26]

불가리아에 있는 ICA소피아Institute of Contemporary Art-Sofia의 설립 관장인 이아라 부브노바Iara Boubnova는 수많은 국제위원회와 전시에서 활동했다. 2013년, 부브노바는 신진 및 중진 작가에게 모두 열려 있으며 연령, 성별, 경력 제한도 없는 국제적 규모의 현대미술상인 이탈리아의 첼레스테상Celeste Prize 심사위원단에 참여했다. 부브노바는 전시를 통해 재능 넘치는 신진 작가를 세상에 소개하고, 함께 관람객의 생각을 유도하는 자신의 능력을 선보이리라 결심했다. (이 같은 전시 구현 능력은 부브노바가 국제적인 관심을 받는 계기가 되었다.) 부브노바는 국제적으로 활동하는 여러 큐레이터로 구성된 팀의 일원으로서 일한 경험에 대해 다음과 같이 설명했다.

심사위원단에 속하게 되면 아이디어, 이름, 행사 등을 둘러싼 이야기를 주고받게 돼요. 작가와 작품, 다른 사람들의 위치에 대해서도 알 수 있죠. 내가 보는 것을 남들이 어떻게 생각하는지 이해하는 데에도 도움이 돼요. 대규모 심사위원단에 참여하면 새로운 지평을 열고 사고방식이 새로이 깨어나게 되죠.

한편 심사위원이 되면 내 의견과 주장을 방어하게 돼요. 대개 다른 심사위원을 상대로 작가가 해온 활동을 둘러싼 내 해석을 설명하고 설득하죠. 추가적인 작품의 사례

26 리처드 도먼트(《데일리 텔레그래프》 미술 평론가), 2013년 4월 30일, 저자에게 보낸 이메일 중에서.

를 들거나 특정 작품을 제대로 된 맥락 아래 위치시키기도 해요. 최종 결정은 타협의 산물이에요. 때로는, 솔직히 말해 그리 자주는 아니지만, 내가 동료의 말에 설득당하기도 해요. 투표를 통해 다수가 결정을 내리는 경우도 있죠.[27]

큐레이터가 스스로 상을 제정하는 특권을 누리는 경우도 있다. 길고 복잡한 과정을 거칠 수도 있고, 예상 밖의 만남이나 기회 덕분에 상을 제정하게 될 수도 있다. 런던에서 활동하는 독립 큐레이터 케리 핸드Ceri Hand는 갤러리를 운영하기 전인 1999년 '여류 예술가를 위한 올레이 여성 예술가상Olay Award for Women Artists'을 제정했다. 이 상은 화장품 제조업체 '오일 오브 율레이Oil of Ulay'[28], 잡지 《메이크 MAKE》[29], 예술 기관 '럭스센터Lux Centre'[30]의 후원을 받아 운영되었다.

나는 《메이크》의 보금자리였던 여성예술도서관Women's Art Library에서 앤 프랭크Ann Francke를 소개받았어요. 앤이 이끄는 조사팀이 도서관에서 조사 사업을 하고 있었 거든요. 앤은 당시 오일 오브 율레이의 마케팅부장이었죠. 율레이에 여성 작가를 지 원하면 어떻겠느냐는 아이디어를 제시할 좋은 기회였어요. 그래서 우리는 영화, 영 상, 디지털 미디어 분야의 여성 작가를 위한 상을 제정했습니다.
율레이 측은 선정된 작가에게 작품 제작비로 5,000파운드를 지원했고, 수상자는 2만 파운드의 상금을 받았습니다. 선정된 작가의 작품으로 전시를 열고 「비저네어 Visionaire」라는 제목의 카탈로그에 실었죠.[31]
이오나 블라즈윅Iwona Blazwick은 당시 《메이크》의 이사였어요. 지금은 런던 화이트 채플갤러리Whitechapel Gallery 관장으로 활동 중이며, 내가 적극 지원하고 있는 '막스 마라 여류 예술가상MaxMara Award for Women Artists'을 제정했습니다. 그러니 우리의 프로젝트가 나름의 유산을 남겼다고 볼 수 있죠.[32]

케리 핸드가 이끄는 팀은 만장일치로 최종 수상자를 선정하지 못 하고 결국 두 명의 작가에게 상을 수여했다. 작가와 큐레이터 사이

에서도 대회나 예술상, 특히 현금을 부상으로 수여하는 상의 가치에 관한 의견은 엇갈린다. 큐레이터의 측면에서 보면 후원자가 충족시키기 어렵거나 제한적인 조건을 제시할 가능성이 있다. 작가의 경우에는 상을 수상하면 이름을 알리고 언론의 주목과 상금을 받을 수 있지만, 경쟁이라는 측면 때문에 일부 작가는 오히려 부정적인 영향을 받을 수도 있다. 스트레스를 야기할뿐더러 작업의 성격에 따라 그리 호의적이지 않을 수도 있는 언론의 스포트라이트에 노출되기 때문이다.

이 책의 독자

미술관에서 통용되는 기준은 접근법을 막론하고 세계 어디서나 큐레이팅의 벤치마킹 대상이 되고 있다. 따라서 이 책은 전반적으로 미술관을 시작점으로 삼되, 프리랜서 또는 독립 큐레이터에게

27 이아라 부브노바(불가리아, ICA소피아 설립 관장), 2013년 6월 4일, 저자에게 보낸 이메일 중에서.

28 오일 오브 율레이는 1949년 남아프리카공화국에서 생겨난 화장품 기업이다. 이후 오일 오브 올레이Oil of Olay로 개칭했고, 지금은 올레이Olay라는 사명으로 운영 중이다. 현재 미국의 스킨케어 전문 기업이자 수십억 달러 규모의 브랜드로 성장했다.

29 잡지 《메이크》는 1983-2002년에 이르는 기간 동안 영국의 조직 메이크MAKE가 출간했던 여류 예술가를 위한 주요 출판물이었다.

30 럭스LUX는 영국에서 실험영화 및 영상을 홍보하고 배급한다. 실험영화 및 영상을 대규모로 보유하고 있는데, 1,000여 명이 넘는 작가의 작품을 소장 중이다. 1990년대 '런던 영화 제작업자 협동조합London Film-Makers' Co-op'과 '런던 비디오아트London Video Art(이후 런던 비디오 액세스 및 런던 일렉트로닉 아트London Video Access and London Electronic Arts로 개칭)'가 합병되면서 생겨났다.

31 케리 핸드(독립 큐레이터), 2013년 6월 13일, 저자에게 보낸 이메일 중에서.

32 위의 글.

해당되는 내용도 담고 있으며 다른 종류의 새로운 큐레이팅에 관해서도 검토하고 있다. 단, 그런 큐레이팅은 경계선을 확장하고 혁신적이며 한계에 도전하는 것을 목표로 하므로 지극히 창의적인 방식으로 접근할 경우 적용할 만한 기존의 기준이 존재하지 않을 수도 있다는 점을 염두에 두자. 이 책에서는 항상 변하는 큐레이팅, 시각예술, 미술관, 갤러리 현장에서 활동하는 교육 전문가, 연구원, 학자, 갤러리스트, 큐레이터, 박물관 관장 등이 내놓은 정보와 조언, 전문지식을 망라했다.

1 큐레이팅의 시작

아이디어와 영감
투자자 및 후원자의 요구
전시의 종류
아트페어 참여하기

아이디어와 영감

철저한 조사, 관람객에 대한 이해와 함께 전시를 위한 아이디어는 좋은 큐레이팅의 열쇠가 된다. 큐레이터로 활동하면서 잇따라 비슷비슷한 아이디어를 내는 불상사를 막으려면, 순수예술과 대중문화 양측에서 오늘날의 세계적 흐름과 하위문화의 영향에 대해 알아두어야 한다. 테이트 브리튼 관장 퍼넬러피 커티스가 말했듯 "큐레이팅은 시대를 즉각 반영한다."[33]

미술사와 비평 이론을 제대로 꿰고 있다면 전시 주제를 잘 뒷받침해줄 든든한 바탕이 될 것이다. 큐레이터라면 전시를 '단순히 주제를 갤러리 벽에 펼쳐 보이는 자리라거나, 주제를 나타내는 일련의 작품'이라 이해하는 일은 없어야 한다. 전시란 그와는 차원이 다르다. 관람객은 글이나 책을 읽을 때보다 전시를 볼 때 훨씬 더 자유로우며 경험을 주도할 수 있다. 가령 입구 가까이의 전시실은 후딱 돌아보고 전시 후반의 작품에 집중하는 등 관람의 시작점과 끝점을 스스로 선택할 수 있다. 또는 부차적으로 전시해둔 작품에 시선이 쏠려 큐레이터가 주인공으로 낙점한 작품은 흘긋 보고 지나칠 수도 있다. 유명한 작품을 보려고 입장권을 샀다가 전시 공간에 마련된 해설에서 더 많은 것을 배우기도 한다. 억지스럽거나 무미건조한 주제를 제시하고 작품을 통해 전시 콘셉트를 설명하면 관람객은 **마치 설교를 듣는 듯한 기분이 든다.** 작가 또한 자신의 작품과 그다지 관련 없는 주제를 가져다 붙인다면 언짢을 것이다.

그리스 신화에 따르면 영감이나 갑작스럽고 무의식적으로 폭발하는 창의성은 클리오Clio, 역사, 탈리아Thalia, 희극, 에라토Erato, 낭만시,

33 2010년 12월 9일 런던의 ICA에서 열린 대담 '큐레이팅의 문제' 중에서.

34 알렉산더 도너, 『예술 너머의 길The Way Beyond 'Art'』, 뉴욕대학교 프레스New York University Press, 1958년, 136쪽.

현재 작품의 변화를 이끌어내는
힘에 대해 온전히 이해하려면
현대인이 노력을 기울이는 다른 분야도
살펴봐야 한다.

알렉산더 도너Alexander Dorner
독일 란데스무제움 하노버Landesmuseum Hanover **전 관장**

전시는 단순히 '벽에 걸린 책'에
그치지 않아야 한다. (…) 작가는
전시 주제에 자신의 작품을 재단해
넣는 것을 불쾌하게 여기기도 한다.
관람객을 만족시키는 동시에
작가에게도 존중받을 수 있게끔
균형을 맞출 필요가 있다.
테이트에서 근무하는 큐레이터는
인터넷, 전시 해설, 도록, 진열, 작품에
이르기까지 대중이 전시를 접하는 모든
(물리적, 지적) 진입점을 고려해야 한다.

니콜라스 세로타Nicholas Serota
런던 테이트Tate **관장**35

에우테르페Euterpe, 노래, 폴리힘니아Polyhymnia, 음악, 칼리오페Calliope, 서사시, 테르프시코레Terpsichore, 춤, 우라니아Urania, 천문, 멜포메네Melpomene, 비극라는 아홉 뮤즈가 내려준다. 고대 그리스인은 영감이 신에게서 비롯된다고 믿었던 것이다. 18세기 철학자 존 로크John Locke는 인간의 이성이란 생각과 연관시키거나, 최소한 생각이 서로 공명하면 자각할 수 있다고 주장했다. 21세기를 사는 우리가 '영감'이라고 정의하는 것을 적절히 분석한 듯싶다. 즉 전시에 대한 영감을 찾을 때는 미술사, 철학, 비평, 삼류 소설, 잡지, 신문 등 모든 것을 읽으며 최대한 다양한 아이디어를 접하는 것이 바람직하다. 2009년 테이트 브리튼에서 열린 전시 〈알터모던Altermodern〉은 니콜라 부리오Nicolas Bourriaud의 평론을 바탕으로 기획되었다. 2012년 로스앤젤레스 게티센터Getty Center에서 개최한 전시 〈명성의 초상: 명사의 사진과 추종Portraits of Renown: Photography and the Cult of Celebrity〉도 파파라치와 얽힌 사진전이었다. 이렇듯 큐레이터는 무용, 연극, 건축, 디자인, 패션, 과학, 정치 등 분야와 매체를 가리지 않고 **많은 전시와 예술 프로젝트를 보고 동료 큐레이터, 학자, 작가와 대화해야 한다.** 한스 울리히 오브리스트는 열네 살에 매일 전시를 관람했고 열일곱 살에는 유럽 전역을 여행하며 작가의 스튜디오를 방문했다고 한다.

그 시절 나는 항상 여기저기를 쏘다니고 있었지만 아직 아무런 결과물도 내지 않은 상태였습니다. 배움과 도제의 시절이었죠. 일종의 그랜드 투어grand tour(17-19세기 경 영국의 상류층 자제 사이에서 유행한 유럽 여행)라고나 할까요.[36]

35 니콜라스 세로타(런던, 테이트 관장), 2013년 6월 6일, 저자와의 대화 중에서.

36 한스 울리히 오브리스트와 잉고 네르만의 인터뷰 중에서. 한스 울리히 오브리스트, 「두바이의 취한 코끼리」, 『큐레이팅에 대해 알고 싶었지만 차마 묻지 못했던 모든 것』, 스테른베르크 프레스, 2011년, 33쪽.

당연한 말이지만 전 세계 문화의 모든 면면에 계속 흥미를 갖기란 불가능하다. 밤잠이 거의 없다는 소문이 도는 오브리스트마저도 읽을 시간이 부족하다고 불평한 바 있다.

전통적으로 미술관이나 컬렉션 소속 큐레이터는 전시 주제 하나를 개발하기 위해 수년간 조사하고 기획했다. 소장품의 작가나 단체, 사조의 역사를 살펴보며 중요한 작품을 세부적으로 분석해 새로운 사실을 발견하는 것이다. 그러나 오늘날 대다수의 큐레이터는 이처럼 상세하고 광범위한 조사를 펼칠 시간이 없다. 블록버스터나 돈이 되는 전시와 비교적 수익이 낮을 것으로 예상되는 전문적 전시 사이에서 대중의 관심, 미술 시장, 사회적 타이밍, 미술관의 재정 상황 또한 간과할 수 없다. **이제 전시는 학문적 요소와 상업적 측면을 동시에 만족해야 하는 추세다.** 기관 소속 큐레이터는 현재 진행 중인 전시를 관리하고 관람객 앞에 펼쳐 보이는 동시에 다음 전시 주제를 생각하고 조사하며 개요를 준비한다. 그뿐 아니라 전시 해설, 책, 전시도록에 넣을 글을 쓰거나 편집해야 한다. 투자자, 마케터, 언론의 요구 사항을 들어주고 부서를 관리하는 등의 책임을 다하는 동시에 이 모든 업무를 해내야 하는 것이다. 독립 큐레이터 또한 이와 마찬가지로 진행 중인 전시를 관리하고 관람객에게 선보이며 홍보하는 한편, 한 개 이상의 전시를 개발하고 새 전시를 꾸려나가야 한다. 현재와 미래를 동시에 처리해야 하는 것이다.

큐레이팅의 불씨는 뭐든 될 수 있다. **정부가 발의한 정책이 동기와 영감을 주거나** 짜증나는 걸림돌이 되기도 한다. 장기간에 걸쳐 전시 주제를 개발할 경우 정부 정책의 변화 때문에 애초에 생각했던 전시를 진행하는 것이 어려워질 수도 있다. 재원이 끊기거나 국제적 긴장 상황, 수입 규제, 출입국 관리, 비자 관련 법규의 변경 등 다양한 요인이 계획에 악영향을 미칠 수 있다. 그런가 하면 정부 방침이 달라지면서 전시에 도움을 주기도 한다. 2011년 영국 문

화미디어체육부는 한동안 관심을 기울였던 쟁점인 '국민의 보건과 웰빙'을 위해 춤을 활성화하겠다는 지침을 내놓았다. 그해 런던 헤이워드갤러리Hayward Gallery에서는 춤과 예술의 관계를 돌아보는 대형 전시 〈움직임: 너를 안무한다 - 1960년대 이래의 예술과 춤 Move: Choreographing You – Art and Dance Since the 1960s〉이 열렸다. 또한 바비칸아트갤러리Barbican Art Gallery에서도 춤 및 공연과 관련된 전시 〈로리 앤더슨, 트리샤 브라운, 고든 마타클락, 1970년대 뉴욕 다운타운의 선구자Laurie Anderson, Trisha Brown, Gordon Matta-Clark, Pioneers of the Downtown Scene, New York 1970s〉가 열렸다. 우연이겠지만 같은 해 11월에는 조르주퐁피두센터의 국립근대미술관에서 〈삶을 통한 춤Dance Through Life〉전을 선보이기도 했다. 비슷한 시기에 춤과 관련된 전시가 많아졌던 이유는 뭘까? 각 기관의 큐레이터가 무용과 예술이 맞닿는 시대정신을 체감했기 때문일까? 아니면 정부 정책을 반영해 무용, 예술, 보건을 잇는 전시를 하면 (금전적) 지원을 받기 쉬우리라는 현실적인 판단 때문일까?

정부가 주도하는 전시가 크게 성공할 때도 있다. 1983년 그리스 문화부가 유럽 국가의 문화를 장려하겠다는 목표 아래 주도한 유럽 문화 수도European Capital of Culture 프로그램이 한 예다. 매년 유럽연합EU 각료이사회가 그해의 문화 수도를 지정한다. 문화 수도 지정은 혁신적인 전시와 이벤트 프로그램 개최로 이어지고, 해당 지역은 문화 관광이 다시 활성화된다. 한편 정부가 주도하는 전시가 문제 되거나 논란을 야기할 수도 있다. 1998년 독일 의회는 작가 한스 하케Hans Haacke가 베를린 국회의사당 재개장을 기념해 기획한 전시를 두고 논란을 벌였다. 미국에서 활동하는 독일 출신 작가 하케는 독일 의회의 각 지역구에서 가져온 흙으로 거대한 구조물을 채우는 설치 작품을 제안했다. 비록 작가의 의도는 아니었겠지만, 많은 사람이 그 작품을 두고 히틀러의 '피와 흙'에 얽힌 파시스트

적 선언을 떠올렸다. 사방에서 쏟아지는 비판에도 찬반 투표의 득표 차이는 고작 두 표였고, 전시는 결국 강행되었다.

투자자 및 후원자의 요구

프리랜서로 일하든 대형 기관에 소속되어 있든, 재원 조달은 언제나 중요한 문제다. 누가 자금을 대느냐에 따라 **전시의 콘텐츠나 종류에 제약이 따를 수 있다.** 후원자는 성적으로나 정치적으로 노골적인 작품에 민감하다. **청소년을 위한 교육 프로그램**을 포함하라는 조건을 내걸어 성인을 겨냥한 콘텐츠를 원천 봉쇄해버리는 수도 있다. 현대미술보다는 고전미술 전시를 선호하거나 회화보다는 사진전을 장려하는 등 후원자 측에서 후원할 전시의 종류를 미리 정해두는 경우도 있다.

　공공 기관을 통해 재원을 조달받을 때도 비슷한 제약이 따르거나 기존 주제를 수정해야 할 수 있다. 다양성과 평등성을 유지하기 위해 전시에 포함된 작가의 **국적, 성별, 심지어 성적 성향의 균형까지** 감안해야 하는 경우도 있다. 이런 문제는 큐레이터에게 상당한 제약을 준다. 작품의 가치나 주제와의 관련성이 아닌, 소수집단에 속한 작가의 위치 때문에 어울리지 않는 전시에 작품을 억지로 끼워넣어 오히려 작가를 고립시킬 수도 있다. 공공 재원을 조달받아 작품의 금전적, 장기적 가치를 증명해야 할 경우에는 시간이 지남에 따라 퇴화하거나 아예 소멸하는 작품도 문제가 된다. 곧 사라질 작품을 구매하기 위해 공적자금을 사용하면 물의를 빚을 수 있기 때문이다.

재원 조달 관련해서는 윤리적으로 민감한 문제나 오해, 보수적인 성향도 문제가 될 수 있다. 영국 작가 크리스 오필리Chris Ofili는 (1997년 런던 왕립예술원에서 처음 개최한 뒤) 1999년 브루클린 미술관Brooklyn Museum of Art에서 열린 전시 〈센세이션: 사치 컬렉션의 신진 영국 작가전Sensation: Young British Artists from Saatchi Collection〉에 코끼리 배설물을 칠한 작품을 선보이면서 논란을 불러일으켰다. 당시 뉴욕 시장이었던 루돌프 줄리아니Rudolf Giuliani는 작품을 보지도 않은 채 오필리의 '성모 마리아The Holy Virgin Mary'(1996)가 전시되는 것을 막고자 소송을 제기했고, 미술관 지원금을 동결하고 임대 계약을 파기하겠다고 엄포를 놓았다. 줄리아니는 이 작품이 기독교적 도상에 대한 신성모독이라고 여겼으며, '성모 마리아'를 전시하는 것은 정부의 지원금을 받아 기독교를 공격하는 것과 같다고 주장했다. 이에 미술관 측은 줄리아니가 수정 헌법 제1조에 명시된 언론의 자유를 침해했다는 이유를 들어 반소를 제기했다. 종교 단체와 인권 단체 사이의 전쟁이 시작된 것이다. 미술관 입장에서는 다행스럽게도 법원이 미술관의 손을 들어줬다. 줄리아니에게 미술관 지원을 재개하라는 명령이 내려졌다. 연방지방법원 판사 니나 거숀Nina Gershon은 다음과 같이 판결했다. "정부 소속 공무원이 표현의 산물을 검열하고 정부의 요구에 따르지 않은 데 대한 처벌로써 주요 문화 기관의 생존권을 위협하는 것보다 더 심각한 위헌은 없다."[37]

전시 주제를 착안할 때에는 이처럼 현 시점에서 해당 국가의 문화

[37] 브루클린미술관(원고) 대對 뉴욕 시/루돌프 W. 줄리아니, 개인 및 뉴욕 시장으로서의 공인 자격(피고), 사건번호 99 CV 6071, 《뉴욕법률저널New York Law Journal》, 1999년 11월 8일. http://www.museum-security.org/brooklyn%20november%201999.htm

적 위치를 돌아보는 것뿐 아니라 소장품전, 장소특정적 설치 작품전, 개인전 등 전시의 종류를 고려하는 것 또한 좋은 출발점이 될 수 있다.

전시의 종류

그렇다면 이제 보편적인 전시 형태를 살펴보자. 물론 큐레이팅의 앞날은 미래의 큐레이터와 작가의 손에 달려 있으므로, 여기서 다루는 보편적인 전시 외에도 새로운 전시 형태가 대두되어 전시 기획이라는 분야를 바꿔나갈 수 있을 것이다.

먼저 **소장품전**collection display은 미술관이나 갤러리가 보유한 소장품을 활용하는 전시이다. 즉 다른 곳에서 대여한 작품은 대개 포함되지 않는다. 이 경우 주제를 중심으로 전개하거나 특정 기간을 돌아보기도 한다. 가령 오스트리아 현대미술관Museum Moderner Kunst, MUMOK은 긴 전시 기간 동안에 예술 사조를 심층적으로 살펴보는 '포쿠스FOKUS'라는 이름의 프로그램을 운영하고 있다. 근대부터 1945년까지의 시대를 반영하는 소장품에 주목하거나 팝아트, 누보 레알리슴Nouveau Réalisme, 빈 행동주의Viennese Actionism를 위시한 1960-1970년대의 사회상을 반영한 예술 사조에 초점을 맞춘다. 미술관의 여러 층에 걸쳐 전시가 개최되며 관람객은 미술사와 시각예술의 연결고리를 만들어나갈 수 있다.

특별전special dispaly은 평소와는 다른 전시를 뜻하며, 대개 상설

38 니콜라스 세로타(런던, 테이트 관장), 2013
년 6월 6일, 저자와의 대화 중에서.

큐레이팅이란 정통성보다는
창조성이 중시되는 분야이다.

니콜라스 세로타
런던 테이트 관장[38]

컬렉션을 갖춘 대형 기관에서 상설전과 차별화를 두기 위해 쓰는 용어이다. 특별전에서는 소장품에 맥락과 의미를 더하고 빈 곳을 메우기 위해 작품 두어 점이나 자료를 대여해서 전시한다. DVD나 하드드라이브로 옮겨 저장한 기록 영상, 문서, 여타 예술 작품 등이 이에 속한다. 보편적인 특별전의 유형으로는 '**초점전**in-focus display'을 들 수 있다. 기관 소장품에서 주요 작품 한두 가지를 주인공으로 선정하고, 이 작품과 관련 있으며 추가적인 정보를 제공하는 기록 자료, 여타 예술 작품, 임시로 대여한 작품을 활용해 전시를 꾸미는 것이다. 2013년 5월 캐나다 국립미술관National Gallery of Art에서 연 〈돌아보는 걸작: 루벤스, 반 다이크, 요르단스Masterpiece in Focus: Rubens, Van Dyck, Jordaens〉전은 미술관 소장품 가운데 주된 작품을 선보이고, 작품 복원을 계기로 알게 된 작품과 작가의 활동에 관한 새로운 사실을 보여주는 글과 그래픽을 곁들였다.

임시전temporary exhibition은 독립 큐레이터나 미술관의 외부 큐레이터로 일하면서 담당하게 될 가능성이 높다. 임시전은 역사적인 것에서 현대적인 것에 이르기까지 어떤 주제든 가능하며, 개인전에서 단체전, 주제전에 이르기까지 전시의 종류에도 제약이 없다. 임시전에서 선보이는 작품은 대여 작품이 대부분이며 기관의 소장품을 곁들이는 경우가 많다. 작가에게서 최신작을 직접 대여받거나 소속 갤러리를 통해 대여받을 수도 있다.

기관에서 일할 경우에는 소장 중인 주요 작품을 근간으로, 보완 차원에서 의미 있는 작품을 여럿 대여받아 전시를 기획하기도 한다. 이처럼 작품 대여는 순회전의 시작점이 될 수도 있다. 순회전에서는 주요 작품을 상호 대여하는 경우가 잦기 때문이다. 즉 서로 중요한 소장품을 대여한다는 합의를 통해 순회전이 이루어지는 것이다. 예컨대 〈다다: 파리, 워싱턴, 뉴욕Dada: Paris, Washington, New York〉전은 조르주퐁피두센터에서 처음 열려 2006년 1월까지 전

시한 뒤, 워싱턴 국립미술관National Gallery of Art으로 옮겨가 2006년 5월까지, 마지막으로 뉴욕 현대미술관Museum of Modern Art에서 연이어 2006년 9월까지 진행되었다. 상당량의 대여 작품과 함께 순회전에 참여한 각 기관의 주요 소장품을 선보였다. 이 같은 협업 덕분에 각 미술관은 자체 컬렉션의 주요 소장품을 부각시키고 여러 대여 작품을 공유할 수 있었다.

조망전survey show 또한 임시전의 일종이다. 조망전은 예술 작품을 훨씬 폭넓은 차원에서 살펴보는 전시로, (오리엔탈리즘이나 미래주의 등의) 주제나 사조에서 시작해서 이들 사조가 미친 영향을 탐구한다. 조망전은 비판에 노출되기 쉽다. 세계적이고 포괄적인 수준의 조망전을 한 건물에 담아내기란 어려운 과제이기 때문이다. 일례로 2001년 2월 런던 테이트 모던에서 열린 〈세기의 도시: 현대 메트로폴리스의 예술과 문화〉전은 20세기의 특정 시점에서 본 세계 아홉 도시의 모습에 초점을 맞춰 문화적 창조성과 메트로폴리스의 관계를 탐구했다. 에이드리언 설Adrian Searle은 《가디언Guardian》에서 이 전시가 결국 조망이 아닌 개요에 가까웠다고 평했다. "명실공히 20세기 최대의 주제인 '도시'를 다룬 전시인가, 아니면 단순히 각기 다른 시대와 장소를 찍은 일련의 스냅사진에 불과했는가?"39

전문전monographic show은 한 작가의 작품에 초점을 맞추는 전시로, 종종 작가의 경력이 중견에 접어들 때 열리거나 사후 회고전의 형식을 띤다. 생존 작가를 상대할 때는 큐레이터가 어느 정도 센스를 발휘할 필요가 있다. 미술관에서 자신의 이름을 건 전시를 여는 것은 경력상의 분수령이기 때문이다. 작가의 연배가 많을

39 에드리언 설, 「도시 스프롤Urban Sprawl」, 《가디언》, 2001년 2월 1일.

지라도 작품 활동이 막바지에 이르렀다는 뉘앙스를 풍기지 않도록 주의해야 한다.

역사전historical show은 특정 시대를 돌아보는 전시로서 거의 모든 작품을 대여받아 전시한다. 2013년 10월 워싱턴 국립미술관에서 열린 〈천지: 그리스 컬렉션의 비잔틴 미술Heaven and Earth: Art of Byzantium from Greek Collections〉전 또한 대여 작품 170여 점을 미국에 최초로 선보였다.[40] 역사전은 큐레이터가 중대한 역사적 사건이 한동안 주목받지 못했고 재해석할 시기가 무르익었다고 판단하거나 현대 시대 정신을 반영할 때, 광범위한 조사와 축적된 지식의 결과물로서 탄생하는 경우가 많다.

정기전periodic exhibition 또는 **반복전**repeating exhibition은 비엔날레biennale, 2년, 트리엔날레triennale, 3년, 퀸케니얼quinquenial, 5년 등이 있으며, 정기적인 연례 전시에서부터 여러 미술관, 독립 공간, 공공장소 등을 아우르는 도시 차원의 전시에 이르기까지 형태도 다양하다. (자유 출품 전시인 경우도 있다.) 비엔날레는 '2년마다'라는 뜻의 이탈리아어로 2년에 한 번씩 열리는 모든 행사를 지칭한다. 1895년 처음 개최된 베니스 비엔날레 때문에 국제적인 규모의 현대미술 전시를 뜻하는 말로 흔히 쓰인다. 요즈음에는 세계 곳곳에서 수많은 비엔날레가 열린다. 그중 주요 비엔날레를 꼽으면 다음과 같다.

• 광주 비엔날레Gwangju Biennale, 대한민국

• 아바나 비엔날레Havana Biennial, 쿠바

• 리버풀 비엔날레Liverpool Biennial, 영국

• 마니페스타: 유럽 현대미술 비엔날레Manifesta: The European Biennial of Contemporary Art, 유럽 각국 도시

- 상파울루 미술 비엔날레São Paulo Art Biennial, 브라질

- 상하이 비엔날레Shanghai Biennale, 중국

- 샤르자 비엔날레Sharjah Biennial, 아랍에미리트

- 시드니 비엔날레Biennale of Sydney, 오스트레일리아

- 베니스 현대미술 비엔날레Venice Biennale of Contemporary Art, 이탈리아

- 휘트니 비엔날레Whitney Biennial, 미국 (휘트니미술관Whitney Museum of American Art 주최)41

비엔날레와 마찬가지로 이탈리아어인 트리엔날레는 영향력이 큰 '아시아태평양 트리엔날레'를 비롯해 3년마다 열리는 행사를 가리킨다. 주요 트리엔날레는 다음과 같다.

- 아시아태평양 현대미술 트리엔날레Asia-Pacific Triennial of Contemporary Art, 호주

- 오클랜드 트리엔날레Auckland Triennial, 뉴질랜드

- 발틱 트리엔날레Baltic Triennial, 리투아니아

- 포크스톤 트리엔날레Folkestone Triennial, 영국

- 광저우 트리엔날레Guangzhou Triennial, 중국

40 전시 <천지: 그리스 컬렉션의 비잔틴 미술>은 워싱턴 국립미술관에서 개최하고 로스앤젤레스 게티센터에서 순회전을 열었다. 전시 작품은 그리스의 미술관 열세 개소에서 대여했다. http://www.nga.gov/content/ngaweb/press/exh/3514.html.

41 암스테르담에 있는 세계 비엔날레 재단 Biennial Foundation에서는 여러 비엔날레에 관한 유용한 웹사이트 링크를 마련해두고 있다. http:// www.biennialfoundation.org

- 테이트 트리엔날레|Tate Triennial, 영국

- 요코하마 트리엔날레|Yokohama Triennale, 일본

이들과는 다른 주기로 열리는 전시도 있다. 가령 근현대미술 전시인 도큐멘타documenta는 5년마다 독일 카셀에서 열린다.

또 다른 전시 유형인 **장소특정적 전시**|site-specific exhibition는 접근성이 뛰어나고, 전시가 열릴 지역의 법률이 허락하는 한 어느 장소에서나 선보일 수 있다. 물론 법률과 규칙 따위는 무시한 채 남다른 전시를 기획할 수도 있지만, 그러려면 위험을 감수해야 한다. 2004년 큐레이터 파블로 레온 데 라 바라Pablo León de la Barra와 조력자 후안 세바스티안 라미레스Juan Sebastián Ramírez는 '이동 가능한 돌연변이 저예산 갤러리'를 표방하는 24/7갤러리24/7 Gallery를 설립했다.[42] 데 라 바라는 런던 이스트엔드의 클럽 로Club Row와 레드처치 가Redchurch Street 모퉁이에 있는 주택 외벽에 임시전을 열었다. 뒤이어 기획한 〈움직이는 갤러리Travelling Gallery〉전은 다른 갤러리에 사흘 동안 머무는 등 여러 장소를 이동했다. 큐레이터가 당시 일하고 있었던 선술집에 내놓을 각종 '과카몰레guacamole'를 만들어달라고 작가에게 청하기도 했다. 데 라 바라는 급진적이고 체제 전복적인 출발점에서 시작해 빠른 속도로 경력을 쌓아나갔고, 2013년에는 구겐하임Guggenheim 'UBS 맵MAP' 프로젝트의 큐레이터로 선정되었다.

상상력을 발휘해서 가상으로 전시를 기획해보는 것은 많은

42 도나 콘웰Donna Conwell, 「영국 런던 24/7 갤러리 큐레이터 활동 시기의 술회Curatorial Practices: Interview with 24/7 Gallery, London, UK」, 《라틴아트닷컴LatinArt.com》, 2004년 2월 3일. http://www.latinart.com/aiview.cfm?id=294.

43 위의 글.

단기, 중기적 계획은 없다. 재미있어서 할
뿐이다. 함께 일하고 싶은 작가를 떠올린
뒤 초청한다. 덕분에 엄청난 창작의
자유가 열려 있다. 형식적이거나 조직화된
구조에 매어 있지 않다. 우리가 기획하는
전시는 실제로 열리지 않는다. 아마도
사람들은 우리가 내놓는 아이디어가
대부분 터무니없다고 생각하겠지만,
우리는 어떤 일이 일어날지 그냥 보기만
해달라고 주문한다. 그리고 대부분
우리 아이디어는 결실로 이어진다.

파블로 레온 데 라 바라Pablo León de la Barra
구겐하임Guggenheim **라틴아메리카 UBS MAP 큐레이터**[43]

큐레이터에게 유용한 첫걸음이 된다. 한스 울리히 오브리스트는 큐레이터로서 출발점에 섰을 때 집 부엌과 호텔방의 여행 가방을 이용해 전시를 기획했다.

자유출품 전시open-submission exhibition를 비롯한 참여 전시는 (기준이 있을 경우) 기준에 해당되는 작가가 작품이나 포트폴리오를 제출하고 심사위원이 검토한 뒤 출품할 작품을 선정하게 된다. 자유출품 전시에서 가장 역사가 깊은 사례는 1769년 이래 쉬지 않고 진행된 바 있는 〈왕립예술원 하계전Royal Academy Summer Show〉이다. 심사위원단은 1만여 점이 넘는 사진을 검토한 뒤 런던 벌링턴하우스Burlington House의 갤러리에 작품을 전시할 작가 1,000여 명을 선정한다. 저명한 작가, 왕립예술원 출신 작가의 작품이 아마추어 및 신예작가의 작품과 나란히 걸린다. 상금은 최고 7만 파운드에 달한다.

그 외에 자유출품 전시로는 초상화를 대상으로 하는 호주의 아치볼드상Archibald Prize을 꼽을 수 있다. 1921년 처음 수여된 이 상은 뉴사우스웨일스아트갤러리Art Gallery of New South Wales가 주최하는데, 작품 제출일을 기준으로 12개월 이상 호주에 거주한 작가에게만 수여된다. 중간 규모로는 영국에서 손꼽히는 현대미술 드로잉상인 저우드 드로잉상Jerwood Drawing Prize이 매년 수여되고 있다. 1994년 제정되어 저우드자선재단Jerwood Charitable Foundation에서 재원을 마련하는 이 전시는 영국에 거주 중이거나 법적 거주자로 등록된 모든 작가에게 열려 있다. 또한 이보다 규모는 작지만 많은 국가에서 최근 졸업한 작가나 신예 작가를 위한 **각종 상**을 마련해두고 있다. 가령 '클레어 로슨 & 새뮤얼 에데스 재단 신진작가상The Claire Rosen & Samuel Edes Foundation Prize for Emerging Artists'은 최근 시카고대학교University of Chicago

44 니콜라스 세로타(런던, 테이트 관장), 2013년 6월 6일, 저자와의 대화 중에서.

큐레이팅 학과가 늘어나고, 큐레이팅에
관한 인식이 제고되며, 비평 이론,
평론과 큐레이팅, 작품 활동의 관계에
대한 이해도가 깊어지면서 지난
10-15년간 흥미로운 현상이 일어났다.
그 결과, 전시 기획의 레퍼토리가
확장되고 큐레이팅에 얽힌 업무도
다양해졌다.

니콜라스 세로타
런던 테이트 관장

를 졸업한 학생을 대상으로 연 1회, 3만 달러를 수여한다.

이런 자유출품 전시는 영국뿐 아니라 유럽 전역에서 열린다. 네덜란드에서 가장 유서 깊은 예술 및 건축 부문 상으로, 1870년 이래 2년에 1회 수여하고 있는 프리 드 롬Prix de Rome이 좋은 예다. (1666년 창설되어 지금은 아카데미프랑세즈Académie Française에서 주는 상에 기반을 두고 있다.) 원래는 부상으로 로마에 체류할 기회를 제공했지만, 요즈음에는 메달과 현금을 수여하고 신작을 제작해 전시와 출판물을 낼 기회를 제공하고 있다.[45]

개인 및 기업 컬렉션도 상을 제정하는 추세다. 유럽, 아태 지역, 미국, 중동에 지사를 두고 있는 대형 국제 법률회사 클리포드 찬스Clifford Chance는 매년 판화와 조각 작품에 상을 수여하고 있다. 지역에 국한된 상도 있다. 가령 아브라지Abraaj 투자 그룹이 제정한 아브라지 그룹 예술상Abraaj Group Art Prize은 그룹의 근간인 중동, 북아프리카, 남아시아 지역 출신의 작가 5인을 선정해 매년 상을 수여한다. 신작 기획안을 바탕으로 수상자를 선정하며, 제작한 작품은 아브라지 그룹 컬렉션에 영구 소장된다.[46]

커미션 전시commissioned project는 다양한 형태를 띤다. 커미션 전시는 (대개 미술관에 소속된) 큐레이터 및 공공 미술 커미셔너에게 유망 작가의 신작 제작을 지원할 기회를 준다. 작가의 입장에서 볼 때, 커미션 전시는 규모나 소재 면에서 난이도가 있거나 비용 등의 이유로 아직까지 해보지 못했던 작업을 시도할 기회이다. 새로운 영역을 탐색하고 다른 매체를 이용해 실험하거나 특정 장소에 맞춰 작업하기도 한다.

주요 미술관에서 선보이는 대형 커미션 전시는 큰 주목을 받는다. 루이즈 부르주아Louise Bourgeois가 금속제 거미 '마망Maman'(1999)과 함께 선보인 금속제 탑 조각 세 점 '나는 한다, 되돌린다, 다시 한다I do, I undo, I redo'(2000)는 2000년 유니레버Unilever의 지원을 받

아 제정된 테이트 모던 터빈홀Turbine Hall 커미션 전시의 시작을 알렸다. 아니쉬 카푸어Anish Kapoor의 '마르시아스Marsyas'(2002)는 거대한 전시 공간을 거의 채우다시피 했고, 올라퍼 엘리아슨Olafur Eliasson의 '날씨 프로젝트The Weather Project'(2003)는 공간을 인공 햇볕으로 가득 채웠다. 관람객은 일광욕을 즐기거나 자신의 몸을 이용해 터빈홀 바닥에 단어와 무늬를 만드는 등 다양한 방식으로 엘리아슨의 작품과 상호작용했다. 관람객이 참여하면서 생겨난 예상 밖의 '살아 있는 예술'은 작품 그 자체가 되었다.

커미션 작업이 비밀리에 진행되는 경우도 있다. 알리기에로 에 보에티Alighiero e Boetti가 타계하기 한 해 전인 1993년에 오스트리아 항공과 12개월에 걸쳐 합작한 경우가 좋은 예이다. 보에티가 만든 퍼즐 정보는 기내지에 실려 있었으며 승무원에게 따로 요청해야 퍼즐을 받을 수 있었다. 기내지를 읽고 퍼즐을 달라고 청해야 한다는 사실을 모른다면 작품을 만날 기회가 없는 셈이다. 이 퍼즐은 이제 상당히 희귀한 존재가 되어 경매에서나 가끔 만나볼 수 있다.

큐레이터나 커미셔너에게 커미셔닝의 장점은 작가의 경력에 중요한 분수령이 될 작품을 제작할 기회를 만들 수 있다는 것이다. 작품의 최종 가치는 커미셔닝에 드는 비용을 훨씬 웃돌 수도 있다.

45 자유출품 전시에 관한 추가 정보는 아래 웹사이트를 참고할 것.
왕립예술원 하계전 https://www.royalacademy.org.uk/exhibitions/summer/information-for-artists/
아치볼드상 http://www.artgallery.nsw.gov.au/prizes/archibald/
저우드 드로잉상 http://jerwoodvisualarts.org/3088/Jerwood-Drawing-Prize-2013/13
클레어 로슨 & 새뮤얼 에데스 재단 신진작가상 https://arts.uchicago.edu/uchicago-arts-grants-funding/edes-prize-emerging-artist

프리 드 롬 http://www.prixderome.nl/ENG/over-pdr

46 http://www.cliffordchance.com, http://www.abraajcapitalartprize.com/about.php

하지만 위험 요소도 존재한다. 의뢰를 받고 작품을 만든 경험이 있는 저명한 작가와 협업한다면 예전 작품과 비슷한 맥락의 작품을 제작할 거라 예상해도 크게 빗나가지는 않을 것이다. 반면 신예작가나 실험적인 작품을 만들고 싶은 작가에게 작품을 의뢰할 경우 주어진 예산 안에서 작품을 완성하지 못하거나, 기획서와 다르거나, 극복할 수 없는 기술 및 구조의 문제로 아예 작품을 만들지 못할 수도 있다(247쪽 '작가와 협업하기: 커미셔닝' 참고).

아트페어art fair는 상업 박람회와 비슷하다는 인식이 짙다. 그러나 아트페어의 역사는 생각보다 복잡하며 초기에는 훨씬 본격적인 큐레이팅이 이루어졌다. 1912년 스물네 명의 갤러리스트와 딜러가 전 세계의 젊은 작가에게 전시 기회와 교육적이고 예술적인 경험을 제공하겠다는 목표로 미국화가조각가협회Association of American Painters and Sculptors, AAPS를 창설했다. 협회가 주최한 최초이자 최후의 전시는 뉴욕의 제69연대 무기고69th Regiment Armory에서 열렸다. 작품을 판매하겠다는 의도는 없었지만 전시 결과 작품 일부가 팔렸다. 세계 최대 규모의 현대미술 아트페어 가운데 하나로 꼽히는 아모리 쇼Armory Show는 바로 이 혁신 자체였던 미국화가조각가협회의 전시가 처음이자 마지막으로 열렸던 장소에서 이름을 따온 것이다. 그 이래 아모리 쇼에는 최대 5만 2,000명에 달하는 방문객이 모여들었고 소규모 전시가 아모리 쇼의 일정에 맞춰 열리는가 하면 공공 프로그램 및 특별한 이벤트도 생겨났다.[47]

오늘날 아트페어의 기원은 1967년 9월 13일 시작된 쿤스트마르크트 67Kunst-markt 67에서 찾을 수 있다. (작가 개인보다는) 갤러리를 초청해서 5일간에 걸쳐 작품을 선보이는 자리였다.[48] 베를린 장벽의 건설 이후 침체되었던 서독의 미술 시장을 되살리기 위해 하인 슈튄케Hein Stünke와 루돌프 츠비르너Rudolf Zwirner(갤러리스트 다비드 츠비르너David Zwirner의 부친)는 아트페어를 통해서 이윤을

창출하겠다는 확실한 목표 아래 쿤스트마르크트 67을 개최했다. 이후 몇 년 지나지 않아 1970년에는 스위스의 아트 바젤Art Basel, 1974년에는 파리의 피악FIAC, 1979년에는 미국의 아트 시카고Art Chicago 등 다른 상업 아트페어가 나타나기 시작했다.

연간 열리는 아트페어의 수를 어림잡으면 **전 세계적으로 100여 개가 조금 넘는다.** 규모와 인기뿐 아니라 행사, 작가, 기획자의 질도 제각각이지만 형식은 근본적으로 같다. (판매자 또는) 갤러리는 비용을 지불하고 다른 갤러리와 함께 부스나 매대에서 며칠간 작품을 전시한다. (호텔의 객실을 빌려 작품을 전시하기도 한다.) 주최 측에서 직접 갤러리를 초청하기도 하고, 갤러리의 지원서를 받은 뒤 심사를 통해 선정되기도 한다. 갤러리가 어떤 페어에 초청받았는지, 혹은 참여할 수 있는지는 갤러리의 질과 지위를 어느 만치 가늠하는 척도가 된다. 그렇기 때문에 신생 갤러리의 경우 주요 아트페어에 부스를 내거나 피더페어feeder fair에 참여하면 초반에 큰 도움이 된다. (피더페어는 규모는 작으나 평판이 좋은 행사로, 아트 바젤에 힘입어 바젤과 마이애미에서 각기 개최하는 리스테LISTE나 나다NADA, 뉴욕의 펄스PULSE, 매년 장소를 변경하는 스코프Scope 등

47 아모리 쇼의 역사는 웹사이트를 참조할 것. 2007년 아모리 쇼는 연간 수백여 회에 이르는 무역박람회와 컨퍼런스를 기획하는 시카고 소재 기업 머천다이즈 마트Merchandise Mart Properties, Inc., MMPI가 주최했다. 9만 명의 관람객이 방문했으며 2013년의 작품 판매액은 1,500만 달러에 달했다. 단일 기업이 이토록 많은 중요한 전시를 기획하는 것에 우려가 제기되었고, 우려를 증명하듯 2012년 3월 머천다이즈 마트는 아트 시카고의 기획을 중단하겠다고 선언함으로써 여러 갤러리를 망연자실케 했다. 같은 해 12월에는 아모리 쇼를 비롯해 볼타 NY VOLTA NY, 아트 플랫폼 로스앤젤레스Art Platform Los Angeles가 매각되었다. 아모리 쇼는 2012년 프리즈Frieze가 뉴욕에서 처음 개최되는 등 신진 아트페어가 늘어나면서 점점 치열한 경쟁에 봉착하게 되었다. http://armory.nyhistory.org/about/

48 크리스틴 메링Christine Mehring, 「신흥 시장: 현대 아트페어의 탄생Emerging Market: The Birth of the Contemporary Art Fair」, 《아트포럼Artforum》, 2008년 4월.

프리즈 런던Frieze London은 처음 3회까지
페어가 종료된 이후 판매액을 공개했다.
하지만 많은 작품이 페어 이후에
판매되었기 때문에 이 같은 수치는
오해의 소지가 있었고 부정확할뿐더러
대부분의 갤러리가 판매액을 공개하지
않는 편을 선호했다. 2006년 이래
프리즈 런던은 판매액을 공개하지
않는다. 프리즈 런던은 상업적인 행사지만
페어에 참여하는 갤러리를 통해
알게 되는 컬렉터나 큐레이터와의
인맥에 큰 힘을 얻고 있다.

매슈 슬로토버Matthew Slotover, **어맨다 샤프**Amanda Sharp
프리즈Frieze **기획위원장**49

이 있다.) 신생 갤러리는 신흥 시장을 기반으로 생겨난 역사가 길지 않은 페어에 참가하는 경우도 많다.

규모가 가장 큰 두 아트페어 가운데 하나는 아트 바젤이다. 스위스 바젤에서 열리는 아트 바젤은 사상 최초로 매년 열리는 아트페어로 자리매김했으며 이제 마이애미와 홍콩에서도 개최된다. 또 하나는 런던 리전트 공원Regent's Park에서 매년 10월에 열리는 프리즈Frieze로, 2012년에는 뉴욕에서 자매 페어가 처음 개최되기도 했다. 2003년 런던에서 처음 열렸을 당시 방문객 수는 2만 7,700명이었다고 하며, 2008년 이후로는 연간 방문객 수가 6만 명을 넘어섰다. 처음 몇 년간은 판매액을 공개했으나 기획자 매슈 슬로토버Matthew Slotover와 어맨다 샤프Amanda Sharp는 페어를 통해서 컬렉터와 큐레이터 간에 인맥을 형성할 수 있다는 점을 강조하며 판매액을 비공개로 전환했다.

아트페어에 참가하는 갤러리는 지금도 작품 판매를 목표로 하지만, 관람객 가운데 상당수는 작품을 사려는 의도(또는 자금)가 없다. 전시를 보고 나들이를 하고 전시와 함께 열리는 다양한 부대행사에 참가하기 위해 아트페어를 찾는 관람객도 많다. 아트페어의 프로그램에는 대담과 토론, 어린이와 청소년을 위한 행사, 음악 프로그램, 작가의 커미션 프로젝트 등이 있다. 프리즈는 (최고의 부스에 주는 큐레이팅 관련 상을 포함한) 다양한 상을 수여하고, 도록을 출간하고, 페어의 비영리 부문에 관한 기록을 남기며, 월간 미술비평지《프리즈》를 출간한다.

49 http://friezelondon.com/about/

아트페어 참여하기

상업 갤러리, 갤러리스트 또는 큐레이터, 프로젝트 큐레이터가 아트페어에 참가하는 것은 생각보다 쉽지 않을 수도 있다. 대부분의 아트페어 기획위원회에는 준비된 공간을 훨씬 웃도는 지원서가 쏟아져 들어오기 때문에 주최 측은 지원서를 엄격한 기준으로 평가한다. 아트페어 지원서를 쓸 때에는 숙고해서 작성해야 한다. 페어의 규모가 작더라도 첫 지원에 성공하지 못할 수 있다. 전시에 참여하려면 주요 페어의 심사위원에 대해 파악해두고, 지원서를 제출하기 몇 달 전부터 관계를 쌓아 적절한 시기, 적절한 페어에 부스를 낼 수 있도록 미리 준비하는 것이 바람직하다(102쪽 '전시 기획서의 타깃' 참고).

　또한 지원서를 작성할 때는 초점을 명확히 하고 **지원 조건을 엄수해야 한다.** 지원서를 올바로 작성하지 않으면 단박에 탈락될 것이다. 문화적 특수성도 고려해야 한다. 가령 아트 두바이Art Dubai는 참가 갤러리가 직접적인 종교적 이미지, 누드, 노골적인 성적 뉘앙스가 담긴 작품을 전시하지 않도록 명시하고 있다. (페어 기간 동안에는 현지 문화와 예절 또한 고려해야 한다) 일부 페어 주최 측에서는 지원에서 탈락할 경우 피드백을 주지 않고 통상적인 거절 답장만 보내기 때문에 아트페어의 무대에 발을 내딛기 위해 계속 노력하는 지원자에게 별 도움을 주지 못한다.

　아트페어에 지원할 경우에는 대개 지원료를 지불해야 한다. 소속 갤러리에서 특정 국가 출신 작가를 대표하고 있다면 정부 보조금을 지원받을 수도 있다. 작가의 모국 정부에 지원제도가 있는지 확인해보자. 국제 아트페어에는 대부분 신진 갤러리 섹션이 마련되어 있어 신예 갤러리는 더 낮은 비용으로 참여할 수 있다.

　벤저민 밀턴 햄프Benjamin Milton Hampe는 호주 출신의 갤러리스트,

큐레이터, 아트 컨설턴트이자 챈햄프갤러리Chan Hampe Galleries의 공동
소유주 겸 관장이며, 싱가포르화랑협회Art Galleries Association of Singapore
의 재무 책임자로도 활동하고 있다. 동아시아 및 남아시아에서 급
속도로 성장하고 있는 미술 시장의 현황을 감안할 때 아트페어에
관한 그의 시각은 꽤 흥미롭다.

장기적 관점에서 조사하고 결정을 내리는 것이 중요합니다. 아트페어에서 존재감을
과시하려면 시간이 걸리고, 처음에는 생각만큼 작품을 판매하지 못할 수도 있습니
다. 어느 시장이 내가 선보이는 작품에 열려 있는지 생각해두면 좌절을 맛볼 가능성
이 줄어들 것입니다. 브랜드 가치가 있는 페어에 참가하는 것도 중요하지만, 어떤 작
가를 대표하느냐에 따라 지명도가 낮은 아트페어가 소속 갤러리와 오히려 더 잘 맞
고 높은 수익을 올려줄 수도 있습니다. [50]

근본적으로 아트페어는 전시된 작품이 팔릴 경우 전시품이 계속
바뀐다는 점만 제외한다면 순회전과 비슷하다. 아트페어에 부스를
낸다는 것은 사업체, 사무실, 창고를 한꺼번에 페어 장소로 옮겨놓
는 것과 같다. 아트페어 주최 측과의 관계에서부터 갤러리팀, 전시
할 작품의 질, 페어 진행 기간 동안의 사업 운영 기준에 이르기까
지, 모든 면에서 가능한 최고의 모습을 선보이는 것이 중요하다. 부
스에는 담당자나 보조 직원이 매일 제시간에 나와 있어야 한다. 몇
몇 페어에서는 주최 측이 페어가 어떻게 진행되는지 분석하기 위
해 주기적으로 전시 공간을 순회한다. 그때 부스에 갤러리를 소개
할 사람이 아무도 없다면 주최 측에 갤러리를 홍보할 기회를 놓쳐
이듬해 행사에 대비하지 못하게 되는 셈이다.

50 벤저민 밀턴 햄프(싱가포르, 챈햄프갤러리
관장), 2013년 7월 3일, 저자에게 보낸 이메일
중에서.

아트페어 주최 측에서는 종종 전시 예정 작품과 부스 설치 계획에 관한 세부 사항을 (페어 개최 시기보다 최소 6개월 이전) 지원 당시에 요구한다. 남다른 계획을 세웠거나 공간을 특이하게 꾸밀 생각이라면 특히 명심해야 할 사안이다.

일부에서는 아트페어에 작품을 진열하는 것을 큐레이팅으로 취급하지 않는 경우도 있다. 하지만 아트페어에서도 어떤 작품을 어떻게 전시할 것인지 전략적으로 결정해야 한다. 전시할 작품을 선정할 뿐 아니라, 디자이너나 건축가를 고용해 부스 자체를 개축할 수도 있다. 이 경우에는 페어 주최 측에 부스의 평면도와 입면도, 시공 관련 정보, 부스 위의 조명설비, 조명과 전원의 수를 문의해야 한다. 양옆에 어떤 갤러리가 들어설지도 알아봐야 한다. 내 부스를 돋보이게 하되, 이웃한 전시를 가리거나 방해해서 다른 갤러리를 자극하지는 말아야 할 것이다.

규모가 큰 페어는 모든 사항을 조율할 **설치 관리자**를 고용한다. 그러므로 암전된 공간이 필요한 비디오 작품을 상영하거나, 특히 무거운 작품이나 조각을 설치할 생각이라면 페어 주최 측 또는 설치 담당자와 최대한 빨리 상의해서 전시가 가능한지 확인하고 시공된 사항을 수정할 비용을 지원받아야 한다. 대부분의 페어에서는 비용을 지불하면 사전에 셔터, 조명, 전원 등을 추가로 제공하지만, 경비가 상당히 늘어나므로 예산을 꼼꼼히 검토해야 한다.

지정된 부스에 작품이 도착했다면 공간을 배치하고 작품을 설치할 차례다. 옆 부스의 공사가 끝나지 않았거나 개축 중이라면 작품을 스티로폼이나 버블랩bubble wrap 등을 이용해 가볍게 포장한 상태로 꺼내두고, 이웃한 갤러리에 언제 공사가 끝날지 묻고 상의해서 작품을 최대한 느지막이 설치해야 한다. 그렇지 않으면 작품이

51 위의 글.

78

아트페어의 부스를 관리하고 운영하는
방식은 전적으로 각자의 스타일에 달려
있다. 갤러리스트는 대개 갤러리 및
소속 작가의 작품을 선보이는 자기만의
방식이 있다. 내 경우에는 인파 때문에
관람객이 작품을 만지지 않도록
좀 더 주의를 기울이는 점만 제외하면
갤러리에서 작품을 판매할 때와 거의
유사한 방식으로 부스를 운영한다.

벤저민 밀턴 햄프
싱가포르 챈햄프갤러리 관장[51]

파손되거나 먼지와 톱밥에 뒤덮일 수도 있다. 설치 기간 동안에는 페어의 부스 배치를 살펴보며 동료들과 인맥을 쌓고 전 세계의 작가와 관계를 닦아서 향후 협업하거나 공동 대표를 맡는 등 돈독한 관계로 발전할 초석을 놓을 수 있다.

아트페어는 미술계의 연간 일정에서 점점 중요한 위치를 차지하는 추세다. 대량의 작품을 한 장소에서 볼 수 있을뿐더러 다양한 사람을 만나고 인맥을 쌓을 사교의 장이기 때문이다. 그러나 딜러 사이에서는 시장의 포화와 '아트페어 피로'가 걱정거리로 대두되고 있다. 일부 컬렉터는 1월 중순부터 10월 말까지 다양한 페어와 전시를 보기 위해 전 세계를 여행한다. 타이완의 영아트 타이페이Young Art Taipei, 홍콩의 아트 바젤 HKArt Basel HK와 컨템퍼러리아트 아시아Contemporary Art Asia에 이어 베니스 비엔날레에 들른 뒤, 6월에는 스위스에서 아트 바젤을 보고, 10월에는 런던에서 프리즈를 둘러보는 것이다. 갤러리가 소속 작가의 저명한 작품을 선보이고 싶어 하는 것도 이해되지 않는 바는 아니지만, 같은 이름을 보고 또 보면 원숙한 (관람객 또는) 큐레이터는 다소 불만스러울 수 있다. 이런 피로감에 대처하기 위해 여러 아트페어가 신진 갤러리와 알려지지 않은 작가를 초대하고, VIP와 컬렉터를 대상으로 큐레이터가 이끄는 투어나 현지의 미술 현장을 둘러보는 투어를 개발하는 추세다. 나아가 새로운 작품을 향한 수요를 충족시키기 위해 새로운 아트페어가 생겨나고 있다. 신진 큐레이터에게는 좋은 기회가 될 수 있다.

폴 모스Paul Moss와 마일스 설로Miles Thurlow는 영국 북동부 게이츠헤드에 위치한 워크플레이스갤러리Workplace Gallery의 공동 창립자 겸 관장이다. 둘은 자신이나 동료들의 작품을 선보이기 위한 수단으로 전시를 열기 시작했고, 2003년 런던 비즈니스디자인센터Business Design Centre에서 열린 런던 아트페어London Art Fair에 부스를 차리기 위해 지원서를 냈다.

런던의 컬렉터와 큐레이터가 우리를 런던 이스트엔드East End에 있는 근사한 신진 갤러리와 다름없이 진지하게 대해줘서 놀라고 흥분됐어요.[52]

그 후 워크플레이스갤러리는 새로 개최된 주 아트페어Zoo Art Fair에 초청받았다.[53] 불과 몇 개월 만에 둘은 두 번째 아트페어에 참가해 동물 우리 앞에서 작품을 팔게 되었다.

그때는 우리가 대체 뭘 하고 있는지도 잘 몰랐죠. 부스에 발을 들여놓는 사람에게 닥치는 대로 가격 목록과 우리가 만든 책자를 건넸어요. 누구라도 관심을 가져준다는 사실이 마냥 기뻤던 것 같아요. 나중에야 데이비드 리슬리David Risley(주 아트페어의 발안자이자 저명한 런던의 갤러리스트)가 몰래 다가와서 말해주더군요. '방금 그 사람이 누구였는지 알아요? 모 컬렉션을 갖고 있는 사람이에요!' 혹은 '모 미술관 큐레이터예요!'라고요. 우리에게 주 아트페어는 정신을 번쩍 차리는 계기가 되었어요. 처음으로 작가를 제대로 대변하고 아트페어를 활용해서 경력을 쌓아나갈 방법에 대해 고민하게 되었거든요.[54]

일단 페어에 참가하는 데 성공했다면 갤러리의 참가 사실과 페어에서 선보일 작가와 작품에 관한 정보를 사람들에게 알려야 한다. 작품을 옮겨놓고 부스를 디자인하고 설치를 마쳤다면 작품을 구매할 만한 사람과 이야기를 나눠보자. 벤저민 밀턴 햄프는 "쏟아지는 질문에 대답하려면 작가도 부스에 나와 있는 편이 좋지만 항상

52 마일스 설로와 댈러스의 베커맨 패거도 인테리어Beckerman Fagadau Interiors의 이사이자 컬렉터인 패치 패거도Patsy Fagadau의 인터뷰 중에서. 「컬렉터의 대담」, 《페이퍼시티Papercity》, 2013년 3월 1일. http://dallasartdealers.org/collectors-conversation-brought-to-you-by-the-dallas-art-fair-2/

53 주 아트페어(프리즈의 위성 페어)는 2004년 데이비드 리슬리와 소라야 로드리게스Soraya Rodriguez가 아트페어와는 거리가 먼 장소인 런던동물원London Zoo에서 최초로 아트페어를 열면서 붙은 이름이다.

54 마일스 설로와 패치 패거도의 인터뷰 중에서. 앞의 글.

그렇게 하지는 못한다."라고 귀띔했다.[55]

　　페어는 작품을 판매하는 자리이므로 상업미술 분야에서 점점 더 중요한 위치를 차지하고 있을 뿐 아니라, 한 걸음 더 나아가 기관이나 독립 큐레이터에게도 중요해졌다. **한 장소에서 다양한 작품을 볼 수 있고,** 시장 가치를 가늠할 수 있기 때문이다. (즉 현 시점에서 해당 작품의 가치를 알 수 있다.) 또한 아트페어는 구매나 기증을 통해 미술관 및 기관이 주요 작품을 손에 넣는 기회가 되기도 한다. 어쨌든 아트페어는 어디까지나 갤러리가 소속 작가의 작품과 자사의 이름을 홍보하는 다양한 수단 가운데 하나일 뿐이므로 지나치게 많은 아트페어에 참가하지 말고, 아트페어 부스뿐 아니라 실제 갤러리에서 진행되는 전시 또한 현재 트렌드를 고려해 알차게 꾸며두어야 한다.

55 벤저민 밀턴 햄프(싱가포르, 챈햄프갤러리 관장), 2013년 7월 3일, 저자에게 보낸 이메일 중에서.

아이디어에서 실제 전시까지

주요 미술관에서 전시를 열든, 소규모 전시를 기획하든, 커미션 프로젝트나 독특한 아트페어 부스를 꾸리든(이후 이해를 돕기 위해 '전시'로 총칭), 일단 주제를 정한 뒤 가장 먼저 해야 하는 일은 전시 기획서를 작성하는 것이다. **전시 기획서**를 완성하면 아이디어를 확정 짓고 추후 생길 수 있는 문제도 파악할 수 있다. 지금 기획하는 전시와 비슷한 전시가 세계 어딘가에서 이미 열렸는지 알아보자. 만약 그렇다면 연도, 기관명, 규모, 작품의 수, 작품목록을 확인해야 한다. 그럴 의도는 아니겠지만 전시 제목만 바뀌었을 뿐 같은 작품을 반복해서 전시하는 결과를 낳을 수도 있기 때문이다.

비슷한 전시가 있었더라도 큰 문제는 아니다. 좀 더 독특한 전시를 열 수 있도록 주제를 가다듬을 필요가 있다는 의미일 뿐이다. 2001년 9월 뱅상 질Vincent Gilles, 제니퍼 먼디Jennifer Mundy, 돈 에디스Dawn Ades가 런던 테이트 모던에서 열었던 전시 〈초현실주의: 고삐 풀린 욕망Surrealism: Desire Unbound〉이 좋은 예다. 이 전시가 열리기 전에도 세계의 초현실주의를 다룬 전시는 많았다. 그러나 〈초현실주의: 고삐 풀린 욕망〉이 지닌 차별점은 초현실주의의 욕망에 초점을 맞춰 관람객이 작품을 독특한 관점에서 보도록 했다는 데 있었다. 이 전시는 엄청난 인기를 끌었다.

비슷한 전시가 열린 적이 없다면, 다행인 동시에 어려운 과제를 안은 셈이다. 하지만 독특한 주제 덕분에 많은 관람객과 평단의 관심을 모을 수도 있다. 기획한 전시에 확신을 품고 주제에 관한 내 관점을 뒷받침하고 정당화할 이론과 연구 자료를 마련해야 한다.

56 니콜라스 세로타(런던, 테이트 관장), 2013년 6월 6일, 저자와의 대화 중에서.

큐레이팅은 20퍼센트의 심미안과
상상력, 80퍼센트의 행정력과 팀워크,
경영 능력으로 이루어진다.
큐레이터는 미리 생각하고 앞일을
예측할 수 있어야 한다. 20퍼센트에
해당되는 능력이 없으면 성공적인 전시를
열 수 없지만, 80퍼센트의 능력이 없어
전시를 실행에 옮기지 못하면
멋진 아이디어를 내더라도 허사가 된다.

니콜라스 세로타
런던 테이트 관장[56]

새롭고 흥미로운 전시가 될 수도 있겠지만, 전시의 주제도 큐레이터도 아직 검증된 바 없다면 관련 인사에게 전시가 지닌 의미와 경제적 가치, 내가 전시를 구현할 수 있는 역량을 갖추고 있다는 사실을 납득시켜야 한다. 전시 주제, 구조, 디스플레이, 디자인 등의 측면에서 뭔가 새롭게 시도할 때는 일단 해봐야 발견할 수 있는 실질적, 논리적 장애물을 만날 수도 있다. 그렇기 때문에 초반에 공간, 디자인, 순회전 등 제대로 된 계획을 세워두어야 한다.

전시 기획서 작성하기

전시 기획서를 작성하는 것은 전시 기획의 첫걸음이며, 향후 발생할 수 있는 문제를 미리 발견하는 데에도 도움이 된다. 전시 기획서의 구성 요소는 다음과 같다.

- 큐레이터의 이름 및 연락처 (공동 기획의 경우 모든 참여 큐레이터 포함)

- 기획서 작성 일자

- 예상 전시 장소: 갤러리, 공간, 위치

- 해당 전시 공간을 선택한 이유 (전시 공간의 소속 큐레이터가 기획하는 경우 제외)

- 전시 개막 예정일

- 예상 규모: 전시가 차지할 공간의 규모

- 전시할 작품의 유형: 평면, 조각, 설치, 시청각AV, 아카이브, 진열장 사용 여부 등

- 전시 콘셉트: 직선적이고 서사적인 전시인가, 아니면 관람객이 사전에 정해진 경로를 따르지 않아도 되는 개방적인 전시인가

- 해당 시기를 선택한 이유: 제시한 시기에 전시를 개최해야 하는 이유는 무엇이며, 여타 행사나 기념일과 시기가 맞아떨어지는가[57]

- 시대적 의의: (해당될 경우) 현대문화를 고려할 때 어떤 의의를 지니고 있는가

- 유사 전시: 유사 전시는 언제 개최되었으며, 현 전시는 어떤 면에서 차별화되는가

- 타깃 관람객: 어떤 관람객을 대상으로 전시를 기획했는가

- 가능성 있는 순회전 개최 공간: 추후 협업할 수 있는 인물 및 기관이 있는가

- 출판 관련 세부 사항: 출판물을 낼 계획이 있는가, 그렇다면 섭외 가능한 저자 및 기고자 목록이 마련되어 있는가

- 출판사: 염두에 둔 상업 출판사가 있는가, 아니면 기관이 직접 인쇄 및 출판할 것을 고려하고 있는가

- 작가와 작품목록 초안

- 작가별 약력(유명 작가가 아닐 경우) 및 생·몰년월일, 국적

- (중요할 경우) 큐레이터의 약력

아이디어를 개략적으로 정리하고 초기 조사를 끝냈다면, 문제점을 미리 지적해주고 심도 있게 조사할 방법을 일러줄 **믿음직한 동료나 멘토와 함께 전시 주제에 대해 이야기할 수도 있다.** 이때 아이디어를 처음 낸 순간이 언제인지 증명할 기록을 마련해두는 것이 좋다.

57 전시를 개최할 적절한 시기를 선택할 때는 작가와 관련된 기념일을 고려하기도 한다. 아메데오 모딜리아니Amedeo Modigliani의 사후 100주년은 2020년이다. 대규모 회고전을 열기에 적합한 시기이다.

(날짜 등을 명시하면 지적재산권, 즉 아이디어에 관한 소유권의 증거가 된다.)

전시 기획서는 최대한 간결하게 정리한다. 조사해나가면서 아이디어를 발전시키고 주요 작품을 확정할 수 있도록 비교적 짧은 글로 시작하자. 전시 기획서는 추후 홍보문, 전시 계획 및 조직화 과정의 핵심이 된다. 큐레이터가 혼자 일하는 것은 금물이며 실제로도 대부분 팀과 함께 일한다는 사실은 앞서 말한 바 있다. 언젠가는 이용 가능한 전시 공간, 순회전이 열릴 장소, 공동 큐레이터, 협조자, 조수 등 전시 기획서에 담긴 정보 대부분이나 전부를 공개해야 하므로 다른 사람이 사용하기 쉽도록 출력한 자료 및 공유 가능한 전자 파일을 최대한 보기 편하게 정리한다. 작품 대여 요청서가 '작대서'라고 표시해둔 파일에 들어 있다는 것을 아는 사람이 큐레이터뿐일 경우, 다른 사람이 요청서를 찾으려면 이곳저곳을 뒤져야 한다. 번거로운 과정인데다 큐레이터가 출장 중이라면 시간을 낭비하게 된다. 그러므로 약어를 쓰고 싶다면 약어의 의미를 적은 목록을 만들어두어 쉽게 찾을 수 있도록 하자.

전시 주제 다듬기와 작품목록 작성하기

전시 기획서를 완성한 뒤 전시 주제를 좀 더 다듬어야겠다는 생각이 들 수도 있다. 이때는 주제를 다시 검토하고 친구나 동료에게 의견을 물어보는 것도 좋은 방법이다. 머릿속의 아이디어가 명확하게 글로 전달되지 않았을 수도 있다. 주제를 다듬고 필요한 부분을 수정했다면 작품목록을 검토하고 각 작품이 어디에 있는지 알아

보자. 미술관, 기업 컬렉션, 개인 컬렉션 중 어디에 작품이 보관되어 있는가? 작품목록을 만들고 대여자의 연락처나 작품별 세부 사항을 가능한 소상히 기재해둔다. 규모가 큰 조직이라면 이 과정을 처리할 맞춤 소프트웨어를 갖추고 있지만(289쪽 '우편 발송 명단 관리' 참고), 마이크로소프트 오피스의 엑셀이나 워드, 그와 비슷한 워드프로세서 프로그램을 이용해도 된다. 작품목록의 구성 요소는 다음과 같다. 작품 자체에 관한 정보, 작품을 전시 공간으로 운송하고 반환하기 위한 실질적인 고려 사항, 설치 및 전시 기간 도중 필요한 유지 보수 사항과 관련 비용, 대여자 및 저작권자에 관한 세부 사항 등을 기재한다. 아래 내용을 참고해 목록을 작성하자.

- 대여자 이름 및 연락처

- 작품 제목, 연작 제목, 포트폴리오 제목

- 작품 제작연월일

- 에디션 넘버, 버전

- 소재

- 작품 크기(가로, 세로, 높이) 및 무게

- 크레디트 라인

- 포장 및 배송용 자재: 전시 기간 도중 해당 자재의 보관

- 설치 및 전시 기간 도중의 유지 보수

- 위 작업을 수행하기 위해 필요한 추가 직원

- 운송업체

• 고해상도 도판

• 도판 저작권 관련 세부 정보

작품의 가로, 세로, 높이를 기재할 때는 모든 단위를 센티미터, 밀리미터, 인치 등으로 통일해야 한다. 단위를 섞어 쓰면 작품이 실제보다 작거나 크다고 오해할 수 있다. 건축가와 디자이너는 **일반적으로 밀리미터 단위를 사용하는데**, 요즈음에는 다른 분야에서도 밀리미터 단위를 가장 자주 쓰는 추세다. (그러나 몇몇 국가, 그중에서도 미국은 여전히 피트와 인치 등의 단위를 선호한다) 가로, 세로, 높이를 정확하게, 올바른 순서대로 기재해야 한다. 대개 작품 크기는 높이, 가로, 세로 순서로 나타내지만 대여자도 같은 기준을 따르고 있는지 확인하는 것이 좋다.

작품별 배송 및 포장 조건도 확인해두자. 크레이트crate나 운송용 프레임이 딸려 오는가, 아니면 큐레이터가 주문 제작해야 하는가? 큐레이터가 제작할 경우 대여자는 전시가 종료된 뒤 새로 제작한 크레이트를 소유하게 될 거라 생각하는가? **미술품 전용 크레이트**는 대개 목재로 제작되는데, 내면은 충격을 완화하기 위해 스티로폼을 덧대고 바깥면은 합판을 사용한다. 작품은 얇은 종이와 비닐로 싸서 크레이트 안쪽에 넣는다. 스티로폼은 작품이 움직이거나 충격을 받지 않게끔 작품을 감싸도록 재단되어 있다. 크레이트 바깥면의 합판은 작품을 습기로부터 얼마간 보호할 수 있다. 크레이트는 작품을 여러 개 넣을 수 있도록 제작하기도 한다. **운송용 프레임**은 작품을 고정하는 역할을 하는 크레이트의 안쪽 부분이라 보면 된다. 운송용 프레임은 스티로폼으로 포장하는 대신 프레임 자체를 전부 비닐로 싸게 되어 있다. 운송용 프레임은 대개 크레이트보다 가볍고 제작비도 저렴하지만 그만큼 작품을 안전하게 보호할 수는 없다. 작품을 전시하는 동안 운송용 프레임과 크레이

트를 어디에 보관할 것인가도 고려해야 한다. (순회 장소를 포함한) 전시 공간에 배송용품을 보관할 공간이 있는지 확인하고, 없다면 창고를 임대하거나 전시 공간을 거칠 때마다 크레이트를 폐기하고 다시 제작해야 한다. 어느 쪽이든 예산상 추가 비용이 발생한다.

다음은 **작품을 어떻게 설치할지** 생각해야 한다. 대여받으려는 작품이 설치 작품일 경우 설치하는 데 필요한 공간의 크기가 정해져 있는가, 아니면 공간에 맞게 작품을 수정할 수 있는가? 모니터, 영사기 등 추가 장비를 준비해야 하는가, 아니면 작품을 상영하는 데 필요한 장비가 함께 배송되는가? 함께 배송될 경우 어떤 장비가 배송되는가? 현지 전원과 호환되는가(217쪽 '기술과 뉴미디어' 참고)? 지속적인 유지 관리가 필요한가? 가령 주기적으로 교체해야 하는 나비나 꽃 등 살아 있는 생물이 들어 있는 작품이라면 누군가가 교체 일정을 잡고 교체 작업을 진행해야 하는데, 이 또한 예산에 영향을 준다.

특별 설치 전문가가 필요한가? 대여자 측에서 설치 전문가도 알선할 예정인가? 그렇지 않다면 작품을 설치하는 데 어떤 기술이 필요한지 알아봐야 한다. 전시를 여는 지역에서 필요한 기술을 지닌 전문가를 수배할 수 있는가? 전문가의 수준이 대여자가 수긍할 만한 기준을 충족하는가? 설치팀에게 여행 경비 및 숙식비, 설치비를 지불해야 하는가? 작품을 배송할 때 운송인이 동행하는가(259쪽 '대여 협약과 특별 조건' 참고)? 부담해야 하는 운송 인건비는 얼마인가? 운송인은 언제 도착하며, 어떤 역할을 수행하는가?

작품의 **디지털 도판**은 있는가(182쪽 '도판 취합, 저작권, 크레디트 라인, 인가' 참고)? 대여자가 디지털 도판의 저작권을 소유하고 있는가, 아니면 다른 사람이 소유하고 있는가? 기획 초기에 관련 정보를 정리해두면 추후 도판 조사 담당자에게 도움이 될 것이다.

이 단계에서는 작품 소유자나 대여자에게 연락하지 않고 혼자

서 최대한 많은 정보를 모아야 한다. 경매의 세부 사항, 온라인 도록, 여타 미술관 사이트, 심지어 논문 등 **믿을 만한 인터넷 사이트를 이용하면 상당량의 정보를 얻을 수 있다.** 작품의 세부 사항을 대여자에게 연락해 문의하면 대여자 측에서는 작품을 대여해서 전시할 거라는 기대를 품게 된다. 하지만 문의한 뒤에 해당 작품을 전시에 넣을 수 없거나 넣고 싶지 않을 수도 있다. 이렇게 되면 대여자 측과 어색한 대화를 나눠야 하고, 향후 그쪽으로부터 작품을 대여받기가 어려워질 수 있다. 대여를 요청한 뒤 철회했다가 기획 과정 말미에서야 다른 작품을 대여받을 수 없다는 사실을 깨닫고 다시 대여 요청을 하는 등 말을 번복한다면 대여자 측의 시간을 낭비하는 셈이다. 게다가 두서없고 우유부단하며 전문가답지 못하다는 인상을 심어주게 된다. 이 단계에서는 대여를 요청하는 것은 물론, 대여 요청을 할 가능성이 있다고 시사하는 행동 또한 금물이다.

기획서에 오른 각 작품 옆에는 **대체 작품**을 적어보자. 대체작을 하나 이상 생각해두어도 좋다. 그리고 대체작에 대해서도 위와 같은 정보를 최대한 모아야 한다. 이번에도 마찬가지로 대여자에게 직접 연락하지 않도록 한다. 이들 작품은 원래 계획했던 작품을 빌리는 것이 불가능할 경우를 대비한 것이다. 대체작에 관해서 대여자에게 연락해 말하는 것은 금물이다. '혹시 모를 경우를 대비해서'라는 말을 들으면 상대는 기분이 좋지 않을 것이다. 한편 처음에는 대체작이라 생각했던 작품이 장기적으로 볼 때 오히려 전시에 더 잘 어울리는 경우도 있다.

예컨대 2003년 11월 테이트 리버풀Tate Liverpool에서 개최한 전시 〈예술, 거짓말, 비디오테이프: 퍼포먼스 열어보기Art, Lies and Videotape: Exposing Performance〉의 경우에는 원래 스톡홀름 현대미술관Moderna Museet의 소장품인 로버트 라우션버그Robert Rauschenberg의 작품 '모노그램Monogram'(1955-1959)을 전시할 예정이었다. '모노그램'은 박제

한 염소와 자동차 타이어를 넣은 아상블라주assemblage 작품이다. 하지만 기획 초기 단계에 연락해보니 복원 중이어서 대여받을 수 없었다. 그래서 테이트 측은 '모노그램'에 기대했던 효과를 지닌 라우션버그의 다른 작품을 찾기 시작했다. 큐레이터가 '모노그램'에서 중요하게 평가했던 요소는 아상블라주의 일부로 쓴 자동차 타이어였다. 라우션버그는 '모노그램'뿐 아니라 캐럴라인 브라운Caroline Brown, 알렉스 헤이Alex Hay와 함께 선보였던 퍼포먼스 '펠리컨Pelican'(1963)에서도 자동차 타이어를 이용한 바 있었다. 이 사실을 안 큐레이터는 추가 조사를 벌인 끝에 샌프란시스코현대미술관San Francisco Museum of Modern Art, SFMOMA에서 천으로 된 족자에 모노프린트 스무 점을 고정시킨 '자동차 타이어 판화Automobile Tire Print'(1953)를 찾아내 대여받을 수 있었다. '모노그램'도 유명한 작품이었지만 샌프란시스코현대미술관의 타이어 판화 또한 중요한 작품인데다 유럽에서는 거의 전시된 적이 없다는 장점이 있었다. 또한 전시의 주제와 한층 긴밀하게 연결되어 있었으며 다른 작품과도 잘 어울렸다. 결과적으로 샌프란시스코현대미술관에서 대여받은 작품이 전시에는 훨씬 더 적합했다.

작품목록을 만들고 난 뒤에는 전시에 포함된 **작가들의 출신 국가와 성별의 균형이 맞는지** 확인할 수 있다. 큐레이터나 투자자는 작가의 출신 국가와 성별 면에서 평등한 전시를 열어야 한다고 생각할 수도 있고(138쪽 '자금 조달, 후원, 물질적 후원' 참고), 균형을 맞추는 것이 아예 불가능하거나 적어도 전시 주제의 범위 내에서 균형을 찾기란 어렵다고 판단할 수도 있다. 어찌 되었든 일각에서 문제를 제기할 때 작가를 공평히 선정했다고 설명할 수 있을 만큼 사전에 충분히 고려해 작품목록을 만들어야 한다. 왜 여성 작가의 작품이 없느냐, 어째서 백인 작가의 작품만 있느냐는 질문을 받은 다음에야 민족성이나 성별의 균형이 맞지 않는다는 사실을 깨달

게 된다면 전문가다운 인상을 심어줄 수 없다.

작품목록을 살펴보면 전시가 **한 대여자에게 지나치게 의존하는 것은 아닌지** 확인할 수도 있다. (단일 컬렉션의 작품을 의도적으로 전시하거나 최고의 작품이 한 컬렉션에 몰려 있을 경우라면 예외다.) 문서나 기록물을 지나치게 강조했는지, 단일 재료에 치중된 전시를 기획한 것은 아닌지도 확인하자. 전시가 사진 작품 투성이라는 사실을 퍼뜩 깨닫게 될 수 있다. 사진전을 열 의도였다면 괜찮지만, 특정 주제를 바탕으로 한 일반적인 전시를 기획한다면 회화, 사진, 조각, 기록물, 영화 및 영상 등 다양한 매체를 갖추는 편이 바람직할 것이다. 전시에 리듬감과 역동적인 느낌을 주고 관람객의 흥미를 끌 수 있을뿐더러 큐레이터가 고른 주제가 미술계 전반에 걸쳐 중요한 위치를 차지하고 있다는 사실을 증명할 수 있기 때문이다.

또한 이 단계에서는 전시 공간을 돌아보는 관람객의 동선을 생각해야 한다. 공간 계획과 전시 디자인에 관한 사항을 초기에 고려하면 관람객이 미리 정해진 동선을 따라 움직이게 할 것인지, 연대기순 등의 직선적인 이야기를 만들어나갈 것인지, 관람객의 예상을 뛰어넘는 새로운 시도를 할 것인지 결정할 수 있다.

공간 계획

기관에 소속되어 일하는 경우가 아니라면 이 단계에서 어떤 갤러리나 미술관, 또는 다른 장소가 자신이 기획하는 전시에 가장 적합한지 생각해야 한다. 작품의 대략적인 (또는 좀 더 확정적인) 목록을 작성했다면 필요한 전시 공간의 규모를 가늠할 수 있을 것이다.

우선 전시에 필요한 '연속 벽면'의 공간이 어느 정도인지 대략 추산해야 한다. 연속 벽면이란 평면 작품을 걸거나 영상 또는 영화를 상영하는 데 필요한 연속된 벽면을 가리킨다. 영사기나 여타 장비를 설치하는 데 필요한 공간이 아니라, 영사한 이미지나 스크린의 크기를 고려해야 한다. 벽에 설치하는 작품, 라벨, 해설, 그래픽 및 조각과 설치 작품 또한 장기적으로 볼 때 연속 벽면의 공간에 영향을 미치게 되지만, 이 단계에서는 **아래 공식을 이용해 대략 계산해보자.**

(모든 작품의 가로 길이(cm) 합산)+(작품의 수×100cm)+100cm=전체(cm)

작품 다섯 점을 바탕으로 계산해보자.

A 작품: 가로 40cm

B 작품: 가로 160cm

C 작품: 가로 233cm

D 작품: 가로 45cm

E 작품: 가로 92cm

(40+160+233+45+92)+(5×100)+100=1,170cm

합산한 수치는 반올림한다. 위의 작품 다섯 점을 걸기 위해 필요한 연속 벽면의 공간은 대략 1,170센티미터이다. 이렇게 하면 각 작품 사이에 100센티미터씩 간격을 두고, 벽 양쪽 끝에도 100센티미터의 여백을 둘 수 있다.

작품 크기가 작으면 필요한 공간도 적어질 것이라고 생각하기

쉽지만, 작은 작품이라도 극히 강렬하거나 섬세할 경우 작품의 '틀 역할을 할 공간'이 필요하다. 여러 작품을 모아서 걸거나 좁은 간격을 두고 걸 수도 있지만, 작품이 주는 인상을 직접 느끼고 작품이 있는 공간에 서보지 않고는 결정을 내리기가 어렵다. 그러므로 정도의 차이는 있지만 실제 공간에 작품이 모두 모이기 전까지 하는 일은 모두 초안인 셈이다.

　　스케치업SketchUp 등의 소프트웨어[58]를 능숙하게 다룰 수 있다면, 작품의 디지털 도판을 축소한 뒤 '갤러리' 박스에 끌어다 놓거나 갤러리의 정밀 3차원 모델을 만들어서 훨씬 정확한 공간 계획을 짤 수 있다. 작은 갤러리에서 전시하든 대형 미술관에서 전시하든, 이 같은 작업을 통해 기획하는 전시에 어느 정도의 공간이 필요할지 가늠할 수 있다. 한편 순회전을 열 만한 장소를 정하는 데에도 도움이 된다. 계산한 공간을 바탕으로 기획 중인 전시에 적합한 규모의 공간을 추려낼 수 있기 때문이다.

순회전의 가능성

아직 전시 기획의 초기 단계지만, 지금부터 가능한 순회전 기회에 대해 생각해보는 것도 좋다. 작품목록을 완성하고 필요한 전시 공간이 어느 정도인지 추산했다면, 전시가 특정 국가나 도시와 특별히 얽혀 있지는 않은지 생각해보자. 미국에서 활동하는 큐레이터 2인이 기획한 전시 〈그늘에서 핀 꽃: 중국의 민간예술 1974-1985 Blooming in the Shadows: Unofficial Chinese Art 1974-1985〉는 원래 2011년 뉴욕의 중국연구소China Institute에서 처음 선보였다. 그러나 이 전

시는 2013년에 규모를 확장하고 〈터오는 먼동: 중국의 민간예술 1974-1985Light Before Dawn: Unofficial Chinese Art 1974–1985〉라는 새로운 제목으로 홍콩아시아협회Asia Society Hong Kong에서 재차 개최되었다.

　전시가 특정 국가나 도시와 특별히 연계되어 있는지 고려했다면, 이제 마음에 둔 순회전 장소의 공간이 어느 정도인지 생각해보자. 공간이 충분하다면 그 장소의 전시 일정에 빈 기간이 있는지 확인한다. **대형 갤러리는 대부분 3-5년 전에 주요 전시의 계획을 끝낸다**는 사실을 염두에 두자. 하지만 갤러리 측에서 예정했던 전시가 기획 도중에 무산될 수도 있다. 이때 관장과 전시 담당자는 빈 기간을 채울 수 있는 적절한 규모의 전시를 찾아 나서게 된다(162쪽 '전시 일정 편성' 참고).

58 스케치업은 건축계획, 도시공학, 기계공학, 게임 디자인 등에 쓰이는 3차원 모델링 프로그램이다. 좀 더 복잡한 기능을 갖춘 전문가용 버전뿐 아니라 간단한 무료 다운로드 버전도 나와 있다.

전시 기획서의 타깃

전시 피칭

순회전 공간 확보

전시 기획서와 전시 계획

다른 큐레이터와 협업하기, 외부 큐레이터로서 일하기

전시 기획서의 타깃

전시 기획 아이디어를 들고 미술관 및 갤러리나 다른 어떤 장소와
접촉하는 것은 전시 기획의 최대 난제 가운데 하나다. 닥치는 대로
무턱대고 접촉하는 것은 피하도록 하자. 미술관 측에서는 소속된
큐레이터 모두가 같은 기획서를 받는 난감한 경우도 생긴다. 이렇
게 되면 불필요한 추가 업무를 시키는 꼴이다. 몇 명에게 기획서를
보내든, 미술관에서는 대개 똑같은 방식으로 기획서를 처리한다.
관계자 전원에게 메일을 보내는 전략은 오히려 해로울 수 있다. 구
체적인 타깃이 없고 어떤 공간이든 어떤 선택지든 가리지 않고 받
아들일 듯한 절박한 인상을 주기 때문이다. 실제 상황이야 어떻든
그런 인상을 주는 것은 좋지 않다.

전시를 홍보하려면 끈기가 필요하다. 거절당할 수도 있다. 미술
관 측에서 기획서를 받아들인다 해도, 전시 주제와 함께 큐레이터
로서의 전문적 능력이나 전시를 실행에 옮길 수 있는 능력을 검증
하려고 질문을 던지기도 한다. 따라서 여러 피칭pitching 방법에 대해
세심하게 고려해야 한다. (피칭이란 투자를 유치하거나 협조를 구
하기 위해 상대에게 기획 개발 단계의 프로젝트를 공개하고 설명
하는 것을 말한다.) 전시 공간과 접촉할 때에는 초기 단계에 있다
해도 지극히 신중하게 접근해야 한다. 피칭의 형태는 다양한 요소
에 따라 좌우된다.

59 헬렌 세인즈버리(런던, 테이트 모던 전
시실행과 과장), 2013년 10월 24일, 저자
에게 보낸 이메일 중에서.

미술관은 대부분 밀려드는
전시 기획서에 파묻혀 있으며,
여러 사람이 연락하고자 하는 인사들은
매우 바쁘다는 사실을 명심하는 것이
중요하다.

헬렌 세인즈버리Helen Sainsbury
런던 테이트 모던 전시실행과 과장[39]

- 계획 단계: 전시 주제를 정하는 단계인가, 아직 실질적 정보는 없지만 아이디어를 상세하게 다듬는 단계인가, 아니면 이미 기획을 완전히 끝내고 재원을 조달한 상태인가

- 원하는 장소 유형: 처음으로 전시를 열 공간을 찾고 있는가, 아니면 2, 3차 순회전을 열 공간을 찾고 있는가

- 제안 시기: 직접 제안했는가, 아니면 상대의 요청을 받은 것인가. 후자일 경우 전시 공간에서 보내온 표준 서식에 맞게 기획서를 작성해서 보내야 할 수도 있다.

- 기관과의 개인적 관계: 전시를 기획해달라는 공식·비공식적 요청을 받았는가, 피칭할 기관 및 인물과 면식이 있는가

독립 큐레이터 캐럴라인 행콕Caroline Hancock은 전시 제안이 왜 이토록 어려운지, 또 피칭 내용을 신중하게 고려하고 다듬어야 하는 이유는 무엇인지 명쾌하게 설명했다.

전시를 피칭하는 것은 이력서를 보내거나 입사지원서를 제출하는 것과 같습니다. 그러므로 기획서를 최대한 간결하고도 명료하게 작성해야 합니다. 어떤 내용을 누구에게 피칭하느냐에 따라 준비해야 할 분량도 달라지겠지요.[60]

개인, 공공 기관, 개인이 소유한 공공 및 상업 공간 등 접촉하는 상대의 유형 또한 감안해야 한다. 상업 갤러리에 연락할 경우, 해당 갤러리 소속 작가를 끼워 넣는 것을 의무조항으로 내걸거나 그와 비슷한 전략적 결정을 내려야 하는 상황에 처할 수 있다. 또한 작품 판매 등 기획한 전시의 상업적 의의에 관해서도 고려하고 있다는 것을 드러내 보여야 한다. 전시에 해당 기관의 소장품을 일부 포함시킬 생각이라면 긍정적인 영향을 줄 수도 있지만 부정적인 결과를 낳을 수도 있다. (미술관 측에서 소장품을 전시하기보다 다른

새로운 기획을 보여주고자 하는 경우가 여기에 해당된다.)

> 일부 전시 공간은 전시의 기획 및 구현에 참여하고자 하는 반면, 이미 모든 준비가 끝난 전시를 원하는 곳도 있다는 점을 고려해야 합니다. 접촉하는 공간에서 어느 쪽을 선호하는지 사전에 알지 못할 수 있다는 것이 문제죠. 상황을 봐가며 조건에 맞춰 융통성 있게 대처하고, 전시 기획을 수정할 수 있다는 것을 상대에게 전달하세요.[61]

행콕의 조언을 뜯어보면 피칭하는 기관 및 인물에 대해 최대한 자세히 알아보는 것이 중요하다는 것을 알 수 있다. 일단 전시 주제를 충분히 다듬었다면 미술관이나 갤러리의 관장, 선임 큐레이터, 목표하는 기관에서 근무하고 있는 전시팀의 직원과 비공식적으로 대화해보는 것이 좋다. 상대가 전시 주제에 얼마나 관심이 있는지 가늠해보고, 해당 기관의 향후 전시 일정을 확인하고, 전시의 주제와 콘텐츠에 적합한 기간이 비어 있는지 (또는 빌 가능성이 있는지) 알아보는 것이다. 공간 규모가 내가 기획한 전시 및 목표와 맞아떨어지는지 알아볼 수도 있다. 또한 이런 대화를 통해 힘이 되어줄 동료 큐레이터를 찾아낼 수도 있다. 이들이야말로 추후 전시 기회를 따내는 열쇠가 되어줄 것이다.

　기획서를 고려하는 과정은 기관에 따라 각기 다르다. 런던 테이트 모던에서는 전시 실행과 과장인 헬렌 세인즈버리Helen Sainsbury를 위시한 전시 기획팀에서 기획서를 검토한다. 검토가 끝나면 과장은 괜찮은 기획서를 추려 전시 회의에 안건으로 올린다. 전시 회의란 어떤 전시를 일정에 넣을지 결정하는 자리다.[62] 2013년 6월

60 캐럴라인 행콕(독립 큐레이터), 2013년 8월 15일, 저자에게 보낸 이메일 중에서.

61 위의 글.

62 헬렌 세인즈버리(런던, 테이트 모던 전시실행과 과장), 2013년 10월 24일, 저자에게 보낸 이메일 중에서.

메트로폴리탄미술관의 전시과 차장 제니퍼 러셀Jennifer Russell은 당시 메트로폴리탄미술관의 기획서 검토 방식에 대해 다음과 같이 설명했다. "전시 기획서를 검토하는 방식이 정해져 있지는 않다. 메트로폴리탄미술관에는 전시위원회가 없다. (…) 미술관 외부의 인물이 전시 기획서를 검토해달라고 요청할 경우 내부 큐레이터의 지원을 받아야 하며, 해당 큐레이터가 공동 큐레이터를 맡게 된다." 그러나 지금은 메트로폴리탄미술관에도 좀 더 공식적인 절차가 마련되었다.[63]

그렇기 때문에 각 기관의 전시 기획서 검토 과정에 관해 꼭 알아봐야 한다. 비공식적으로 대화하는 사이 기획서를 다듬는 데 도움이 되는 정보를 얻을 수도 있다. 비어 있는 일정이 있지만, 기존에 기획한 것보다 더 작은 전시에 적합하다고 치자. 그렇다면 그 일정에 맞춰 전시를 개막할 수 있게끔 전시 규모를 축소할 수 있다. 한편 중요한 전시 공간에서 열리는 소규모 전시와 좋지 못한 시기에 별 볼 일 없는 전시 공간에서 열리는 대규모 전시 사이의 장단점을 저울질해볼 수도 있다. 그러므로 비공식적인 대화를 통해 해당 기관에 지원하는 과정을 좀 더 자세히 알아보는 것이 좋다. 세계적으로 통용되는 기준은 없으며 각 조직과 장소에 따라 각자의 방법과 절차가 있다. 개중에는 정해진 양식에 맞춰 기획서를 작성해야 하는 경우도 있을 것이다.

엘리자베스 앤 맥그레거Elizabeth Ann MacGregor가 관장으로 있는 시드니 현대미술관Museum of Contemporary Art의 관내 전시 기획팀은 아이디어를 공유하고, 큐레이터가 기획하거나 팀이 공동 기획한 전시를 조합해 3-5년 치 전시 일정을 짠다. 외부에서 전시를 제안해올 경우 거쳐야 하는 공식적인 절차는 없다. 맥그레거의 조언은 제니퍼 러셀의 충고와 비슷하다.

외부 큐레이터에게 전시 기획서를 받을 경우, 큐레이터와 교육 담당자 등으로 이루어진 전시 기획 및 마케팅팀에서 기획서를 돌려보고 논의합니다. 기획서가 통과되려면 호평을 받아야 합니다.[64]

사적인 대화를 하다 보면 기관의 연간 전시 일정에 일정한 흐름이 있다는 것을 깨닫는 경우도 있다. 그렇다면 전반적인 전시 일정에 맞춰 전시 계획을 수정하거나 시기를 조절할 수 있다. 가령 아시아인과 프랑스인 혹은 아시아계 프랑스인 현대작가를 포함한 전시를 기획하고 있으며 국제적인 전시 공간을 찾고 있다고 치자. 그렇다면 전시 개막 시기를 프랑스 예술 및 크리에이티브 분야를 홍보하는 홍콩의 연례 아트 페스티벌인 '르 프렌치 메이Le French May'에 맞추는 건 어떨까? 홍콩에서 페스티벌과 맞아떨어지는 전시를 찾고 있는 갤러리를 만나게 될 수도 있다. 페스티벌 주최 측이나 주최 측과 연계된 프랑스 영사관의 문화 담당 부서가 후원자나 추가 지원을 얻는 데 도움을 줄 수도 있다. 그게 아니라도 최소한 페스티벌과 관련된 기사를 통해 홍보 효과를 얻을 수 있다. 원래 전시를 볼 생각은 없었지만 음식, 음악, 영화 등을 즐기기 위해 페스티벌에 참가한 관람객이 우연히 전시를 찾을 수도 있다. 물론 이들 요소를 아예 무시하고 자체적으로 전시를 여는 것도 한 방법이다.

63 제니퍼 러셀(뉴욕, 메트로폴리탄미술관 전시과 차장), 2013년 6월 17일과 2014년 8월 18일, 저자에게 보낸 이메일 중에서.

64 엘리자베스 앤 맥그레거(오스트레일리아 시드니, 현대미술관 관장), 2013년 6월 27일, 저자와의 대화 중에서.

한 쪽을 넘지 않는 분량으로 아이디어를
정리하라. 가능하면 제출하기 전에
다른 사람에게 검토를 부탁하라.
현실적으로 생각하는 것이 중요하다.
무명 큐레이터가 무명작가와 일한다면
대형 미술관에서 전시를 여는 것은 거의
불가능하다. 무명 큐레이터라도 저명한
작가와 일하며 강렬한 아이디어와
흥미로운 방식으로 접근하면 가능성은
좀 더 커질 것이다. 사전조사를 해보니
해당 미술관이 그 작가에게 관심 있을
경우도 마찬가지다. 해당 기관의 전시
일정도 미리 조사하라.

엘리자베스 앤 맥그레거Elizabeth Ann MacGregor
시드니 현대미술관Museum of Contemporary Art **관장**[65]

전시 피칭

이 단계에 이르면 전시 기획서에 대해 여러 공간의 관계자와 사적인 대화를 나누어봤을 것이다. 한 공간에 에너지를 모두 집중하지는 말자. 적어도 두 곳 이상 동시에 접촉해야 한다. 단, 어느 시점이 오면 모든 곳에 다른 공간과도 이야기가 오가고 있다는 사실을 알려줘야 한다. 불쾌하게 여길 수 있으므로 다소 위험한 전략이다. 하지만 전시 기획서가 탄탄하다면 이 같은 전략은 한쪽 또는 양쪽 공간에서 더 빨리 결정을 내리게끔 하는 촉매 역할을 할 수도 있다. 심지어 양 기관이 공동 개최하거나 순회전을 열 수도 있다.

가벼운 이야기를 나누다 보면 좀 더 **공식적인 전시 기획서**를 제출해보지 않겠느냐는 말을 듣게 될 수 있다. 지나치게 상세하지 않게 지금까지 나눈 이야기의 내용을 언급한다. (특히 상대방이 비교적 높은 지위일 경우 이 방법이 유효하다.) 그리고 한두 문단(100-150단어)으로 전시의 기본 의도를 소개하자. 가제를 넣어도 좋다. 이어서 기관을 방문해 좀 더 공식적인 프레젠테이션을 해도 좋겠느냐고 요청한다. 기획서를 동시에 여러 기관으로 보낼 때는 꼼꼼히 검토해야 한다. 헬렌 세인즈버리가 그 이유를 설명했다.

> 수신 주소는 테이트 모던으로 되어 있는데 열어 보면 헤이워드갤러리나 국립예술원에서 전시를 열고 싶다는 내용이 담겨 있는 경우가 생각보다 많아요. 흔히 저지를 수 있는 실수지만, 귀중한 3개월 치 전시 일정을 믿고 맡길 수 있는 사람이라는 신뢰감을 심어줄 수는 없겠죠.[66]

65 위의 글.

66 헬렌 세인즈버리(런던, 테이트 모던 전시실 행과 과장), 2013년 10월 24일, 저자에게 보낸 이메일 중에서.

반응이 좋다면 더 **자세한 지원서**를 제출하라는 요청을 받게 될 것이다. 상세한 지원서에는 다음 내용을 넣어야 한다.

- 이름 및 날짜

- 전시 주제 요약

- 단체전의 경우 주요 작가 명단

- 선별한 소수 작품 사진 (라벨 첨부)

- 작품의 대략적인 숫자 및 종류

- 필요한 연속 벽면의 공간

- 시기 관련 제한적 요소: 기존 순회전, 여타 행사나 기념일, 가능한 개막 일자 등

- 주요 전시 기획 경력을 기술한 약력 및 기획에 관련된 조력자 관련 정보

- 여타 확정된 전시 공간

기획서를 이메일로 보낼 때는 모든 내용을 한데 모아 용량이 큰 문서를 만들어 보내기보다는 나누어 보내는 것이 바람직하다. 첫째, 파일 크기가 크면 공유하기가 어려울 수 있고 둘째, 문서와 첨부파일이 나뉘어 있으면 (부서가 각기 다를 수 있는) 해당 직원들이 기나긴 문서를 훑지 않고도 각자 필요한 부분을 찾아볼 수 있다.

이 단계를 통과하면 더 자세한 내용을 제출하라거나 전시 공간에 방문해 전시팀 대상으로 직접 **프레젠테이션, 즉 '피칭'**을 해달라는 요청을 받을 수 있다. 관장 및 전시팀장, 여타 컬렉션 및 전시 큐레이터, 교육 및 공공 프로그램 큐레이터, 재정, 개발, 홍보, 마케팅 부서장이 자리할 가능성이 높다. 전시 기획을 피칭하라는 요청

을 받았다면 미리 해당 기관에 연락해서 누가 참석할지, 어떤 내용을 기대하는지, 발표 시간은 얼마나 되는지, (노트북, 전시 모델 등) 어떤 자료를 가져가야 하는지, 기관 측에서 선호하거나 미리 정해져 있는 발표 형식이 있는지 알아보는 것이 좋다.

누가 참석할지 알았다면 이제 프레젠테이션을 준비할 차례이다. 프레젠테이션에 참석할 각 부서장의 관심을 끌 만한 분야를 모두 다뤄야 한다. 예컨대 홍보 담당자가 참석한다면 홍보 방향이나 마케팅 기회에 대해 한두 가지 아이디어를 내놓아야 할 것이다. 공공 프로그램 담당자가 참석한다면 전시 기획서와 관련해서 꾸밀 수 있는 공공 프로그램에 관한 아이디어 몇 가지를 준비해야 한다. (캐럴라인 행콕의 조언대로 세심하게 준비하고, 다른 사람도 목소리와 아이디어를 낼 수 있도록 기획서에 여지를 조금 남겨두도록 하자.) 이에 대해 헬렌 세인즈버리는 다음과 같이 말했다.

물론 전시의 주제가 얼마나 탄탄한지가 가장 중요한 요소지만, 전시가 적합한지 분석할 때에는 일정, 규모, 범위, 테이트 모던의 관람객 및 전시 전략과의 관련성, 비용, 실용성 등 다른 갖가지 요소도 보게 됩니다. 당연한 말 같지만, 기획서가 관람객을 충분히 고려하고 있는지가 무엇보다 중요합니다. 전시의 이론적 개념이 획기적이라는 점만으로는 부족합니다. 실질적으로 전시를 관람하는 실제 경험이 어떤 것인가에 대해서도 설명할 수 있어야 합니다.[67]

프레젠테이션을 할 시간이 정해졌다면 제시간에 도착해야 한다. (미리 장비를 설치해야 한다면 필요한 추가 준비 시간도 염두에 둔다.) 또한 발표 시간제한을 넘기지 않도록 하자. 참석자 입장에서는 부담스럽고 그날의 일정을 밀리게 해서 피곤하고 짜증날 수 있기

67 위의 글.

때문이다. 시간 관리에 엄격한 곳에서는 제때에 결론을 짓지 못할 경우 아예 기회를 주지 않을 수도 있다. 그러므로 프레젠테이션을 미리 연습해보고, 프레젠테이션 중간이나 끝난 뒤 질문을 받을 것을 고려해서 적절한 시간 내에 끝낼 수 있도록 한다. 지나치게 서두르는 듯한 인상은 좋지 않다. 누군가가 질문을 던졌는데 시간이 빠듯하다고 해서 무시하고 넘어갈 수는 없다. 그렇다고 발표가 끝난 뒤에 답하겠다고 미루면 분위기가 어색해질 것이다. 피칭은 발표인 동시에 미래의 조력자나 동료와의 대화이기도 하다.

피칭은 전시 기획서뿐 아니라 **나 자신을 선보이는 자리**이기도 하다는 점을 명심하자. 그러므로 큐레이터로서의 정체성을 강렬하게 드러내 보여야 한다. 특정 분야의 전문가인가? 폭넓고 창의적이며 실험적인 면이 특징인가? 상업 갤러리와 독점적으로 일하고 싶을 수도 있고, 전시의 일부로서 커미셔닝을 하고 싶을 수도 있다. 원하는 것은 개개인마다 다르겠지만, 어쨌든 전시를 피칭할 때는 나만의 독특한 장점을 보여주는 것이 가장 중요하다.

큐레이터로 일을 시작한 지 얼마 되지 않았다면, 참석자들은 나라는 인물이나 내가 해온 전시에 대해 모를 수도 있다. 그러므로 약력, 배경 정보 및 예전 전시 경력과 함께 내가 쓴 (특히 저명한 출판물에 실린) 글의 사례를 곁들이자. 이전에 기획했던 전시의 사진, 호평이 실린 언론 기사 스크랩을 보여줄 수도 있다.

상황에 맞는 적절한 차림을 하고, 회의 중에는 해당 국가의 예절에 맞게 행동하자. 프레젠테이션 능력 또한 평가의 요소라는 사실을 기억하자. 상대가 내 기획서를 받아들일 경우 언젠가는 나 또한 공개석상이나 언론 앞에 서게 될 수 있다. 그러므로 참석자는

68 캐럴라인 행콕(독립 큐레이터), 2013년
8월 15일, 저자에게 보낸 이메일 중에서.

확실한 정보라면 많은 정보를 제공할수록
바람직하다. 또한 경쟁자가 있을 수도
있다는 점을 염두에 두고, 지나치게
많은 내용을 너무 빨리 밝히지 않도록
주의해야 한다.

캐럴라인 행콕Caroline Hancock
독립 큐레이터[68]

의식적으로든 무의식적으로든 내가 사적, 공적으로 얼마나 괜찮은 모습을 보여줄 수 있는지 평가할 것이다.

전시의 주제와 초안뿐 아니라 작품과 재료의 균형, 성적 평등성과 인종적 다양성, 접근성을 **충분한 사전 계획과 조사**를 통해 모두 따져봤다는 것을 증명해 보여야 한다. 작품 사진을 소개하고, 작가 및 작품에 관한 정보를 제공하고, 가능하다면 짧게 추출한 영상을 보여줄 수도 있다. 전시에 포함된 모든 작품에 관한 정보를 제공하자면 너무 오래 걸릴 수도 있지만, 어쨌든 관련 정보는 모두 준비해두어야 한다. 가령 특정 작품의 크기나 설치 조건에 관한 질문을 받으면 즉시 답할 수 있어야 할 것이다.

필요한 공간, 전시 디자인, 추가 매체에 대해 대략적으로 파악하고, 예상 비용에 대해 생각해두는 것도 유용하다. 프레젠테이션을 하는 도중 전시의 각 측면에 관한 질문을 받을 수 있다. 그러므로 전부 알지는 못하더라도 내가 무엇을, 왜 원하는지 대략적으로나마 파악해두어야 한다. 전시 기획과 함께 컨퍼런스, 영화 프로그램, 새로운 교육 프로그램, 가족이나 학교 단체 관람을 위한 흥미로운 행사가 필요하다고 생각하는지, 그렇다면 이유는 무엇인지, 왜 이 기관이 전시를 열기에 적합한 곳인지, 내가 제시한 전시 개막 시점이 왜 시의적절한지 명확히 밝히는 것이 중요하다.

여러 명의 큐레이터가 나와 같은 날 전시 기획서를 피칭할 수도 있다. 기관의 큐레이터는 **전반적인 전시 일정을 염두에 두고 내 발표를 평가할 것이다.** 한편 본인이 기획한 전시를 열기 위한 빈 일정과 자금을 찾는 중일 수도 있다. 힘겹고 공격적인 질문에도 대비해두어야 한다. 세계적인 명성을 지닌 특정 분야 전문가나 저명한 미술사가, 미술사에 문외한인 사람에게 동시에 피칭을 해야 할 수도 있다. 그러므로 굳이 설명할 필요 없이 당연하다고 생각되는 요소도 설명할 수 있도록 준비하는 한편, 미술사나 이론상의 세부적인

사항에 대해서도 논증할 수 있어야 한다. 모든 가능성에 대비해 준비하는 것은 불가능하므로 곧장 대답할 수 없는 질문을 받았을 경우 어떻게 대응해야 하는지도 생각해두자.

끝으로, 전시 기획서를 피칭할 때 자금 조달의 기회, **후원사, 협력사** 등도 제시하길 기대하는 경우가 많아지고 있다. 비교적 현실적인 제안을 내놓되, 꼭 후원을 받아낼 수 있다고 보증하지는 않아도 된다. 대규모 기관에서는 큐레이터가 자체적인 업무 방향이 있는 전시 진행 및 자금 조달팀과 함께 일하는 경우가 많기 때문이다. 비교적 작은 조직이라면 큐레이터가 직접 협력사에 접촉해서 지원을 요청해야 할 수도 있다. 물론 자금을 일부나 전부 마련해둔 상태에서 기획서를 피칭한다면 상대가 제안을 받아들일 확률이 훨씬 높아진다.

기획서가 거절당했다면 피드백을 요청해야 한다. '지금으로서는 해당 전시 공간에 적합하지 않다'는 소소한 피드백을 받을 수도 있다. 또는 아이디어나 프레젠테이션에 관한 분명하고 유용한 의견을 듣게 될 수도 있다. 거절당하면 사기가 꺾일 수 있지만 좋은 경험을 한 셈이며, 피드백을 받았다면 어떤 면을 다듬어야 하는지 파악할 수 있다는 데서 위안을 삼자.

순회전 공간 확보

피칭이 성공적이었고 전시를 개시할 공간이 확정되었다면 순회전 장소를 찾는 것이 다소 쉬워질 것이다. 함께 일하게 된 기관에서 다른 조직과 파트너십 계약을 맺고 있을 수도 있다.

일부 미술관은 웹사이트를 통해 자체 기획한 전시를 순회전에 내놓을 수 있다고 홍보한다. 미국의 스미스소니언협회Smithsonian Institute는 순회전 서비스(웹사이트)를 마련해 1970년대 사진전 〈70년대 찾기: 다큐메리카 사진 프로젝트Searching for the Seventies: The DOCUMERICA Photography Project〉에서부터 〈보드를 타고 하늘을! 미국의 스케이트보드 문화 Ramp It Up! Skateboard Culture in Native America〉에 이르기까지 다양한 기존 전시를 구매할 수 있도록 제공하고 있다. 몇몇 대규모 기관은 국내에 순회전 파트너를 두고 있다. 영국의 경우 '플러스 테이트 파트너십 프로그램Plus Tate Partnership Programme'에 열여덟 곳의 지역 갤러리가 참여하고 있다. 테이트는 작품, 때로는 전시 전체를 이들 갤러리에 대여해서 지역 관람객이 테이트의 소장품을 더 가까이 접하고 지역의 전시 공간에 자주 방문하도록 프로그램을 운영한다.

전시를 개시할 전시 공간(A 공간)을 정했는데 막상 순회전 장소(B 공간)를 정하기가 생각보다 쉽지 않을 수도 있다. 기관 사이에 아직 해결되지 않은 해묵은 대여 문제가 있다거나, B 공간 측에서 독자성을 유지하기 위해 파트너십 맺기를 꺼릴 수도 있다. B 공간이 먼저 전시를 열길 원하거나, B 공간이 항상 A 공간에서 먼저 선보인 전시를 이어받아서 전시해왔기 때문에 전철을 밟기가 꺼려진다는 단순한 사유도 문제가 될 수 있다. 그러므로 처음 순회전에 대해 생각할 때부터 어디를 순회할지, 주변 상황은 적절한지 생각해두어야 한다. 전시 이력을 확인하고 해당 기관에 아는 사람이 없는지 알아본 다음 비공식적으로 전화를 걸어 정보를 구해보자.

순회전그룹Touring Exhibitions Group, TEG은 영국에서 활동하는 갤러리, 미술관, 도서관, 미술 및 과학센터, 아이디어와 자원을 공유하기 위해 전시를 교환하려는 여타 기관으로 이루어진 독자적인 멤버십 네트워크이다. 순회전그룹의 웹사이트에는 회원을 통해 대여할 수 있는 전시의 목록과 조언, 정보, 교육 등의 내용이 담겨 있다. 기관

을 위한 파트너십 프로그램과 함께 독립 큐레이터를 위한 온라인 포럼도 있어서 개인이 자신과 전시를 홍보할 수도 있다. 이 같은 조직은 대개 연간 회원료를 부과하지만, 해당 분야에 이름을 알리고 인맥을 쌓을 수 있을 뿐 아니라 기획 중이거나 순회전으로 이어질 수 있는 전시를 미리 알릴 수 있는 공간도 제공한다.

국제독립큐레이터협회Independent Curators International, ICI는 뉴욕에 기반을 둔 비영리단체이다. '국제적 네트워크를 쌓고 새로운 형태의 협업을 이끌어내기 위해 신진 및 유명 큐레이터, 작가, 기관을 연결하는 독립적 사고의 촉매제'라고 자부하고 있다. 규범과 역사적 전례의 벽을 뛰어넘어 활동하고 있는 이 조직은 '현재 미술계 발전의 열쇠가 되는 사람, 아이디어, 활동에 접근할 수 있도록 해주며 현대미술을 맥락화하는 새로운 방법을 떠올리게 해주는 허브'이다.[69]

국제독립큐레이터협회 웹사이트에는 '현재 진행 중인 순회전(공간 및 일자)'이라는 항목이 있다. 협회 내부의 전시팀이 회원인 초청 큐레이터와 함께 전시를 기획하는 것이다. 전시 공간 측에서 급히 선보일 전시를 구해야 할 때 도움이 되도록 (전시 기획팀 또는) 큐레이터의 약력, 전시 주제 및 개요, 실질적인 주요 정보(예약 정보), 작가의 수, 작품의 수, 필요 공간, 추가 정보와 예약 가능 여부를 문의할 수 있는 이메일 및 전화번호 등의 연락처가 있다.

또 하나의 국제적 단체로는 1973년 창설된 **국제현대미술큐레이터협회**International Association of Curators of Contemporary Art, IKT가 있다. 초기 회원으로는 베를리니쉬갤러리Berlinische Galerie의 설립자인 에버하르트 로터스Eberhard Roters, 1969년 쿤스트할레 베른에서 획기적인 전시 〈머릿속에서 산다는 것: 태도가 형식이 될 때〉를 기획한 큐레이터 하랄트 제만 등이 있다. 국제현대미술큐레이터협회는 전 세계의

69 http://curatorsintl.org/about

큐레이터가 한데 모여 지식과 아이디어를 교환하고 인맥을 확장할 수 있도록 해준다. 회원은 전시, 출판물, 여타 이벤트를 공동 기획할 파트너를 찾을 수 있다.

끝으로 약간 초점을 비껴가지만 1950년 전 세계 모든 형태의 미술비평을 지원하고 언제나 변화하는 미술비평의 지형도에 발맞추겠다는 목표 아래 생겨난 **국제미술평론가협회**International Association of Art Critics, AICA가 있다. 비록 근현대미술에 관한 평론 조직이기는 하지만 회원 가운데 다수가 큐레이터여서 협회 웹사이트와 조직의 폭넓은 국제적 네트워크를 통해 자신의 전시를 홍보하는 경우도 많다.

전시 기획서와 전시 계획

앞서 전시 계획의 근간이 되는 문서에 대해 다루었다. 바로 전시 기획서다. 전시 기획서를 통해 아이디어를 진전시키고 피칭할 기회를 찾고 있다면 문서 보관 및 기록 시스템을 마련해야 한다. 전자 문서든 종이 문서든, 문서는 대부분 시간순으로 정리해둔다. 오래된 문서를 뒤쪽에, 최근 문서를 앞쪽에 정리하는 것이다.[70] 시간순으로 문서를 나눈 뒤에는 알파벳순으로 정리하자. 문서 정리를 귀찮아하는 사람이 많은데, 문서를 제대로 정리하는 것은 전시 관리 및 기록에서 매우 중요하다.

놀랍게도 (전자 문서와 종이 문서를 통틀어) 문서를 꾸준히 정리하는 사람은 거의 없다. 그러나 기관의 규모를 막론하고 문서를 제대로 보관하는 것은 매우 중요하며 노력을 기울일 가치가 충분한 일이다. 일반적으로 대규모 조직에는 정보 관리 규범, 문서 및

파일의 정리 시스템, 저장 장소, 전시 종료 이후 보관 절차에 관한 지침 등이 정해져 있다. 정해진 절차가 없는 조직에서 일하고 있다면 개인적인 취향에 맞춰 시스템을 만들 수 있는 운 좋은 위치에 서 있는 셈이다. 그러나 언젠가는 내가 모아둔 문서가 미술관이나 도서관에 보관되는 기록물이 될 수도 있고, 다른 시스템을 지닌 조직과 함께 일하면서 활용될 수도 있다는 사실을 고려해야 한다. 어떤 문서를 보관할 때는 반드시 보관해야 하는 문서인지 고민하는 데서부터 시작하자. 기획 중인 전시에 대해 미술관이나 갤러리가 알아야 할 사항, 그리고 (이렇게 생각하면 조금 묘하기는 하지만) 미래의 미술사가가 내가 정리한 기록을 검토할 때 무엇을 알고 싶어 할 것인가를 염두에 두자. 전시 계획 관련 문서는 아래와 같이 정리한다.

- 전시 관련 주요 담당자 연락처

- 전시 기획서

- 작품 체크리스트 (데이터베이스를 출력한 자료)

- 일정 및 날짜

- 전시 공간: 서신, 순회전 계약서, 평면도, 시설 보고서

- 대여자: 서신, 대여자별로 정리한 대여 협의서(작품목록 명시 조항 포함), 출처 조사(대여권 증명서), 가치 평가서, 설치 지침, 보존 보고서

- 작가: 서신, 여타 관련 계약서

70 최신 문서가 앞에 오도록 정리하는 까닭은 최신 정보를 찾기 위해 여러 페이지를 뒤져야 하는 불편을 막기 위함이다.

- 전시 해설: 설명글, 캡션, 라벨

- 교육 및 공공 프로그램: 토론, 강연

- 출판물: 글, 출판사 정보 및 계약서, 편집자 계약서, 디자이너 계약서

- 홍보: 대외홍보, 마케팅, 광고, 언론, 소셜미디어

- 예산: 전시 개요, 유지비, 청구서

- 전시 개발: 재원 조달, 후원사

- 행사: 특별 개인 관람, 이벤트 계획

- 전시 개막 이후 일별/주별 체크리스트

출력한 문서라면 서류철에 제목과 전시 날짜, 장소를 적은 라벨을 붙여두는 것도 좋다. 전자 문서의 형태로 보관한다면 사본을 따로 보관해야 한다. (분실하거나 고장나거나 도난당할 수 있는 노트북 한 개에 넣어두는 것만으로는 곤란하다) 드롭박스, 아이클라우드, 구글드라이브 등 온라인 데이터 저장 매체를 사용하는 것도 고려 해볼 만하다.

다른 큐레이터와 협업하기, 외부 큐레이터로서 일하기

기관 소속 큐레이터, 기관의 외부 큐레이터, 프리랜스 큐레이터 중 어떤 위치에서 일하든, 큐레이터는 전시팀의 기본적인 구조를 알아야 한다. 대개 큐레이터는 정보의 구심점이 된다. 전시는 큐레이

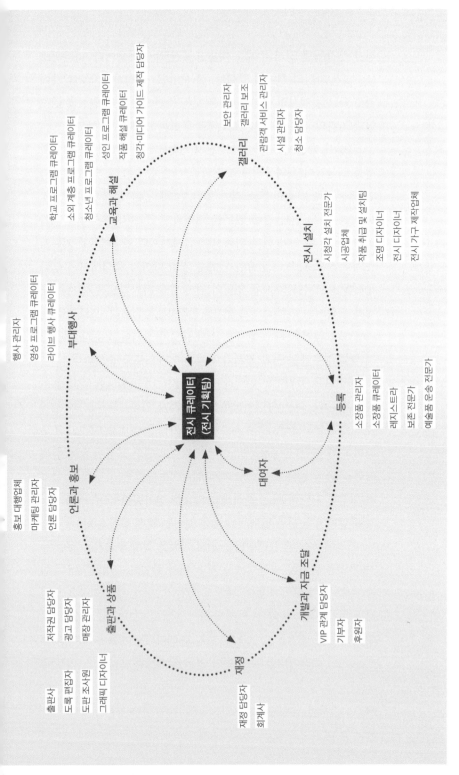

전시 큐레이터
(전시 기획팀)

교육과 해설
학교 프로그램 큐레이터
소외 계층 프로그램 큐레이터
청소년 프로그램 큐레이터
성인 프로그램 큐레이터
작품 해설 큐레이터
청각미디어 가이드 제작 담당자

부대행사
행사 관리자
영상 프로그램 큐레이터
라이브 행사 큐레이터

갤러리
보안 관리자
갤러리 보조
관람객 서비스 관리자
시설 관리자
청소 담당자

전시 설치
시청각 설치 전문가
시공업체
작품 취급 및 설치팀
조명 디자이너
전시 디자이너
전시 가구 제작업체

언론과 홍보
홍보 대행업체
마케팅 관리자
언론 담당자

출판과 상품
출판사
도록 편집자
도판 조사원
그래픽 디자이너
저작권 담당자
광고 담당자
매장 관리자

등록
소장품 관리자
소장품 큐레이터
레지스트라
보존 전문가
예술품 운송 전문가

대여자

개발과 자금 조달
VIP 관계 담당자
기부자
후원자

재정
재정 담당자
회계사

터가 생각해낸 전시 주제를 바탕으로 열리기 때문이다. 니콜라스 세로타가 자신의 책에서 말했듯, 큐레이터는 경영자이자 기획자이기도 하므로 전시의 대부분, 혹은 모든 측면에서 주된 열쇠를 쥐고 있다(기관의 기본 조직 및 프로젝트 구조는 121쪽 그림 참고).

그렇기 때문에 큐레이터의 **전시 기획서**가 중요하다. 전시 기획서를 적극적이고 역동적으로 정리한 다음 공유할 수 있게끔 온라인 버전으로 만들어두는 것이 좋다. (이때 공유 문서는 비밀번호로 보호한다.) 전시 관련 업무를 처리하고 있는 각 부서에서 매일 업데이트할 수 있게 하기 위해서다. 실시간으로 업데이트된 기획서는 주기적으로, 또는 중요한 단계를 거칠 때마다 출력해서 누구나 문서를 보고 전시의 모든 영역의 현 상황을 파악하도록 해야 한다. 전시 기획서는 기본적으로 **전시를 관리하는 수단**이다. 프로젝트 관리 소프트웨어를 써도 좋지만, 전시 규모가 작거나 소수의 팀과 함께 일할 경우에는 공유 문서와 전자 문서만으로도 충분하다.

사적이든 공적이든 인맥을 쌓고 유지하려면 세심한 주의를 기울여야 한다. 외부 큐레이터로서 일하거나 외부 큐레이터와 함께 일할 경우에는 양측 모두 서로를 전문가다운 예절을 갖추고 존중하며 대해야 한다. 공동 큐레이터와 거칠고 열띤 토론이 오가게 된다면 다른 팀원이 없는 장소에서 이야기하도록 하자. 공동의 목표를 달성하기 위해 내가 관리하고 의욕을 심어줘야 하는 존재인 전시팀 앞에서 논쟁을 벌이는 모습을 보이는 것은 좋지 않다.

기관에 소속된 큐레이터는 전시 기획을 실행에 옮기는 동안 누가 무엇을 인가할 권한이 있는지도 미리 확인하고 정해두어야 한다. 이는 누가 무엇에 관한 자금을 대는지, 누가 해당 지출을 인가하고 책임지는지에 따른다. 대개 전시 공간을 대표하는 큐레이터가 필요한 지출 내역을 승인하며, 초청 큐레이터는 비용을 승인할 책임을 지닌 큐레이터의 동의 없이 업무를 배정하지 않는다. 외부 큐

레이터가 특정 주제에 대한 세계적인 전문가일 수도 있겠지만, 기관 소속 큐레이터 또한 주제에 관한 어느 정도의 지식을 갖고 있으며 최선의 결과를 이끌어내기 위해 조직과 기관의 시스템을 최적의 상태로 관리하는 방법을 잘 알고 있다는 사실을 염두에 두자.

4 예산 및 자금 조달

현실적인 예산 짜기

예산을 짜려면 초반이라도 전시와 관련한 몇 가지 사항은 미리 결정해야 한다. 예산에 영향을 줄 뿐 아니라 사전에 비용을 추산할 수 있기 때문이다. 작품목록을 완성했다면 전시를 실행에 옮기는 데 드는 비용을 계산할 수 있는 레지스트라와 공유하자. 레지스트라가 없다면 미술품 운송업체와 상의해도 된다.

작품목록을 토대로 보존 조건은 어떤지, 운송인은 몇 명이나 대동할 것인지 좀 더 조사해야 한다. 대형 기관에서는 레지스트라가 운송인에 관련된 사항을 관리하고 보존 전문가나 소장품 관리자가 보존 처리를 해야 하는 작품을 검토한다. 해당 업무를 전담할 전문 직원이 없거나 혼자서 일할 경우에는 직접 대여자나 컨설턴트와 함께 이 문제를 논의해야 한다. 이즈음에는 보존 전문가나 대여자가 작품이 훼손되기 쉽다거나 크기, 거리, 중량을 따져 운송 비용이 비싸다는 등의 이유로 다른 작품으로 대체할 것을 권하는 일도 발생한다(259쪽 '대여 협약과 특별 조건' 참고).

이전 단계에서 전시 기획서를 성공적으로 피칭했으니 전시를 어떻게 배열할 것인지도 자세히 고려해두었을 것이다. 이 과정에서 중요한 것이 **입찰, 예상 비용 및 견적**이다. 이미 전시 디자이너나 시공업체를 찾기 시작했을 수도 있다. 대개 **전시 디자이너, 시공업체**, 제작업체와 계약을 맺으려면 입찰 과정을 거친다. 입찰은 기관 측에서 어떤 작업을 해야 하는지 명확히 설명한 개요서를 제공하면 여러 시공업체가 재화 및 서비스를 제공할 권리를 얻기 위해 경쟁하는 것을 말한다. 대부분의 조직에서는 시공업체와 계약할 수 있는 예산의 상한선이 정해져 있다. 전시 규모가 비교적 작다면 단일 시공업체만을 상대로 교섭할 수도 있다. 특정 업체와 좋은 관계를 맺고 있고, 일처리나 결과물의 질이 괜찮다면 바로 계약할 수 있으니

편리하다. 그러나 입찰에는 최선의 결과물을 만들어내기 위해 지켜야 하는 필수조건이 있다. 최소한 업체 세 곳에 연락해 관내 재정 담당자를 포함한 관련 부서와 함께 어느 업체가 최적의 가격에 최고의 결과물을 낼지 판단하는 것이다. 단순히 가장 싼 가격을 제시한 업체가 가장 좋은 것은 아니다. 싼 가격에 그저 그런 결과물을 내놓는 곳보다는 적당한 가격에 최고의 결과물을 내놓는 업체가 어디인지를 고려해 결정하자. 입찰이 들어오면 예상 견적인지 고정 견적인지도 확인해야 한다.

예상 견적은 대략적인 액수이고 향후 변동될 수 있는 반면, **고정 견적**은 변하지 않는다. 업체에 작업 비용으로 정확히 얼마의 금액을 청구할 것인지 물어보자. 고정 견적을 바탕으로 계약할 경우에는 여타 추가 사항이나 불포함 사항이 있지 않는 한 견적서에 명시된 금액을 지불하면 된다. 추가 사항이란 최종 단계에서의 변동을 말한다. 계획과 다른 장소에 가벽을 세우거나 디자인을 여러 번 바꾸면 공사비가 더 들 뿐 아니라 자재를 추가로 구매해야 할 수도 있어 처리해야 할 비용이 늘어난다. 불포함 사항이란 업체에 가벽 설치를 의뢰하되 도색은 하지 않겠다고 밝혀두는 등의 경우를 말한다. 공사 도중에 개요서를 변경하거나 마음이 바뀌어 디자이너 또는 시공업체에 다른 작업을 시킬 경우에 원래 합의한 금액만 받고서 변경 사항을 반영해주리라 기대하지 말자. 그러므로 고정 가격 견적서를 받기 전에 전시 계획을 최대한 명확하게 정리하고 확정해야 한다.

인쇄, 출판물, 홍보, 마케팅, 개인 관람, 부대행사 등에 소요되는 비용 또한 **전시 예산으로 충당할지 개별 예산으로 처리할지** 재정 담당자나 조직의 수장과 의논해봤을 것이다. 개별 예산을 배당받았다면 여러 예산 담당자와 초기에 회의하는 것이 중요하다. 그래야만 각 팀별로 얼마만큼의 지원을 받길 원하는지 확실히 전할 수 있기

때문이다. 큐레이터가 생각하기에는 대형 전시인데 홍보팀에서는 3년 치 전시 일정 중에서 잠시 열렸다 끝나는 전시로 취급하고 있다면 (확장 공사나 중요한 순회전 등) 다른 문제를 중시하느라 힘을 많이 쏟지 않을 수도 있다. 그런가 하면 출판팀에서도 본격적인 도록을 찍어낼 만한 전시가 아니라고 판단할 수도 있다. 이때 큐레이터는 출판팀에 전시를 홍보하고, 소책자나 해설이 찍힌 리플릿이 아니라 본격적인 도록을 내야 하는 이유를 역설해야 한다. 전시의 성격, 전시 공간, 지리적 위치에 따라 달라지겠지만 예산상 가장 큰 문제는 작품의 포장 및 운송비일 가능성이 높다. 소규모 전시를 기획 중이며 작가와 함께 일하고 있다면 작가에게 작품을 직접 가져오게 해 운송 중의 책임은 작가 본인, 전시 중의 책임은 공간 측이 질 것을 제안해볼 수도 있다.

그러나 공공 혹은 개인 컬렉션에 소장 중인 작품을 대여받아야 한다면 고려할 요소가 많다(254쪽 '레지스트라에게 알릴 사항' 참고). 크레이트 제작, 국제 항공 및 해상 운송, 운송업체, 수출입 허가 및 행정 과정에 소요되는 비용을 염두에 두어야 한다. 멀리 떨어진 곳에 있는 컬렉터의 집에서 작품 한 점을 운송하기 위해 전체 운송 예산의 10퍼센트를 쏟아부어야 한다면, 작품이 중요하더라도 예산상의 부담 때문에 나머지 계획에 문제되지 않도록 대여를 포기할 수도 있다. 이때야말로 대체 작품이 유용해지는 순간이다. 대체 작품이 비교적 가까운 위치에 있다면 운송비를 절약할 수 있을 것이다.

포장 및 운송 비용, 보존, 운송인, 전시 설치, 디자인, 그래픽, 출판, 개인 관람, 전시 해체, 전시 종료 이후 작품의 반납 및 운송 등 필요한 정보를 모두 모았다면 정리해서 예산에 반영하자. 이때 비상 상황을 고려해 **예비비**를 반영하는 것이 중요하다. 상황은 변할 가능성이 높다. 운송인의 수가 늘어나거나 설치가 늦어져 운송인

의 숙박비를 하루치 더 지불하는 등의 예측할 수 없는 상황 때문에 운송 비용이 인상되기도 한다. 전시에 앞서 보존 전문가가 주요 작품에 응급 보존 처리가 필요하다고 의견을 낼 경우 보존 처리 비용도 늘어날 수 있다. 그러므로 전시 직전에 벌어질 수 있는 예상 밖의 문제를 해결하기 위해서는 반드시 예비비를 편성해두어야 한다. 예비비는 대개 전체 예산의 10-20퍼센트이다. 전시 예산이 1,000파운드라면 200파운드를 예비비로 편성한다. 전시 예산이 10만 파운드라면 2만 파운드를 편성하면 된다. 현실적으로는 실행 예산을 8만 파운드로 책정하고, 남은 금액을 비상용 예산으로 남겨두는 경우가 더 많다. 실행 예산에 예비비를 더 얹는 경우는 흔치 않지만, 요청해본다 해서 밑질 것은 없다.

예산을 준수하는 방법

전시의 모든 것을 완벽하게 준비하고 싶겠지만, 준수해야 하는 예산이 있다면 타협할 수밖에 없다. 일반적으로 예산을 추가로 받아내는 것은 불가능하다. 문제가 발생해서 추가 예산을 받는다 해도 전시 예산을 제대로 관리하지 못했다는 인상을 줄뿐더러 다음 전시를 기획할 때 적은 예산을 배정받거나 재정 담당자 및 담당 팀이 진행 상황을 주시하게 될 것이다. 아예 전시를 열 기회가 주어지지 않을 수도 있다. 예산 초과 문제는 큰 부작용 없이 처리할 수 있는 경우도 있지만, 대개 다음 회계연도의 예산에서 자금을 빼와서 처리해야 한다. 예산을 크게 초과했다면 지출한 비용 때문에 이후 계획한 전시가 늦어지거나 심지어 취소될 수도 있다. (기관 내에서 일

하든 독립적으로 활동하든) 이런 불상사가 자주 일어나면 금전적인 면에 신경 쓰지 않는 큐레이터라는 인상을 심어줌으로써 경력을 쌓아나가는 데 발목이 잡힐 수 있다.

조직의 규모에 따라 다르지만 재정 관리를 담당할 보조를 두거나 재정팀의 지원을 받아서 예산을 관리하고 청구서를 지불하는 등의 방식으로 업무를 처리할 수도 있다. 햄프턴코트 궁전Hampton Court Palace 및 런던탑Tower of London을 비롯한 영국 내 여러 왕궁의 재정을 담당하는 나이절 월리Nigel Walley는 순수미술, 역사적 유물, 문화유산 분야의 큐레이터와 함께 협업하고 있다. 월리가 큐레이터에게 보내는 조언은 지출을 주기적으로 확인하고 예산과 대조해보라는 것이다.

실제 비용을 예산과 대조해보는 것을 '분산분석'이라 합니다. 이 작업을 매달 해보면 지출이 심각하게 초과되거나 일정이 지연되는 등의 문제점을 발견할 수 있습니다. 예정대로 비용을 지출하지 않았다면 공사 일정이 밀렸다거나, 간과하고 처리하지 않은 업무가 있다는 것을 의미하죠.[71]

이처럼 재정 전문가에게 정보, 조언, 지원을 부탁하는 것은 매우 중요하다. 큐레이터는 전시의 재정을 담당하는 인물과 원만한 관계를 쌓아야 한다. 동시에 재정팀의 회계장부와 비슷한 형식의 기본적인 회계를 해두면 매우 유용하다. 큐레이터 입장에서 보면 가외 업무에 속하지만, 어쨌든 아래와 같이 간단한 요소를 기록해두면 도움이 된다.

71 나이절 월리(영국, 왕궁관리청 재정부 72 위의 글.
장), 2013년 9월 13일, 저자에게 보낸 이
메일 중에서.

예산을 준수하는 최선의 방법은
단계별로 나누는 것이다. 매월 수입이나
지출 상황을 상세히 분석하자. 이렇게
월별 계획을 짜두면 큐레이터는 언제든
예산과 현 지출 내역을 비교해볼 수 있다.
또한 각 영역에서 초과하거나 절약한
내역도 파악할 수 있다.

나이절 월리Nigel Walley
영국 왕궁관리청Historic Royal Palaces **재정부장**[72]

- 전시에 배정된 초기 예산

- 예상 비용

- 큐레이터가 정한 예정 지출 항목

- 실제 지출 항목

- 추가 유입 가능성이 있는 자금

스프레드시트에서 보면 지출이 생각보다 적은 것처럼 보일 수 있다. 이유는 다양하다. 시공업체에서 작업을 마친 뒤 아직 청구서를 보내지 않았을 수도 있고, 재정 담당자가 병가를 냈거나 휴가를 갔을 수도 있다. 이렇게 되면 월간 예산 보고서를 보고 실제 상황보다 재정 상황이 좋다고 오해할 수 있다.

다음 시나리오를 보자. 전시를 설치하는 도중 작품을 상영하려고 구입한 시청각 장비가 너무 작아 더 큰 스크린이 필요해졌다. 월간 예산 보고서를 보니 예산에서 수백 파운드가량 여유가 있다. 그 돈으로 새 스크린을 구입하고 한 달 뒤, 제작업체가 스크린 구입 몇 주 전에 만든 새 좌대의 비용 청구서를 아직 보내지 않았다는 사실을 알게 된다. 좌대 대금이 이미 예산에서 인출된 줄 알고 더 큰 스크린을 사버린 것이다. 이제 제작업체 측에 대금을 지불해야 하고 예산은 수백 파운드나 초과되었다.

73 위의 글. 예산을 후반부에 편성한다는 것은 (운송 인건비 등) 비용을 전시 후반부에 지불할 거라 예상하고 그에 맞춰 지출 계획을 짜는 것을 말한다. 운송인이 예상보다 일찍 방문하겠다고 요청할 경우, 해당 비용 때문에 초기 단계 예산에 문제가 생긴다. 전반적으로는 목표에서 벗어나지 않지만 일정보다 일찍 경비를 지출하게 되기 때문이다. 예산을 메운다는 것은 (전시 공간 시공 등) 일부 분야에서 지출을 초과했으나 (보존 분야 등) 그 외 분야의 지출이 예상을 밑돌아 절약한 금액으로 초과 지출을 충당하는 것을 말한다. 이 경우에도 전체 예산에 문제가 생기지는 않는다.

실제 지출이 분기별로 정리한 예산을 초과할 경우, 지출이 과하다고 곧장 단정 짓기보다는 분기별 예산 편성을 제대로 했는지, 예산의 대부분을 후반부에 편성하지 않았는지 확인하는 것이 급선무입니다. 확인한 결과 지출이 과하다면, 다른 부분에서 지출을 줄여 초과 지출한 금액을 메울 수 있을지 살펴봐야 합니다.

나이절 윌리
영국 왕궁관리청 재정부장

특히 대규모 전시의 경우에는 위의 시나리오처럼 대금 지불 여부를 파악하기가 더 어렵다. 이때 비용 정산 상황을 따로 기록해두면 매일 예산이 얼마나 남아 있는지 쉽게 알아볼 수 있다. 큐레이터는 전시 전반에 걸친 거시적 비전을 지니고 있다. 전시 기획 측면에서 어디에 지출해야 하는지, 필요할 경우 어떤 요소를 포기해야 하는지 알고 있는 사람은 큐레이터뿐이다.

전시가 예산을 초과할 성싶으면 어떻게 해야 할까? 분석해본 결과 자원이 턱없이 모자라고 부족한 자금 때문에 생각했던 전시를 열지 못한다면, 혹은 아예 전시를 개막할 수 없게 된다면 어떻게 해야 할까?

우선 다른 분야의 행사를 줄여서 필요한 분야에 지원하는 것은 어떨지 고민해보자. 교육이나 출판물 분야를 직접 담당하고 있거나 담당자와 의논하고 협상해볼 수 있는 위치에 있다면, 기록 사진 촬영에 배정해둔 예산을 축소하고 해당 자금을 예산이 초과된 부분에 써도 될지 고려해볼 수 있다. 다른 분야의 예산에 손댈 수 없다면 전시 자체를 살펴봐야 한다. 대체 작품의 운송비가 더 저렴하지는 않은지 알아보자. 그렇지 않다면 어느 부분에서 예산을 삭감할지 결정해야 한다.

예산이 부족하다는 것을 깨닫게 되면 **즉시 재정 및 전시 개발팀에 알려야 한다.** 기관의 모든 부서는 힘을 합쳐 전시 개막이라는 공동의 목표를 향해 나아가야 하므로, 지금이야말로 소통이 무엇보다 중요한 때이다. 전보다 빈번하게 주기적으로 대화하고 진척 상황을 표로 정리하며 해결책을 찾아야 한다. 이에 대해 나이절 월리는 다음과 같이 조언한다.

사전에 정확한 예산을 세우는 것이 말처럼 쉽지 않다는 사실은 이미 누구나 잘 알고 있습니다. 예산을 세운 뒤에도 언제나 위기나 기회 등 우리가 예측하지 못한 일이 일

어나서 애써 세운 예산이 쓸모없어질 수 있죠.

전시가 예산을 초과할 것이 자명한 상황에서 세울 수 있는 최선의 전략은 적절한 대처를 할 수 있도록 그 사실을 솔직히 밝히는 겁니다. 전시 마지막까지 문제를 덮어두었다가 모두에게 불쾌한 충격을 안기는 것은 금물입니다. 예산이 초과되었다는 사실을 알리고 이유를 설명하는 것이 바람직합니다.[74]

예산 초과 사실을 알렸을 때 일어날 수 있는 경우의 수는 세 가지이다. 첫째, 긍정적인 경우로, 재정 및 전시 개발팀이 연간 예산을 중도에 수정할지도 모른다. '여분'의 자금이 있을 수 있다. 비상 자금이나 다른 전시에서 전부 쓰지 않아 남은 예산이 있는 경우이다. 또는 지원할 만한 전시를 찾고 있는 새 후원자가 나타나 내 기획서를 현실로 옮기는 데 도움의 손길을 내밀 수도 있다. 후원자는 대개 교육 및 참여 프로그램을 지원하고자 하는 경우가 많다. (이들 프로그램은 예술뿐 아니라 어린이와 청소년에게도 이로우며, 이 점이 홍보에 유리하게 작용하기 때문이다.) 그러므로 교육과 어린이 및 청소년 분야에서 추가 지원을 받을 가능성도 닫아두지는 말자. 그렇다면 기관 측에서 해당 부서에 배정한 예산을 풀어 다른 분야에 쓸 수 있을지도 모른다.

둘째, 위의 경우처럼 긍정적이지는 않지만, 재정팀에 추가 자금이 없더라도 큐레이터와 전시 기획팀이 재정팀과 함께 자금원을 찾아볼 수도 있다. 예산과 아직 집행하지 않은 비용을 다시 살펴보거나, 사전조사를 할 때 만났던 이들 중 **후원해줄 만한 인물이 없는지 다시 검토**하는 방법이 있다. 원래 사회사업가로 이름이 알려진 인물에게 접근할 수도 있고, 소장품을 충분히 홍보해준다는 조건 아래 컬렉터나 대여자에게 전시의 일부를 후원받을 수도 있다.

74 위의 글.

셋째, 그리 희망적이지 못한 경우로, 재정 및 전시 개발팀 측에서 예산의 한도가 있으니 **전시 계획을 수정**하라고 요구할 수도 있다. 그렇다면 원래 전시 주제로 돌아가서 어디서 무엇을 수정할지 생각한 뒤 전시 디자이너 및 시공업체와 비용을 어떻게 재편성할지 논의해보거나, (앞서 말한 대로) 단순히 '비싼' 작품을 계획에서 빼고 '대체 작품'을 선택할 수도 있다. 이와 같은 대안이 모두 무위로 돌아가고 동료들도 다른 대안이 없을 경우, (아직 그렇게 하지 않았다면) 이 시점에서 기관의 수장에게 알려야 한다. 독립 큐레이터로 일하든 기관 소속 직원이든 마찬가지다. 관장이 마법 같은 해결책을 찾아줄 수도 있다. 그렇지 않다면 **순회전의 파트너가 될 공간**에 말해야 할 수도 있다. 전시가 무산되면 순회전도 따라서 취소될 테니 상대도 전시 일정에 차질이 생기기 때문이다. 어쩌면 순회전 파트너가 추가 비용을 나눠서 감당할 수도 있다(154쪽 '기관, 상업 갤러리, 여타 조직과의 계약' 참고).

재정적 책임

큐레이터가 어느 수준의 재정적 책임을 질 것인가는 사업 모델에 따라 달라진다. (이를테면 발주나 청구 비용을 지불하기 전 언제나 필요한 결재를 받는 등) 정해진 규범, 규제, 지침의 준수에서부터

75 2013년 6월 4일 중국국제방송CRI 영어 라디오 프로그램 〈스포트라이트In the Spotlight〉에서 진행된 센 팅Shen Ting과 가오펑의 인터뷰 '중국 갤러리의 발전에 관한 논의' 중에서. http://english.cri.cn/8706/2013/06/04/3301s768477.htm

첫 번째 문제는 예산이다. 우리는
정부 지원을 받지 않기 때문에 어떻게
미술관을 운영하고 어디서 후원자를
찾을지 생각해야 한다. 두 번째 문제는
현대미술에 관한 대중의 인식이다.
고전미술이나 전통미술을 이해하는
사람은 많지만 현대미술의 경우 사람들의
이해를 돕는 교육 프로그램을 여럿
진행해야 한다.

가오펑Gao Peng
베이징 금일미술관今日美术馆 **관장**/6

손해, 피해, 초과 지출에 대한 개인적 책임에 이르기까지 범위도 다양하다. 대규모 기관에서는 부정이나 업무 태만을 저지르지 않는 한 후자와 같은 경우는 거의 없다. 부정행위를 하면 즉시 해고당할 가능성이 높기 때문이다. 상업 갤러리에서 일한다면 재정적 책임은 훨씬 중요한 문제가 된다. 가장 극단적인 시나리오로, 전시를 제때 개막하지 못하거나 예산을 초과할 경우 갤러리 자체가 파산할 수 있다. 재정적 사안에 대해 전혀 알려주지 않는 갤러리스트와 함께 일하게 될 수도 있다. 이 경우는 사전에 상황이 좋은지 나쁜지 알 수 없는데, 상황이 나빠지면 며칠 만에 해고당하기도 한다. 혼자서 일하며 개인 자금이나 전시 관련 재정을 제대로 관리하지 못할 경우에는 빚을 지거나 파산할 수 있다. 그러므로 재정적 문제를 혼자서 처리할 역량이 없다고 판단된다면 회계사나 경리와 함께 일하는 것이 바람직하다.

자금 조달, 후원, 물질적 후원

후원자와 자금 조달의 문제는 복잡하며 국가에 따라 시스템도 각기 다르다. 이 점은 당시 중국 최초의 비영리 갤러리 가운데 하나인 금일미술관今日美術館의 부관장이었던 큐레이터 가오펑Gao Peng이 라디오 인터뷰에서 언급한 바 있다. (2013년 8월에 관장으로 취임했다.) 중국 중앙미술대학中央美術大學, 일본 다마미술대학多摩美術大學, 한국 홍익대학교에서 수학하고 런던예술대학교University of the Arts London에서 박사과정을 마친 가오펑은 중국과 유럽의 시스템을 비교하기에 적합한 위치에 있다.

두 지역의 시스템은 전혀 다릅니다. 유럽의 경우 유명 사설 미술관 몇 곳이 일종의 정부지원을 받을 수 있습니다. 두 번째 문제는 세금입니다. 영국은 후원자가 사설 미술관이나 문화 프로그램에 기부하면 세금을 일부 환급받습니다. 중국의 경우에는 그렇지 않죠. 세금을 환급받을 수 있다면 후원자는 더 많은 후원금을 내야겠다는 확신이 생길 겁니다.

그러나 유럽은 각국 정부가 예산을 삭감하고 있어서 갤러리로서는 상황이 쉽지 않습니다. 반면 중국은 부유해지고 있고, 더 많은 사람들이 명품 브랜드의 제품을 구매할 돈을 벌고 있습니다. 그래서 세계적인 명품 브랜드와 접촉해서 국제적 규모의 후원자를 유치할 수 있는 여지가 더 많죠. [76]

이어서 가오펑은 현대 큐레이터라면 정부 및 스폰서, 후원자와 소통할 수 있어야 한다고 덧붙였다. 그의 주장은 한스 울리히 오브리스트가 "1990년대 후반 이후, 자금 조달은 큐레이터의 필수 업무가 되었다."라고 한 말과 공명한다. [77]

리처드 해밀턴Richard Hamilton은 테이트 컬렉션의 북남미 지역 작품 구매를 후원하는 동시에 북남미 출신 후원자로부터 자금을 조달하는 독립적 사회사업 재단인 테이트아메리카재단Tate Americas Foundation(전 미국테이트후원회American Patrons of Tate)의 단장이다. 해밀턴은 **자금 조달원이 정부 지원에서 사회사업 분야로 바뀌는 느리지만 뚜렷한 흐름**에 대해 다음과 같이 말했다.

20여 년 전 테이트 컬렉션은 대규모 정부지원금과 '신미술 및 영국미술 후원회 Patrons of New Art and British Art(테이트의 후원제도)'의 후원을 바탕으로 작품을 매입

76 위의 글.

77 한스 울리히 오브리스트과 폴 오닐의 인터뷰 중에서. 「그것은 살아 있다」, 『큐레이팅에 대해 알고 싶었지만 차마 묻지 못했던 모든 것』, 스테른베르크 프레스, 2011년, 176쪽.

했습니다. 이제는 작품 매입을 위한 정부지원금은 전혀 없으며, 테이트는 수집위원회, 기증, 테이트 회원, 전통유산복권펀드와 예술펀드 등 복잡다단한 통로를 이용해 작품을 수집하기 위한 기금의 전액을 마련합니다.[78]

따라서 큐레이터는 미술관이 매입할 만한 작품을 찾아내고 매입을 결정하는 일에서부터 매입 자금을 댈 개인이나 집단과 의견을 조율하는 일에 이르기까지 과정 전반에 참여해야 한다. 전시 개발팀과 원만한 관계를 구축하고 유지하는 것은 필수다. 전시 개발팀이 모으는 자금이 없다면 전시를 구현하거나 컬렉션에 보탬이 될 작품을 매입하기란 불가능에 가깝다. 해밀턴의 말대로 큐레이터는 앞으로도 자금 조달에서 상당한 역할을 담당해야 할 것이다.

일단 전시가 개막하면 큐레이터는 자금 제공자를 위해 개관 시간 외의 방문 및 개인 관람 행사에 대처할 준비가 되어 있어야 합니다. 행사 규모가 작더라도 전시 개발팀 소속 팀원과 큐레이터가 참석하는 것이 바람직합니다. 요즘은 뛰어난 큐레이터는 전시를 열거나 원하는 작품을 구입할 유일한 방법은 민간 후원자와 돈독한 관계를 유지하는 것뿐이라는 사실을 알고 있죠.[79]

큐레이터가 전시 개발팀에 정보를 알려주는 것은 매우 중요하다. 따라서 큐레이터는 주기적으로 또는 적극적으로 후원자와 어울리

78 리처드 해밀턴(테이트아메리카재단 단장), 2013년 7월 1일, 저자에게 보낸 이메일 중에서. 테이트의 후원제도는 다양하다. 비교적 적은 금액으로 가입해 개인 관람, 개인회원 전용 공간 출입 등의 혜택을 받는 연간 회원제도도 있고, 후원자가 상당 금액을 기부하는 동시에 새로운 후원자 및 자금 조달원을 찾아주는 경우도 있다.

79 위의 글.

80 위의 글. 테이트의 최대 후원자인 에드윈 맨튼Edwin Manton은 큐레이터 레슬리 패리스Leslie Parris에게 경의를 보내며 첫 후원을 시작했다.

개발팀의 직원과 얼마나 좋은 관계를
쌓았든 간에 기증자가 알고 싶어 하는
인물은 큐레이터라는 사실을 꼭 명심해야
한다. 컬렉터가 미술관과 접촉하는
이유 중 하나는 미술관이 어떻게,
왜 작품을 구입하는지 알고 미술관의
도움을 받기 위해서이다. 컬렉터와
큐레이터의 관계는 매우 중요하며,
이를 통해 미술관이 장기간에 걸쳐
상당한 지원을 받을 수도 있다.

리처드 해밀턴Richard Hamilton
테이트아메리카재단Tate Americas Foundation **단장**80

며 미술관에 대해 알리고 정보를 제공해야 한다. 친절하고 흥미로운 인물로 비쳐지는 동시에, 작가의 말을 귀담아듣듯 민간 후원자의 의견에도 귀를 기울이고 그들의 제안을 실제로 반영한다는 것을 직접 보여줘야 한다.

후원자 확보와 설득

후원자를 확보하는 것은 쉽지 않다. 미술계뿐 아니라 재계에 대해서도 알아야 하기 때문이다. 대부분의 대형 예술 기관에는 새 후원자를 찾고 현 후원자의 니즈와 요구를 충족시키는 업무를 전담하는 부서가 따로 있다. 큐레이터는 이들 개발팀과 밀접하게 협업해야 한다. 반면 작은 조직에 몸담고 있거나 독립적으로 일할 경우에는 이 같은 작업을 대부분 스스로 해야 할 것이다.

후원자를 찾고 설득하는 열쇠는 철저한 조사에 있다. 기관 내에 자문위원회나 이사진이 있다면 우선 이들에게 미술관에 호의적인 사업상 지인이 있는지 물어보자. 이런 인맥은 매우 소중하다. 이사가 직접 소개해준다면 무작정 전화를 거는 것보다 훨씬 쉽게 (예산 결정권을 손에 쥔) 기업의 리더를 만날 수 있다. 기업에 무턱대고 전화를 걸 경우, 운이 좋다면 전화를 받은 안내원이 마케팅이나 홍보팀 쪽으로 전화를 돌려준다. 하지만 이들 역시 전시를 지원해달라고 설득할 만한 상대는 아닐 것이다. 모든 것이 누구와 이야기할 수 있는가, 그리고 운이 얼마나 따라 주는가에 달려 있다. 케리 핸드가 앞서 증명해보였듯 마케팅 부서장과 이야기할 수 있다면 꽤 괜찮은 경우에 속한다(44쪽 '심사위원으로서의 큐레이터' 참고).

접촉하기 전에는 두 종류의 정보를 모아야 한다. 첫째, 접촉하려는 인물이나 기업에 대해 조사해야 한다. 기업에 접촉할 생각이라면 회장, 나아가서는 이사진에 대해서도 알아내야 한다. 그들의 이해관계를 조사해보자. 지역공동체를 후원한다는 이미지를 주고 싶어 하는가, 혹은 환경문제에 관심이 있는가? **사회사업에 참여한 이력이 있는가**, 그렇다면 어떤 사업을 지원했는가? 앞으로 비슷한 지원을 계속하고자 하는가, 혹은 다른 분야를 지원하려고 하는가?

고려해야 하는 중요한 이슈는 큐레이터나 큐레이터와 함께 일하는 기관이 특정 기업의 후원을 받는 데 따르는 **논란을 어느 수준까지 감수할 것인가**이다. 논란을 야기하는 업체를 꼽자면 담배회사, 석유회사, 패스트푸드 업체, 화학용품 제조업체 등이 있다. 그들이 지원을 제의해온다면 대중의 비판을 감수해서라도 받아들여야 하는 것인지 고려해야 한다. 대중 및 작가가 시위를 벌인 사례도 있다. 가령 런던 국립초상화미술관National Portrait Gallery은 '존 플레이어 초상화상John Player Portrait Award'을 그와 별다를 바 없이 많은 논란을 불러일으킨 기업이 후원하는 'BP 초상화상BP Portrait Award'으로 대체했다. '존 플레이어'는 담배회사이고, 'BP'는 환경문제에 관한 평판 때문에 여러 시위의 타깃이 되어온 석유화학 분야의 대기업이다. 지원할 수 있는 자금이 있고, 예술 및 교육 프로그램을 지원함으로써 개인이나 사회에 '무언가를 환원하는 것처럼 보이고 싶은 욕망'을 지닌 기업은 바로 이들이다.

둘째, 후원에 나설 만한 기업에 대해 조사했다면 소속 기관과 논의를 시작해야 한다. (큐레이터 본인 또는) 기관이 후원자가 제공하는 재정적 지원의 수준에 맞춰 무엇을 내놓을 것인지 논의해야 하는 것이다. 대부분의 대규모 기관은 일종의 **회원제도** 또는 **후원제도**를 마련해두고 있다. 매년 기부금이나 회원 가입금을 지불하면 전시 무료입장, 개인 관람 초청(대개 별개로 준비하는 특별 행

사), 소식지 및 잡지 증정, 카페 및 미술관 내 매장 할인 등의 혜택을 받는다. 더 큰 혜택으로는 **개막 기념 정찬 초청, 작가 또는 큐레이터와 함께하는 개인 관람** 및 토크, 도록 증정, 출판 및 그래픽 제작물에 기업 로고 인쇄, 후원업체를 위한 전시 공간 내 특별 행사 등이 있다. 심지어 다국적 소비재 기업인 유니레버가 후원해 2000년부터 2012년까지 테이트 모던 터빈홀에서 열린 전시 〈유니레버 시리즈〉처럼 전시 제목에 기업명을 넣거나, 샌프란시스코미술관Fine Arts Museums of San Francisco의 드 영 갤러리De Young Gallery, 졸리카 컬렉션Jolika Collection처럼 **기부자의 이름을 따서 컬렉션이나 갤러리를 개설**하는 경우도 있다.[81]

정보를 모은 뒤에는 정확히 무엇을 요청할지 결정해야 한다. 해당 전시만 지원해주길 바라는가, 3-5년 혹은 그보다 더 긴 기간 동안 지원해주길 원하는가? 언제, 어느 정도의 금액이 필요한가? 결정했다면 원하는 바를 요청하고 협상을 시작하자. 요청하는 시점이나 후원 기간 동안 미술관 측에서 (관람객 피드백, 통계, 언론 스크랩 등) 제공해야 하는 정보는 무엇인지도 확인해야 한다. 상당 금액의 현금을 지원받는 것은 점점 더 어려워지고 있지만 기업에 접촉해서 돈이 아닌 구체적인 물품을 요청하는 것은 좀 더 쉽다. 전시에 전자 장비가 다량 필요하다면 후원해줄 전자업체를 찾아보자. 개막식에 다과를 제공할 식음료 제조업체나 홍보를 담당할 언론 매체 등 **현금 외의 지원**을 해줄 업체와 후원 계약을 맺으면 추가적인 이득을 얻을 수 있다. 테이트에서 매년 수여하는 터너상 시상식은 파트너십을 맺고 있는 방송국 '채널 4Channel 4'를 통해 중계된다. 방송국은 수상자와 파티에 참석한 유명인을 촬영해서 보도할수 있다는 이점을 누릴 수 있다. 방송국은 황금 시간대에 전시와 작가를 소개하고, 방송을 탄 뉴스는 당일 저녁이나 이튿날 인쇄 매체로 퍼져나가게 된다.

사회기금과 재단

사회재단이나 지원금을 보조해주는 기금에 접촉하는 일은 시간도 많이 걸리고 복잡하다. 이들 조직의 법적 유형은 국가에 따라 다르므로 어떤 재단과 접촉할 것인가는 어떤 국가에서 활동하며 전시를 기획하는지, 혹은 전시에 포함된 작가가 모국이나 전시 개최국에 마련되어 있는 제도의 지원을 받을 자격이 있는지에 따른다.

기금이나 사회기금은 지원금을 통해 다른 기관을 돕거나 자신의 자원을 이용해 자체적으로 사회사업을 하는 **비영리단체**를 가리키는 법적 용어다. 개인 재단으로 불리기도 하는 기금은 개인이나 기업이 내놓은 상당 금액의 금전적 증여로 축적된 기부금을 바탕으로 설립된다. 이들은 기부금을 투자해서 얻은 이자를 지원금으로 활용한다. 기금과 재단은 대부분 보건 및 사회복지 프로젝트에 지원하며, 약 3분의 1은 문화산업에 지원한다. 기금은 **사회적 의의**가 있는 사업에만 자금을 지원할 수 있으므로, 전시의 성격상 기준에 맞지 않을 수도 있다. 이들 기금은 대개 비교적 적은 금액을 단발적으로 지원하기 때문에 교육 자료를 펴내는 등의 소소하고 개별적인 지출을 충당하는 데 쓰는 것이 가장 좋다.

서구에서는 정부가 직접 예술산업에 지원하는 사례가 급속도로 감소하는 추세다. 국제적인 문화교류가 정치적, 외교적으로 점점 더 중요한 위치를 차지하고 있는데, 이에 따라 국제문화기구에 접촉해서 특정 국가나 지역 출신의 작가를 전시에 포함시키고 특

81 뉴기니 관련 작품을 모은 졸리카 컬렉션은 마샤와 존 프리데Marcia and John Friede 부부의 기부를 바탕으로 형성되었다. 드 영 갤러리는 미술관이 재개관한 2005년 후원자 부부의 이름을 따서 명명했다.

정 국가에 전시를 순회시키는 비용을 지원해달라고 요청해볼 수도 있다. 예컨대 다이와영일재단Daiwa Anglo-Japanese Foundation은 영국과 일본이 분야를 가리지 않고 더 밀접한 관계를 쌓는 목표로 지원사업을 벌이고 있다. 몬드리안재단Mondriaan Foundation은 시각예술 및 문화유산 공공 기금으로 네덜란드에서 진행되는 전시와 네덜란드와 관련된 국외 현대미술 작업을 후원한다. 기획 중인 전시가 조건을 충족한다면 지원해보자. 연간 1-2회인 지원 마감이 다가오기 훨씬 전부터 계획을 짜고, 전시에 관한 포괄적인 정보를 담은 장문의 기획서를 제출해야 한다. 합격한다면 전시의 성공 여부에 관한 피드백과 지원금 사용 내역, 증빙 자료도 제출해야 한다.

순회전 협약과 수수료: 전시 판매와 대여

순회전 기획은 전시 관리에서 행정적으로 가장 복잡한 기획 가운데 하나다. 초기 단계에 명확하게 의사를 교환하고 과정 전반에 걸쳐 적절하게 관리하면 좀 더 쉬워질 것이다. 문화권에 따라 사용하는 용어가 다를 수 있으므로 **용어를 명확히 정의하는 것**이 중요하다. 영국의 경우 순회전그룹 TEG의 웹사이트에 '실전 순회전 핸드북 Handbook of Good Practice in Touring'이 게재되어 있는데, 내용을 보려면 회원으로 가입해야 한다.[82] 여기에는 전시 기획에 유용한 기본 사항이 나와 있다. 미국의 경우 미국박물관협회American Alliance of Museums의 레지스트라위원회Registrars Committee, RC-AAM에서 회화 작품의 포장과 운송, 순회전 개발과 관리 등을 둘러싼 지침을 포함한 폭넓은 자료를 무료로 다운로드받을 수 있다.[83]

순회전 파트너를 찾을 때 기본적으로 고려해야 할 몇 가지 사항은 앞서 다룬 바 있다(98쪽 '순회전의 가능성'과 115쪽 '순회전 공간 확보' 참고). 다음 단계는 장소의 수와 전시 기간을 결정하는 것이다. **대부분의 전시는 약 3개월간 진행**되며, 장소가 바뀔 때마다 최소 4주(설치 2주, 해체 2주)의 교체 기간이 필요하다. 그렇기 때문에 많은 대여자가 세 곳 이상의 장소를 도는 순회전에 작품을 빌려주는 것을 꺼린다. 거의 1년, 혹은 그보다 오랫동안 작품을 대여해줘야 하기 때문이다. 또한 여러 곳으로 옮겨 다니는 과정에서 작품을 제대로 취급할 것인지도 우려되는 사항이다. 그렇기 때문에 대부분의 중간 규모 순회전은 최대 세 곳을 순회하는 경우가 많다. 순회전 기간이 이보다 길거나 장소가 세 곳 이상이라면 보존 문제와 대여 계약의 조건에 따라 순회전 후반부에 대체 작품을 전시할 가능성도 생각해야 한다(162쪽 '전시 일정 편성' 참고).

여기서 **대체 작품**이란 순회전 후반에 대여자에게 반환해야 하거나 광민감성 혹은 여타 보존 문제로 전시에서 제외해야 하는 작품을 대체할 동등한 가치의 작품을 가리킨다. 대체 작품을 대여받으면 전반적인 작품 대여 비용이 증가하게 된다. 전시된 작품을 교체할 경우 고려해야 하는 실질적인 재정 관련 사항은 다음과 같다. 우선 도록, 해설 리플릿 등의 출판물을 다시 디자인하고 재출판해야 한다. 순회전 전반부의 전시 공간에서 전시한 뒤 반환해버린 작품을 보기 위해 관람객이 후반부의 전시 공간을 찾을 수 있다는 점도 큰 문제다. 관람객이 실망하고 전시에 만족하지 못할 수 있기 때문이다. 그 작품이 언론보도나 홍보에 쓰였을 경우에는 특히 문제가 된다. 그러므로 주요 작품을 중도에 반환해야 한다면 언론팀

에 해당 작품을 홍보에 사용하지 않도록 조언하자.

작품 교체가 야기할 문제를 숙지하고 있음에도 일부 작품의 중요성 때문에 한두 공간에서라도 전시하는 것이 좋겠다고 판단할 수도 있다. 어느 쪽이든 작품을 대여받기 전에 초기 단계에서 결정을 마무리 지어야 한다. 전시 기간 전체에 걸쳐 대여할 수 있는 작품만 빌리는 편이 이상적이다. 비교적 환경 조건에 민감하지 않아 교체할 필요 없는 작품을 택하는 방법도 있다.

대개 전시를 기획한 기관이나 공간에서 먼저 전시를 개최한다. 초기에 순회전을 열 가능성이 있는 전시 공간과 논의하는 동안 제반 비용 또는 비용 공유에 대한 이야기가 오갔을 것이다. 순회전은 대부분 기관 간의 협업에 바탕을 두고 있다. 처음부터 제대로 소통하는 것이 필요하다. 부문별로 각기 다른 담당자와 접촉하는 것보다는 **연락책 역할을 할 인물을 정해두고 접촉**하는 것이 좋다. 또한 각 순회전 파트너의 역할과 책임, 일정, 비용 공유 등의 사항이 명시된 상세하고 빈틈없는 협약을 맺는 것이 중요하다. 주고받은 대화와 계약 내용을 정확히 기록하고 일자를 명시해두자. 전시 개막 전부터 진행 도중, 종료 이후에 이르기까지 과정 전반에 걸쳐 전화나 이메일로 정한 결정 및 합의 사항은 모두 서면으로 다시 확인해야 한다. 순회전의 행정 절차는 모든 작품이 소유주나 정해진 장소로 안전하게 반환되기 전까지는 끝나지 않는다.

순회전의 가장 기본적인 형식은 **구매전**buy-in exhibition 또는 **대여전**hire exhibition이지만, 이를 바탕으로 다양한 선택지를 더한 순회전도 생겨나고 있다. 구매전은 전시의 모든 요소를 갖춘 패키지형 상품으로 기관의 기존 전시 일정에 맞게 끼워 넣을 수 있다. 대개 이런 종류의 전시는 (대부분 또는) 모든 콘텐츠, 작품, 전시 디자인, 작품 레이아웃, 전시용품(좌대 및 장비), 해설 및 도록 내용이 확정된 상태로 들여온다. 즉 순회전 장소에서 전시를 설치하는 데 필요

한 모든 것을 받아보는 것이다. 일반적으로는 전시마다 대여료가 정해져 있다. 대여료는 처음 전시를 기획한 큐레이터와 대여하는 기관이 상의해서 결정한 뒤 포장, 운송, 공간 시공, 작품 설치, 필요 직원 등 순회에 따르는 비용을 가산한다. 큐레이터에게 소정의 수고비만 지불하는 경우가 있는가 하면, 큐레이터가 몇 개월 혹은 몇 년간 매달린 전시이거나 규모가 크고 중요한 작품이 다수 포함되었거나 책(도록) 및 여타 관련 상품이 포함된 전시라면 상당한 금액을 대여료로 지불하는 경우도 있다.

구매전이나 대여전을 제외하면 **협동전**collaboration이 가장 흔한 형태의 순회전이다. 협동전은 두 기관 사이의 파트너십에 기반을 두고 있으며, 양측이 주요 작품을 서로 대여해주거나 순회전을 통해 각자의 주요 소장품을 일반에 선보일 수 있을 때 열리곤 한다. 그러나 파트너를 찾는 것이 아니라 일정상 공백을 메우거나 기획안이 없는 난처한 상황 탓에 순회전을 초청하려는 경우, 공간 및 기관의 규모를 감안해 다른 대안을 찾는 것이 좋다. 고려해볼 만한 대안은 다음과 같다.

- 소장품 또는 대여 작품 한 점에 초점을 맞춰 전시하기

- 작가를 초청해 갤러리를 임시 작업실로 꾸미고 관람객의 접근을 허용하는 일종의 참여 프로그램 시행하기

- 갤러리를 영화 상영, 공공 프로그램, 대담, 행사 등 다른 용도로 활용하거나 대여하기

- 대여전 알아보기

- 해당 기간 동안 갤러리 폐쇄하기

대여전을 활용하는 것을 최후의 방안으로 넣은 이유는 단기간에

일정, 공간, 예산 등 모든 측면에서 적합한 전시를 찾아내는 것이 쉽지 않기 때문이다. 가장 큰 문제는 전체적인 전시 일정과 잘 맞아떨어지는 전시를 찾는 것이다. **큐레이팅이란 단순히 개별 전시를 기획하는 것이 아니다. 초청 큐레이터든 기관에 소속된 큐레이터든 큐레이터는 기관에서 진행하는 전시 프로그램 전반을 고려해야 한다.** 1년, 2년, 심지어 5년에 걸쳐 보여준 전시와 작품을 통해 어떤 메시지를 전하고자 하는지 고려하는 것이다.

　대여전을 활용하는 것이 적합한 대안이라고 생각된다면, 일정에 공백이 생긴다는 사실을 알게 되자마자 비슷한 규모의 기관에 있는 지인에게 전화를 걸어야 한다. 서로 협업할 만한 전시는 없는지, 순회전이 가능한 전시가 있는지 알아봐야 하기 때문이다. 이 단계에서는 가용 예산의 규모와 전반적인 전시 일정에서 확정된 날짜 등을 알아두는 것이 좋다. 기관의 일정에 대여전의 일정을 맞춰 넣거나, 반대로 기관의 전시 일정을 대여전에 맞춰 조정해야 한다. 일차적인 노력이 수포로 돌아갔을 때에도 대여 가능한 전시가 있는지 연락해볼 만한 기관은 여러 군데가 있다(115쪽 '순회전 공간 확보' 참고).

5 계약, 협상, 의무, 평가

기관, 상업 갤러리, 여타 조직과의 계약

전시 평가와 관람객 설문조사

전시 기획료와 제반 청구 비용

전시 일정 편성

기관, 상업 갤러리, 여타 조직과의 계약

전시 기획서가 통과되면 전시 및 순회전을 공식적으로 계획할 수 있는 위치가 된 것이다. 이때 기본적인 일정과 예산을 확정한 내용을 서면으로 받아두는 편이 현명하다. 독립 큐레이터라면 계약서를 직접 작성하거나 기관 측에서 제공받는다. 미술관에 소속되어 관내 전시를 기획하는 것이라면 일정을 짜고 팀을 꾸리고 예산을 확정해야 한다. 순회전 기획의 경우 순회전 파트너와 합의 내용의 초안을 주고받은 뒤 양해각서MOU 및 계약서를 작성해야 한다. 계약서를 작성할 때에는 자격을 갖춘 법적 전문가의 조언을 따르되 지금까지 논의, 협상, 합의한 세부 사항을 포함해도 좋다. 계약서에 포함해야 할 내용은 다음과 같다.

- 전시 제목

- 최초 및 순회 전시 공간의 담당자(이름, 주소, 이메일, 전화번호), 순회 전시 공간 및 협력 기관의 세부 사항

- 전시 공간 규모, 할당된 공간이 명확히 표시된 평면도 첨부

- 날짜 및 일정: 최초 전시 공간의 작품 인수 일자부터 해체, 반환 일자까지 전시 관련 주요 일자 명시 (순회 전시 공간 관련 주요 일자 포함)

- 의사 결정 구조: 모든 진행 단계와 안건마다 양측, 혹은 모든 관계자의 합의가 이루어져야 하는가, 아니면 필요하거나 특정한 사안의 경우 특정인이 독자적인 결정을 내릴 수 있는가

- 후원 관련 사항: 순회전 파트너 관련 공동 후원자 이름, 후원자별 합의 사항 및 전시 공간별 특전 사항

- 언론, 홍보, 마케팅: 홍보 캠페인 개요 및 사전 합의한 공동 전략

- 확정 작품목록: 작품별 대여자와 출처 (필요할 경우 가치도 함께 명시)

- 작품 외 운송 장비: 시청각 장비(케이블 및 연결 장비 관련 사항 포함), 좌대, 덮개, 진열장 및 각 물품의 대체 비용

- 비용과 비용 분담에 관한 합의 사항

- 전시 대여료 및 지불 기일

날짜와 일정은 특히 주의해 최대한 상세하게 작성해야 한다. 작품이 도착한 뒤 설치에 소요되는 기간, 언론 및 개인 관람, 개막 기념 정찬, 공공 프로그램 등의 실행 날짜, 큐레이터나 작가의 참석 여부, 첫 공공 개막일, 마지막 공공 관람일, 전시 공간에서 작품을 모두 반출하는 데 소요되는 해체 기간 등을 명기한다.

순회전 파트너와 비용 분담을 합의한 사항은 계약서에서 상당 부분을 차지할 가능성이 높다. 누가 전시의 어떤 면을 책임질 것인지 개괄하기 때문이다. 전시뿐 아니라 개막 기념 정찬 등 부대 활동에 드는 비용에 관한 책임 소재도 밝혀야 한다. 각 전시 공간의 책임을 명시할 때는 아래 사항을 포함한다.

- 보험 및 배상: 제시한 금액을 대여자가 받아들일 용의가 있는가, 아니면 타협하지 않고 상업 보험의 가입을 요구하는가 (162쪽 '전시 일정 편성'에서 자세히 다루겠지만 매우 중요한 사안이다.)

- 작품 포장 및 운송: 대체로 최초 전시 공간이 (상당한 금액의) 배송비를 전액 부담하지만, 다른 순회 전시 공간에서 공동 부담하는 경우도 있다. 제1전시 공간에서 제2전시 공간으로의 배송은 두 기관에서 공동 부담한다. 제2전시 공간에서 제3전시 공간으로의 배송도 두 기관에서 공동 부담한다. (작품을 원래 장소로 배송하

는) 환송비는 최종 전시 공간이 부담할 수도 있고, 둘 혹은 모든 전시 공간이 공동 부담 하기도 한다. 각 순회전 파트너와 어떤 협약을 맺었는가에 따른다.

- 전시 기간의 크레이트 보관: 각 전시 공간에서 직접 보관할 것인가, 혹은 창고를 대여할 것인가, 후자의 경우 창고 대여료는 누가 부담할 것인가

- 전시 공간 시공 및 개축: 최초 전시 공간의 큐레이터가 (벽면의 색과 마감처리 등) 세세하고 정확한 시공을 요구하는 설치 디자인 계획을 구체적으로 짜두었다면 이후 전시 공간에서는 동일한 디자인을 완성하기 위해 시공비를 요구할 것이다. 최초 큐레이터가 좀 더 융통성을 발휘해 기존 전시 공간에 맞게끔 전시의 레이아웃을 재조정할 의사가 있다면, 즉 다른 전시 공간의 관내 직원이 소화할 수 있도록 간단히 시공하는 것에 만족한다면 각 전시 공간이 필요한 시공비의 전액 혹은 대부분을 부담한다. 전시 디자인이 얼마나 구체적인지 생각해보자.

- 개인 관람: 개인 관람 행사를 개최할 것인가, 샴페인, 와인, 맥주, 청량음료, 카나페 등 다과에 소요되는 비용, 혹은 밴드나 DJ 관련 비용은 누가 부담하는가, 초청장의 디자인, 출력, 발송 비용은 어느 쪽에서 지불할 것인가, 또한 디자이너 및 디자인에 관한 사항은 어떻게 합의할 것인가

- 기념 정찬: (대여자, 후원자 대상) 기념 정찬을 계획하고 있는가, 누가 비용을 부담할 것이며, 초대 인원은 몇 명인가, 전시 공간의 좌석 수는 얼마나 되는가

- 유료 광고 및 마케팅: 배너, 포스터, 잡지 광고 등은 누가 제작하고, 디자인과 출력 비용은 누가 부담하며, 승인 절차는 어떻게 이루어지는가

- 전시 평가: 각 전시 공간은 어떻게 평가를 진행할 것인가, 일부 전시 공간에서 해당 전시와 관람객에 관한 구체적인 데이터를 수집해야 하는가

승인 절차에 관한 사항은 확실히 해두는 것이 무엇보다 중요하다. 관련 기관이 세 곳이라면 상대해야 하는 상하관계도 세 가지가 있는 셈이다. 스스로 독립 전시를 준비하고 있다면 모든 결정권이 내게 달려 있고, 실패나 비판도 혼자 감내해야 한다. 그러나 규모가

큰 조직이라면 여러 층위의 승인 절차가 있을 것이다. 해당 전시 공간의 큐레이터, 전시팀장, 개발팀장, 행사 및 마케팅팀장, 기관장까지도 연관될 수 있다. 승인을 받는 데에는 상당한 시간이 걸리고, 중요한 시기에 누군가 휴가나 병가 중이라면 골치 아픈 상황에 처한다. 그러므로 각 기관에서 결정권을 쥔 주요 인물이 자리를 비울 경우를 대비해서 결정을 내릴 수 있는 대리인도 정해두어야 한다.

또한 검토와 승인을 거칠 충분한 시간을 확보하려면 순회전 기획 단계에서 다음 전시 공간에 언제 주요 정보를 전달해야 하는지 상세히 알아두어야 한다. 내가 일하는 전시 공간에서는 포스터 디자인을 승인받는 데 48시간이 걸리지만, 순회전이 열리는 A 전시 공간에서는 3주가 걸리고, B 전시 공간에서는 한 달이 걸릴 수도 있다. (이를테면 마케팅팀장이 파트타임으로 일하거나 해당 기간에 휴가를 갈 수도 있기 때문이다.)

전시를 어떤 방식으로 평가할지도 미리 알아보자. 후원자 측에서 특정 정보를 요구하거나 전시 성공 여부를 증명하기 위해 관람객 수를 정확히 파악해야 할 경우, 각 전시 공간이 어떤 통계 자료를 수집할 것인지 사전에 알아두어야 한다.

전시 평가와 관람객 설문조사

상업 갤러리를 포함한 거의 모든 갤러리에서는 일일 관람객 수를 조사한다. 전시 기간 동안 전시 공간에 든 관람객 수를 파악하는 것이 중요하기 때문이다. 이 정보는 향후 전시를 기획하거나, 마케팅팀에서 전시가 얼마나 성공적이었는지 판단하거나, 후원자와

논의할 때 참고 자료가 된다. 예컨대 관람객 수가 만 명을 상회했다는 자료를 제시한다면 후원업체는 구체적인 타깃 소비자층에 자사의 이름이나 제품을 홍보할 좋은 기회라고 생각할 것이다. 일부 갤러리에서는 전시 공간 입구에 **자동 계수기**를 설치해 매일 몇 명이 입장하는지 기록한다. 공간에 드나드는 직원뿐 아니라 관내 서점이나 카페에 들른 사람의 수도 포함하기 때문에 최종 인원수는 조금 수정해야 한다. 도어형 계수기가 정문에만 설치되어 있는데 전시는 미술관의 여러 전시실 가운데 한 곳에서만 열릴 경우에도 해당 전시를 몇 명이나 관람했는지 파악하기 어렵다. 가능하다면 수기, 수동 계수기, 자동 계수기 등을 이용해 해당 전시실 입구에서 입장객 수를 파악하는 것이 좋다. 물론 관람객이 입장권을 구매해야 한다면 판매한 입장권 수로 관람객 수를 파악하면 된다.

이외의 평가 척도로는 **관람객 설문조사**가 있다. 수집해야 하는 데이터는 관람객의 연령대, 인종, 장애 여부, 출신 국가와 지역, 해당 기관 및 큐레이터 기획전의 관람 빈도 등이다. 이 정보는 향후 전시를 기획할 때 도움이 된다. 가령 관람객이 대부분 노년층이라면 노년층의 취향에 맞춘 전시를 기획하는 것이다. 또는 더 젊은 층의 취향에 호소할 수 있도록 기획 및 마케팅을 할 수도 있다. 장애인 관람객이 전혀 없다면 전시가 불쾌감을 주거나 갤러리 건물이 물리적으로 접근하기 어려운 것은 아닌지 검토해봐야 한다. 장애인 접근권 관련 법령이 존재하는 유럽과 북미에서는 특히 중요하다. 공공 기관이 재원을 대는 공간에서 일하고 있거나 '모두에게 열린 전시'라고 홍보했는데, 장애인 관람객이 전시를 제대로 관람하지 못한다면 접근권을 두고 법적 공방에 휘말릴 수 있다.

전시 큐레이터나 해설 전문 큐레이터라면 관람객이 전시를 본 뒤 전시의 의미를 설명할 수 있는지, 또는 최소한 무엇을 얻거나 배웠는지 알아보는 것이 매우 유용하다. 모든 관람객이 큐레이터가

의도한 의미를 정확히 파악하는 것은 아니다. 하지만 의미를 파악하지 못했더라도 만족스럽게 전시를 관람했을 수 있다. 일부 관람객은 관람하고 며칠이나 몇 주 뒤에야 전시에서 깨달음을 얻게 될수도 있다. 요즈음에는 페이스북, 트위터 등 다양한 소셜미디어를 통해 관람객의 감상을 확인할 수 있으며 대규모 조직은 대부분 웹사이트에 관람객 의견 페이지를 마련해두고 있다.

시간과 자원이 허락한다면 전시 기획의 사전조사 단계에서 '**전단 평가**'라 알려진 전시 평가를 수행하는 것도 고려해볼 만하다. 이 평가는 관내 교육팀과 협력해 소규모 공공 표적집단을 이용해서 진행한다. 현재 기획 중인 전시에서 관람객이 무엇을 원하고 기대할지, 전반적인 해설 문구가 의도를 잘 전달하는지 파악할 수 있다. 전시에 어떤 요소를 포함시킬 것인지 정하고, 전시 방식 등에서도 미처 생각지 못했던 창조적인 아이디어를 얻게 될 수도 있다.

일반적인 관람객 설문조사는 전시를 개막한 뒤 전시 공간의 출구 근처에서 직원이 직접 관람객을 상대로 질문하거나, 좀 더 흔하게는 서면이나 터치스크린을 이용한 디지털 설문조사를 통해서 수행한다. **선별한 표적집단과 함께 전시를 돌아보는 것도 좋다.** 전시를 차근히 둘러보면서 사람들의 평이나 지적을 메모해둔다. 표적집단은 노년층, 가족 등 각기 다른 니즈와 뚜렷한 특성을 지닌 집단을 선택한다. 일주일에 몇 번 정도 전시 공간을 돌며 관람객이 공간을 어떻게 돌아다니는지 관찰하고, 향후 전시에 도움이 될 만한 의견을 듣는 큐레이터도 있다. 이 방법은 매우 유익하다. 전시 공간 내부의 관람객 흐름에 대해 파악할 수 있을 뿐 아니라 사람들이 공간을 어떻게 활용하는지, 작품에 어떻게 반응하는지, 전시 해설의 내용 중 무엇을 읽고 무엇을 읽지 않는지 볼 수 있기 때문이다.

대규모 기관에서 일하면서 연중 여러 건의 전시를 기획한다면 정기적으로 실시한 평가 자료를 모아서 시즌 전반에 관한 자료

를 완성할 수 있을 것이다. 즉, 어떤 부류의 관람객이 연중 어느 시기에 전시 공간에 들르는지 가늠할 수 있다. 이 자료를 토대로 특정 부류의 관람객이 전시 공간에 들르는 시기에 맞춰 전시를 기획할지, 아니면 흐름을 거스르는 색다른 전시를 기획할지 결정한다 (162쪽 '전시 일정 편성' 참고).

전시 기획료와 제반 청구 비용

기관 소속 큐레이터라면 비교적 간단하게 업무 내역과 비용을 산정할 수 있다. 전례가 있을 테고, 근무 중인 기관에서 순회전을 기획해 다른 전시 공간과 협업한 경우도 있을 것이다. 그러나 독립 큐레이터라면 전시 기획료를 어떻게 청구해야 할지 가늠하기 어렵다.

프리랜서나 대형 미술관의 객원 큐레이터로 활동할 경우 이미 상당한 국제적 명성을 쌓았을 가능성이 높다. 그렇다면 여타 기관과 함께 일할 때 소정의 '**사례비**'를 지급받게 된다. 사례비는 전시를 기획하거나 프로젝트에 참여한 충분한 대가라기보다 전시를 맡아준 데 대한 감사의 표시로 기획료를 포함하지 않는다는 불문율이 적용된 금액이다. 관장급과 비슷하거나 더 높은 보수를 요구하는 큐레이터도 있다. 따라서 국제적으로 활약하고 있는 큐레이터라면 이런 식으로 외부 또는 객원 큐레이터로 초청받거나 초청을 수락하는 경우는 극히 드물다.

전시 기획에 관한 국제 기준은 없으므로 프로젝트 기획료를 산정할 때는 여러 요소를 폭넓게 고려해야 한다. 예를 들면 다음과 같다. 국제적인 규모의 대형 프로젝트인가? 전시 주제 결정, 작품

대여 계약, 관련 서류 처리, 후원자 유치, 전시 설명글 작성 등 모든 작업을 도맡아 처리해야 하는가, 아니면 주제와 전반적인 기획만 담당하고 다른 인물이 구체화해서 실행에 옮기는가? 공동 큐레이터로서 협업하는가? 그렇지 않고 기획 과정을 도맡아 처리해야 한다면 상당한 금액을 요청해야 한다. 6개월 내내 프로젝트에 매달려야 할 경우에는 그 기간 동안의 수입을 감안한 금액, 즉 내가 거주하며 활동하는 국가에서 큐레이터가 받는 반년 치 보수에 상당하는 액수를 청구해야 한다. 그러나 많은 기관이 핵심 전시를 유지하기 위한 자금을 조달하는 것조차 힘겨워하는 것이 현실인 만큼, 기관 측에서는 기획료를 깎으려 들거나 아예 기획료를 지불할 수 없다고 선을 긋기도 한다. 이때는 받아들일 수 있는 하한선을 정해두거나 공짜로 아이디어를 내고 일할 마음의 준비가 되어 있는지 생각해봐야 한다.

전시 일정을 잡는 데 성공했고 경력에 큰 도움이 되는 데다 여건이 허락한다면, 유명한 공간에서 내 이름을 단 전시를 하는 대신 **기획료를 아예 받지 않거나** 소소한 금액만 받을 수도 있다. 단, 관계자와 대중에 이름을 알리는 기회일 수는 있으나 동료의 비난을 감수해야 한다는 점을 기억해두자. 세계적 규모의 미술관에서 전시를 선보이면 물론 경력에 도움이 되겠지만, 기획료를 적게 받거나 무료로 일하는 것은 큐레이터가 전시 기획을 통해 생활할 수 있는 상식적인 전시 기획료의 수준을 지켜내기 위해 분투하는 동료 큐레이터의 노력에 찬물을 끼얹는 셈이기 때문이다.

장기적으로 볼 때 이는 어디까지나 스스로 내려야 하는 결정이고, 결정하기에 앞서 장단점을 모두 고려해야 한다. 프리랜서라면 프로젝트에 얼마만큼의 시간을 투자했는지 잘 파악해두어야 하기 때문에 전시를 기획하고, 향후 전시 공간이나 순회전이 열릴 장소를 둘러보면서 잘 생각해보는 것이 바람직하다.

전시 일정 편성

국제 순회전 등이 대형 전시를 준비한다면 다른 큐레이터나 미술관에서 비슷한 전시를 준비하고 있는 것은 아닌지 확인해야 한다.

미술관장협회Association of Art Museum Directors, AAMD는 미술관의 수준을 진작하고 교육의 장을 열며 미술관을 위해 목소리를 낸다는 취지 아래 미국, 캐나다, 멕시코의 미술관장이 모여 결성한 단체로, 향후 전시 계획을 전국적으로 공유하는 한편 협업의 기반을 제공한다. 영국에서도 미술관장이 정기적으로 모여 각 기관의 전시가 겹치지 않게끔 앞으로의 전시 계획을 논의하고 있다. 또한 미술관장과 큐레이터의 국제적인 **비공식 네트워크**도 존재한다.

그러나 전시를 준비하고 작품 대여를 의뢰하는 도중에 비로소 필요한 작품이 비슷한 프로젝트를 계획한 다른 미술관에 대여되었다는 사실을 알게 될 수도 있다. 특히 역사적으로 중요한 사건과 관련 있는 전시는 비슷한 시기에 여러 건이 겹칠 확률이 높다. 한편 단순히 트렌드나 한시적인 유행, 당시의 주류 학파 등 헤겔적 시대정신 때문에 전시가 겹치기도 한다.

이 단계에서 **전시가 겹친다는 것을 알았다면** 두 전시 모두 일정을 재조정하기에는 늦은 시점일 테니 문제의 전시에 대해 좀 더 알아봐야 한다. 해당 미술관 및 큐레이터에게 연락해보자. 개막일, 순회전 장소, 공공 행사 등의 사항에서 두 전시가 얼마나 비슷한지 확인해야 한다. 전시가 열리는 장소가 지구 반대편이라면 큰 문제는 없다. 하지만 비교적 가까운 곳, 심지어 같은 도시에서 열린다면 두 전시를 차별화할 방법을 찾아야 한다. 차선책이었던 작품을 넣어서 초점을 바꾸는 등 전시의 독특한 면을 확대하거나 강조할 수도 있다. 또는 공동으로 프로그램이나 행사를 진행해서 두 기관이 협업하는 것도 한 방법이다.

미술관은 대부분 3-5년 치 전시 계획을 세워두므로 여러 전시가 동시에 열리거나 일정이 중첩되곤 한다. 가령 네 층으로 이루어진 미술관에서는 층마다 다른 전시를 열거나 건물 전체를 활용해야 하는 대규모 전시를 여는 등 기획에 따라 공간을 유동적으로 사용한다. 기획 단계에서는 어떤 자원을 언제 활용할지 명확히 해두어야 한다. 작품 설치팀이 한 팀뿐이고 추가 인력을 고용할 예산도 없다면 전시 두 건을 각기 분리된 층에서 동시에 열기는 어렵다.

조사와 평가를 통해 파악한 **시즌 자료**도 고려해야 한다(157쪽 '전시 평가와 관람객 설문조사' 참고). 유럽과 북미의 미술관은 대부분 주요 연휴와 방학 즈음에 전시를 개막한다. 예컨대 대형 미술관의 경우 여름방학에 가족 모두가 관람할 수 있고 인기를 끄는 블록버스터형 전시를 여는 편이므로 6-8월의 3개월간 관련 전시 일정을 잡는 것이 적절하다. 좀 더 학술적이거나 어려운 전시는 각급 학교 및 대학교의 신학기에 맞춰 9-10월경 개막하는 것이 바람직하다. 이런 전시는 신입생, 특히 진학을 위해 근처로 이사 온 학생과 예술 및 인문 학도를 끌어들일 수 있도록 유의해서 개막 일정을 잡는다. 예전에는 연말연시 시즌의 관람객 수가 많지 않았으나 요즈음은 다르다. 연간 전시 일정에서 있으나 마나 한 취급을 받던 연말연시 시즌은 이제 존재 가치를 인정받고 있다. 이 시기에 블록버스터급 전시를 한 번 더 여는 것도 가능하다.

그렇기 때문에 특히 연속적인 전시를 기획해 선보일 계획이라면 연중에 어떤 전시가 언제 열릴지 간단히 파악해두는 것이 매우 중요하다. 이 같은 연간 전시 일정의 계획은 대개 회계연도 종료 시점이나 휴가철에 맞춰 초여름에 시작되는 경우가 많다. 그런 다음 개막일, 폐막일, 부대행사 등 원하는 세부 사항을 더하면 된다. 프로젝트 계획용 소프트웨어, 일정 관리 앱App, 일정표는 계획을 세우는 데 큰 도움이 되며, 여기에 예상 작품 배송일, 운송업체 도착

일, 출판물 도착일, 대담 및 투어 일자를 비롯한 세부 사항도 추가할 수 있다. 특정 일자나 정해진 시각에 해야 하는 업무를 잊지 않게끔 업무 알리미를 맞춰두는 것도 좋다.

월	6	7	8	9	10	11	12	1	2	3	4	5
전시	A 전시 진행				B 전시 진행				C 전시 진행			

☐ 해체 및 설치 기간

다른 문화권에서 활동하고 있다면 전시 일정을 편성할 때 그곳에 맞는 적정 시기와 요인을 잘 파악해야 한다. 음력을 사용하는 아시아 지역의 미술관은 대부분 크리스마스에는 개관하지만 1월 말이나 2월 초에 하루나 이틀, 경우에 따라 더 길게 휴관한다. 닝리Ning Li는 외관이 특히 인상적이었던 2010년 상하이 엑스포 중국관에 둥지를 틀고 있는 중국미술관中华艺术官의 큐레이터로, 1년을 두 시즌으로 나누고 그에 맞는 전시와 프로젝트를 진행하는 편이다.

중국에서는 봄과 가을, 특히 가을을 전시의 황금기로 여기죠. 가장 중요한 축제, 전시, 문화 행사, 경매, 퍼포먼스가 가을의 3개월 즈음에 집중되어 있어요.[84]

그와 함께 닝리는 아래와 같은 갖가지 전시 유형도 고려해야 한다고 말한다.

• 정부 지정 전시 (대개 중국적이며 문화적인 유산에 초점을 맞춘 전시)

• 여타 국립 미술관이 기획했고 정부 소장품을 선보이는 소장품전

• 하이라이트 또는 블록버스터 전시 (순회전이나 협동전도 가능)

- 미술관 자체 진행의 조사 및 전시 (1-3개월간 진행)

- 임시전 (다양한 기간에 진행 가능)

- 중국미술관 기획의 해외 진행 전시와 순회전

《아트포럼Artforum》과 《아트아시아퍼시픽ArtAsiaPacific》에서 중국 현대미술에 대해 광범위한 글을 써온 리 앰브로지Lee Ambrozy는 큐레이터가 고려해야 하는 요소에 대해 이렇게 썼다.

> 중국 정부는 정도는 다르지만 미술관에 공식적으로 관여하고 있으며, 이는 종종 자금 조달 및 관람객을 둘러싼 문제와 얽혀 있다. 본토에서 더 많은 관람객에게 다가가고 싶으면 '공공 기관'과 더 가까워져야 하지만, 그렇다고 해서 다른 좀 더 '인디스러운' 전시 공간을 배제할 필요는 없다. 류샤오둥Liu Xiaodong은 양쪽 세계를 넘나드는 작가의 완벽한 사례이다. 큐레이터도 그와 마찬가지로 활동을 펼칠 수 있다.[85]

앞에서 언급했듯이 대형 기관에서 일할 경우 큐레이터는 단독으로 기획한 전시나 단일 전시실을 위한 전시 기획서를 짤 때 다른 전시실, 심지어 다른 층에서 진행되는 전시도 염두에 두어야 한다. 전시를 연속으로 또는 겹치거나 동시에 진행할 수 있기 때문이다. 이때야말로 **전시 일정표**가 유용해지는 순간이다.

다음에 예로 든 전시 일정표에는 다음 해로 이어지는 I 전시를 포함해 1년 치 일정만 적혀 있다. 그러나 이 일정표만 보아도 문젯거리가 드러난다.

84 닝리(상하이, 중국미술관 큐레이터), 2013년 11월 21일, 저자에게 보낸 이메일 중에서.

85 리 앰브로지(《아트포럼》 중국어판 웹사이트 객원기자), 2013년 2월 4일, 저자에게 보낸 이메일 중에서.

		월											
		6	7	8	9	10	11	12	1	2	3	4	5
전시실	W		A				B				C		
	X			D				E				F	
	Y				G				H				I
	Z						J				K		

가령 W와 Z 전시실에서 열리는 B와 J 전시는 같은 시기에 열리며 해체도 같은 기간에 해야 한다. 두 전시실의 해체 작업을 동시에 진행하기에 충분한 직원이 있는가? 관내 큐레이터가 혼자뿐인가, 그렇다면 두 공간의 설치를 동시에 감독하고 두 설치팀의 요구에 대응할 수 있는가?

G 전시는 유럽의 보편적인 여름휴가 기간인 7월에 설치 작업에 들어간다. 이 중요한 기간에 갤러리를 휴관할 것인가, 그렇다면 주요 직원이 이 시기에 설치 작업을 할 수 있을 것인가? 사람들이 여름휴가를 떠나면 평소보다 직원 수가 줄어들 것이다. 이처럼 일정을 잡는 데 걸림돌이 되는 여러 문제와 함께 순회전도 기획하고 있다면 상황은 더욱 복잡해진다. 다른 기관의 큐레이터 역시 이곳만큼이나 많은 프로젝트와 전시를 처리하고 있을 것이다.

미리 계획하고, 어떤 전시와 프로젝트가 진행 중인지 세심히 관찰하고, 관내에서 선보이는 연간 전시의 전후 순서를 돌아보고, 내 전시가 연간 일정 중 어느 시점에 잘 맞을지 일찌감치 결정하는 것이 중요하다. 그렇게 해두면 일정을 검토하고 전시가 겹치는 불상사나 일정상의 문제를 발견하기에 충분한 시간을 확보할 수 있을 것이다.

6 전시 출판물 및 부대상품

전시도록과 출판

큐레이터는 대부분 전시와 관련된 출판물을 펴내는 꿈을 품고 있다. 출판 관련 사항은 전시 기획서를 선보일 때 명확히 해두어야 한다. 출판은 전시 기획 과정에서 조사한 내용을 찍어낼 수 있는 기회로, 전시와 그 바탕이 되는 아이디어를 **역사적 기록**으로 남기고 큐레이터가 해당 분야나 주제의 전문가로 자리매김하도록 도와준다. 또한 책에 후원자의 이름 및 로고를 인쇄하면 추후 후원자가 될 만한 인물을 설득할 때 사례로 들 수 있는 자료가 된다.

도록이나 책 등 전시 관련 출판의 결정은 기획 초반에 내려야 한다. 우선 책을 출간하겠다고 결심하기 전에 책을 읽을 사람이 있는지 고려해 출간 필요성을 생각해보자. 이 책은 누구를 타깃으로 하는가? 독자는 누가 될 것인가? 글 및 청각 자료 등 관람객을 위해 준비해둔 정보는 무엇인가? 관람객이 전시에서 모든 정보를 무료로 얻을 수 있다면 굳이 책을 사고 싶어 할 것인가, 혹은 살 필요가 있는가? 종류를 막론하고 모든 출판물은 전시 규모와 비례해야 한다. 소규모 임시전을 열면서 큼직한 양장 단행본을 찍어내는 것은 과한 행동이다. 차라리 추가 정보를 얼마쯤 담아 기념품 역할을 할 수 있는 무료 리플릿을 인쇄하는 편이 어울릴지도 모른다. 특히 전시 입장권을 사야만 전시실에 입장할 수 있는 경우라면 더욱 그럴 것이다.

비슷한 주제의 책이나 경쟁서가 있는지도 조사해보자. 책이 출간되었을 당시 평이 어떠했는가? 판매량 관련 정보를 알 수 있는가? 현재 계획 중인 출판물은 어떤 점에서 차별화되는가? 계획 중인 책이 다음 조건을 충족하는지 자문해보자.

- 전시 감상에 상당한 도움이 되는가

- 전시 주제 및 테마, 작품, 작가에 관한 풍부한 분석 및 비평이 담겨 있는가

- 지난 10년 사이 해당 주제나 작가에 관해 출간된 책이 없는가

- 전시 자체에 포함시킬 수 없는 기타 의견 및 주장을 싣고 있는가

- 책이 잘 팔릴 가능성이 있는가 (블록버스터 전시와 관련 있으며 판형이 크고 시각 효과가 뛰어난 책인가)

위 조건을 모두 혹은 거의 충족한다면 책을 낼 만한 근거가 될 수도 있다. 그러나 다음 사항도 고려해야 한다.

- **일정**: 책 작업을 할 시간이 있는가, 전시를 구현하고 팀을 관리하는 동시에 원고를 쓰고 도판을 찾고 디자이너와 함께 작업하고 책을 편집할 수 있는가? 최근에 제작된 현대미술이나 특별히 의뢰한 작품이 포함된 전시의 책을 집필할 경우 상황은 더욱 어렵다. 아직 완성되지 않은 작품에 대해 글을 쓰고 작품의 모습을 묘사해야 할 수도 있기 때문이다.

- **상업성**: 갤러리는 이윤을 얼마나 낼 수 있는가, 예상 인쇄 부수는 얼마인가, 생산 비용을 고려할 때 도매가와 소매가는 얼마로 책정할 것인가,

작가와 전시팀에는 전시도록이 유용한 홍보 자료가 된다. 대개 작가와 대여자에게는 전시도록을 무료로 증정한다. 저자, 편집자, 디자이너에게도 마찬가지이며, 심지어 도판 저작권에 대한 대가로 증정하기도 한다. 후원자뿐 아니라 전시가 언론에 오르내릴 확률을 높일 수 있도록 언론 및 마케팅팀에도 무료로 배포한다. 또한 교육 및 자료 공간에도 비치해둔다. 초기 단계에서 전시도록을 몇 권 증정할지 명확히 정해두자. (흔히 증정본이라고도 한다.) 멤버십 회원이나 후원자에게 무료 증정본을 주기보다는 할인가를 제시하는

큐레이터가 전시에 수반되는 출판물에
관한 모든 업무를 관리할 수 있으리라
기대하지는 않는다. 출판은 출판인이나
편집위원의 전문 분야이기 때문이다.
그러나 출판에 관련된 편집, 기술, 상업적
과정에 대해 알아두면 장기적으로
도움이 될 것이다.

클레어 영Claire Young
런던 내셔널갤러리National Gallery **편집부장**[86]

편이 더 나은 경우도 있다. 책으로 펴낼 만한 좋은 아이디어가 있는데 이윤이 남을지 우려된다면 공동 출판인을 찾아볼 수도 있다. 공동 출판에는 장단점이 따른다. 공동 출판을 하더라도 최초 발안자이자 출판 기획자인 큐레이터 또는 기관이 비용을 부담하는 것이 일반적이다. 게다가 상업 출판사는 좀 더 폭넓은 독자층에게 책을 판매하기 위해 내용 수정을 요구할 것이다. 기존의 출간 기획서를 수정해 글을 줄이거나 쉬운 용어로 바꾸고, 도판을 특수용지에 인쇄하고, 생산 비용을 절감해 '권당 단가'를 낮춘다. 그럼으로써 더 많은 서점에 책을 배본하고 더 싸게 팔 수 있도록 유도하는 것이다. 대부분의 미술관과 갤러리는 이 같은 문제를 피하기 위해 순회전 파트너와 함께 책을 공동 출판하는 편이다. 개인전의 경우에는 작가나 작가를 대표하는 갤러리와 공동 출판하는 대신 자체적인 용도로 쓸 수 있도록 출판물을 다량 증정한다.

전시도록을 꼭 찍어내야 할 뿐 아니라 상업성도 있어서 기관이 자체 출판해도 괜찮겠다고 확신한다면 모두의 동의를 얻은 뒤 아이디어를 모아 집필에 들어간다. 독립 큐레이터로 일하면서 출판 비용 전액을 자비로 해결하는 경우가 아니라면 큐레이터는 대개 단독으로 출간 결정을 내리지 않으며 편집위원, 편집자, 디자이너, 제작 관리자, 사진 및 도판 조사 담당자 등으로 구성된 출판팀과 함께 일할 가능성이 높다.

86 클레어 영(런던, 내셔널갤러리 편집부장),
2013년 11월 11일, 저자에게 보낸 이메일 중
에서.

출판팀

편집위원은 출판 프로젝트 전반을 책임진다. 책을 출간할 수 있을지, 어떤 자원을 투자해야 하는지 파악한다. 또한 큐레이터와 함께 책의 범주, 즉 타깃 독자가 누구이며 어떤 종류의 책을 펴낼 것인지 판단한다. 책의 크기, 양장 여부, 제본과 같은 물리적인 요소, 단어와 삽화의 수, 출간 일정과 디자이너 후보자 등도 결정한다. 프로젝트를 시작하기에 앞서 편집위원은 서점 및 시중의 배본업체에 피드백을 구할 가능성이 높다. 최종 표지 디자인을 결정할 때에도 대개 이들의 의견을 구한다. 런던 내셔널갤러리National Gallery의 편집부장인 클레어 영Claire Young의 말처럼 출판팀에 있어 서점은 관외 파트너와 같다.

전용 출판사가 있든 없든 간과하지 말아야 할 중요한 요소가 하나 더 있습니다. 바로 관내 서점의 직원이죠. 관내 서점의 직원에게 가장 잘 팔리는 책과 잘 팔리는 이유를 물어보세요. 관람객이 지갑을 열도록 하는 이상적인 가격은 얼마일까? 어떤 표지가 관람객의 마음을 사로잡을까? 서점 직원은 어떻게 관람객의 관심을 끄는가? 노련한 서점 직원의 조언은 매우 귀중합니다.[87]

편집자(기획 편집자 또는 교정교열 편집자)는 원고와 도판의 초안을 검토한다. 편집자는 원고의 구조와 흐름을 살펴 개선할 부분을 찾아내고, 자세한 사실관계를 확인하며, 오자나 문법 오류가 없는지 본다. 편집자가 자력으로, 또는 프리랜서와 함께 색인, 도판목록, 참고 문헌을 정리하지만 경우에 따라 저자가 이 부분을 처리하기도 한다. **제작 관리자**는 책을 최고의 품질로 최선의 가격에 제때 찍어낼 수 있도록 편집위원, 디자이너, 인쇄소와 밀접하게 얽혀 일한다. **디자이너**는 표지 작업을 담당하고 편집자와 함께 도판과 원고를 배

치해서 서가에 꽂아두거나 서점에 진열해놓았을 때 갖고 싶은 느낌을 주는 상품으로 만들어낸다.

소책자와 팸플릿

본격적인 도록을 출간할 필요가 없다고 결정할 경우, 관련 업무를 담당하는 관내 직원과 함께 소규모로 소책자나 팸플릿을 제작할 수도 있다. 소책자는 종이 표지가 있고 쪽수가 적어 스테이플러로 쉽게 제본할 수 있는 작고 얇은 출판물이다. 팸플릿은 소책자와 비슷하지만 대개 크기가 더 작고 쪽수도 더 적다. 둘 모두 에세이와 여타 정보, 도판 몇 개를 싣는 경우가 많다. 리플릿은 이보다 더 작으며, 인쇄물 한 장을 접어 제작하는 경우도 있다. 이들 안내 책자는 유료인 경우도 있지만 대형 기관에서는 쪽수, 내용, 질에 따라 대개 입장권 가격에 포함되므로 정가가 씌어 있지 않다. 갤러리 가이드에 가까운 출판물을 제작할 경우 갤러리의 교육 및 해설 담당자와 함께 일할 가능성이 많다. 그렇게 되면 결재 과정이 하나 더 늘어나므로 이 점을 일정에 반영해야 한다.

책은 영원히 남는다. 별 볼 일 없는 책도 마찬가지다.[88]

몇몇 종류의 전시, 특히 소규모 전시나 상업적 매력이 거의 없는 단체전 등을 두고 내셔널갤러리의 편집부장이 남긴 위 경고를 염

87 위의 글. 88 위의 글.

두에 둔다면, 소책자를 만드는 편이 더 적합하고 매력적인 선택지가 될 수도 있다. 소책자는 또한 본격적인 도록보다 단기간에 제작할 수 있으며 수명도 훨씬 짧으므로 특별 행사나 관련 공공 프로그램 목록, 후원자 명단도 함께 넣을 수 있다. 단순히 전시에 관한 정보뿐 아니라 기관에서 제공하는 온갖 프로그램에 관한 정보도 담아낼 수 있다.

원고 청탁, 편집, 작성

큐레이터는 직접 글을 쓸 뿐 아니라 책임자의 역할도 한다. 적합한 인물에게 전시도록에 **글을 기고해달라고 청탁**하는 것이다. 이때 원고를 편집한다는 사실을 (계약서에 명시해) 명확히 전달하고, 최종 승인 과정도 설명해두어야 한다. 저자가 여러 명일 때는 내용이 겹치지 않도록 누가 어떤 내용을 쓸지 생각해두자. 각각에게 미리 글의 내용에 대해 일러줘야 한다. 그렇지 않으면 모든 글이 엇비슷해지는 불상사를 낳을 수도 있다.

작가 측에서 글쓰기를 어려워하거나 원고를 청탁한 저자가 마감이 늦어질 것이 우려될 만큼 바쁘다면, 인터뷰를 한 뒤 메모나 인터뷰 녹음을 바탕으로 큐레이터가 직접 원고를 쓰는 편이 더 나

89 길다 윌리엄스(런던, 골드스미스대학교 큐레이팅 석사과정 강사), 2013년 7월 8일, 저자에게 보낸 이메일 중에서. 윌리엄스는 『현대미술에 관한 글쓰기How to Write About Contemporary Art』(2014)의 저자이다.

카스퍼 쾨니히나 한스 울리히 오브리스트 같은 저명한 큐레이터는 인터뷰하는 것을 제외하고는 거의 글을 쓰지 않지만, 대부분의 큐레이터는 업무상 상당히 많은 글을 쓰게 된다. 전시 설명문, 지원금 신청서, 전시 기획서, 언론 홍보 자료, 작품 라벨, 교육 자료, 도록 원고, 블로그, 웹사이트 포스팅, 작가 초청장, 현황 보고서, 개요서, 매일같이 쏟아져 들어오는 이메일 등 써야 하는 글의 종류가 점점 더 많아지면서 큐레이터 업무에 큰 짐이 되고 있다.

길다 윌리엄스Gilda Williams
런던 골드스미스대학교Goldsmiths College 큐레이팅 석사과정 강사

을 수도 있다. 이때는 큐레이터가 쓴 내용을 편집한 뒤 인쇄에 들어가기 전에 반드시 작가나 저자에게 확인받아야 한다. 작가나 저자가 글의 내용에 만족하지 못할 경우 어려운 과정을 거치게 된다. 글의 수정본을 여러 번 주고받느라 시간이 많이 걸릴 수 있다는 것을 기억해두자.

큐레이터는 다양한 매체에 다양한 글을 써야 하지만, 글의 종류는 근본적으로 두 가지로 나뉜다. **사실을 전달하는 글**과 **주장에 바탕을 둔 글**이다. 어떤 형식의 글을 쓰든 충분한 조사 과정을 거쳐 올바른 맞춤법과 문법을 지켜 써야 한다. 또한 일반 대중을 대상으로 한 글을 쓸 때에는 독자의 수준을 고려해야 한다. 전문용어를 배제한 간결하고 명쾌한 글을 쓰는 것이 필수적이다. '플럭서스fluxus' '임파스토impasto' 등 미술사나 미술 이론 분야의 전문용어를 들먹여야 한다면 뜻을 가능한 간단하게 설명하자.

사실을 전달하는 글은 비전문가도 쉽게 이해할 수 있어야 한다. 패널, 라벨, 홍보 자료, 웹사이트 포스팅 등이 여기에 속한다. 요즘은 글에 인간미를 더하고 권위적인 분위기를 피하기 위해서 3인칭 대신 작가의 이름이나 머리글자를 사용하는 추세다. 주장에 바탕을 둔 글은 큐레이터의 의견을 전달하며, 대개 에세이나 특정 작품에 관한 긴 글의 형식을 띤다. 어떤 글이든 1인칭으로 작성하는 경우는 거의 없다.

파이돈Phaidon 출판사의 현대미술 분야 편집위원 겸 런던 골드스미스대학교Goldsmiths College의 큐레이팅 석사과정 강사인 길다 윌리엄스Gilda Williams는 신진 큐레이터를 위해 다음과 같이 조언했다.

명확하고, 전문용어를 남발하지 않으며, 정보가 가득한 글을 쓰는 것은 필수적인 능력입니다. 글은 간결하고 초점을 벗어나지 말아야 합니다. 특히 이메일, 기획서, 홍보 자료, 벽면 해설 등을 통해 큐레이터의 아이디어를 처음 소개할 때에는 더욱 그렇습

니다. 글을 쓸 때에는 추상적인 개념을 끝없이 나열하는 것보다는 적확하고 구체적인 명사와 시각적으로 이미지를 떠올릴 수 있는 표현을 쓰는 편이 바람직합니다.

사실에 기반을 둔 장문의 글을 쓸 경우 작품을 설명할 때 누가, 무엇을, 어디서, 언제, 왜 등을 둘러싼 기본적인 사항을 넣어야 합니다. 이들 요소는 영상이나 퍼포먼스 등 시간과 관련된 작품의 설명에서 특히 중요합니다. 주장에 바탕을 둔 글 또한 작품에 관한 명확한 배경 설명부터 시작해서 실증적으로 작성하는 것이 바람직하며, 이 경우에는 자신의 생각을 논리적으로 전개할 수 있도록 주장을 발전시키거나 흐름을 만들어나가야 합니다. 학술적인 글, 도록 에세이, 전시 기획서 등을 통해서는 주로 자신의 생각이나 전시 기획과 관련된 아이디어의 타당성과 독창성, 글로써 소통하는 능력을 평가받게 됩니다.[90]

종종 큐레이터는 전시 공간에 필요한 '해설'을 써달라는 요청을 받곤 한다. 벽면 패널은 전시 전체나 전시실 하나에 해당되는 개요를 제시한다. 주요 테마를 설명하고 특정 전문용어를 소개하는 것이다. 라벨에는 작가, 제목, 재료 등 각 작품의 주요 정보가 들어 있는 경우가 많다. 긴 라벨이나 캡션에는 전시에서 해당 작품의 중요성을 설명하기 전에 알아두어야 하는 배경 정보가 들어 있다. 예를 들어 '구사마 야요이草間彌生는 일본 작가로, 다양한 재료를 사용해 작업하고 있으며 어떤 재료를 쓰든 선명한 색채의 점을 넣는 것이 특징이다. 작가가 패턴과 반복에 매혹된 것은 공감각증(청각 등 하나의 감각이 시각이나 미각 등 다른 영역의 감각을 일으키는 신경증)에서 비롯되었다고 한다.'와 같은 정보를 설명한다. 미술사 또는 작가의 경력이나 약력과 연결시켜 작품을 논할 수도 있지만 전시 라벨에 참고 문헌을 적는 것은 적절하지 않다. 그럼에도 철저히 조사해서 필요할 때 자신의 주장을 뒷받침할 증거로 제시할 수 있어

90 위의 글.

야 한다. 카탈로그 레조네catalogue raisonné, 작품목록, 유명 미술관의 도록이나 웹사이트 등 믿을 만한 자료를 쓰는 것이 중요하다. 기본적인 **캡션**에는 다음 요소가 포함된다.

- 작가

- 제목

- 제작연도

- 매체

- 소장 중인 컬렉션

- 도판 촬영자

- 출처 및 컬렉션 참조번호

캡션을 쓸 때에는 일관성을 지키는 것이 중요하다. 대부분의 기관은 모든 출판물이 일관성을 유지하도록 지침을 마련해둔다. 그러므로 자신의 글이 기관이 정한 기준과 맞는지 확인해야 한다. 맞춤법을 모두 확인하고, 적어도 한 명 이상에게 글을 검토해달라고 부탁하자. 작가 이름이 올바르게 표기되었는지, 악센트 부호도 맞는지 확인한다. 이름이 틀리면 매우 민감한 문제를 야기할 수 있다. 제목이 외국어로 되어 있다면 그 언어를 할 줄 알더라도 자신의 번역이 완벽하리라 과신하지 말자. 언제나 작가나 대여자가 승인한 공식 번역본이 있는지 확인해야 한다. 그렇지 않다면 전문 번역가를 고용해 글을 검토하고, 글의 종류에 관계없이 출판물을 찍어내기 전에 작가나 대여자와 번역 내용을 합의한다.

　기본적인 라벨을 쓰는 것은 쉬우리라 생각할 수도 있다. 하지

만 일부 재료는 (이를테면 '캔버스에 유화' 등) 설명하기가 비교적 간단한 반면 훨씬 복잡한 경우도 있다. 작가 명단이 길게 이어지는 협동 작품이나, 제작 시작일과 수정일을 써넣어야 할 뿐 아니라 심지어 아직 완성되지 않은 시간적 요소를 포함한 작품의 경우 관람객은 라벨을 읽고도 작품을 쉽게 이해하지 못할 수 있다. 가능하면 작가나 대여자와 합의하고 기관의 교육 및 해설 담당자와 논의해 기관이 정한 라벨 작성 지침을 최대한 지키면서도 작품의 특이 사항을 반영한 캡션을 작성해야 한다.

큐레이터에게 가장 어려우면서도 귀중한 글은 **전시도록 에세이**다. 다른 글에 비해 큐레이터의 개인적인 스타일대로 쓸 수 있는 여지가 많지만, 전시에 가장 잘 맞는 요소, 기관의 글쓰기 지침, 도록 발행인이 제시한 사항을 고려해야 한다.

에세이 구조는 자신의 사고 과정을 최대한 밀접하게 따라가야 하며, 광범위한 주제에서 시작해 세부 사항에 집중해야 한다. 또한 단체전과 관련된 글을 쓸 때는 작품에 대해 어떻게 쓸지 주의 깊게 생각해야 한다. 모든 작가의 작품을 쓸 만한 공간이 있는지 확인하는 것도 중요하다. 자칫하면 특정 작가만 홍보해주고 다른 작가는 무시했다는 비판을 받을 수 있다. 경험에 따르면 각 작가를 모두 언급하든지, 아예 작가를 언급하지 않고 주제 및 연관관계에 관한 내용에 집중하는 것이 낫다.

학술적인 출판물에 들어갈 글, 일반 관람객을 대상으로 한 글, 전시 해설용 글을 쓰는 기술은 각기 다르다. 이 모든 글을 쓸 전문성과 지식을 지니고 있다고 믿는다면 주제넘은 생각이다. 때로는 작성한 글이 극적인 편집을 거치기도 한다. 초안은 500단어였는데 인쇄할 때는 200단어일 수도 있다. 벽면 글, 팸플릿, 소책자 등 전시 공간에서 사용하는 글은 의미를 호도하지 않는 한 분량이 적은 편이 낫다. 또한 특정 분야의 전문가와 협업할 경우에는 자신의 글

에 대해 지나치게 방어적인 입장을 취하지 않는 것이 바람직하다.

끝으로, 큐레이터가 **지원금 신청서**를 작성하는 경우가 늘어나는 추세다. 지원금 신청서를 작성할 때의 출발점은 알맞은 전시 공간을 찾을 때와 비슷하다. 지원금을 지원하는 주체의 기준과 목표를 조사하고 그에 맞게 신청서를 작성한다. 전문용어는 쓰지 않고, 명확한 글로 전시를 개괄한다. 또한 전시가 지원금을 대는 기업의 이익관계와 어떻게 맞아떨어지는지, 왜 이 전시가 매력적이며 지원금을 받을 자격이 있는지 설명하자. 지원업체는 대부분 지원자를 위한 지침을 마련해두고 있으며, 일부는 신청서를 작성하는 데 도움이 되는 멘토링을 제공하기도 한다.

도판 취합, 저작권, 크레디트 라인, 인가

초기 조사 단계에서 대여자와 접촉할 때에는 작품의 고화질 도판을 갖고 있는지 알아보고 관련 저작권을 모아두어야 한다(90쪽 '전시 주제 다듬기와 작품목록 작성하기' 참고). 동시에 맥락을 설명하는 데 필요한 도판, 사진, 작가의 회화 또는 스케치, 작업실, 위치, 역대 주요 전시에서 작품이 설치되었던 모습 등 향후 필요할지도 모를 여타 도판에 관련된 사항도 고려해야 한다. 물론 이들 도판을 어디서 구해야 할지 당장 알지 못할 수도 있다.

중요하거나 향후 전시와 관련된 출판에 유용할 성싶은 도판을 발견하면 복사, 스캔, 스크린 캡처, 사진 촬영 등의 **참고 사본을 만들어** 정리해두어야 한다. 도판 사본은 헷갈리기 쉽다. 내가 참고한 출판물이나 웹사이트에 제목, 날짜, 카탈로그 번호가 잘못 기재되어

있는 것을 미처 알지 못한 채 이를 토대로 도판을 요청할 경우, 나중에 생각했던 도판과 다른 도판을 받을 수도 있다. 그러므로 종이에 정리하든 파일에 정리하든, 참고 사본에는 도판의 축소본도 함께 붙여두자. 특히 도판을 요청할 때는 사본을 필수적으로 첨부해야 한다. 도판의 참고 사본을 마련한 뒤에는 처음 도판을 발견한 출판물에 저작권 정보가 없는지 찾아보고 관련 내용을 사본 상단이나 뒷면에 적어두자. 정확하고 질서정연하게 정리해야 한다. 전시기획 중 사전조사를 위해 다녀온 출장지에서 자료를 얻었을 경우, 잊어버리거나 놓친 세부 사항을 확인하기 위해 다시 찾아가지 못할 수 있으니 특히 주의하자. 도판에 대해 더 많은 정보를 모아둘수록 직접 도판을 찾기도 쉽고, 편집자나 도판 조사원에게 어떤 도판을 원하는지 더 쉽게 설명할 수도 있을 것이다.

도판 조사원은 대개 도판을 찾고 저작권 관계를 정리하기 위해 고용한다. 또한 도판 조사원이 도판에 관한 제안을 해주기도 한다. 따라서 편집자와 도판 조사원, 가능하면 디자이너와도 함께 도판에 관한 목표를 이야기하는 것이 좋다. 도판 조사원에게 브리핑하거나 직접 조사할 때는 다음 사항을 결정해야 한다.

- 컬러로 인쇄할 도판의 수는 몇 장인가

- 일부를 흑백으로 인쇄할 것인가

- 지면에 담을 각 도판의 예상 크기는 얼마인가 (전체, 2분의 1, 4분의 1, 섬네일 크기)

- 수평과 수직 중 어느 형식으로 사용할 것인가

- 표지에 사용할 가능성이 있는 도판은 무엇인가 (이 문제는 특별히 상의해야 한다.)

- 출판물의 타깃 독자

•가능한 예산

•인쇄 부수

•도판을 출판 및 배포할 국가와 매체

이 사항에 대한 논의를 끝냈다면 조사를 시작할 수 있다. 도판 조사원은 큐레이터가 제공한 정보를 바탕으로 여러 이미지 라이브러리와 개인 컬렉터, 갤러리, 작가 본인을 상대로 도판을 찾아낸다. 요즈음에는 이런 과정이 온라인을 통해 이루어지는 추세여서 도판 조사를 훨씬 빨리 끝낼 수 있다.

도판 조사를 직접 해야 한다면 매일같이 이미지 처리 및 편집 프로그램을 사용해야 할 테니 관련 분야의 소프트웨어를 잘 다루면 유용할 것이다. 고해상도 이미지는 파일 크기가 클뿐더러 주고받아야 하는 이미지의 양도 일반 이메일로 전송하기에는 너무 많으므로 FTPfile transfer protocol 서버를 이용해야 한다. 국제적으로 통용되는 기준이 있기는 하지만 역시 국가별로 차이가 있으므로 출판인 및 디자이너가 정해준 지침을 확인하는 것이 바람직하다.[91]

출판물에 사용할 도판을 조사할 때에는 **저작권법**에 저촉되지 않도록 주의해야 한다. 저작권법은 문학, 예술, 연극, 음악 분야의 작품을 저작권자의 동의 없이 무단으로 복제 및 공공 용도로 사용하는 것을 방지하기 위해 제정되었다. 타인이 의뢰하거나 구매한 작품일지라도 저작권은 대개 작품의 제작자가 소유한다.[92] 저작권자는 저작권을 서면으로 타인에게 양도할 수도 있다.[93] 저작권법과 함께 큐레이터가 알아두어야 할 작가의 권리가 몇 가지 더 있다. 구체적으로는 작가가 작품의 제작자임을 확인할 권리를 보장하는 '성명표시권'[94], 작가가 작품을 절단하거나 과다 출판하거나 작품의 의미와 어긋나게 (연하장이나 티셔츠 등에) 사용하여 작품

을 훼손하는 행위에 반대할 수 있는 '동일성유지권'이 있다.[95] 이들 권리는 소위 '저작인격권'이라 하며 양도할 수 없다. 단, 작가가 서면으로 보충 또는 변경하는 것은 가능하다.[96]

전시를 기획할 때 큐레이터가 꼼꼼하게 조사해야 이 단계를 훨씬 매끄럽게 처리할 수 있다. 작가가 직접 도판을 제공한다면 간단하게 마무리할 수도 있다. 작가가 법적 저작권자일 확률이 높기 때문이다. 그러나 언제나 재차 확인하고 서면 확인서를 받아야 한다. 저작권 관련 문제는 간단할 수도 있고 아닐 수도 있다. 저작권자의 수가 많거나 책이 양장본, 페이퍼백, 전자책, 오디오북 등 다양한 형태로 여러 국가에서 출판될 경우 매우 복잡해지기도 한다. 저작권자를 찾아내야 할 뿐 아니라 관련 지역 전역, 매체, 언어 전반에 걸쳐 권리를 합의해야 하기 때문이다.

많은 기관이 저작권 허가를 받기 위한 서식을 갖추고 있다. 혹시 없거나 독자적으로 활동하고 있으면 다음 요소를 저작권 합의 협약에 넣도록 하자.

91 영국에서는 도판 조사를 전문적 수준으로 수행하는 데 필요한 지식과 기술을 규정한 '영국 포토이미징 전문 기준'이 정해져 있다. 관련 PDF 파일은 아래를 참조한다. http://standards.creativeskillset.org/standards/photo_imaging

92 고용 계약의 일환으로 작품을 제작한 경우는 예외이다. 이 경우에 저작권은 고용주가 소유한다.

93 해당 국가의 현 저작권법을 확인하는 것이 가장 바람직하다.

94 대개 라벨 또는 캡션을 통해 처리한다.

95 자신의 작품을 다른 작품과 함께 전시하겠다는 전시 기획상의 결정에 반대하는 뜻으로 작가가 동일성유지권을 행사하는 경우도 있다. 작품을 다른 작품과 함께 전시함으로써 작가의 정치적, 인종적 위치를 변경 또는 재설정하는 경우가 이에 해당된다.

96 출판물 표지에 작가 사진을 사용하고 사진 위에 제목을 겹쳐 인쇄할 때 이 점을 유념해야 한다. 사진을 사용한다는 사실을 작가에게 알려 허가받은 다음, 최종 인쇄 및 생산에 들어가기 전에 초안 디자인을 보내 재차 허가를 받아야 한다.

도판 조사원은 보물 같은 존재다.
그들의 능력은 단순히 출판물을 펴내는
과정뿐 아니라 전시를 기획하는 과정
전반에 걸쳐 빛을 발할 수도 있다.
도록에 쓸 용도로 찾아낸 도판은 언론
홍보나 마케팅에도 활용할 수 있다.
도판 조사원과 함께 일하는 것은 소규모
갤러리에서 누리기는 어려운 호사지만,
프리랜서로 일하는 도판 조사원도 많으며
도판 조사원을 고용함으로써 전시
프로젝트 전반에 걸쳐 절약할 수 있는
시간, 비용, 자원은 상당하다.

클레어 영
런던 내셔널갤러리 편집부장07

- 작가, 제목, 날짜: 어떤 작품을 허가받아야 하는가

- 용도: 책, 티셔츠 프린트 등 어떤 용도로 복제할 것인가

- 배경: 전시의 세부적인 소개

- 정도: 복제본의 수 (인쇄 부수)

- 범위: 복제할 지역 (단일 국가, 두 곳 이상의 국가, 전 세계 등)

- 기간: 저작권 허가를 받고자 하는 기간 (기간을 연장할 경우 모든 권리를 다시 협의해야 하므로 도록을 2, 3판에 걸쳐 찍어내야 하는지 미리 생각한다.)

- 크레디트 라인: 도판 저작권은 어디에, 어떻게 표시할 것인가 (정확한 문구 명시)

- 비용: 어떻게 수수료를 지불해야 하는가 (선불로 수수료를 지불하는가, 아니면 판매 부수에 따라 인세를 지불하는가)

- 특별 조건: 저작권자가 복제 협약의 대가로 특별 조건을 요구할 수 있으니 미리 준비한다.

대개 (본질적으로 법적 계약에 해당되는) 협약을 맺을 때에는 쌍방이 서명하기 전에 법률 자문이 비준한 문서를 준비해야 한다. 일단 합의를 맺으면 큐레이터, 인쇄업체, 전시 기획자 등 모든 당사자와 저작권자는 계약서에 서명하고 일자를 표기한 뒤 기록용으로 합의서를 1부씩 보관한다.

97 클레어 영(런던, 내셔널갤러리 편집부장), 2013년 12월 4일, 저자에게 보낸 이메일 중에서.

그래픽 디자인

도록 출간을 계획하고 있다면 큐레이터는 기획 중인 전시와 여타 출판물, 그리고 다른 팀 또는 부서에서 찍어낼 전시 관련 출판물의 그래픽 디자인과 공명하거나 조화를 이루게끔 디자인하는 데 목표를 둘 것이다. 또는 전시가 종료된 뒤에도 도록이 독자적인 생명력을 유지할 수 있게 전시와 연계시키지 않기로 결정할 수도 있다. 이는 편집위원, 관내 서점, 거래처, 디자이너와 상의해본 뒤 결정해야 한다. 이 문제에 합의하고 나면 디자이너를 위해 디자인 개요서 초안을 작성한다. 개요서는 다음 사항을 정리해 작성한다.

- 전시의 전반적인 주제

- 전시와 출판물의 예상 규모 및 목표

- 확정 원고: 제목, 부제, 일자, 후원업체 등

- 예상 단어 및 도판 개수

- 작품목록 및 캡션

- 전반적인 일정

- 예산

전시 공간이 여러 곳이거나 다중 언어로 출간하는 출판물의 경우 디자인할 때 여러 문제가 발생할 수 있다는 점을 기억하자. 그러므로 순회전을 열거나 여러 국가에서 전시를 열 계획이라면 개요서를 작성할 때 그 점을 고려해야 한다. 각 전시 공간은 자신과 어울리는 독특하고 서로 다른 표지를 사용하고자 하는가, 아니면 동일한

표지를 쓰는 데 만족하는가? 문화권이나 시장에 따라 독자가 선호하는 이미지도 다른 만큼, 장기적인 관점에서 다른 표지를 채택하는 편이 더 나을 수도 있다. 전시 공간 측에서 책 제목을 현지 언어로 번역하고자 하는지, 그렇다면 나머지 내용은 어떻게 할 것인지도 알아봐야 한다. 번역이 필요할 경우 책을 제때 완성하려면 원고 마감을 훨씬 앞당겨야 한다.

언어마다 지면에서 차지하는 공간은 다르다. 책을 전혀 다른 방식으로 읽을 수도 있다. 오른쪽에서 왼쪽, (히브리어나 아랍어처럼) 뒤쪽에서 앞쪽, (중국어를 포함한 아시아계 언어처럼) 위에서 아래로 읽는 방식이 있다. 각 전시 공간에서 도록을 각기 다른 언어로 공동 출판할 경우 각각에 맞게 디자인을 수정해야 할 수도 있다. 디자이너가 두세 가지 언어로 된 글을 레이아웃하려면 시간이 더 걸릴 것이다. 한자, 아랍 문자, 키릴 자모 등 로마자가 아닌 문자를 사용할 때 디자이너가 자연스러운 글자사이, 글줄사이, 문단 간격을 가늠하지 못할 수도 있으므로 번역가와 함께 레이아웃을 의논할 시간도 필요하다.

각 기관에 디자이너 및 디자인팀이 없거나 독자적으로 일하고 있다면 **프리랜스 디자이너**를 섭외해야 한다. 관내 디자이너가 있더라도 예산이 허락한다면 다른 디자인 스타일이나 접근법을 택하고 싶을 수도 있다. 그렇다면 어떻게 적합한 디자이너를 찾아야 할까? 마음에 드는 출판물을 보고 누가 디자인했는지 알아볼 수도 있고, 동료나 인맥을 이용해서 추천받을 수도 있다. 또는 디자이너 후보를 추린 뒤 최근 프로젝트에 관한 짧은 프레젠테이션을 듣고 개요서에 대해 논의해볼 수 있다. 디자이너 몇 명에게 **피칭**을 요구할 수도 있다. 사전에 디자이너에게 개요서를 보낸 뒤 전시에 어울리는 디자인 아이디어나 계획안을 짜서 제출하도록 하는 것이다. 후자의 경우 수수료를 지불하는 것이 관례이다. 일감을 수주하리

라는 보장도 없이 상당량의 작업을 해야 하기 때문이다.

시간이 얼마 없다면 **견본** 또는 **템플릿**을 활용할 수도 있다. 기관이나 미술관에는 특정 규모의 프로그램이나 전시에 사용할 기준 또는 디자인 서식을 미리 마련해두고 있다. 일부 인쇄소에서는 한 면에는 도판, 맞은편에는 글을 싣는 등의 극히 기본적이고 일반적인 '도록'용 서식을 제공하기도 한다. 이처럼 디자이너는 도록의 모델과 미리 지면을 짜둘 수 있는 기본 서식을 가지고 있거나 기관으로부터 받기도 한다. 여기에 원고와 도판이 도착하는 대로 채워 넣을 수 있다. 이런 서식은 동시대에 활동하는 작가와 함께 일하거나 주문 제작한 작품으로 작업할 때 도움이 된다. 공간을 비워두었다가 마지막에 도판을 넣을 수 있기 때문이다. 디자인 마감일까지 작품이 완성되지 않아 도판을 촬영할 수 없다면, 큐레이터는 준비 과정의 스케치나 습작, 작업 중인 모습을 담은 사진을 대신 넣어도 되는지 논의하고 합의해야 한다(372쪽 '전시 기록' 참고).

새로운 레이아웃을 디자인할 때 색, 도판 크기, 본문에 도판이 들어감으로써 글이 분할되는 위치 등을 결정지으려면 최종 도판을 미리 준비하는 것이 매우 중요하다. 반면 글은 최종 원고가 도착할 때까지 로렘 입숨lorem ipsum, 공간을 확보하기 위해 쓰는 라틴어 글처럼 '더미dummy'용 글을 이용해 미리 자리를 배치해둘 수 있다.[98] 이렇게 하면 최종 원고를 제출하기 전까지 저자에게 시간적 여유를 좀 더 줄 수 있다. 먼저 레이아웃을 짠 뒤에 원고가 입수되면 미리 비워둔

98 출판과 그래픽 디자인에서 로렘 입숨은 문서나 시각 자료, 폰트, 타이포그래피, 디자인 등을 레이아웃하는 데 쓰는 자리 채우기용 글을 말한다. 로렘 입숨은 마르쿠스 톨리우스 키케로Marcus Tullius Cicero가 1세기경 쓴 글 『선악의 극한에 대해서De finibus bonorum et malorum』의 일부를 따와 단어를 변경, 추가, 삭제함으로써 무의미하게 편집한 것이다.

99 클레어 영(런던, 내셔널갤러리 편집부장), 2013년 12월 4일, 저자에게 보낸 이메일 중에서.

출판물을 효과적으로 홍보하려면
전시 개막에 맞춰 완성본이
납품되어야 한다. 책이 제때
도착하지 않으면 판매나 전시와
연계된 홍보 기회를 많이 놓치게 된다.

클레어 영
런던 내셔널갤러리 편집부장[09]

공간에 글을 앉힐 수 있기 때문이다. 그러나 이렇게 작업할 계획이라면 모두가 시스템을 명확히 이해해야 하며 디자이너, 인쇄 및 생산을 담당하는 제작 관리자와 의논하고 합의해야 한다. 또한 저자에게 받은 글이 최종본인지, 최신본을 바탕으로 작업하고 있는지 매번 확인해야 한다.

인쇄 및 생산 관리

큐레이터가 주요 도록의 인쇄 과정을 감독하는 책임을 맡는 경우는 흔치 않다. 프로젝트의 규모가 크다면 이런 업무는 발행사나 제작 관리자가 담당한다. 이때 큐레이터는 대부분 초기 단계에 관여해서 적절한 저자, 도판목록, 디자인을 논의하고 인쇄에 들어가기 직전까지 수정한다. 그러나 소규모 갤러리나 독립 전시를 위한 소규모 출판물이라면 큐레이터가 인쇄 과정을 관리하기도 하므로 인쇄 과정과 일정에 대해 조금 알아두면 유용하다.

주요 도록을 출간할 때는 영미권보다 비용이 상당히 저렴한 아시아나 유럽에서 인쇄할 가능성이 높다. 아시아와 유럽 가운데 어디서 인쇄하든 더 많은 시간과 관리가 필요하다. 운송 및 배송에 시간이 걸릴 뿐 아니라 시차를 뛰어넘어 작업해야 하므로 생산 일정에 영향을 미칠 수 있기 때문이다. 부수가 적은 소규모 출판물을 제작할 때는 저자, 편집자, 디자이너, 인쇄소 사이의 소통이 용이하게끔 적정 비용에 책을 생산해줄 가까운 인쇄소와 일하는 편이 좋다.

기관과 출판물 발행사라면 자체적인 생산 일정이 있겠지만, 그래도 보편적으로 적용되는 주요 작업 과정이 있다. 영국이나 미국

에서 활동하는 큐레이터에게 해당되는 **보편적인 인쇄 일정**은 대략 다음과 같다.

업무	아시아 인쇄소	유럽 인쇄소
출판 기획서		
상업성 조사		
승인		
저자 및 디자이너 선정		
마케팅 일정 계획		
(저자로부터) 도판목록 및 주문서 수령		
디자이너에게 도판(저해상도) 및 캡션 전송		
(필요 시) 샘플 원고		
책 디자인 초안 및 레이아웃		
편집을 위해 완성된 원고	**책이 필요한 시점으로부터 12개월 전**	**책이 필요한 시점으로부터 12개월 전**
저자에게 편집 원고 재전송		
디자이너에게 편집 원고 전송		
관련 당사자와 수정 디자인 및 레이아웃 공유		
최종 디자인 파일 확인본 전송	레이저 인쇄 과정 2개월 전	레이저 인쇄 과정 6주 전
최종 원고 파일 전송	인쇄 9주 전	인쇄 4주 전
인쇄용지 확정	인쇄 8주 전	인쇄 6주 전
컬러 레이저 인쇄에 필요한 최종 PDF 파일 완성	최소 인쇄 3주 전	최소 인쇄 3주 전
최종 편집 및 디자인 관련 의견 수렴	인쇄 2주 전	인쇄 2주 전
인쇄업체에 최종 PDF 파일 송부	인쇄 8일 전	인쇄 8일 전

검토용 오잘리드 제작[100]	인쇄 6일 전	인쇄 6일 전
오잘리드 수정, 인쇄업체에 송부, PDF 업데이트, 수정	인쇄 5일 전	인쇄 5일 전
승인용 최종 오잘리드 완성	인쇄 3일 전	인쇄 3일 전
인쇄	**전시 개막 11주 전**	**전시 개막 6주 전**
인쇄업체에서 내지 배송[101]	전시 개막 10주 전	전시 개막 5주 전
제본 및 공장 인도	전시 개막 7주 전	전시 개막 2주 전
창고, 배본업체, 갤러리 배송	전시 개막 1주 전	전시 개막 1주 전

기관의 규모나 책 출간에 관련된 당사자의 수에 따라 승인을 받느라 일정에 상당한 변동이 올 수 있다는 점을 염두에 두자. 저자가 많을수록 모두의 피드백을 받고 수정하는 시간이 오래 걸린다. 후원자 측에서 도록의 서문이나 프롤로그를 쓰려고 할 수도 있다. 그렇다면, 후원자가 책이나 원고를 받아보기에 적절한 단계는 언제인가? 기관장이 출판물을 승인해야 하는가, 아니면 발행인이 승인해도 되는가? 초청 큐레이터로 활동하고 있다면 전시를 계획할 때와 마찬가지로 누가 무엇을 승인해야 하는지 알아두고, 최종 인쇄 여부를 승인해야 하는 결정적인 시기에 주요 당사자가 자리를 비우는 불상사가 없도록 관리해야 한다.

배본과 홍보

출판 경험이 있거나 자체 출판사가 있는 기관에서 일할 경우, 출판물을 주요 서점과 온라인 소매상에 배본하는 책임을 맡은 배본업체가 정해져 있을 것이다. 출판물의 배본은 무료 서비스가 아니다. 배본된 책의 부수에 따라 수수료를 받는다. 독자적으로 일하며 출판업체에 책을 판매할 경우, 출판업체는 이쪽의 프로젝트를 채용할 때 결정해야 하는 수많은 안건과 함께 배본에 대해서도 검토한다. 소규모 갤러리라면 대부분 배본업체와 일해본 적이 없을 것이다. 그런 작업을 맡길 만큼 인쇄 부수나 예상 수입의 규모가 크지 않기 때문이다. 이때 책을 갤러리 외부의 서점에 진열하거나 판매하고 싶다면 조사를 하고 발품을 팔아야 한다.

규모가 작고 독자적으로 운영 중인 (예술 전문) 서점을 찾고, 바이어를 만날 약속을 잡고, 내 책을 매장에 들여와 달라고 설득하고, 특정 부수 이상을 주문하면 도매가나 할인가를 제시해야 한다. (무료 전시 입장권 몇 매를 제공할 수도 있다.) 또한 '재고 반품' 조건에 합의할 수도 있다. (특정 기일까지) 팔리지 않는 책은 훼손되지 않았다는 전제하에 다시 반품 받는 것을 말한다.

배본업체는 책을 홍보하기 위해 상당한 노력을 기울일 것이다. 이를테면 봄이나 가을 등 성수기가 다가오기 전에 출간 소식을 공지하거나 발행인과 배본업체가 공동으로 책에 관한 언론 보도자료를 낼 수도 있다. 어쩌면 책을 '블래드blad, book(or basic) layout and design 의 약어'로 제작할 수도 있다. 블래드란 출간 전에 배포하는 영업용 자

100 오잘리드는 종이에 양화 처리한 인쇄의 일종이다. 오잘리드(플로터) 판은 판면을 제작하기 전 최종본에 해당되므로 주의 깊게 확인해야 한다.

101 내지는 최종 출판물을 인쇄한 뒤 아직 제본하지 않은 상태로, 제본하기 전 발행인 측에 보내서 최종 확인한다.

료인데, 작은 소책자 형태로 인쇄해서 스테이플러로 제본하며 샘플 페이지 몇 장에 재킷 또는 앞뒤 표지를 씌워 제작한다. 요즈음에는 수신인이 온라인에서 샘플을 읽고 직접 출력할 수 있도록 PDF 파일로 전송하는 추세다.

대규모 조직에서 일할 경우, 책을 홍보하기 위해 마케팅이나 홍보팀이 리플릿과 온라인 파일 등 각기 다른 형태의 홍보물을 제작할 수도 있다. 언론 홍보용 전시 자료, 정보 전단, 웹사이트, 소셜미디어 등 **기관에서 사용하던 기존의 모든 소통 창구를 활용**해서 도록에 관해 언급해야 한다. 전시 관련 이메일 말미에는 책 표지의 섬네일과 구입처의 링크를 넣어두는 것이 좋다. 이와 마찬가지로 갤러리 소개 글이나 전시 그래픽에서도 도록을 언급하고, 전시에 관련된 토크나 투어를 진행할 때도 항상 소개하도록 한다. (발표자가 행사 자리에서 책을 들고 관람객에게 보여줄 수도 있다.) 대담이나 교육 행사가 열릴 때 판매용 탁자를 마련해 당일 구매에 한해 소정의 할인율을 적용해주는 것도 한 방법이다.

평론가를 전시에 초청할 경우 모두에게 증정본을 줄 수 있도록 계획하고 빈틈없이 관리해야 한다. 그렇지 않으면 책에 대해 언급하거나 언론 홍보를 해주겠다는 보장을 전혀 받지 못한 채로 도록 여러 권을 무료로 주는 결과를 낳을 수도 있기 때문이다. 홍보나 마케팅팀에 부탁해서 전시 및 도록을 홍보할 수 있게끔 책에서 발췌한 글이나 주요 에세이가 언론에서 소개되도록 하자. 단, 언론사 측에서 도록을 언급하리라는 보장은 없으며, 작가가 잡지나 신문을 위해 쓴 기사처럼 소개할 수도 있다는 데 유의하자.

부대상품 디자인

대부분의 기관은 상업성이 있을 경우 도록뿐 아니라 전시와 관련된 여타 상품을 제작하기도 한다. 미술관과 갤러리의 조사에 따르면 가장 잘 팔리는 상품은 **연필, 펜, 지우개, 엽서**다. 모두 학교에서 견학을 오거나 가족끼리 외출 나온 아이들이 기념품으로 종종 사는 저가 상품이다. 따라서 전시 로고나 제목이 찍힌 펜처럼 단순한 전시 관련 상품을 제작할 수도 있다. 중간 정도 가격의 상품으로는 주요 작품의 (전체 또는 일부) 이미지를 프린트한 우산이나 스카프가 있다. 전시의 주제, 기간, 테마와 연계된 독특한 상품도 있다.

영구 컬렉션이 딸린 기관에서 일할 경우, 전시 관련 상품을 결정하는 것은 별문제가 아닐 수 있다. 상품이 이미 존재하며 잘 팔리고 있을 수도 있는 것이다. 가령 컬렉션에 있는 매우 유명한 작품을 전시에 넣었고, 이미 도판을 담은 엽서를 팔고 있는 경우가 이에 해당된다. 다른 기관에서 대여한 작품도 이미 엽서로 제작했을 가능성이 있는 만큼 대여자에게 확인하거나 상품팀에게 확인해달라고 요청하자.

특별히 디자인한 상품의 경우 위험 요소는 좀 더 커진다. 전시를 위해 특별히 만든 상품이 잘 팔리리라는 보장이 없기 때문이다. 전시 관련 상품은 전시 기간 동안 집중적으로 팔리는 편인데, (순회전을 연다 해도) 전시 기간은 비교적 짧다. 맞춤 상품을 생산하는 데 들어가는 자원이 향후 매출과 균형이 맞지 않으면 관련 상품을 생산하는 것은 불가능할 수도 있다. 전시가 끝나면 전혀 팔리지 않는 전시도록이 그 증거다.

상품이나 제품 개발은 매우 전문적인 분야로, 식견이 풍부한 직원이 있어야 한다. 큐레이터는 대개 보조 역할만 할 뿐이다. 단, 전시의 큐레이터로서 기획 및 생산 단계에서 상품에 만족하느냐

는 문제는 중요하다. 가령 전시의 주요 작품을 식탁 매트로 만드는 것이 불편할 수 있다. 그러나 이런 제품은 전시에 관한 잘못된 이미지를 전할 수도 있지만, 수요가 존재한다는 증거가 있다면 기관 내에서는 상업적 측면을 강하게 주장할 수도 있다. 이 같은 논의에는 꼭 참여해야 한다. 제작 결정을 내리고 상품 디자인이 확정되면 큐레이터는 상품을 매장에 선보일 때까지 한발 물러서 있게 된다. 전 과정을 기관 내 영업 부서 담당자가 관리하기 때문이다.

요즘 갤러리는 재능 있는 젊은 디자이너에게 의뢰해서 전시에 맞춘 티셔츠, 도자기, 탁상시계, 손목시계 등 **맞춤 제품을 주문 제작**하는 추세이다. 이렇게 해두면 (위의 엽서 사례처럼) 조직이 기존 상품이나 전시를 위해 이미 생산해둔 상품과 유사한 상품을 재차 생산하는 문제를 피할 수 있다. 작가와 함께 상품을 디자인하고 생산하면 비범하고 독특한 상품을 선보일 수 있지만 과정이 어렵고 시간이 걸리기도 한다. 작가가 전시를 준비하는 동시에 상업적 제품을 만들 시간이 없을 수도 있고, 솔직히 말해 모든 작가와 작품이 상품화에 적합한 것도 아니다. 그러므로 작가가 전시와 관련해 어떤 제품을 주문 제작할 수 있을지 신중히 생각해보자. 해답은 특별히 주문한 작품이나 기존 작품을 복제한 한정판인 경우가 많다.

한정판은 종종 개인전 작가나 작품을 의뢰하는 갤러리 측에서 생산한다. 이들 작품은 종이에 복제한 작품, 소형 조각, 시간 기반 작품(DVD, CD) 등의 형태로 제작된다. (작품 의뢰 계약과 유사하게) 작가와의 합의서에서는 제작할 제품의 개수, 생산 비용을 부담할 당사자 및 수입의 지분 분배 방식 등을 개괄하며, 어떤 작품을 제작할 것인가에 관해 모든 당사자가 합의한다. 제품 생산이라는 마지막 문제를 해결했다면 전시 개막일에 맞춰 제품을 선보일 수 있게끔 준비한다.

공간과 구조

상업 갤러리: 갤러리스트, 딜러로서의 큐레이터

캐드, 축소모형, 동선을 이용한 전시 디자인

전시 공간에 맞춘 작품 배열

관람객이 전시 공간에 머무는 시간

기술과 뉴미디어

블랙박스

가벽 설치

벽면 도색

진열용 가구

공간 및 관람객 접근성

접근 저지선

보건과 안전

대여 요청서

시설 명세서

작가 및 대여자와 협상하기

작가와 협업하기: 커미셔닝

작가와 협업하기: 개인전

작가와 협업하기: 단체전

레지스트라와 협업하기

레지스트라에게 알릴 사항

보험과 배상

대여 협약과 특별 조건

작품 운송

작품 도착

전시 과정 기록

공간과 구조

전시에 대해 생각할 때에는 전시를 여는 공간이 미술관 건물의 일부라는 것을 명심해야 한다. 관람객이 미술관에서 받는 인상에 영향을 미치는 요소는 다양하다. 심지어 미술관에 오는 경로도 영향을 준다. 대중교통이 편리한가? 가까운 전철역이나 버스정류장에서 전시실 입구까지 오는 길목에 안내 표지판이 제대로 설치되어 있는가? 길을 잃거나 미술관에 도착하기까지 두 시간이나 지체된다면 관람객은 전시 공간에 들어서기도 전에 불쾌해질 것이다.

필라델피아미술관을 비롯한 유럽과 북미의 전통적인 미술관 건물은 신고전주의neo-classicism나 네오고딕neo-gothic 양식으로 지어져 있다. 굵은 기둥 사이에 자리 잡은 주요 출입구를 향해 올라야 하는 계단을 보면 어떤 면에서는 교회당처럼 디자인된 듯 보인다. 관람객이 숨차게 가파른 계단을 올라 묵직한 목제나 금속제 문에 이르게 함으로써 (물리적으로나 은유적으로나) 길과 일상으로부터 들어 올려주는 것이다. 문을 지나면 고요하고 시원하고 약간 어두우며 신성한 느낌을 주는 관내에 들어서게 된다. 보통 (물리적 공간을 압축하는 효과가 있는) 입구 바로 안쪽의 천장이 약간 낮은 공간을 지나면 천장이 드높은 공간으로 이어진다. 테이트 브리튼의 경우에는 아치형 천장이 있는 듀빈갤러리Duveen Gallery가 이 위치에 자리 잡고 있다. 관람객은 전시나 작품을 보기도 전에 전시실의 건축 양식을 통해 극적이고 강렬한 인상을 받는다. 이런 종류의 전시실은 종종 '예술의 성당'으로 알려져 있다. 공간이 주는 경험이 대성당이나 교회에 들어서는 것과 비슷하기 때문이다.

이렇게 디자인한 건물은 전통적인 느낌을 준다. 관람객은 이런 건물에서 최첨단 현대미술 작품을 보게 되리라 생각할까? 가령 뉴욕의 뉴뮤지엄처럼 좀 더 현대적으로 설계된 건물은 내부에 전시된

작품도 현대적일 거라는 뉘앙스를 풍긴다. 그러나 이런 생각은 편견일 뿐이다. 중국계 미국인 건축가 I.M. 페이I.M. Pei가 디자인한 카타르 도하의 초현대식 이슬람미술관Museum of Islamic Art에서는 좀 더 현대적인 작품과 함께 빼어난 고대 유물 컬렉션도 전시하고 있다.

베이징 중국미술관中国美术馆의 관장 겸 큐레이터 판 디엔Fan Di'an은 아시아 전역에서 건축 중인 새 미술관에 대해 다음과 같이 평했다.

일부 문화 기관의 기능적 디자인에는 전문적인 방향성이 결여되어 있습니다. 미술관의 디자인, (…) 층고, 조명, 안내대, 카페 등의 공공 공간 등을 모두 고려해야 합니다. 그뿐 아니라 미술관은 (…) 현지 미술과의 관계를 강화하고, 현대적인 미술 흐름을 고찰해야 하죠.102

새로운 미술관의 건축 양식은 관람객의 깨달음과 배움에 보탬이 되어야 한다. 관람객을 다른 세계로 인도하며 겉보기로나 실제로나 접근하기 쉬워야 한다. 대중을 끌어들이고자 노력하는 많은 기관이나 기업과 마찬가지로, 여러 미술관이 **건물에 투과 및 투명적 요소를 도입하고 있다.** 바깥에서도 안을 볼 수 있게 하여 공간이 얼마나 편안한지, 어떤 볼만하고 흥미로운 것이 있는지 파악할 수 있도록 하기 위해서다. 관내 관람객 또한 바깥을 보며 미술관이 공동체와 주변 지역의 일부라는 사실을 실감하게 된다.

여러 신축 미술관 건물이 투명한 출입 공간을 갖추고 있다. 역사가 오랜 미술관은 현대미술을 전시하는 별관을 증축하거나 전통적인 느낌을 주는 원래 건물의 출입구를 개축하여 미술관이 '두

102 2013년 6월 4일 중국국제방송 영어 라디오 프로그램 〈스포트라이트〉에서 진행된 센 팅과 판 디엔의 인터뷰 '중국 갤러리의 발전에 관한 논의' 중에서.

개의 반쪽'으로 이루어졌다는 인상을 준다. 일례로 다니엘 리베스킨트Daniel Libeskind가 설계하고 2007년에 개관한 토론토 로열온타리오미술관Royal Ontario Museum 정문은 1914년 완공 이후 1933년에 증축한 건물을 새로이 개축한 것이다.

일단 건물에 들어온 뒤에도 관람객은 전시실에 가닿기까지 많은 장애물을 헤쳐 나가야 한다. 코트와 가방을 맡길 것인가? 어디에 맡길 수 있는가? 외투 보관실의 설비는 적절한가? 양질의 화장실이 갖춰져 있는가? 관람객 수에 비추어 볼 때 설비는 충분한가? 전시 입장권을 사기 위해 한 시간 동안 줄을 서야 하는가? 이들 문제를 모두 고려해야 한다. 이 요소는 의식적으로든 무의식적으로든 전시에 관한 평가에 영향을 미치기 때문이다.

상업 갤러리: 갤러리스트, 딜러로서의 큐레이터

직접 갤러리를 차릴 경우에도 입지, 구조, 건물 설비에 얽힌 문제를 숙고해야 한다. 사실 상업 갤러리에서 입지는 매우 중요한 문제이다. 적절한 위치에 자리 잡은 적절한 공간을 찾으려면 엄청난 시간과 노력이 든다. 다른 갤러리가 많이 모여 있는 지역의 장점은 다음과 같다. 예술에 관심이 높은 사람들이 모여들어 전시를 보고, 나

103 엘리자베스 E. 메릿, 「우리는 여기서 어디로 가는가: 행동에의 부름Where Do We Go from Here: A Call to Action」, 『인구학적 변동과 미술관의 미래Demographic Transformation and the Future of Museums』, 미국박물관협회·시카고 대학교, 2010년, 30쪽. http://www.aam-us.org/docs/center-for-the-future-of-museums/demotransaam2010.pdf

미술관은 관람해야만 하는 의무감을
주거나, '죽기 전에 할 일 목록'에
포함하거나, 특별한 의식을 치르듯
순례하는 장소가 아니라, 사람들이
모여들어 서로 어울리고 싶어 하는
공간이 되어야만 한다.

엘리자베스 E. 메릿Elizabeth E. Merritt
워싱턴 미국박물관협회American Alliance of Museums
박물관미래센터Center for the Future of Museums **창립이사**[103]

아가 작품을 사고 싶어 할 수 있다. 서로 가능한 자원을 공유해 '마지막 주 목요일Last Thursday'104처럼 세계 곳곳의 도시에서 열리고 있는 협동 행사를 계획할 수도 있다. 단점은 경쟁자가 많다는 것이다. 한편 부유한 고객층이 존재하는 지역은 신규 고객을 유치하거나 좀 더 다양한 관람객을 만날 가능성이 적다. 갤러리의 상업적 측면에는 유리할지 모르지만 전시나 프로젝트의 비평, 큐레이팅에 도움이 될지는 미지수다.

다른 갤러리와 동떨어진 위치일 경우 관람객(구매자)이 전시를 보러 오게 하려면 훨씬 더 많은 노력을 기울여야 한다. **갤러리 밀집 지역이 종종 바뀐다는 점도 기억하자.** 런던의 갤러리 밀집 지역을 살펴보면 1920년대에는 피카딜리Piccadilly와 본드 가Bond Street였고, 1990년대와 2000년대에 들어선 뒤에는 혹스턴Hoxton과 쇼어디치Shoreditch로 옮겨갔으며, 최근 주류 갤러리는 다시 (피츠로비아Fitzrovia와 블룸즈버리Bloomsbury 등) 웨스트엔드로 돌아가고 있다. 한편 최첨단을 걷는 신예 전시 공간의 허브가 취약 지역이었던 런던 남부의 페캄Peckham 및 뎃퍼드Deptford105 등지에 생겨나고 있다. 홍콩은 수년간 싱광다다오星光大道에 집중되어 있었지만 요즈음에는 훨씬 저렴한 임대료로 갤러리를 유혹하고 있는 이웃 지역인 성완上環에 모여드는 추세다.106 또한 서구룡문화지구에 미술관 엠플러스가 개관하면서, 미술에 식견이 있는 (관광객 또는) 관람객을 노린 다수의 상업 갤러리, 카페, 서점이 주변 지역에 생겨날 예정이다.

어디에 둥지를 틀든 언젠가는 현 지역에 계속 머물지, 남들과 함께 새 지역으로 옮길지 결정해야 할 것이다. 그래서 일부 갤러리는 여러 곳에 지점을 내기도 한다. (트레이시 에민Tracey Emin, 제이크와 디노스 채프먼Jake and Dinos Chapman 등) 저명한 현대 영국 작가를 다수 대표하고 있는 제이 조플링Jay Jopling의 갤러리 화이트큐브White Cube는 런던 웨스트엔드에 있는 공간과 함께 런던 남부의 버몬지

Bermonsey에 사설 미술관 뺨치는 규모의 지점을 두고 있으며, 홍콩과 브라질 상파울루에도 갤러리가 있다. 홍콩 재계 거물의 딸인 펄 램 Pearl Lam은 급속도로 성장 중인 아시아 미술계의 주요 인물로 홍콩, 상하이, 싱가포르에 갤러리를 두고 있다. 가장 많은 갤러리를 거느리고 있는 사람은 딜러 래리 가고시안Larry Gagosian이다. 가고시안갤러리Gagosian Gallery는 뉴욕에 여섯 개, 로스앤젤레스에 한 개, 런던과 파리에 각기 두 개의 전시 공간을 두고 있으며 로마, 아테네, 제네바, 홍콩에도 갤러리가 있다.

입지가 어디든 독립 큐레이터나 갤러리스트는 이상적인 갤러리를 새로 지을 자금이 없다면 공간적 측면에서 얼마간 타협할 수밖에 없다. 물론 그렇다 해도 관람객이 집에서 전시 공간까지 오는 과정은 반드시 고려해야 한다. 또한 미술관으로 활용할 목적으로 지은 건물이든, 기존 미술관의 일부든, 다른 유형이나 용도의 건물을 개조한 공간이든, 어느 시점에는 전시 공간을 수정하기 위해 시공업체에 벽 설치 공사를 의뢰해야 할 것이다(223쪽 '가벽 설치' 참고).

104 '마지막 주 목요일' 및 그와 비슷한 행사는 특정 지역에 밀집한 갤러리가 모여 매달 지정된 날, 가령 마지막 주 목요일 저녁에 늦게까지 오픈하는 것을 말한다. 대개 사전에 충분한 마케팅을 펼친다. 해당 일자에 갤러리 밀집 지역으로 인파를 끌기 위해서 지도를 만들거나 행사, 투어, 파티 등을 열기도 한다. 지역 내 갤러리 및 소속 작가를 홍보하는 데 효과적이다.

105 메이어갤러리Mayor Gallery가 1925년 웨스트엔드 코크 가Cork Street에 처음 문을 연 갤러리인 반면, 현재 런던 동부에 자리 잡은 헤일스갤러리Hales Gallery는 1992년 뎃퍼드에서 개관한 최초의 현대미술 갤러리로, 당시 그 지역에서 몇 년간 조용히 끓어오르고 있던 언더그라운드 예술계의 구심점이 되었다.

106 예를 들면 영향력이 큰 파라사이트 아트스페이스Para-Site Art Space, 캣스트리트갤러리Cat Street Gallery, 아일랜드6 홍콩island6 Hong Kong 등이 있다.

때로는 시간과 공간적 혁신이 허용되지 않는 지나치게 정형화된 형식, 한정된 기간, 전형적이고 빤한 작가에 둘러싸이는 경우도 물론 있다. 큐레이터는 끊임없이 이 같은 인습에 의문을 제기하고 판도를 바꿔나가야 한다.

한스 울리히 오브리스트
런던 서펜타인갤러리 전시 및 프로그램 공동 디렉터 겸 국제전 디렉터[107]

캐드, 축소모형, 동선을 이용한 전시 디자인

관람객이 드디어 전시 공간 입구에 도착했다. 지금까지 전시의 디자인과 레이아웃, 관람객에게 선사할 경험에 대해 엄청난 고민을 쏟아부었을 것이다. 큐레이터는 전시 디자인에 관해 미리 숙고하고 완성한 계획에 자신감을 지녀야 한다. 뒤늦게 계획을 변경하면 상당한 비용을 부담해야 하며 일정이 엉망으로 꼬일 수 있다.

초기에는 전시 디자인을 계획할 때 큐레이팅만을 고려하기도 한다. 다른 작품과의 관계를 바탕으로 어떤 작품을 어디에 놓을지 결정하고, 무슨 의미를 지니며, 연대순 등의 진열 방식에 서사가 있는지 살피는 것이다. 그러나 (바라건대 많은) 관람객이 공간을 지나 움직이는 동선의 실용적 측면도 고려해야 한다. 요즈음에는 큐레이터와 함께 전시 공간을 계획하는 **건축가나 전시 디자이너를 고용**할 자금을 보유한 곳은 대형 기관뿐이다. 따라서 큐레이터가 직접 (기술팀 또는 전시 관리자와 함께) 전시 디자인을 해야 할 가능성이 높다. 전시 디자인에는 각 벽면의 크기, 형태, 색에서부터 작품이나 물품의 위치, 작품 진열에 필요한 물품의 수와 설치 과정, 좌대와 진열장 등의 요소가 포함된다.

전시 기획의 초기 단계에서 기획서에 포함된 작품목록을 설치하는 데 필요한 벽면의 공간이 얼마나 되는지 대략 계산했을 것이다(96쪽 '공간 계획' 참고). 이제 전시 공간이 확정되었으니 건물의 벽, 문, 창문과 전시 공간의 정확한 규모를 알 수 있다. 전시실 벽의

107 한스 울리히 오브리스트와 장막스 콜라르 Jean-Max Colard의 인터뷰 중에서. 「레이버매틱Labomatic」, 『큐레이팅에 대해 알고 싶었지만 차마 묻지 못했던 모든 것』, 스테른베르크 프레스, 2011년, 191쪽.

입면도나 캐드CAD와 같은 컴퓨터 3D 디자인 프로그램을 이용해서 축소한 작품 사진을 적용해보면 공간에 제대로 들어맞을지 확인할 수 있다.

작품 진열을 결정하는 것은 큐레이팅에서도 특히 실전 경험이 빛을 발하는 부분이다. 작품이 벽에 맞을지 확인하는 것은 단순히 산수와 설계도의 문제이지만, 실제 작품이나 다른 작품과 나란히 놓인 모습을 보지 못했거나 전시 공간에 작품을 건 모습을 본 적이 없다면 상상과는 다른 풍경이 연출될 수도 있다. 그렇기 때문에 요즘음처럼 글로벌한 소통이 가능한 시대에도 **큐레이터는 여전히 실제 갤러리에 걸린 작품을 보기 위해 출장을 간다.** 복제품을 보는 것만으로는 작품이 공간에서 어떤 느낌을 줄지, 작품을 '보는 경험'이 어떨지 알 수 없다. 실제로 보면 작품 크기가 작아도 큰 영향력을 발휘하거나, 생각보다 작품 규모가 훨씬 크거나, 색이나 마감이 사진과 약간 다를 수 있다. 그런 요소는 어디에 작품을 걸지, 옆에는 어떤 작품을 놓을 것인지 등의 문제에 영향을 미칠 수 있다.

상파울루, 리우데자네이루, 뉴욕을 비롯한 여러 도시의 현대미술관에서 전시를 기획한 파울루 베난시우 필류는 왜 큐레이터가 전시 공간에서 시간을 보내야 하는지 역설했다.

나는 전시실을 많이 돌아다니는 편입니다. 때로는 심지어 전시 공간에서 편히 잘 수 있을까 생각해보기도 하죠. 런던 테이트 모던에서 열린 〈세기의 도시〉전은 내게 멋진 경험이었습니다. 여러 전시실을 계속 돌아보면서 아홉 가지의 각기 다른 공간 접근을 동시에 시도할 수 있었거든요. 저는 현대적인 공간이 더 편안하게 여겨지는데, 그건 전적으로 제 개인적 취향에 따른 겁니다. 오스카 니마이어Oscar Niemeyer가 설계한 대학교 캠퍼스에서 어린 시절을 보냈거든요. 내가 선보이는 큐레이팅은 이 같은 조형적 경험을 축으로 자전하며 진화하고 있습니다.[108]

손쉽게 캐드를 이용해서 작업할 수도 있지만, 일부 큐레이터는 지금도 각 작품의 축소 사본을 이용해서 전시 공간의 3차원 모형을 만든다. 조금 구식이긴 하지만 공간의 느낌과 효과적인 방식을 훨씬 손쉽게 알 수 있기 때문이다. 예산이 넉넉하면 건축가나 전시 디자이너와 함께 캐드를 써서 (벽, 문 등의) 구조를 만들고 모든 작품의 축소판을 전시해볼 수도 있다. 캐드는 복잡한 알고리즘과 인간행동 통계를 이용해서 관람객의 예상 흐름을 파악함으로써 **병목 현상이 일어날 만한 위치**나 관람객이 붐벼서 문제를 야기할 수 있는 공간을 알려준다.

사람이 지나치게 붐비는 것은 행복한 고민처럼 들리지만 가볍게 넘길 문제는 아니다. 입장권을 사서 전시를 관람했는데 관람 경험이 좋지 못했다면 관람객이 환불을 요구할 수도 있다. 부정적 피드백을 많이 받으면 향후 자금을 조달하거나 후원자를 영입하기가 곤란해진다. 인파가 얼마나 몰려야 문제가 될 것인가는 공간과 문화의 성격에 따라 달라진다. 사람들이 혼잡한 지하철이나 쇼핑몰에 익숙하다면 흥미로운 작품을 보기 위해 다른 관람객 수백 명과 부대껴야 하는 상황을 대수롭지 않게 여길 수도 있다. 서구의 미술관에서는 관람객 밀도가 (사방 3미터가 조금 못되는) 2.8제곱미터당 한 명 정도면 적절하다고 본다. 시간을 정해 입장권을 판매하는 것도 이 같은 용인 수준에 바탕을 두고 있다. 인기 있는 전시라면 관람객은 1인당 1.8제곱미터 정도의 공간이라도 용인할 테고, 사람들이 계속 움직일 경우 1인당 0.9제곱미터 정도도 가능하다.

186제곱미터 크기의 전시실이라면 (1인당 9.3제곱미터 기준으

108 파울루 베난시우 필류(리우데자네이루연방대학교 미술사 교수), 2013년 7월 11일, 저자에게 보낸 이메일 중에서.

로) 관람객 스무 명 정도를 수용할 때 적절하다는 느낌을 주지만, 필요하다면 (1인당 4.6제곱미터 기준으로) 학생 마흔 명과 교사를 수용할 수도 있다. 오프닝 당일 밤에는 조금 비좁은 느낌이 들긴 하겠지만 100여 명이 넘는 인파를 수용할 수도 있다.[109]

전시 공간에 맞춘 작품 배열

여러 전시 공간이 서로 연결되어 있다면 순서를 고려해야 한다. 대형 전시실에는 큰 작품을 전시하고, 소형 전시실에는 좀 더 친근한 느낌을 주는 작은 작품이나 가까이에서 읽어봐야 하는 기록 자료를 진열할 수도 있다. 크고 작은 공간 또는 서로 다른 규모의 공간을 조합하면 관람객으로부터 다양한 반응을 유도하는 데 유리하다. (또한 노골적인 성적 콘텐츠 등 따로 분리된 공간에서 전시해야 하는 작품도 별개로 고려해야 한다. 235쪽 '보건과 안전' 참고.)

가령 어둑한 전시실에 빼곡히 전시된 앤디 워홀의 편지, 메모, 스케치를 본 뒤 거대한 작품이 여럿 걸린 넓고 밝은 공간으로 이동한다고 치자. 걸어 들어가는 순간 절로 감탄사가 흘러나올 것이다. 반대로 소음과 움직이는 이미지, 1960-1970년대 키네틱 아트kinetic art와 시청각 작품이 들어찬 전시실에 있다고 상상해보자. 눈과 귀가 바쁘고, 감각에 과부하가 걸리고 혼란스럽지만 에너지는 가득

109 배리 로드Barry Lor, 게일 덱스터 로드Gail Dexter Lord, 『박물관 전시 매뉴얼The Manual of Museum Exhibitions』, 앨터 미라 프레스Alta Mira Press, 2001년, 90쪽.

110 파울루 베난시우 필류(리우데자네이루연 방대학교 미술사 교수), 2013년 7월 11일, 저자에게 보낸 이메일 중에서.

개인적으로는 전시 공간 안에서 실험하는 데서부터 큐레이팅을 시작한다. 걷고, 숨쉬고, 물리적으로 느끼는 것이다. 이 과정은 큐레이팅의 근간이 된다. 그리고 마지막으로 작품을 설치한다. 작품과 공간이 함께 자아내는 목소리를 '듣는' 것이 중요하다. 우선 공간을 머릿속으로 그려보는 과정을 거친 다음 천천히 작품을 채워 넣는다. 이렇게 머릿속에 예상도를 그려보고, 종국에는 예상도와 최종 전시가 맞아떨어지도록 한다.

파울루 베난시우 필류Paulo Venancio Filho
리우데자네이루연방대학교Federal University of Rio de Janeiro
미술사 교수 겸 독립 큐레이터[140]

히 흘러넘칠 것이다. 전시를 통해서 이 같은 1960년대 미술계 모습을 전하고 싶을 수도 있다. 그렇다면 이전 전시실과 다음 전시실은 어떤 분위기로 꾸밀 것이며, 그 이유는 무엇인가? 이 전시실과 마찬가지로 소음으로 가득한 공간으로 꾸밀 것인가, 아니면 관람객이 전시를 마저 보기 전에 잠시 쉬며 감각을 회복할 공간을 두어야 할 것인가?

연대순으로 전시할 때는 작품을 진열하기가 비교적 용이하리라 생각하기 쉽다. 제작연도에 따라 전시하면 되기 때문이다. 그러나 연대순으로 전시할 때에도 작품의 크기가 맞지 않거나 나란히 놓았을 때 어울리지 않으면 수정해야 한다. 마찬가지로 이야기를 만들어내는 것 또한 어렵다. 머릿속에는 전달하고 싶은 이야기가 완성되어 있는데, 현실에서는 골라둔 작품으로 이야기를 뚜렷이 전달하지 못할 수도 있다. 또한 관람객이 큐레이터가 계획해둔 대로 공간을 돌아보리라는 보장도 없다.

작품을 설치할 때 창의성을 한껏 발휘하면 흥미를 유발하고 전시가 신선하거나 새로워 보일 수 있지만, 동시에 예상치 못한 문제가 발생할 수도 있다. 어떤 작품을 다른 작품보다 훨씬 높거나 낮게 건다고 치자. 작가나 대리인이 그리 좋아하지 않을 것이다. 벽에 작품을 모아 걸 때 머릿속에서는 괜찮을 성싶더라도 실제로는 일부 작가나 대리인이 자신의 작품을 다른 작가의 작품과 함께 건다는 데 불쾌감을 표시하거나, 경쟁 심리를 느끼거나, 예술계의 위계질서와 가치관의 문제를 야기할 수 있다. '**더블 걸기**' 또는 '**살롱 걸기**' 등의 전통적인 진열 방식도 문제로 이어질 수 있다.[111] 어떤 작가의 작품을 위에 걸지, 아래에 걸린 작품의 작가가 다른 작가의 작품 '아래'에 자신의 작품이 있는 것에 기분 상하지 않을지 생각해야 한다. 설치를 끝마치기 전에 큐레이터가 계획한 방식으로 작품을 선보여도 좋을지, 작가 측과 함께 확인해야 할 수도 있다. 큐레

이터는 작가의 작품을 재료 삼아 갤러리 크기의 대형 설치 작품을 만드는 작가가 아니라는 사실을 기억해야 한다.

관람객이 전시 공간에 머무는 시간

관람객 조사 연구에 따르면 전시 기관에 대해 잘 알며 전시 순서에 맞게 관람하는 관람객이 공간에 더 오래 머물고 배우는 것도 많다고 한다. 그러나 목표 중심적인 요즈음 세상에서는 관람객 다수가 전시 공간 안에서 몇 시간씩 머무는 것도 문제가 된다. 전시 공간이 지나치게 붐비고, 하루에 관람할 수 있는 인원이 감소하기 때문이다. 큐레이터는 관람객이 전시를 십분 음미하길 원하겠지만 재정, 개발, 영업팀은 관람객이 최대한 빨리 카페나 뮤지엄숍으로 향하길 바랄 것이다. 독립 큐레이터나 초청 큐레이터라면 이런 요소는 전혀 문제 되지 않을 수도 있겠지만, 21세기 큐레이팅의 현실에서는 결코 간과할 수 없는 사안 가운데 하나다.

평균 독해 속도를 이용해 관람객이 전시 공간을 지나는 데 필요한 시간을 대략 계산할 수 있다. 성인이 서 있는 상태에서 주변 환경의 방해를 받아가며 모국어로 된 글을 읽을 경우, 평균 독해 속도는 분당 250단어이다.[112] 가령 전시 공간에 전시품이 100개 있

111 '더블 걸기'는 한 작품을 다른 작품 위에 거는 것을 말한다. (두 작품은 미적, 주제적, 개념적으로 서로 연결되어 있을 수도 있고 무관할 수도 있다). '살롱 걸기'는 여러 작품을 양옆으로나 상하로 모아 거는 진열 방식이다.

112 마르티나 지플레Martina Ziefle, 「화면 해상도가 시각적 효과에 미치는 영향Effects of Display Resolution on Visual Performance (554-568)」, 《인간요인Human Factors》 40(4), 인간공학회Human Factors and Ergonomics Society, 1998년.

다고 치자. (상당히 규모가 큰 전시에 해당되지만 쉽게 계산할 수 있도록 이같이 가정하자.) 각 전시품마다 250단어 분량의 라벨이 붙어 있다면 라벨을 읽는 데만 100분 이상이 걸린다. 작품을 보고, 잠시 앉아서 쉬고, 친구들과 이야기하고, 영상 작품을 보거나 시간성을 지닌 작품을 반추하는 데 걸리는 시간을 모두 제하고 라벨을 읽는 시간만 계산한 결과다. 모든 관람객이 전시된 작품을 빼놓지 않고 보거나 라벨을 꼼꼼히 읽는 것은 아니지만, 그래도 전시실에서 보내는 평균 시간을 추산할 수 있는 유용한 방법이다.

또한 전시 디스플레이와 관련된 측면뿐 아니라 관람객의 **편의**도 고려해야 한다. 전시 공간이 너무 덥거나 춥지 않은가? 좌석은 충분한가? 전시 공간 밖으로 나가지 않아도 화장실에 갈 수 있는가? 때때로 관람객에게는 예술 작품의 의미보다 '화장실은 어디죠?' 따위의 (가장 자주 묻는 편의성 질문에 대한) 답이 더 중요할 수도 있다. 전시실에 벤치를 놓으면 관람객이 쉴 수 있을뿐더러 조용히 앉아서 작품을 숙고하는 데에도 도움이 된다. 그렇기 때문에 주요 작품 앞에 벤치가 놓여 있는 경우를 종종 볼 수 있다. 전시실 내부에 설치된 좌석은 한 시간 이상 걷거나 서 있기 힘든 노년층 관람객에게도 반가운 존재다.[113]

일부에서는 관람객을 위해 전시 공간 가운데에 '쉬어가는 공간'을 끼워 넣기도 한다. 관람객이 앉아서 쉬는 동시에 전시, 작품, 작가에 대해 좀 더 알 수 있도록 중간쯤에 편안한 좌석을 갖춘 해설 공간이나 자료 공간을 조성하는 것이다(321쪽 '교육 및 행사, 정보 공간' 참고). 하지만 요즈음에는 이 같은 자료 공간을 전시 말미나 전시 공간 바깥의 분리된 교육 공간에 마련해두는 추세이다.

기술과 뉴미디어

현대의 큐레이터라면 시청각 매체, 인터랙티브 전시, 뉴미디어(오디오 가이드, 특수 미디어 가이드), 앱, QR코드, 웹사이트 등에 대해 잘 알고 있어야 한다. 전 세계의 점점 더 많은 작가가 최신 기술과 뉴미디어를 이용해 작업하고 있다. 텔레비전으로 상영하는 영상에서부터 매우 복잡한 컴퓨터 조종 시퀀스, 멀티플 비디오multiple video 상영, 관람객이 작동시키는 키네틱 아트, 심지어 로봇과 애니머트로닉스animatronics에 이르기까지 종류도 다양하다. 큐레이터는 이들 최신 기술과 이미 지나간 기술에 대해 알아두어야 한다. 작가가 슈퍼 8밀리미터, 16밀리미터 등의 필름을 이용해 작업하거나 구식 오디오 테이프, 팩시밀리, 심지어 복사기를 이용해 작품을 제작할 수도 있다. 해당 작품을 직접 설치할 자신이 있거나 작가 또는 작가의 조수와 함께 일하는 것이 아니라면 시청각 설치 전문가의 조언을 구하는 편이 바람직하다.

전시에 **복잡한 시청각 작품**을 넣을 생각이라면, 해당 분야의 전문가와 비공식적으로 상담하는 것이 도움이 된다. 공간과 설치를 계획하는 데 유용하기 때문이다. 마음에 두고 있던 작품이 전시에 포함시키기에는 너무 복잡하거나 비쌀 수 있다. 또는 전시 디자인과 구조 문제로 특별 시공이 필요할 수도 있다.

톰 컬런Tom Cullen은 20여 년을 넘게 (주로 영국 소재) 예술 기관의 기술생산 관리자로 활동했으며 현재는 아트AVArtAV의 기술 관리자로서 전 세계의 미술관, 갤러리, 작가를 위해 시청각 작품 설치

113 일부 주요 미술관은 장시간 서 있기 어려운 관람객을 위해 관람 도중 휴대하고 다니며 필요할 경우 펴고 앉을 수 있도록 작은 접이식 의자를 제공한다.

를 담당하고 있다. 컬런은 영상과 필름 설치에 관한 한 매우 정밀한 조건을 요구하는 질리언 웨어링Gillian Wearing, 아이작 줄리앙Isaac Julien 등의 작가와 함께 일한 바 있다. 시청각 작품 설치에 관한 컬런의 조언은 다음과 같다.[114]

- 언제나 작가가 제공한 기술 사항을 읽고 확실히 이해한다.

- 이해되지 않으면 다시 묻고 확인한다. 작가는 기꺼이 큐레이터에게 작품을 제대로 설치하는 방법을 알려줄 것이다.

- 작가 또는 조수에게 전시 공간 계획안을 보여준다. 가능하면 실제 전시 공간에 와 보도록 한다. 향후 설치에 도움이 되고 설치 막바지에 문제가 생기는 불상사를 방지할 수 있다.

- 작가 또는 조수가 공간을 본 다음에는 전시의 배치 및 진열을 최대한 빨리 합의한다. 공간의 느낌을 파악하기 위해 3차원 배치도를 그린 다음 생각하는 것이 좋다.

- 가능하면 작가 또는 조수가 직접 작품을 설치하거나, 최소한 관내 설치팀을 감독하게 한다. 설치 과정이 훨씬 용이해진다.

- 언제나 올바른 장비를 사용한다. 대체 장비를 쓸 때는 동일 수준이나 더 나은 수준의 장비를 쓰되 작가의 동의를 구한다.

- 작품을 제대로 설치할 수 있도록 충분한 여유를 둔다. 시청각 작품을 설치하려면 생각보다 시간이 많이 걸릴 수 있다. 설치 과정은 단순히 플러그를 꽂고 영상을 재생하는 것보다 훨씬 더 복잡한 경우가 잦다. 시청각 작품 전문가뿐 아니라 전기 기사도 필요하며, 건물 및 기관의 관리자도 연관되어 있다. 케이블을 연장하는 데만 한나절이 걸릴 수도 있다.

- 기술적인 변동 사항이 있으면 언제나 작가에게 알린다. 갑자기 뭔가가 도착하지 않았다거나 빠졌다는 사실을 발견하고서 좋아할 작가는 없다. 특히 설치된 작품을 보기 위해 작가 또는 조수가 비행기를 타고 20여 시간을 날아왔을 때는 더욱 그렇다.

- 작품 설치를 위해 필요한 장비를 대여할 경우에는 평판이 좋고 경험 많은 업체를 이용한다. 해당 업체가 추가 지원, 기술적 보증, 마음의 평화를 제공해줄 것이다.

- 왜 이 작품을 골랐는지 기억한다. 이 작품이 뉴욕, 상파울루, 베를린 등지에서 근사해 보였다면, 설치 비용을 긴축하고 싶은 유혹에 넘어가지 말라. 문제가 생기고 질이 떨어져 보일 뿐이다.

큐레이터는 시청각 작품뿐 아니라 전시 관련 **웹사이트**도 고려해야 한다. 웹사이트, 블로그, 트위터, 페이스북을 통해 도판과 글, 해설 등의 콘텐츠를 전달할 수 있다. 소셜미디어가 점점 널리 보급되면서 큐레이터가 관람객의 질문이나 촌평에 직접 대응하는 경우가 많아지고 있다. 한편 큐레이터가 콘텐츠, 내레이션, 심지어 짧은 영상 등을 제작하는 과정에 참여해야 하는 멀티미디어 투어도 있다 (363쪽 '투어 진행' 참고).

QR코드는 바코드와 비슷한 그래픽 코드로, 잠깐 동안 여러 갤러리에서 쓰였다. 관람객이 소프트웨어가 깔린 스마트폰으로 작품 옆에 붙어 있는 QR코드를 스캔해서 더 많은 작품 정보를 얻거나 링크를 타고 관련 웹사이트로 갈 수 있도록 한 것이다. 하지만 QR코드는 이미 유행에 뒤처지고 있다.

이미지 인식 기능을 넣는 등 특별하게 디자인한 **스마트폰 앱**이 QR코드를 대체했다. 관람객이 스마트폰 카메라를 작품에 갖다 대면 화면의 이미지 위에 작품 정보가 뜨거나, 관련 웹페이지 또는 앱으로 연결된다. 스마트폰 앱이 점점 더 인기를 끌면서 많은 미술관에서 앱 하나쯤은 만들어야 한다고 느끼고 있다. 하지만 전시를 위한 앱을 제작할 때에는 관람객에게 정확히 무엇을 제공할 것인

114 톰 컬런(아트AV 기술부장), 2013년 3월 1일, 저자와의 이메일 이후 정리한 노트 중에서.

전시 구현

기술과 뉴미디어

지 고려해야 한다. 앱을 이용해서 벽에 걸린 작품의 추가 콘텐츠를 제공하고 좀 더 색다른 인터랙티브형 경험을 선사할 수도 있지만, 꼭 앱을 만들어야 하는지 질문해보자. 앱 제작에는 시간과 비용이 들뿐 아니라 좀 더 넓은 범위의 관객층에게는 매력적으로 다가오지 않을 수도 있다. 인터랙티브형 요소에 시간과 예산을 투입하기 전에 어떤 방식을 도입하면 관람객이 더 알차게 전시를 관람할 수 있을지 관람객 조사를 실시해 알아봐야 한다.

블랙박스

비디오나 영화를 상영할 때 어둡거나 암전된 공간, 즉 '블랙박스 black box' 공간을 마련해야 한다. 영상을 제대로 감상하고, 주변의 빛에 영향을 받지 않으며, 소리가 바깥으로 새어나가는 것을 줄여야 하기 때문이다. 그러나 영화나 영상을 블랙박스에서 상영하면 나머지 전시와 개념적으로 분리될 수 있다. 이 점을 감수할 수도 있고, 실제로는 그리 큰 문제가 되지 않을 수도 있다. 큰 문제가 되는 것은 오히려 관람객이 암전된 공간에 어떻게 입장할 것인가, 과연 들어가기는 할 것인가이다.

공간을 어둡게 유지하기 위해 출입구에 친 **커튼**은 관람객의 흥미를 떨어뜨릴 수 있다. 화살표와 표지판을 동원해서 '전시실'이라고 써두어도 관람객은 커튼 뒤에 전시실 출입구가 있다는 것을 알아차리지 못하기도 한다. 출입구가 있다는 것을 알더라도 커튼을 한쪽으로 들추고 출입구 문턱에 서서 안쪽에서 상영 중인 작품이 흥미로운지 판단할 때까지 블랙박스에 발을 들여놓지 않기도 한

다. 이 경우 공간으로 외부의 빛이 들어가 애초에 커튼을 친 의미가 없어진다. 또한 관람객이 쌍방향으로 드나드는 과정에서 추가적인 문제가 발생한다.

커튼 밑단도 제대로 제작하고 설치하지 않으면 관람객이 걸려 넘어질 수 있다. 원단이 너무 길거나 얇거나 휘감기면 들어갈 때 발에 걸린다. 무엇보다 밝은 공간에서 암전된 공간으로 들어갈 때 발생하는 문제가 가장 해결하기 어렵다. 관람객은 눈앞이 잘 보이지 않아 다른 사람이나 벤치, 벽에 부딪히거나, 바닥에 앉아 있는 사람에 걸려 넘어질까 봐 걱정하게 마련이다. 그래서 아예 들어가지 않거나 눈이 어둠에 익숙해질 때까지 천천히 걸어 들어간다.

시공비가 더 들지만 '**차광식 복도**' 또는 도그레그dog-leg, 구부러진 복도를 설치하는 방법도 있다. 차광 복도는 출입구가 붐비는 현상을 완전히 없애지는 못하지만 조명을 서서히 낮출 수 있다. 또한 복도를 설치하는 과정에서 추가 벽면이 생기기 때문에 출입구 쪽의 벽면과 암전된 공간 반대편에 있는 밝은 공간 쪽의 벽면에 설명글을 넣을 수도 있다. 제대로 디자인할 경우 복도 하나만 만들면 사람들이 드나드는 데 충분한 공간을 마련할 수 있다. 물론 들어가는 복도와 나가는 복도를 따로 만드는 것도 가능하다. 암전된 공간에는 통로, 벽, 구석, 좌석 등을 표시하는 야광 및 반사 테이프를 부착할 수도 있다. 예산이 허락한다면 작품 감상에 영향을 주지 않고도 발밑을 볼 수 있도록 바닥 높이에 조명을 설치하기도 한다.

조용히 생각에 잠길 수 있어야 하는 다른 전시 공간으로 영화나 영상의 소리가 흘러나오는 '**소음 유출**' 현상도 문제가 될 수 있다. 소음 유출은 처리하기가 훨씬 까다롭다. 출입구에 커튼을 설치하고 바닥에 카펫을 깔면 소리를 죽일 수 있다. (단 카펫을 까는 것은 나름의 문제가 있다. 가장자리가 말리거나 들떠 어둑한 공간에서 발이 걸려 넘어지지 않게끔 제대로 깔아야 하며, 매일 청소해야 한

다.) 차광 복도는 소리를 암전된 공간 안에 가둬두기 때문에 도움이 되지만, 대부분 추가적인 방음 설비를 해야 한다. 단단한 표면, 바닥, 벽면은 소리를 반사시키므로 벽면에 천을 덧대는 것도 한 방법이다. 암전된 공간의 천장을 천으로 마감할 수도 있고, 가장 비용이 많이 들지만 다양한 형태와 색으로 출시되고 있는 특별 어쿠스틱 패널acoustic panel을 설치할 수도 있다.[115]

영사 기술이 발전하면서 트인 공간에서도 영상을 보여줄 수 있게 되어 굳이 블랙박스를 마련할 필요가 없어지는 추세지만, 소리가 수반된 작품이라면 방음 문제는 여전히 남는다. 헤드폰을 마련할 수도 있지만 나름의 골칫거리가 있다.

전시 구현

- 작품의 소리를 들을 수 있는 관람객의 수는 마련해둔 헤드폰의 수에 한정된다.

- 관람객은 (헤드폰을 이용하기 위해 얼마나 기다려야 할지 모르는 상황에서는 더욱) 기다리고 싶어 하지 않는다.

- 관람객이 비위생적이라는 이유로 헤드폰 이용을 꺼릴 수 있다.

- 늘어진 헤드폰 줄이 낙상의 원인이 될 수 있다.

- 전시가 인기 있을 경우 헤드폰이 빨리 낡으면 전시 기간에 여러 번 교체해야 한다.

사운드 샤워라고도 불리는, 특정 공간에 소리를 집중시키는 파라볼릭 스피커parabolic speaker 등의 최신 기술을 이용한 대안도 있다. 그러나 이런 장비는 비교적 소수의 관람객만 소리를 제대로 들을 수밖에 없다. 적절한 장소에 자리 잡고 앉거나 서야 하기 때문이다.

음향 요소가 없는 영화나 영상으로 작업할 때 영상을 전시에 넣는 것은 흥미로운 과제가 된다. 키네틱 작품, 영화, 비디오, 스크린, 빛 등 움직이거나 빛나는 요소는 뭐든 관람객을 끌어들인다.

이런 작품은 사람들이 공간 안에서 최대한 빨리 이동하도록 이끄는 데도 도움이 된다. 대형 미술관의 블록버스터 전시에서는 전시 첫머리와 마지막에 주요 작품을 배치하거나, 출구 가까이에 최신작 또는 전에 선보이지 않은 작품을 배치한다. (이런 정보는 보통 전시장 배치도나 무료 소책자에 언급해두기도 한다.) 관람객이 공간 안에서 최대한 빨리 나아가고 더 많은 관람객이 입장해서 전시를 볼 수 있도록 하기 위해서다. (유료로 티켓을 판매하는) 상업전의 경우 이 같은 경향은 심화된다. 더 많은 사람이 지나갈수록 더 많은 티켓을 판매해서 높은 수익을 올릴 수 있기 때문이다.

가벽 설치

평면 작품을 걸거나 블랙박스를 만들기 위해 추가 가벽을 설치해야 할 때는 어떻게 시공할지 생각해야 한다. 가벽을 설치하는 방식은 나머지 전시 공간을 어떻게 건축했느냐에 좌우된다. 대부분의 미술관과 갤러리는 벽돌이나 콘크리트로 되어 있으며, 석고를 이용해 표면을 마감한다. 작품은 대부분 거의 같은 높이에 걸리기 때문에 고정재 또한 거의 같은 높이에 설치되어 있다.

　벽에 드릴로 구멍을 뚫고 다시 채우는 것을 반복하면 (구멍 난 스위스 치즈처럼) 안정성이 떨어진다. 그렇기 때문에 요즈음에는

115 사례는 리스페이스 어쿠스틱스Respace Acoustics, 뉴욕 사운드 프루핑New York Sound Proofing 등을 비롯한 업체의 웹사이트를 참조하자. http://www.respace-acoustics.co. uk/?gclid=CIzHtsXA17gCFYtY3godPlkA 9A http://newyorksoundproofing.com/soundproofing/

내력벽 위에 MDF, 베니어, 석고보드 등으로 제작한 반영구적인 **목공벽**을 설치하는 것이 일반적이다. 이런 종류의 벽은 몇 년마다 교체할 수 있다. 일부 미술관에서는 벽을 교체할 때 공간에 세련된 느낌을 주는 건축적 마감 방식인 **문설주** 또는 **띄움시공**을 활용하기도 한다. 벽면과 바닥, 천장, 문틀, 모서리 사이에 작은 틈새를 넣는 띄움시공은 진열장이나 좌대에도 활용할 수 있으며, 공간과 좌대에 가벼운 느낌을 주고 시각적 부담감을 덜어준다(228쪽 '진열용 가구' 참고). 그러나 시각적 조화를 위해 가벽에도 띄움시공을 적용하면 공사비가 추가되어 향후 작품 설치가 복잡해질 수 있다. 보기에는 좋을지 몰라도 장기적으로는 실용적이지 못하다.

규모가 큰 갤러리에서는 가벽을 설치할 때 자립식으로 세워야 하는 경우도 있다. 자립식 벽이란 천장이나 다른 벽과 연결되지 않은 벽으로, 견고하고 바닥면이 넓어야 한다. **팻월**fat wall이라고도 하는 자립벽은 대개 옆면 너비가 60-100센티미터지만, 치수는 벽에 걸 작품의 높이와 하중에 따라 달라진다. 전시 공간에 자립벽을 세워두면 거대한 물리적 장애물처럼 보일 수도 있다. 그러나 벽면의 공간이 추가적으로 생겨날 뿐 아니라 벽면 양끝의 공간에도 맥락을 설명할 수 있는 작은 작품이나 해설 패널, 작은 스크린, 터치스크린 등을 걸 수 있다. 아니면 관람객의 눈이 쉴 수 있는 '여백의 공간'을 제공할 수도 있다는 점에서 유용하다. 자립벽으로 기계 장비를 가리거나 운송용 크레이트 따위를 넣어두는 임시 창고로 활용해도 좋다.

일부 미술관에서는 가벽을 설치할 수 있는 장치를 마련해두는 경우도 있다. 스크린을 고정할 수 있도록 바닥에 특수 고정 장치를 설치하거나, 천장에 **격자형 시스템**을 마련해두는 것이다. 이런 시스템은 전시 공간이 차례차례 이어지도록 격자 모양으로 벽을 세울 때 효과적이며 비용 면에서도 효율적이다. 그러나 격자형 시스템이

설치된 범위를 벗어날 수 없고, 45도와 90도로 설치할 수 있을 뿐 곡선형 벽을 세우는 것 또한 불가능하다. 반면 자립벽을 세우는 것보다 차지하는 면적이 적어 부담스럽지 않은 방식으로 공간을 분리할 수 있다.

공사가 시작되기 전에는 시공업체와 함께 각 벽에 어떤 작품을 걸 계획인지 의논하는 것이 좋다. 작품이 육중하다면 견고한 **고정재**를 설치할 수 있게끔 벽을 한층 튼튼하게 시공해야 한다. 모니터나 영사용 스크린을 벽 내부에 설치할 때는 이후 벽을 잘라낼 부분에 버팀목이나 케이블이 지나가지 않아야 한다. 또한 소켓과 케이블이 벽 바깥쪽에 늘어지지 않도록, 전기 기사에게 벽 내부에 전기선을 숨길 수 있는 공간을 적절히 배치해달라고 요청하자.

가벽이 전시 공간을 가로지르는 **시선**視線에 어떤 영향을 미칠 것인가도 고려해야 한다. 벽을 어디에 세우는 것이 좋은가? 다른 전시실을 넘겨다볼 수 있도록 벽에 창문이나 구멍을 낼 수도 있다. 이렇게 하면 앞으로 보게 될 작품을 호기심 가득한 시선으로 넘겨다볼 수 있고, 작품 사이의 흥미로운 상관관계를 떠올리기도 쉽다. 일부 자립벽에는 진열장을 짜 넣을 수도 있다. 한쪽 면에서만 보이게 만들 수도 있고 양면에서 보이게 할 수도 있다. 양쪽에서 동시에 볼 수 있는 진열장을 짜 넣을 경우에는 (건너편의 전시 공간을 넘겨다볼 수도 있지만) 미술품의 배치와 라벨 제작 등이 다소 복잡해진다. 가령 해골을 전시한다고 생각해보자. 한쪽에서는 앞면이, 반대편에서는 뒷면이 보일 것이다. 그렇다면 해골 뒷면이 앞면과 마찬가지로 흥미롭고 전시 주제와도 관련 있을까? 라벨을 진열장 양면에 모두 붙여야 할지도 고려해야 한다.

벽과 문을 세울 때 주의해야 할 중요한 사항으로는 **상인방**이 있다. 상인방은 문틀 윗부분의 벽으로, 벽과 벽을 서로 연결하는 부분이다. (자립식 벽이나 벽을 천장에 고정해두는 등) 특수한 방식으

로 벽을 세울 경우에는 상인방이 필요 없다. 하지만 여기에 해당되지 않는 설계라면 전체 벽을 안전하게 세울 수 있도록 상인방을 시공해야 한다. 상인방은 앞으로 이어질 작품을 살짝 보여주는 유용한 큐레이팅 도구이기도 하다. 그러므로 작품을 설치할 때에는 전시실을 잇는 문을 통해 다음 전시실을 봐두는 것이 필수적이다.

어떤 공사든 치수는 매우 중요하다. 벽, 문, 상인방을 설치한 뒤에도 작품이나 운송용 크레이트를 공간 안팎으로 옮길 수 있도록 주의해서 시공해야 한다(259쪽 '대여 협약과 특별 조건' 참고). 또한 작품을 설치하는 기간 동안 갤러리에 어떤 장비를 들여놓아야 하는지도 확인한다. 가령 조명 기술자가 높은 위치에서 안전하게 일할 수 있도록 모터를 이용해 높낮이를 조절하는 가위형 리프트[116]를 사용할 것인가? 그렇다면 시공이 끝났거나 앞으로 시공할 문을 통해 장비가 드나들 수 있는가를 고려해야 한다. 공사를 끝냈는데 작품이나 장비를 옮기기 위해 다시 해체해야 하는 것이야말로 최악의 상황이다.

벽면 도색

공간, 좌대, 진열장 내부는 일반적으로 흰색으로 칠한다. 작품을 설치했을 때 방해되지 않는 무채색이기 때문이다. 그러나 '흰색' 페인트에도 다양한 종류가 있다. 그중에서도 밝은 흰색은 눈에 피로감을 주고 빛을 반사하기 때문에 조명을 설치하기 까다롭다. 반면 다른 색조가 약간 첨가된 흰색은 이 같은 부작용을 누그러뜨리고 조명을 설치하기도 좀 더 쉽다. 그런 이유로 전시 공간에는 흰색에 회

색이 약간 섞인 '**스완 화이트**swan white 또는 스완스다운swansdown' 색을 주로 사용한다.

역사적인 작품이 많은 전시라면 붉은색이나 녹색 등 19세기와 20세기 초 유럽의 갤러리에서 유행했던 짙은 색을 칠해도 좋다. 벽면 색을 고르기는 쉽지 않다. 벽 전체를 칠하기 전에 큼직한 샘플을 마련해서 작품 옆에 놓아본 뒤 확인해야 한다. 도색을 마치고 나서 뒤늦게 마음을 바꾸면 시간이 걸리고 비용도 추가된다. 벽면의 색을 포함해 극히 독특한 전시 디자인을 계획하고 있다면 최초 대여 요청을 할 때 대여자에게 알려야 한다(238쪽 '대여 요청서' 참고). 대여해준 피카소 작품이 형광 노란색 벽에 걸린다는 사실을 알게 된 대여자가 대여를 철회하는 불상사는 미리 방지하자.

벽면 색을 어디서부터 어디까지 칠할지 정하는 것 또한 생각보다 쉽지 않은 문제다. 앞서 말했듯 대부분의 갤러리는 벽돌, 돌, 콘크리트 건물 벽에 합판이나 스크린을 부착한다. 스크린의 위쪽 모서리까지 도색할 것인가, 아니면 스크린과 천장이 맞닿는 모서리까지 칠할 것인가? 더 높거나 낮은 구조의 벽이 있는가? 일정 선을 정해두고, 전시 공간 전체에 걸쳐 선 위의 모든 구조물은 무시해버리는 편이 바람직하다. 이렇게 하면 벽면을 어디서부터 어디까지 칠할지 정할 수 있다. 또한 전시 공간 전반에 걸쳐 시각적으로 통일된 높이감을 연출하는 데에도 유용하다.

벽을 다른 색으로 칠했다면 전시가 끝난 뒤에 원래 색으로 다시 복구해야 할 가능성이 높다. 전시 공간 측에서 복구를 필수 조건으로 내걸 수도 있다. 짙은 색의 벽을 흰색으로 돌려놓으려면 페인트를 여러 번 덧칠해야 하고, 며칠에 걸친 직원의 추가 근무도

116 http://www.genielift.com/en/products/index.htm

'보상'해야 하므로 최소 두 배 이상의 비용이 든다. 순회전을 준비하고 있는데 전시 디자인에서 벽면 색이 엄청나게 중요한 요소라면 모든 순회 공간에 그 사실을 알리고 페인트에 관련된 세부 사항과 색을 정확히 고지해야 한다. 특별한 색이나 효과를 내야 할 때는 다른 전시 공간에서도 똑같은 전시를 선보이기가 매우 까다로워진다. 또한 각 전시 공간의 원래 벽면 색을 확인하고, 전시 종료 이후 벽면을 원상태로 복구하는 데 드는 비용을 이쪽에서 부담할 거라 생각하는지도 미리 알아봐야 한다.

진열용 가구

진열용 가구의 종류는 좌대, 비트린vitrin, 유리 진열장, 디스플레이 케이스display case 등 세 가지로 크게 나뉜다. 좌대는 대개 전시품 한두 개를 진열할 수 있는 둥글거나 네모진 기둥식 가구다. 비트린은 유리 또는 아크릴 소재의 덮개를 경사지게 덮고 안에 전시품을 배치할 수 있는 탁자와 비슷한 형태의 진열장을 말한다. 전통적인 미술관에서 볼 수 있는 짙은 색 목재에 화려하게 장식된 종류에서부터 스틸 소재의 다리나 좌대식 받침대 위에 얹을 수 있는 디자인에 이르기까지 다양한 형태가 있다. 요즈음 나오는 비트린은 크고 무거운 덮개를 들어올리기 쉽도록 유압식 경첩처리가 되어 있다. 때로는 잠금장치가 달려 있거나 내부 온도 조절기와 조명이 갖춰져 있는데 각자 장단점이 있다. 전시품을 올려놓는 **비트린의 바닥면**은 대개 천으로 덮여 있으며 전시 디자인에 따라 변경할 수 있다. 관람객이 전시품을 더 잘 볼 수 있도록 경사지게 만드는 경우도 있다. 예산이

허락한다면 정확한 치수에 맞게 비트린을 맞춤 제작해서 전시 공간에 짜 넣을 수 있다. 디스플레이 케이스도 공간에 짜 넣거나 바닥에 직접 세울 수 있다. 대개 유리나 아크릴로 되어 있으며 여러 전시품을 선보일 수 있도록 단이 설치된 경우도 있고, 뒷면에 배경을 넣기도 한다.

진열용 가구는 대부분 속이 빈 MDF 상자를 페인트나 스프레이를 이용해 흰색으로 칠해 제작한다. 필요할 경우 띄움처리를 할 수도 있으며, 전시품을 보호하기 위해 **창** 또는 **아크릴**(퍼스펙스perspex, 플렉시글라스plexiglas) 덮개를 장착하기도 한다. 덮개 제작 방법은 다양하다. 아크릴판 네 장을 접착제로 붙인 뒤 윗면에도 다른 한 장을 더 붙이거나, 긴 아크릴판을 U자 모양으로 접은 뒤 양 측면에 아크릴판을 접착제로 붙여 밀폐시키기도 한다. 가장 고가의 제작 방식으로는 접착선을 깔끔하게 마무리할 수 있도록 가장자리를 연귀이음 처리하는 방법이 있다. 또한 시각적으로 단정하고, 자외선으로부터 작품을 보호하며, 반사광을 줄여 받침대 위의 전시품에 쉽게 조명을 비출 수 있도록 개발된 특수 아크릴판을 쓰는 방법도 있다.[117]

좌대 덮개의 경우 아래쪽 모서리를 좌대 바닥면에 파인 홈에 끼우도록 되어 있다. 비트린도 마찬가지다. 그런 다음 아크릴판에 미리 뚫어둔 구멍을 통해 나사 몇 개를 좌대 안에 박아 넣어 덮개를 고정한다.[118] 때로 크리스털, 도자, 대리석, 유리, 자기, 목재 등의 소재에 사용하는 안전한 임시 접착제인 **뮤지엄 왁스**museum wax를 이

118 하청업체가 필요한 물품을 정확히 제작할 수 있도록 좌대와 덮개 디자인 및 제작에 대해 상세히 논의하는 것이 바람직하다. 그렇지 않으면 작품을 설치해야 하는 시기에 작품 운송인 앞에서 좌대를 수정해야 하는 사태가 벌어져 상당한 스트레스를 유발할 수 있다.

용해 좌대나 선반이 충격을 받을 경우 전시품이 움직이지 않도록 전시품을 제자리에 고정하기도 한다.

　　좌대를 이용할 때 대부분의 큐레이터가 맞닥뜨리는 가장 큰 문제점은 덮개를 포함한 좌대 크기를 결정하는 것이다. 예산이 빠듯하면 갤러리에 있는 좌대를 활용하는 수밖에 없을 것이다. 그러나 기존 좌대와 전시품의 크기가 전혀 맞지 않으면 새 좌대를 제작할 예산이 필요하다.

　　바닥으로부터 좌대 윗면까지의 **높이**는 대부분 약 100-120센티미터이다. 이는 일반적인 높이로, 어린이나 휠체어 이용자 등 덮개 위쪽을 보기 어려운 관람객을 고려하지 않은 것이다. 그러나 모든 좌대를 50센티미터 낮게 제작하면 관람객 대부분이 좌대에 놓인 전시품을 보기 위해 허리를 구부려야 할 수도 있다. 따라서 일부 갤러리에서는 좌대 옆에 경사로를 설치해서 필요할 경우 10센티미터 가량 올라설 수 있게 유도한다. 계단을 설치하는 갤러리도 있다. 그러나 두 경우 모두 장점보다는 단점이 많다. 사람들이 계단에 걸려 넘어지거나 경사로에서 미끄러지기 때문이다. 대응 방법은 전적으로 큐레이터와 전시 공간을 책임지는 사람들에게 달려 있다. 대부분의 국가에서 장애인의 **접근권**을 보장하는 법을 제정해 두고 있기 때문에 미술관과 갤러리는 최선을 다해 이를 준수해야 한다. 접근하기 쉽지 않고 기존의 전시 공간과 다른 특이한 공간에서 전시를 열 경우 사람들은 전시를 보고 싶어 하지 않거나 볼 수 없을 가능성도 있다. 물론 공공 자금을 지원받지 않았고, 후원자를 만족시키기 위해 접근권 관련 조건을 준수하지 않아도 된다면 문제될 것은 없다.

　　좌대 바닥면의 크기와 덮개의 높이를 결정하려면 직접 그려보거나 캐드를 이용한다. 대개 좌대에는 전시품을 한 개만 놓거나 작은 전시품을 모아 놓는다. 각 전시품의 크기에 맞춰 종이를 오려내

좌대에 놓은 뒤 전시품과 좌대 모서리 사이, 또는 각 전시품 사이에 약 15센티미터의 공간을 두고 배치해보자. 덮개의 높이는 가장 높은 전시품의 높이에 10-15센티미터의 여유 공간을 더해서 결정한다. 그러나 치수는 결국 미적인 요소에 따라 결정해야 하므로 최종 결정은 큐레이터나 작가에게 달려 있다. 고정된 공식으로 모든 상황에 대비할 수는 없다.

덮개를 포함한 좌대 전체의 높이를 정할 때는 좌대를 설치할 장소에 **높이 제한**이 있는지 확인해야 한다. 작품 위로 덮개를 들어 올린 뒤 안전하게 덮을 수 있는가? 설치 담당자가 일어선 채로 충분히 덮개를 덮을 수 있는 높이인가, 아니면 사다리나 승강기가 필요한가? 좌대에 놓은 전시품의 해설 라벨을 어디에 부착할 것인지도 결정해야 한다. 좌대에 직접 붙일 것인가, 아니면 주변 벽에 붙일 것인가? 이 점은 이후 더 자세히 다루도록 하자(276쪽 '해설 자료' 참고).

이미 제작된 비트린이나 디스플레이 케이스에 작품을 맞춰 넣어야 할 수도 있다. 이때는 모형이나 축소 사진을 이용해서 작품을 어떻게 전시할지, 진열장에 맞는지 미리 계산해봐야 한다. 작품을 애써 대여했는데 진열장에 맞지 않아서 다시 반환하는 불상사는 없어야 할 것이다. 공간에 제약이 있을 성싶으면 공간을 효율적으로 활용할 수 있도록 **이동식 아크릴 받침대, 작은 상자, 내부 선반, 쿠션** 등을 쓸 수도 있다. 전시품을 각기 다른 높이로 전시하면 좀 더 역동적인 느낌을 줄 수도 있다. 라벨과 전시품을 연결시키는 방법은 이후 자세히 다루기로 한다(276쪽 '해설 자료' 참고). 한편 전시품 주변의 요소 때문에 전시품이 훼손되지 않도록 고려해야 한다. 보푸라기가 일지 않는 원단, 중성지, 책을 펼친 채 고정하기 위한 아크릴 무접착 테이프 등을 사용할 것인지 결정해야 할 수도 있다.

좌대, 비트린, 디스플레이 케이스는 그 자체로도 **공간을 차지하는 물체**이다. 전시를 디자인할 때에는 마음이 앞선 나머지 독특한

좌대나 복합적인 진열장을 선택하고, 심지어 여러 작품을 놓은 다수의 좌대를 배치하기로 계획할 수도 있다. 이 같은 결정은 전적으로 큐레이터와 디자이너에게 달려 있다. 단, 관람객이 보고 싶어하는 것은 작품이며, 관람객은 좌대 주변을 돌면서 좌대 위의 3차원적 작품을 온전히 감상하길 원한다는 사실을 잊지 말자. 좌대나 진열장은 그저 작품을 안전하고 안정적으로 진열하는 도구에 불과하다. 지나치게 복잡한 디자인은 시각적으로 혼란스럽고 공간적으로 방해가 될 수 있으며, 좌대를 지나치게 많이 놓으면 관람객이 공간을 지나다니기도 어려워진다. 특히 어린이를 동반한 관람객이나 휠체어 이용객이 있을 경우 문제는 더욱 심각하다.

공간 및 관람객 접근성

벽, 진열장, 좌대 레이아웃, 공간 바닥에 직접 놓을 작품 등을 검토할 때에는 공간에 들어올 관람객의 수를 고려해야 한다. 사람들이 안전하게 서 있기에 충분한 공간이 있는가, 아니면 관람객 수를 통제해야 하는가? 많은 미술관은 관람객 수가 많을 거라 예상될 경우 **'시간제한 관람'** 제도를 활용한다. 이때 관람객은 입장권을 구매하되 특정 시간에만 입장할 수 있다. (무료 전시의 경우 관람 시간을 예약하도록 한다) 이렇게 하면 지나치게 많은 관람객이 몰리는 일을 어느 정도 방지할 수 있다. 물론 오후 1시에 입장한 관람객이 2시에 모두 나가리라는 보장은 없다. 볼거리나 읽을거리가 많으면 2시 30분, 심지어 3시까지 머물 수도 있다.

작품 앞이나 주변 공간의 넓이는 특히 중요하다. 작품을 제대

로 보기 위해 '**물러나야 하는 거리**'는 얼마인가? 가령 벽에 대형 회화 작품을 걸 경우 작품 전체를 보려면 5-6미터가량 뒤로 물러나야 한다. 그만한 공간이 있는가, 아니면 물러서던 관람객이 다른 작품 이나 좌대에 부딪칠 위험이 있는가? 전시실 사이의 문, 좌대와 조 각 사이의 거리, 조각과 벽면 사이의 거리는 모두 휠체어가 지나기 에 충분해야 한다. 대부분의 미술관에는 저마다 기준이 있으므로 규정을 확인하자. 조언을 구할 수 없다면 **접근권 컨설턴트**를 고용할 수도 있다. 일반적인 휠체어가 360도 회전하기 위해 필요한 공간 은 사방 150센티미터이며, 출입구의 너비는 최소 100센티미터 이 상이어야 한다. 앞서 말했듯 일부 전시 디자이너와 건축가는 관람 객이 다른 전시실의 작품을 넘겨다보고 호기심을 느낄 수 있도록 벽면에 빈 공간을 만들곤 한다. 물론 이 같은 장치는 전시의 흥미 를 돋울 수 있겠지만, 성인이 지나갈 수 없을 만큼 좁은 공간일지 라도 아이들은 지나다니며 장난칠 수 있다는 점을 염두에 두자.

접근 저지선

일부 작품은 앞에 접근 저지선을 설치해야 한다. 접근 저지선은 작 품을 보호하기 위한 것이다. 작품 대여자는 대여 조건에 접근 저지 선을 설치할 것을 명시하기도 한다. 접근 저지선에는 여러 형태가 있다. 대개 (지나치게 시선을 끌지 않는 방법으로) 깔끔한 미적 분 위기를 유지하면서도 관람객이 명확히 인지할 수 있고, 낙상의 원 인을 제공하지 않으면서도 작품을 보호할 수 있도록 어느 정도 타 협이 필요하다.

예전에 사용하던 접근 저지선은 (70-100센티미터로) 상당히 높게, 금속제 기둥 사이에 색깔이 있는 금줄을 걸어두었다. 이 같은 접근 저지선은 작품을 보호하기보다는 인파를 통제하는 데 쓰일 가능성이 높다. 이보다 더 흔한 제품은 가늘고 낮은 회색 금속제 기둥으로 바닥에 고정되어 있거나 옮길 수 있도록 되어 있다. (흰색 또는 회색의) 신축성 있는 로프를 기둥 사이에 연결해서 사용한다. 벽에 접근 저지선을 고정할 수 있도록 말단부 부품도 갖추고 있다. 또는 '넘어가지 마시오'라는 의미로 바닥에 띠를 두를 수도 있다. 반원형 각목이나 구슬로 된 선을 부착하는 것이다. 비교적 쉽게 제거할 수 있는 실리콘 실란트를 쓰거나, 갤러리 바닥을 크게 훼손하지 않는다면 가는 핀과 비슷한 못을 박아서 고정한다.

　　일반 접근 저지선은 작품 감상에 방해가 되기도 한다. 반면 구슬로 된 선은 눈에 잘 띄지 않아서 작품 감상을 방해하지 않지만, 아예 존재를 알아차리지 못해 관람객이 걸려 넘어지거나 접근 저지선이 있어도 개의치 않고 선을 넘어 작품에 가까이 다가가곤 한다.

　　작품을 **'아일랜드형'** 또는 **'띄움형'** 좌대에 모아 진열하기도 한다. 이 경우 좌대가 상당히 크더라도 바닥면에서부터 좌대까지의 높이는 15-20센티미터에 불과할 수 있다. 반면 크기는 공간 중앙의 넓이 또는 주변 벽의 너비와 맞먹을 수도 있다. 작품은 별도의 아크릴 보호대나 스크린을 설치하지 않아도 관람객이 만질 수 없도록 좌대 가장자리로부터 (팔 길이보다 훨씬 먼) 1미터 이상 떨어진 위치에 놓는다. 띄움형 좌대는 때로 문제를 일으킬 수 있다. 특히 가장자리가 눈에 잘 띄지 않거나 색깔이 바닥 색과 비슷할 경우 문제는 좀 더 심각해진다. 관람객은 작품에 집중하는 경향이 있기 때문에 간혹 좌대를 잘 보지 못한다. 따라서 좌대에 부딪혀 정강이에 멍이 들거나 좌대 쪽으로 넘어지는 사고가 발생한다. 갤러리에서는 띄움형 좌대 가장자리를 따라 '만지지 마시오'라는 양면 접착형 그

래픽 문구를 붙여서 주의를 끌곤 한다. 작품을 직접 만지면 안 된다는 것은 굳이 말할 필요도 없는 사실이지만, 관람객이 좌대에 부딪치지 않도록 위치를 표시하기 위한 용도로 안내문을 붙여두는 것이다.

한편 관람객의 접근과 관련된 디자인적 요소로는 표지판, 전시 정보와 해설의 글꼴, 크기, 색, 종이 재질, 배경색 등이 있다(276쪽 '해설 자료' 참고). 조명 또한 접근성과 안전 등을 비롯한 전시 관람의 모든 측면에 있어 매우 중요한 요소다. 이후 자세히 다루기로 한다(316쪽 '조명' 참고).

보건과 안전

어떤 상황에서 일하든 보건과 안전 문제는 매우 중요하다. 일부 국가에서는 엄격한 법률이 적용되며, 지역에 따라서는 상해 관련 소송이 돈벌이의 수단이기도 하므로 전시를 설치하고 디자인할 때에는 **현지 전문가**의 조언을 구하도록 한다. 보건 및 안전 전문가를 고용해 디자인 단계에서 전시를 검토해달라고 요청하면 된다. 전시가 그리 복잡하지 않다면 설치를 끝낸 뒤 전문가에게 승인해달라고 부탁하자.

대부분의 대형 기관에서는 (특히 전시 공간을 다시 디자인하거나 개축할 경우) 새 디자인을 **화재 안전 담당관**에게 인가받아야 한다. 담당관은 비상 탈출로를 적절히 표시했는지, 현지 법규를 따르고 있는지 확인할 것이다. 이 같은 확인 절차와 인가는 갤러리의 건물 또는 시설 관리자가 시행하고, 이후 전시 기간 동안 전시의

보건 안전 부분을 책임지는 경우가 많다. 이런 잡무를 남들에게 맡겨두고 싶겠지만 큐레이터도 감사와 승인 과정에 참여해야 한다. 작품을 모두 설치한 뒤 (오프닝 전날에야) 녹색과 흰색이 번쩍이는 비상 탈출구 표시등이 작품 위에 떡하니 버티고 있거나, 블랙박스 내부에 환한 안전 표시등이 자리 잡고 있거나, 조각, 진열장, 회화 작품 옆에 새빨간 소화기를 놓아두어야 한다는 사실을 깨닫게 될 수도 있다. 방재 장비와 표지판도 중요하지만 전반적인 미적 분위기도 중요하므로 표지판과 방재 장비가 이상한 위치에 자리 잡고 있다면 위치를 바꿀 수 있는지 협상해보자. 그러나 화재 안전 담당관에게 재차 방문해달라고 부탁해서 뒤늦게 문제를 처리하는 것보다는 감사 당시에 상의해서 해결책을 내는 편이 훨씬 쉽다.

순회전을 할 때는 최초 전시 공간에서 문제가 대두되면 향후 전시 공간에도 미리 알려서 필요한 조치를 취하도록 하자. 고려해야 할 주요 사항은 위에 언급한 바와 같다. 관람객과 직원의 안전을 위해 다음 사항에 대해서도 질문해야 한다.

- 전시품이나 기타 물품의 가장자리가 날카롭거나 돌출되어 위험한가? 그렇다면 사고를 방지하기 위해 (접근 저지선 및 띄움형 좌대를 이용해 분리하거나, 진열장 및 덮개가 있는 좌대 안에 넣어) 관람객이 위치한 공간으로부터 충분히 떨어뜨려 놓는다. 필요하면 눈에 잘 띄는 위험 표지판을 설치한다.

- 특정 빈도수 이상으로 작동할 경우 간질 발작을 유발할 수 있는 스트로보 조명, 또는 특정 강도 이상으로 올릴 경우 시력을 손상시킬 수 있는 레이저를 작품에 이용했는가? 그렇다면 관람객이 전시 공간에 입장하기 전에 경고해야 할 의무가 있다.

- 천장에 설치하는 작품이 있는가? 그렇다면 철저히 고정하고, 작품이 관람객의 키보다 훨씬 높은 위치에 자리 잡고 있지 않는 한 작품 아래 공간은 비워둔다.

- 전시에 (키네틱 아트나 기타 장비 등) 움직이는 요소가 있다면 손가락, 발, 긴 머리

카락, 넥타이, 스카프 등이 걸릴 위험은 없는가? 그렇다면 '만지지 마시오' 또는 '물러서시오' 표지판을 설치하는 동시에 접근 저지선이나 띄움형 좌대를 설치해 손이 닿지 않게 한다.

• 전기를 이용하는 작품이 있는가? 그렇다면 적절한 플러그를 사용하고 전류 변환기를 제대로 조절한다.

• 작품에 늘어진 전선, 철사, 겉으로 드러난 이음매가 있는가? 그렇다면 안전을 위해 적절하게 밀폐하거나 만질 수 없는 거리를 유지한다. (추가로 전기 안전 감사를 받아야한다.)119

• 유해한 화학물질, 물, 불을 이용하는 작품이 있는가? 그렇다면 작가, 보존 담당자, 보건 안전 전문가와 상의해 관람객과 직원의 안전을 위해 어떤 주의사항을 준수해야 하는지 확인한다.

• 화재 위험이 있는 물질이 있는가? 그렇다면 모종의 방화재를 이용한다. 작가에게 사전 승낙을 받고 방화재로 쓸 화학물질의 영향에 관해 보존 전문가와 상의한다.

• 청소 담당 직원 또는 작품이 상해를 입지 않고 모든 작품을 안전하게 청소할 수 있는가? 좌대 덮개의 먼지를 털려면 사다리가 필요할 수도 있다. 일부 공공 기관에서는 직원이 사다리를 안전하게 사용하는 훈련을 받는다.

갤러리의 공간 계획에 영향을 미치며 (민감한 위치에 있는 사람 또는) 청소년이나 어린이에게 부적절할 수 있는 극히 중요한 고려 사항이 있다. 관람객이 **성적 콘텐츠**에 불평하는 경우는 대부분 아무 경고도 없이 작품을 맞닥뜨렸을 때 발생한다. 그래서 많은 큐레이터가 논쟁을 일으킬 수 있는 작품은 분리된 공간에 전시하고, 공간 입구에 어린이가 감상하기에 부적절할 수 있는 내용이 있음을 알

119 폐품이나 중고 전기제품을 작품에 응용하는 작가의 경우 이 점은 매우 중요한 사안이다.

린다. 부모나 보호자가 아이들을 데리고 가기 전에 먼저 입장해서 확인하거나, 아예 해당 공간을 건너뛸 수 있게 하는 것이다. 논란을 일으킬 수 있는 작품을 격리할 수 없다면, 또는 다른 작품 사이에 위치시키고 싶다면 갤러리 입구나 티켓 판매소 앞에 명시한다. 그렇게 대비한다 해도 성적으로 노골적인 작품은 세계 곳곳의 미술관에서 문젯거리가 된 예가 있고, 때로는 현지 공무원이나 경찰에 작품을 압류당하기도 한다.[120] 전시에 포함된 작품이 문제가 될 성싶으면 대여를 확정하거나 작품을 배송받기 전에 미리 기관장, 레지스트라, 법률 전문가와 상의해야 한다.

대여 요청서

작품목록을 확정하고 비공식적으로 대여자와 대여에 관해 합의한 다음에는 공식적으로 대여 요청서를 보내야 한다. (요즈음에도 직접 서명한 편지를 우편으로 보내는 경우가 대부분이다.) 이 서류의 수신인은 가장 높은 위치에 있는 공식 담당자, 즉 개인 컬렉터나 기관장, 컬렉션 큐레이터다. 발신인은 전시 기획팀에서 그와 비슷한 위치에 있는 사람, 즉 현재 근무 중인 기관장이거나 프리랜서라면 큐레이터 자신이다.

대여 요청서를 보낼 때에는 시기가 무엇보다 중요하다. 충분한 시간적 여유를 두고 대여 요청서를 보내야 한다. 승인 절차는 대부분 오래 걸린다. 따라서 최소 6개월 전에 신청서를 보내야 하며, 예정된 전시 개막일보다 1년 전에 요청해야 한다고 주장하는 사람도 많다(162쪽 '전시 일정 편성' 참고). 대부분의 미술관은 개막 **12개**

월 전에 대여 요청서를 보내는 것이 일반적이다. 대형 전시의 주요 작품의 경우 대여에 관한 비공식적 논의는 2년, 심지어 3년 전에 이루어진다. 그러므로 대여 요청서를 빨리 보낼수록 다른 전시가 선수 치는 불상사를 방지하고, 원하는 작품을 차질 없이 빌릴 수 있다. 또한 대여에 얽힌 세부 사항을 정리할 여유도 많아진다(259쪽 '대여 협약과 특별 조건' 참고). 일부 대여 기관은 자체적으로 즉시 결정하지 못하고 이사진이나 위원회의 승인을 받아야 한다. 이 경우 대여 요청 시점이 이사진 및 위원회 회의와 맞아떨어져야 하는데, 이사진 회의는 연간 1-2회밖에 열리지 않을 수도 있다.

작품이 전시에 적합할지, 전시할 수 있을지 확신이 서지 않는다면 대여 요청을 하기 전에 신중하게 생각해야 한다. 작품 운송은 관내 수장고에서 전시실로 옮기듯 쉬운 경우도 있지만, 지구 반대편에서 수천 킬로미터를 날아와야 하는 경우도 있다. 어쨌든 두 경우 모두 필요한 서류와 절차를 관리하는 데에 시간과 비용이 드는 데다 작품을 전시 공간으로 안전하게 옮기려면 꼭 관련 절차를 준수해야 한다. 또한 작품을 공간에 놓기 전까지는 과연 전시와 어울릴지 완벽하게 확신할 수 없다. 그러므로 대여자에게 아직 확신이 서지 않는다는 사실을 알리고, 일부 결정은 작품이 전시실에 도착한 뒤에 내릴 수 있으니 양해해달라고 청하자. 즉 일부 작품을 전시하지 않거나, 의도에 맞게 전시하지 않을 수 있음을 알리는 것이다. 상당히 세심하게 처리해야 하는 문제다.

작품을 대체용으로 대여받으려는 의도가 확연히 드러나면 대

120 칠레와 호주 출신 작가 후안 다빌라Juan Davila가 패널 여러 장에 성적으로 노골적인 이미지를 종교적 도상과 조합한 작품은 불만이 접수된 이후 세간의 이목을 끄는 법정 공방의 대상이 되었고, 1982년 시드니 비엔날레에서 철수해야 했다.

여자로서는 불쾌할 수밖에 없다. 관외 대출 절차에는 시간과 자원이 많이 든다. 보존 담당자, 컬렉션 관리자 및 레지스트라가 상태 보고서를 작성해야 하고, 전시 기획팀에서도 내부적 논의를 거쳐야 한다. 작품이 관내에 전시 중이라면 내부의 다른 작품으로 대체해야 할 뿐 아니라 레지스트라는 많은 서류를 처리해야 한다. (대여자 입장에서는 일감이 두 배로 늘어나는 셈이다) 그러므로 공식 대여 요청의 경우 **정말 그 작품이 필요한지**, 꼭 전시할 것인지 확실히 해두는 것이 좋다. 그리고 가능하면 대여한 작품을 전부 전시하는 것이 바람직하다.

피할 수 없는 문제도 간혹 생긴다. 대여 직전에 작품이 훼손되거나 장기간에 걸쳐 보존 처리를 해야 한다는 사실을 발견할 수도 있다. 이 경우에는 해당 작품을 대체할 작품을 급히 찾아야 한다. 새로 찾아낸 대여자에게 상황을 솔직하게 밝혀 급한 사안임을 고려해 대여 요청을 빨리 처리해주길 바라는 수밖에 없다. 그래도 전시 개막일로부터 3개월 전 또는 그 이후에 요청한 대여는 앞서 매우 좋은 관계를 유지해온 것이 아닌 한 처리될 가능성이 낮다. 게다가 작품이 전시하기에 적합한 상태여야 한다.

대부분의 기관에는 **대여 요청서 서식**이 있다. 정해진 서식이 있는지 확인해 서류의 수신인과 발신인을 알아보자. 기본 서식이 없거나 독자적으로 일한다면 최대한 간결하게 정리하되 다음 주요 사항을 넣어야 한다.

- 전시 제목 및 간략한 소개

- 작품의 작가, 제목, 제작연도, 소장품 번호 또는 참조 번호

- 전시 공간의 이름 및 최초 전시 일자

- 전시 디자인 관련 세부 사항 (특이하거나 구체적일 경우)

- 순회전 장소 및 일자

- 출판물 관련 정보 (특히 책 또는 전시도록에 작품을 넣을 경우)

- 대여 작품이 필요한 기간 (개막 전과 폐막 이후에 며칠에서 2주가량 필요한 추가 기간을 고려한다.)

대여 요청서를 받으면 여러 절차가 시작된다. 작품을 대여하는 컬렉션의 큐레이터는 요청받은 작품에 관한 다른 계획이 있는지 생각해야 하고, 컬렉션 관리자나 레지스트라는 다른 곳에서 해당 작품을 대여해달라는 요청이 들어오지는 않았는지 확인할 것이다.

이처럼 행정적인 확인 절차를 마치고 나면 작품의 상태를 분석해야 한다. 수장고에서 꺼내 **'대여 전 상태 확인'**을 하고, 대여에 동의하기 전에 보존 처리가 필요한지 결정한다. 작품이 대여 가능한 상태라면 대여자는 **'조건부 대여 합의서'**를 자필 서류 또는 이메일로 보내올 것이다. 조건부 대여 합의서란 쉽게 말해 요청 조건이 대여자의 기준에 맞을 경우 대여에 동의하겠다는 동의서이다.

시설 명세서

대여자, 특히 기관 대여자는 작품이 전시될 건물과 전시실의 세부 사항이 망라된 박물관 및 미술관의 시설 명세서를 열람하고자 할 것이다. 시설 명세서가 없다면 대여자 측에서는 관련 서식을 보내

고 작성해달라고 요청할 것이다. 일반적인 명세서 서식은 미국박물 관협회나 영국레지스트라협회UK Registrars Group[121]에서 구할 수 있다. 이 명세서에는 전시 공간의 물리적 규모, 출입구(엘리베이터, 승강기 포함), 보안, 환경 조건에 관한 정보가 담겨 있다.

시설의 설비가 대여자의 기대치와 전혀 맞지 않으면 작품을 대여받기 어려울 것이다. 그러나 충족하지 못하는 조건이 몇 가지에 불과하다면 특별 시공을 수행해 대여자를 만족시킬 수도 있다. 상대가 시설 명세서에 부정적인 반응을 보이거나 여러 질문을 던진다면 대여 기간 동안 작품을 제대로 관리하겠다는 열의를 납득시킬 기회라 생각하자. 대여자도 작품을 전시하는 편이 이로울 가능성이 높기 때문에 기본적으로는 작품을 대여하고 싶을 것이다. 대부분의 시설 명세서에는 다음 사항이 들어간다.

- 건물: 용도에 맞춰 지은 현대적인 공간인가, 아니면 역사적 건물을 개조한 공간인가

- 직원 및 처리: 어떤 수준의 직원이 갖춰져 있는가, 경험이 풍부한 예술품 운반 전문가 및 시공업체가 제반 업무를 담당하는가, 보존 전문가가 상주하고 있는가

- 접근성: 차를 직접 댈 수 있는가, 아니면 천장이 있는 하치장이 있는가, 좁은 출입구나 (모퉁이, 계단 등) 지나가기 어려운 통로가 있는가, 작품을 옮길 승강기가 있는가, 그렇다면 승강기에 적재할 수 있는 크기와 무게는 얼마인가

- 전시실: (작품을 걸 경우) 어떤 종류의 벽이 설치되어 있는가, 바닥의 재질은 무엇인가, (대리석 바닥, 천을 덧댄 벽 등) 작품을 옮길 때 보호해야 할 부분이 있는가 바닥 하중은 얼마인가

- 환경: 현 공간의 환경 척도는 얼마인가, 실온, 상대습도, 조도, (창문이나 천창이 있을 경우) 일광 노출량은 얼마인가, 이들 요소를 어떻게 통제하는가, 보존전문가가 조도를 모니터링하는가, 조명 디자이너와 함께 작업하는가

- 위험 요소: 작품을 설치한 뒤 전시 공간에서 행사가 열릴 예정인가, 그렇다면 공간에 식음료를 반입할 것인가, 작품을 보호하기 위해 어떤 접근 저지선을 준비해 두었는가, 스프링클러 또는 다른 화재 예방 장치가 있는가

- 보안: 어떤 보안 장치를 설치해두었는가, 감시원 및 미술관 보안원이 있는가, 그렇다면 몇 명인가, 보안 카메라가 있는가, 작품에 가까이 접근할 경우 작동하는 접근 센서 및 경보기가 있는가, 공간의 보안은 어떻게 유지하는가, 해당 전시실을 나머지 미술관 건물 및 공간과 별개로 닫고 잠글 수 있는가122

전시에 맞춰 전시 공간을 새로 디자인하고 시공하면 환경과 보안 조건이 바뀔 수 있다는 점을 염두에 두자. 새로 세운 가벽은 감시의 사각지대가 될 수 있으며 보안 카메라의 위치나 방향, 초점을 바꿔야 할 수도 있다. 이들 새로운 구조물은 에어컨을 이용한 실내 온도 관리에도 영향을 줄 수 있다. 공기의 흐름을 방해하므로 한쪽이 더 덥거나 추워질 수 있다. 그러므로 이 같은 사안을 기획 단계에서 고려하고, 전시 공간 공사가 끝난 뒤 대여자가 요청하면 최신 환경 데이터를 제공해야 한다.

121 http://www.ukregistrarsgroup.org/wp-content/uploads/2013/06/UKRG-Facilities-report.pdf

122 때때로 보안 관련 질문은 시설 명세서와 별개로 발송하며, 진열장(특히 진열장을 닫고 잠그는 문제)에 관한 특별 질문이 포함된 경우도 있다.

얼굴을 맞대고 이야기하다 보면 편지,
이메일, 전화, 화상통화로는 잘 드러나지
않거나 너무 미묘한 많은 문젯거리를
해소할 수 있다.

니콜라스 세로타
런던 테이트 관장 [23]

작가 및 대여자와 협상하기

작가, 개인 컬렉터, 여타 기관 들은 대개 작품을 대여하는 편이 이득이다. 결정에 영향을 주는 요인은 큐레이터의 평판, 전시 공간의 규모와 중요도, 작가의 평판과 경력, 개인 컬렉터의 야망, 대여하는 기관의 목표 등이다.

작가의 경우 어느 정도의 경력을 가지고 있든 아무도 볼 수 없는 창고나 작업실에 작품을 넣어두기보다는 전시하는 편이 낫다. 신예 작가는 특히 작품을 전시하고 기획전에 출품해야 사람들에게 선보이고 담론의 대상이 될 수 있을뿐더러 작품 판매 기회도 얻을 수 있다. 어느 쪽이든 모두 작가의 **지위 향상**에 도움이 된다.

개인 컬렉터도 마찬가지다. 작품이 미술관에 전시되면 **작품가 상승**으로 이어질 수 있다. 특히 관련 도록이나 출판물에 실릴 경우 효과는 배가된다. 대여자가 작품 대여를 망설인다면 보장은 할 수 없되 작품가가 오를 수도 있다는 사실을 넌지시 상기시키는 것도 때로는 도움이 된다.

자체 컬렉션이 있는 기관에서 일하고 있다면, 상대 기관에서 작품을 대여받은 적이 있거나 앞으로 대여할 가능성이 높다. 암묵적인 **호혜적 합의가 성립**되는 것이다. 컬렉션의 경우에도 작품을 수장고에 넣어두는 것보다는 흥미로우면서도 중요한 전시에 포함시키는 편이 더 이득이다. 대여자나 소유주에게는 시간이나 비용 면에서 부담스러운 보존 작업을 작품을 대여받는 쪽에서 시행하는 경우가 있으므로 직접적인 이득도 있다.

상대가 대여를 꺼린다면 어떻게 할까? 테이트 관장 니콜라스 세

123 니콜라스 세로타(런던, 테이트 관장),
2013년 6월 6일, 저자와의 대화 중에서.

로타는 큐레이터의 길에 발을 막 내디뎠던 시절 한 작가의 다양한 작품을 한데 모으는 과정에서 이 같은 문제를 겪은 바 있다. 세로타는 상대가 작품을 대여하지 않으려 한다면 작가가 됐든 개인 대여자나 미술관장이 됐든, 대여자를 직접 만나보라고 조언했다.

대여에 문제가 되는 또 다른 요소로는 전체 비용, 보험 책임, 대여 기간, 보존 문제 등이 있다. 대여자를 직접 만날 생각이라면 이 사안에 관한 입장을 미리 확정 지어야 한다. **비용을 감당**할 수 있는가? 어떤 대여 조건을 수용할 수 있는가? 보험이나 배상 문제를 고려할 때 대여자가 제시한 작품가를 받아들일 수 있는가? 작품가가 정당한가(258쪽 '보험과 배상' 참고)? 대여 기간이 문제일 경우 **대여 기간을 줄일 방법**이 있는가? 서너 곳에서 순회전을 열기로 되어 있는데 그중 한두 곳에서만 작품을 선보여야 할 경우 대체 작품으로 교체할 수 있는가? 작품이 유일무이하지 않을 경우 남은 전시 기간 동안 다른 대여자로부터 작품을 대여할 수 있는가? 대여자가 **보존** 문제를 우려할 경우 자금 또는 소속 보존 전문가의 시간을 투자해 문제를 해결하는 것으로 대여를 확정 지을 방법은 없는가?

개인 대여자 가운데 일부는 매우 박식해서 대형 미술관이라면 작품을 최고의 상태로 전시하고자 할뿐더러 대여자를 위한 보상 차원에서 보존 처리를 해주겠다고 제안하는 경우도 종종 있다는 것을 알고 있다. 따라서 전시 기간 이전과 도중, 종료 이후 보존 처리를 받기로 합의하고 나서야 작품을 대여하기도 한다. 또는 작품을 미술관의 기준에 맞춰 표구한 뒤 표구한 상태로 반납한다는 조건을 제시할 수도 있다.

작가와 협업하기: 커미셔닝

작가에게 작품 제작을 의뢰할 수 있는 운 좋은 위치에 있다면 작품 의뢰는 큐레이터에게 상당히 보람찬 업무가 될 수 있다. 대부분 작품 제작을 의뢰할 때는 확정된 전용 예산과 (확정적이지 않더라도) 개요서를 작가에게 제공하고, 작가는 이에 대한 기획안을 제출한다. 기획안이 승인되면 큐레이터와 작가는 힘을 합쳐 작품을 구현해야 한다. 작품 제작 절차는 다양하다. 작가가 작품을 특정 기준에 맞춰 특정 일자까지 완성하거나, 큐레이터가 좀 더 깊이 관련되어 있다면 큐레이터와 작가가 밀접하게 얽혀 일하면서 작품을 완성할 수도 있다. 소재를 조사하거나 제작자 또는 구조공학 전문가를 찾아 계약해달라는 청을 작가로부터 받을 수도 있다.

계획할 때 고려해야 할 요소가 몇 가지 있다. **작품 제작 의뢰 계약**은 매우 철저하게 작성해야 한다. 작가와 큐레이터 모두 조건에 만족해야 하며, 작가가 전시의 주제, 예산 한도, 마감, 작품이 완성된 뒤 작품에 대해 갖는 작가의 권리 등을 잘 이해했는지 확인해야 한다. 그 점을 초기에 명확히 해두면 향후 발생할 수 있는 어려움이나 문제를 피할 수 있다.

제작 중에는 정기적으로 **진행 회의**를 해서 프로젝트가 일정과 예산에 맞게 진행되고 있는지 확인해야 한다. 작품을 전시할 공간에 변동 사항이 없는지 확인하는 차원에서 **작품을 전시할 현장**을 방문할 때 회의해도 좋다. 공간 시공이 아직 끝나지 않았거나 야외에 작품을 설치할 경우, 이전에는 호수였던 곳이 잔디가 되거나 그 반대의 상황이 일어날 수도 있다. 이 같은 요인은 작품 의뢰에 영향을 주거나 작품 제작을 중도에 무산시키기도 한다.

작가가 현장이나 기술적 문제 때문에 기획안을 수정해야 하거나, 작업을 해나감에 따라 생각이 바뀌거나 진전되어 작품을 바꾸

고 싶어 할 수도 있다. 아무리 사소할지라도 일단 작품 의뢰를 승인받고 제작을 시작한 뒤 변경하면 상당한 문제를 초래할 수 있다. 작가는 작품을 초기 기획안대로 제작하겠다고 법적으로 계약한 상태이다. 그러므로 변경 내용을 반영하기 위해 계약을 수정해야 할 수도 있다. 이 경우 큐레이터는 심사위원회(또는 애초에 작품 의뢰를 허가한 인물)에 **수정 기획안**을 제출해야 할 것이고, 그러려면 시간이 걸려 제작 일정을 맞추지 못할 수 있다. 수정 기획안이 수용되지 않으면 의뢰가 취소될 가능성도 있다. 작가에게 이 같은 위험성에 대해 초기에 밝혀두는 것이 최선이지만, 작품 제작 계약서에 기획안을 약간 변경할 수 있는 여유를 두는 것도 좋다. 작가가 자신이 원하는 그대로의 작품을 제작하지 못할 때 제작을 아예 포기해버리는 경우를 방지할 수 있기 때문이다. 또한 작품 제작 계약서에는 작품이 완성되기 전에 제작을 멈추고자 할 경우의 절차를 개괄하는 해지 관련 조항도 넣어야 한다.

끝으로 작품이 만족스럽게 완성되었다는 것을 누가, 어느 시점에 승인하는지 명확히 해두어야 한다. 대개 작품이 설치된 뒤 작품을 의뢰한 큐레이터와 작가가 동시에 승인할 가능성이 높다. 작품이 조건을 충족하며 일정에 맞춰 완성되었다는 내용을 담은 서류에 쌍방 또는 관련 당사자 모두가 서명한다.

작가와 협업하기: 개인전

개인전을 기획해 작가와 함께 일할 경우, 최선의 조언은 작가를 **공동 큐레이터**처럼 대하라는 것이다. 작가 자신보다 작품을 더 잘 아는 사람은 없다. 전시 기획 초기부터 큐레이터로서의 목표가 무엇인지 명확히 밝혀두자. 주제를 중심으로 작가의 특정 측면을 강조할 계획인가, 아니면 생애 중 일정 기간에 주목할 것인가? 작품의 전시 조건도 개괄해두어야 한다. 작품을 위탁할지 대여할지 결정하자. 판매, 수수료 지불, 보험, 운송에 관련된 모든 서류가 제대로되어 있는지도 확인해야 한다.

작가와 계약서를 쓰고, 조건을 개괄하고, 인가 절차를 확실히 해두는 것이 좋다. 전시 계획을 결정할 때는 큐레이터와 작가 가운데 누가 최종 승인을 하는지도 중요하다. 쌍방이 합의할 수도 있고, 조직 규모에 따라 (선임 큐레이터 또는 관장과 같은) 제3자가 최종적으로 결정할 수도 있다. 이 경우 작가에게 그 사실을 최대한 빨리 알려야 한다.

또한 작가와 큐레이터가 일부 **책임과 업무를 나눠 맡을 수도 있다.** 이때 외부에 보냈어야 할 메일을 상대방이 보냈으리라 생각하고 안심했는데 나중에서야 아무도 메일을 보내지 않았다는 사실을 깨닫게 된다면 낭패다. 작가는 작품 설치를 감독하고, 큐레이터는 글쓰기, 언론 홍보, 개인 관람을 담당하는 방법도 있다. 그렇다면 개인 관람일에 큐레이터는 어떤 역할을 맡을 것인가? 큐레이터가 행사 전체를 이끄는 동안 작가는 쉬고 있을 것인가? 어떤 일을 어느 선까지 해야 하는지 미리 합의하자. 둘 모두가 연설을 해야 하는가, 그렇다면 누가, 어떤 내용을 말할 것인가? 이 경우에는 상대가 무슨 말을 할지 꼭 알아두어야 한다.

작가와 협업하기: 단체전

작가를 직접 상대할 때 가장 어려운 문제 가운데 하나는 단체전 기획이다. 큐레이터는 전시 전반을 고려한다. 전시에 포함된 여러 작가가 제작한 작품을 이용해 조화롭고 의미 있는 균형을 자아내는 것을 목표로 하는 것이다. 반면 작가 개인은 자신의 작품을 최고의 위치에서 최고의 상태로 전시하는 데 집중한다. 이해되지 않는 바는 아니지만 이 경우 큐레이터의 업무는 매우 어려워진다. 작품을 설치할 위치, 관련 자원, 심지어 큐레이터의 관심을 놓고 경쟁하는 두 작가 사이에서 중재자 역할을 해야 할 수도 있다.

이때 기억해야 할 가장 중요한 사항은 (큐레이터와 작가를 비롯한) 관련 인물 모두가 전시와 작품을 최고의 모습으로 선보이기를 바란다는 점이다. 때로는 그 점을 공공연하게 밝히는 편이 도움될 수도 있다. 즉 모두가 **같은 목표**를 향해 나아간다는 것이다.

최고의 큐레이터는 여러 사람을 능숙하게 관리하는 인물이다. 일부 작가는 작업실에서 혼자 지내는 데 익숙하기 때문에 여러 사람과 함께, 또는 팀의 일원으로 일하는 것을 불편하게 여긴다. 이때 큐레이터는 작가의 요청을 갤러리나 조직 내 관련 팀에게 전달하는 **중개인** 역할을 해야 한다. 그와 동시에 중요한 것은 언제나 작품, 작품의 전시, 전시에 관한 평이라는 사실을 기억하고 작가를 상대로 기관이 요구하는 바도 설명해야 한다. 어떤 사안을 놓고 작가와 열띤 토론을 벌여야 한다면, 설치팀이 보지 않는 곳에서 의견을 교환한 뒤 대안에 합의하는 편이 바람직하다.

124 베로니카 카스티요(홍콩 서구룡문화지구, 엠플러스 선임 레지스트라), 2013년 10월 7일, 저자에게 보낸 이메일 중에서.

레지스트라 업무에서 제대로 된 현장 인맥을 갖춰두는 것은 정말 중요하다. 큐레이터도 감각이 좋으면 이런 인맥의 덕을 볼 수 있다. 동료 사이에서 추천받는 것이 관장에게 공들인 추천서를 보내는 것보다 더 큰 효과가 있다. 물론 부정적인 경력이 있다면 반대의 상황이 적용될 것이다.

베로니카 카스티요Veronica Castillo
홍콩 서구룡문화지구 엠플러스M+ 선임 레지스트라[124]

레지스트라와 협업하기

컬렉션 소장품이나 예술 작품의 안전한 보관, 취급, 운송, 관련 서류 처리는 대개 레지스트라가 해야 하는 업무다. (독자적으로 일하거나 소규모 조직에서 근무할 경우 이들 업무를 대부분 또는 전부 큐레이터가 직접 해야 한다.) 큐레이터와 레지스트라의 역할은 매우 다르지만 전시를 성공적으로 구현하겠다는 같은 목표를 지니고 있다. 큐레이터는 창의력을 발휘하고 관람객과 전시의 전반적인 구현에 초점을 맞춰야 하는 반면, 레지스트라의 가장 중요한 업무는 각 작품이 전시 공간에 안전하게 도착하고 훼손되지 않도록 전시한 뒤 반환하는 것이다. 레지스트라는 소속 기관이 작품을 보관하고 있는 동안 작품에 일어나는 모든 일을 상세히 기록한다.

레지스트라는 큐레이터의 중요한 **조력자**다. 레지스트라는 대여 요청서를 발송한 이후의 모든 대여 협약서를 관장한다. (운송업체, 도로운송, 항공운송, 해상운송, 수출입 규정 등) 운반과 운송을 관리하고, 운송인 관련 사항을 조율하며, 작품 보험과 배상 문제도 정리한다. 그러므로 처음부터 레지스트라와 긴밀히 협조하는 것이 중요하다. 레지스트라와 함께 일한 경험이 없거나 초면인 레지스트라와 일해야 할 경우, 전시 기획 초반에 만나서 상대에게 어떤 정보를 언제까지 전달해야 하는지 알아보자. 큐레이터와 마찬가지로 레지스트라도 저마다 일하는 방식이 약간씩 다를 수 있다. 레지스트라가 초반부터 시시콜콜한 사항을 많이 요구한다는 느낌이 들 수도 있다. 이유를 모르겠다면 물어보자. 전시에 대해 자세히 설명하고, 실질적인 부분뿐 아니라 목표도 밝혀야 하며, 처음부터 우선순위를 알려두는 것이 좋다. 한편 레지스트라가 어떤 작품을 전시할지 결정하는 데 도움을 줄 수도 있다. 과거에 해당 작품을 대여받은 경험이 있거나, 해당 작품과 잠재적인 문제에 대해 큐레이

터보다 더 많이 알 수 있기 때문이다. 레지스트라는 광범위한 국제적 인맥을 지니고 있다. 상황이 어려울 때 대여 협상에 도움을 주기도 한다. 홍콩 엠플러스의 선임 레지스트라인 베로니카 카스티요Veronica Castillo는 "때로 작품 대여는 단순히 신뢰에 달려 있다."라고 말하며 다음과 같이 덧붙였다.

컬렉션 관리자는 데이터베이스를 잘 관리할 뿐 아니라 대부분 특출난 기억력을 자랑합니다. 이는 전시를 기획할 때 매우 유용하죠. 데이터베이스나 인터넷에서는 찾을 수 없는, 다른 미술관이 소장 중인 유물이나 잊힌 지 오래인 과거의 전시, 사실, 수치, 작품 등에서 힌트를 얻을 수 있기 때문입니다.[125]

큐레이터와 레지스트라의 관계는 매우 중요하지만, 때로는 긴장이나 상호 불만이 발생할 수도 있다. 만하임 테크노지움Technoseum의 소장품 관리자인 앙겔라 킵Angela Kipp은 이렇게 설명했다.

사실 레지스트라는 법칙, 정책, 형식에 끈덕지게 매달릴 수도 있어요. 확신할 수 없을 때면 정보가 흐트러지지 않도록 문서화해두죠. 이런 성향은 때로 전시 기획자를 돌아버리게 해요.[126]

큐레이터가 전시를 만들어나갈 지적 또는 혁신적 방법을 찾는 반면, 레지스트라의 관심은 언제나 절차를 제대로 관리하고 컬렉션과 개인 대여자에게 빌린 작품을 안전하게 전시하기 위해 필요한

125 위의 글.

126 2012년 12월 4일 앙겔라 킵이 레지스트라 커뮤니티 '레지스트라 트렉Registrar Trek'에 올린 글 중에서. http://world.museumsprojekte.de/?goback=.gde_4554515_member_227693088&lang=en&paged=9.

관련 서류를 작성하는 데 맞춰져 있다. 레지스트라에게 **상태 보고서**는 업무의 핵심이다. 대여 작품에는 특징, 자국, 보존 문제, 액자의 손상 등을 정확하고 세부적으로 기록한 보고서가 딸려 온다. 염려되는 부분이 담긴 사진이나 기존 문제를 보여주기 위한 스케치를 첨부하는 경우도 있다. 작품을 옮길 때마다 레지스트라는 상태 보고서를 확인하고 운송 과정에서 작품의 상태에 변동이 생기면 세부 사항을 덧붙여 기록한다. 운송하기 전에 작품을 포장할 때, 도착했을 때, 포장을 해체할 때, 전시가 진행 중일 때, 다음 순회전 장소로 보내거나 대여자에게 반납하기 전에도 각기 작품의 상태를 확인한다. 전시 기간이나 운송 중 불미스러운 일이 일어날 경우를 대비해 이처럼 세심히 주의를 기울이는 것이 필요 불가결하다는 사실을 명심해야 한다.

레지스트라에게 알릴 사항

큐레이터는 각 대여 작품에 관해 가능한 많은 정보를 최대한 일찍 수집하고 레지스트라와 공유해야 한다.

크기: 대여자가 알려준 작품 크기가 정확한지 확인해야 한다 (90쪽 '전시 주제 다듬기와 작품목록 작성하기' 참고). 작품 크기에 따라 운송 방법, 건물 내부 및 전시실까지의 이동 경로, 바닥, 천장, 벽면에 작용하는 하중 등이 달라진다. 따라서 작품을 전시 공간의 어디에 진열할 것인가에 영향을 줄 수 있다.

127 위의 글.

상태 보고서 작성에는 시간이 걸린다.
게다가 개막 직전이나 전시 종료
직후처럼 특히 여유가 없는 중요한
단계에 작성해야 한다. 큐레이터는
대강 작성해버리고 다른 문제에 주의를
기울이고 싶을 것이다. 큐레이터에게
작품에 아무 문제가 없다는 확인서에
387번째로 서명해달라고 청하면 간혹
짜증을 내곤 한다. 그러나 보험 청구가
발생하거나 세관 당국에서 복잡한 질문을
해올 경우 상황은 즉시 역전된다.

앙겔라 킵Angela Kipp
만하임 테크노지움Technoseum 소장품 관리자

소재: 대여 작품의 소재와 제작 기술을 가능한 자세히 알아봐야 한다. 레지스트라가 (특히 무겁거나 깨지기 쉬운) 작품에 필요한 포장 및 크레이트의 종류와 수준, 운송 방법, 운송인 동반 필요성 여부를 판단하는 데 도움이 된다. 동물이나 인간의 유해, 살아 있는 동물, 화석, 멸종 위기종, 불법 소재, 정치 및 종교적 함의 등 작품에 민감하거나 논란을 불러일으킬 수 있는 요소가 들어 있다면 세관을 통과하는 기간이 훨씬 길어진다.[128] 이들 사안에 대해 미리 알고 있을 경우, 레지스트라는 문제를 해결하거나 대여가 불가능하다고 알려줄 것이다. 덕분에 큐레이터는 좀 더 여유 있게 대체 작품을 찾아볼 수 있다.

진열: 레지스트라에게 작품을 전시 공간 어디쯤에 진열할지 대략 알려야 한다. 레지스트라는 (광민감성 등) 각 작품에 관련된 데이터를 수집해 작품 설치를 시작하기 전에 문제를 짚어줄 수 있다. 가령 (보존 전문가가 50럭스 이하에서 전시하도록 정한) 빛에 민감한 작품을 (약 300럭스의) 밝은 스포트라이트를 받아야 하는 대리석 조각 옆에 전시하기는 어렵다.[129]

위치: 대여하려는 작품이 소장된 장소의 정확한 주소를 확인해야 한다. (작품 보관 장소는 대여자의 자택 주소와 다른 도시이거나 다른 국가일 수도 있다.) 컬렉션 주소와 반송 주소가 확정되지 않았다면 현실적인 운송 예산을 짜기가 어렵다. 현재 작품이 있는 국가가 어딘지도 전시 일정에 영향을 미친다. 가령 러시아, 중국, 브라질은 세관 절차가 복잡해서 방대한 정보가 필요하며 처리 기간도 오래 걸린다. 이들 국가에서 작품을 대여할 때는 작품을 개막일에 차질 없이 전시하기 위해 일찌감치 대여 절차를 밟아야 한다. (수출입 통관 서류를 완성하는 데만 4-5주가 걸릴 수 있다.) 논란이 될 수 있는 정치, 종교, 섹스가 관련된 내용이 담긴 작품이라면 더욱 오래 걸린다.

환송 주소: 작품을 원래 장소로 반송할지, 대여자가 다른 장소로 보내주길 원하는지 확인해야 한다. 배송 비용에 영향을 줄 뿐 아니라 세관 서류도 복잡해지기 때문이다. 세관 절차 때문에 작품은 대개 전시 종료 이후 원래 지역으로 반환한다는 조건하에 일시적으로 수입된다. 반송지가 바뀌면 (특히 다른 국가로 보내야 할 경우) 서류 작업을 따로 해야 하고 시간도 많이 걸린다. 소유주가 바뀌는 경우도 마찬가지이다. 작가가 소속된 갤러리를 통해 작가에게 작품을 빌렸는데 전시 기간 도중 작품이 판매되면 이런 문제가 발생할 위험이 높다.[130]

소유권: 대여자에게 작품의 법적 소유권 증명서를 요청했음을 증명할 수 있어야 한다. 대여자가 작품을 대여할 권리가 있음을 확인하기 위해 올바른 절차를 준수하고 **실사**實查**를 수행**했다는 것을 증명하기 위해서다. 대여자는 법적 권원 및 출처 정보 공식 확인서를 제공해야 한다. 이는 전시 기간에 제3자가 작품에 대한 권한을 주장하는 불상사를 예방하기 위한 것이다. 요즈음에는 대여자가 작품을 압류당할 가능성에 대비한 보증을 요구하는 추세다. 작품이 애초에 자신의 소유라는 것을 증명할 수 있다면 당연한 처사다.[131]

128 멸종 위기종이 포함된 작품의 전시에는 사이테스CITES 허가서가 필요하다. '멸종 위기에 처한 야생 동·식물 종의 국제거래에 관한 협약'은 멸종 위기 동식물을 보호하기 위한 다국가적 협약으로, 야생동·식물의 국제적 거래가 해당 종의 생존에 위협이 되지 않도록 감시한다. 또한 박제 동물의 경우에는 위생증명서도 필요하다. 일부 국가에서는 논란을 불러일으키는 작품의 수입을 거부당할 수 있다. 이에 대처하려면 사전에, 또는 국경을 통과할 때 추가 서류를 제출하거나 추가 시간이 필요할 수 있다.

129 럭스lux는 조명도와 발산도를 측정하는 국제적 단위로, 물체의 표면에 반사되거나 투과되어 육안으로 인지한 빛의 강도를 재는 데 사용한다.

130 일부 대여 협약에는 해당 전시 기간에 작품이 판매될 경우 구매자는 전시가 종료될 때까지 작품을 가져갈 수 없으며 출판물의 출처 관련 내용을 변경하지 않는다는 조항을 넣기도 한다.

131 대여자가 출처를 밝히지 않거나 작품을 대여할 법적 권한을 증명하지 못할 경우 작품 대여를 재고해야 한다. 향후 문제가 제기되면 곤란한 상황에 처할 수 있다.

보험 가격: 모든 전시 작품에는 (전시 기간과 순회전 장소로 운송하고 원래 보관 장소로 환송하는 과정에) 발생할 수 있는 **모든 위험**에 대한 보험을 들어야 한다. 대개 전시와 관련된 상업 보험 약관을 이용한다. 작품을 원래 주소지에서 받아오기 전에 보험 증서를 발행받아 대여자에게 송부해야 한다.

보험과 배상

때로 대여자는 대여 작품에 매우 높은 보험가를 책정한다. 이유는 다양하다. 작품을 대여하는 것이 걱정된다거나, 예전에 작품이 훼손된 적이 있다거나, 같은 작가가 같은 시기에 제작한 작품이 경매에서 높은 가격에 팔렸다거나, 사적으로 가격 감정을 받아봤을 수도 있다. 대여자가 전시가 끝난 뒤 작품을 경매에 부칠 요량이라면 기관이 높은 보험가에 동의할 경우 판매가를 높이는 데 영향을 미칠 수도 있다. 그렇기 때문에 보험가를 받아본 뒤에는 레지스트라와 함께 타당한 금액인지 판단해야 한다. 지나치게 높거나 낮은 작품가를 수용할 때에는 주의해야 한다. 감정가가 높으면 보험료도 상승하는 상업 보험사를 상대해야 할 때는 특히 유의하자.

보험료의 액수를 합산하면 상당한 금액에 이를 수 있다. 일부 국가에서는 **정부 배상제도**를 시행하고 있다. 대개 작품을 빌리는 기관이 속한 국가의 정부가 예술 작품의 멸실 또는 훼손을 보장하는 제도다. 모든 기관이 지원할 수 있는 것은 아니다. 높은 전문적 규범에 맞춘 엄격한 기준이 정해져 있기 때문이다. 모든 전시실이 미술관 수준의 환경과 보안 절차를 준수해야 하며 운송, 취급 및 보

존 또한 전문적으로 처리해야 한다. 소속 기관이 이 같은 제도의 혜택을 받을 수 있는 위치에 있다면 엄청난 경비를 절약할 수 있다. 그러나 모든 대여자가 배상 조건을 수용하지는 않는다. 배상제도에 따라 조항과 면제 조건도 달라진다. 영국의 경우에도 모든 문제를 완전히 보장하지는 않는다. 일부 대여자는 자신의 작품에 상업 보험을 들어두고, 대여받는 기관도 같은 업체를 이용할 것을 요구한다. 그러므로 이 문제는 사전에 논의한 뒤에 합의하고, 끝으로 결정권을 쥔 인사가 공식적으로 요청해야 한다. 과정이 길어질 수 있으므로 레지스트라는 모든 정보를 최대한 빨리 받아봐야 한다.

대여 협약과 특별 조건

작품 대여에 협의했다면 대여자는 사전에 합의했던 모든 대여 조건이 명시되어 있으며 쌍방이 서명해야 하는 **대여 협약서**나 계약서를 제공할 것이다. 대여 조건이 까다롭거나 예산에 영향을 미칠 수도 있다. 가령 대여자는 **특수 크레이트, 기후 통제형 진열장, 운송인, 전시 공간 내 특별 보안,** 사고 발생 시 지정된 보존 전문가 또는 전공자 초빙 등의 비용을 부담할 것을 조건으로 명시할 수 있다.

일단 대여 협약에 서명한 뒤에도 레지스트라와 소통 창구를 열어두는 것이 중요하다. 양쪽 모두 대여자와 접촉하므로 서로 도움이 되는 정보를 얻을 수도 있으니 정보를 계속 공유하자. 레지스트라가 작품 대여에 특별한 조건이 따른다는 사실을 먼저 알아차릴 수도 있다. 대여자가 대여 협약의 일환으로 **작품을 수복**해달라고 요구할 경우, 작품을 예상 일정보다 몇 개월 일찍 운송해야 한다. 또

한 (관내 직원이든 외부 관계자든) 적절한 보존 전문가와 협의해서 작품 설치일이나 늦어도 전시 개막일에 맞춰 수복을 완료해야 한다. 또한 문제의 작품을 원래 다른 작품과 함께 운송할 계획이었다면 레지스트라는 **운송 방법**을 다시 조율해야 한다.

종이로 된 작품의 경우에는 대여받은 기관에서 작품을 전시하기 위해 **액자에 넣거나 표구**한다. 관련 정보를 일찍 알수록 계획을 짜는 데 도움이 된다. 대여자와 합의해서 (경우에 따라 작가와도 합의해서) 어떻게 표구하는 것이 적절할지, 전시가 끝나면 작품을 액자에 끼운 채로 환송할 것인지 결정한다. 표구를 하려면 작품을 더 빨리 운송해야 하며, 환송할 때에는 새로 제작한 크레이트에 넣어야 할 수도 있다. (표구비 및 추가 운송비도 예산에 넣는다.)

작품 운송

필요한 정보를 모두 취합했다면 레지스트라는 각 작품을 어떻게 운송할지 판단한다. (여러 번에 나눠 각기 다른 방식으로 운송할 수도 있다.) 전시 규모가 크면 레지스트라는 국외의 미술품 운송업체와 함께 최대한 탄소 효율과 비용 효율이 높고 시의적절한 방식으로 작품을 취합할 수 있도록 운송 방법을 조율할 것이다. 가령 뉴욕에서 필라델피아까지 운송 트럭을 여러 번 보내서 작품을 한 번에 하나씩 가져올 필요는 없다. 트럭 한 대를 보내고 필라델피아나 근교에 위치한 대여자가 소유한 작품을 한꺼번에 모아 오도록 조율하는 편이 낫다. 항공운송도 마찬가지다. 한 국가에서 보관 중인 작품을 모두 같은 일자에 운송하는 **복합운송** 방식이 가장 바람

직하다. 물론 항상 그렇게 할 수 있는 것은 아니며, 상황에 따라 개별적으로 운송해야 할 때도 있다. 또한 레지스트라는 (작품별로 일일이 크레이트를 제작하는 대신) 작은 작품 여러 개를 넣을 수 있는 대형 크레이트를 제작하는 것이 가능한지 운송업체와 상의할 것이다. 이 역시 비용을 절감하는 데 도움이 된다.

다음 사항이 대여 협약에 명시된 필수 조건인지, 단순히 선호하는 조건인지 판단해야 한다.

- 작품을 크레이트에 넣어야 하는가, 아니면 얇은 천, 버블랩, 하드보드, 담요와 끈 등으로 포장해도 되는가

- 크레이트가 필요할 경우 기존 크레이트가 있는가, 아니면 다른 크레이트를 작품에 맞게 개조해서 사용하거나 새 크레이트를 만들어야 하는가

- 필요에 따라 작품 여러 점을 대형 크레이트에 모아 넣어도 되는가

- 에어컨 및 에어라이드 장치가 갖춰진 트럭이 필요한가,[132] 트럭에 잠금 장치, 경보기, 도난방지 장치가 구비되어 있는가, 트럭을 어딘가에 밤새 주차해둘 예정인가, 해당 지역은 보안상 안전한가, 아니면 담당 직원이 트럭에서 잘 것인가

- 운송인이 필요한가, 선호하는 일자와 시간은 언제인가, 운송인이 책임져야 하는 업무는 무엇인가

- 포장재를 대여자에게 반환할 수 있도록 보관해야 하는가, 작품을 꺼낸 뒤 대여자에게 반송했다가 전시를 해체할 때 다시 배송받을 것인가, 아니면 (상업용 창고 등) 전시 공간 외부에 보관할 것인가

[132] 에어컨이 설치된 트럭은 기후 조건을 통제할 수 있으므로 작품을 운송하는 동안 온습도가 일정하게 유지된다. 에어라이드 트럭은 전기 혹은 엔진의 힘으로 움직이는 공기펌프나 압축기로 작동하는 특수 서스펜션 장치를 갖추고 있다. 노면의 상태에 따라 발생하는 충격을 거의 흡수해서 안정적인 상태를 유지한다.

레지스트라는 다양한 운송 방법을 고려하고, 작품 설치에 가장 적절한 시점까지 작품을 모두 모으기 위해 여러 방법을 조합해서 활용할 것이다.

도로운송은 선호도가 높으며, 대개 가장 저렴한 방법이기도 하다. 트럭에 작품을 실어 출발지에서 도착지까지 직접 배송하며, 작품을 다루는 과정을 최소화할 수 있다. 크레이트에 넣어서 트럭에 싣고, 트럭에서 내린 뒤 크레이트에서 빼낸다. 작품을 운송하는 가장 안전한 방법이다.

여객기를 이용한 항공운송은 두 번째로 흔한 운송 방법이지만, 옮길 수 있는 크레이트의 크기가 최고 160센티미터로 제한되어 있다. 또한 작품을 포장하고 트럭으로 공항 화물 터미널까지 옮긴 뒤 팰레트에 얹어 비행기에 실어야 하므로 처리 과정이 복잡해진다. 목적지에 도착하면 이 같은 과정을 거꾸로 수행해야 한다. 운송인은 운송 과정 내내 보안이 유지되고 작품을 제대로 다루는지 감독할 수 있도록 공항의 관련 시설에 출입할 수 있어야 한다.

화물 전용기를 이용한 항공운송은 여객기를 이용해서 운송할 때 적용되는 160센티미터의 높이 제한을 넘는 작품과 크레이트를 운송할 때 활용한다. 그러나 다른 문제가 있다. 화물 전용기는 (유럽의 경우 프랑크푸르트, 룩셈부르크, 미국의 경우 뉴욕, 로스앤젤레스처럼) 일부 대형 국제공항에만 취항하며, 대개 출발일로부터 몇 개월 전에 예약이 완료된다. 대여자가 (작품 운송을 감독할) 운송인이 동행할 것을 요구하면 추가적인 문제가 발생한다. 대부분의 화물 전용기는 편당 2-3인의 탑승객만 허용하므로 좌석을 구하기가 어려울 수 있다. 화물기로 작품을 운송하려면 일찌감치 계획을 세워야 한다.

해상운송은 최후의 방안이며, 당연한 이유로 그리 자주 쓰이지 않는다. 배로 작품을 운송하면 기간이 훨씬 오래 걸리며, 선내 화

물칸의 기후 조건은 항공기의 기후 조건만큼 안정적이지 못하다. 또한 물에 손상될 위험도 있다. (화강암 조각처럼) 민감하지 않은 소재로 만들었으며, 온도나 습도 변화에 장기간 노출되어도 큰 영향을 받지 않고, 매우 크거나 무거운 작품을 운송할 때 쓴다.

레지스트라는 큐레이터가 전시 설치 및 운송인의 일정, 교통편, 숙박 등을 계획하는 데 도움을 줄 수 있으므로 작품 설치를 계획할 때는 서로 밀접하게 소통하며 일해야 한다. 일정상 작품을 받아서 포장을 풀고 상태를 확인하기에 충분한 시간을 배정해두어야 하기 때문이다. 마찬가지로 전시가 끝난 뒤 해체할 때에도 작품의 상태를 확인하고 다시 포장하기에 충분한 시간을 배정해야 한다.

레지스트라와 함께 아이디어를 논의하면 필요한 부분에 주의를 집중하고 전시에 넣을 최종 작품목록을 정할 때 큰 도움이 된다. 레지스트라는 전시 개막에 맞춰 작품을 운송하려면 지켜야 할 마감 기한을 정해줄 수 있다. 레지스트라는 업무상 실용적인 시각을 견지하게 되는데, 이는 창의력을 발휘하려는 큐레이터에게 상당한 압박을 주기도 한다. 계속 등장하는 충고지만 **소통이 중요하다**. 처음부터 조건과 기대치를 명확히 밝혀두자. 큐레이터가 명심해야 하는 중요한 고려 사항은 다음과 같다.

여러 개인, 공공 컬렉션이 온라인 데이터베이스에 작품목록을 올려둔다. 큐레이터는 온라인 목록에 올라 있는 작품이라도 대여받지 못할 수 있다는 사실을 염두에 두어야 하며, 컬렉션에 있는 작품이 모두 온라인 목록에 올라 있지 않을 수 있다는 점도 고려해야 한다. 전시에 넣을 작품을 고르는 것은 '온라인 쇼핑'처럼 간단하지 않다.

대여 요청서를 제출한 뒤 레지스트라는 대여 작품의 운송과 (중간 단계의 보관 조건을 포함한) 취급 방식에 관한 명확하고 **확정된 정보**를 확인하고서야 대여를 결정할 가능성이 높다(241쪽 '시

설 명세서'와 259쪽 '대여 협약과 특별 조건' 참고). 관련 정보를 마련해두고 추가적인 문의 사항에 답할 시간적 여유가 있게끔 대여 요청서를 일찌감치 제출하도록 한다. (최소한 전시 12개월 전 요청서를 작성하는 것이 바람직하다. 238쪽 '대여 요청서' 참고.)

작품을 갤러리에서 빌릴 경우 갤러리 소속 컬렉션 관리자와 레지스트라는 종종 운송인 역할을 맡기도 한다. 운송인은 대여 작품을 운송할 때 동행해서 작품을 제대로 다루고 안전하게 설치하는지 확인한다. 큐레이터는 미리 운송인 및 컬렉션 관리자에게 대여 작품의 진열 계획을 알려두어야 한다. 대여자가 만족하지 못하는 사항이 있을 경우 수정할 수 있기 때문이다. 운송인이 도착한 뒤 현장 상황을 보고 작품을 설치할 수 없다며 대여를 취소하면 최악의 상황이 된다. (이렇게 되면 설치 일정이 늦어지고 운송인을 위해 추가 숙박과 새 항공권 비용을 지불해야 할 수 있다.)

작품을 빨리 설치해야 한다는 시간적 압박을 받고 있으면 검토와 승인 과정이 무척 짜증날 수도 있다. 그러나 무언가 잘못되거나 보험 및 배상 문제가 발생하거나 세관이 문의해올 때, 작품의 모든 이동 내역과 세부 사항, 정확한 운송 기록은 극히 중요하다.

정확한 서류는 전시 성공의 열쇠입니다. 레지스트라가 자세한 사항을 꼬치꼬치 물어보며 귀찮게 할 때면 그 점을 기억하세요. 레지스트라는 큐레이터의 마음의 평화를 지켜주기 위해 그런 업무를 하는 겁니다. 보험 청구서를 받으면 레지스트라가 기울인 노력의 진가를 알게 될 겁니다.[133]

큐레이팅 분야의 동료나 작가와 함께 일할 때 전문가답게 행동하고 배려하는 것이 중요하듯, 레지스트라나 컬렉션 관리자와 원만한 관계를 쌓아나가는 것도 그만큼 중요하다.

작품 도착

작품이 기관 및 전시 공간에 도착하면 레지스트라는 운반 전문가, 보존 전문가와 함께 트럭에서 크레이트를 꺼내 갤러리 안으로 옮긴다. 일부 크레이트는 24시간 동안 갤러리에 둔 채 '**기후 순화**' 과정을 거쳐야 한다. (대여 조건에 명시되어 있을 수도 있다.) 기후 순화는 크레이트 안의 작품이 현지 온도에 천천히 적응하기 위한 과정이다. 전시 공간이 습한 환경이나 열대 기후에 위치하고 있거나, 작품이 운송 과정에서 (공항의 화물 구역 등) 온도가 통제된 환경을 일정 기간 벗어나 있었던 경우에는 특히 중요하다.

크레이트를 보관할 공간과 포장을 풀 공간은 갤러리 밖에 마련해두는 것이 좋다. 작품이나 크레이트가 운송 과정에서 (**대개 곤충 등의) 동물에 오염**되었을 때를 대비하기 위해서다. 이런 문제는 대여 작품이 미술관이 아닌 공간에 보관되어 있었거나, 열대 기후에 속하는 장소에서 작품을 보내왔을 경우에 발생한다. 곤충이 발견되면 복원 전문가와 레지스트라는 어떻게 대처할지, 오염이 갤러리의 다른 공간으로 확산되지 않도록 막을 방법은 무엇인지 논의한다. 크레이트를 격리해야 할 수도 있다. 포장을 풀 별개의 장소를 마련해두면 곤충이 갤러리의 다른 공간으로 옮겨가지 않게 격리하기 쉽다. 격리한 뒤 밀폐된 폴리우레탄 텐트나 상자 안에 작품을 넣고 비활성가스를 주입한다. 또는 크레이트를 저온 냉동 시설이 갖춰진 특별 보존실로 옮기기도 한다. 크레이트를 폐기하고, 작품을 설치하기 전에 특별 처리를 진행하는 경우도 있다.

따라서 전시 공간의 배치를 계획할 때는 포장을 어디서 어떻

133 베로니카 카스티요(홍콩 서구룡문화지구, 엠플러스 선임 레지스트라), 2013년 10월 7일, 저자에게 보낸 이메일 중에서.

게 풀고 작품 상태를 확인할지 정해야 한다. 해당 구역에서 일하거나 장비, 도구, 탁자, 사다리 등을 들고 지나다니는 사람의 수도 제한해야 한다. 포장을 푸는 공간에서는 거의 무방비 상태로 작품을 벽에 기대어 세워두기 때문이다. 작품 포장을 푸는 과정은 대개 정해진 순서로 진행한다. 우선 입구나 전용 승강기에서 가장 먼 전시실에 설치할 작품부터 풀고, 가까운 전시실에 설치할 작품은 나중에 푼다. (방바닥을 닦을 때 방 안쪽에서 시작해 문 쪽으로 닦아나가는 것과 같다.)

레지스트라와 보존 전문가가 **작품 상태를 확인**하려면 포장을 푸는 공간에 탁자 여러 개와 조명을 설치해두어야 한다. 레지스트라와 보존 전문가는 대여자가 보낸 상태 보고서의 사본을 받는다. 상태 보고서를 토대로 운송 과정에서 눈에 띄는 변화가 일어나지 않았는지 살펴본 뒤 변동 사항을 기록한다. 전시 기간에 다시 검토하게끔 절차를 밟거나, 심각한 변화나 훼손이 발생했다면 대여자에게 직접, 또는 큐레이터에게 부탁해 연락하여 어떤 절차를 밟을지 결정한다. 수복 처리를 할 수도 있고, 모든 관련 당사자가 현 상태로 전시해도 된다고 합의할 경우 계획대로 전시할 수도 있다.

작품을 크레이트에서 꺼낸 뒤에 남은 포장재는 폐기하거나, 비용을 줄이고 환경을 보호하기 위해 보관해두었다가 재사용한다. (요즈음은 종종 그렇게 한다.) 그렇기 때문에 **크레이트**와 **포장재**에 해당 작품명을 표기해서 조심스럽게 보관해야 한다. 작품의 포장을 모두 안전하게 풀었는지, 작품을 설치할 때 사용할 고정재도 모두 꺼냈는지 크레이트와 포장재를 꼼꼼히 보며 확인하자. 확인이 끝난 크레이트는 작품이나 고정재가 들어 있는 크레이트와 구분할 수 있도록 '비었음'이라고 표시한다. 작품을 설치하는 과정에서 특수 고정재를 포장재와 함께 버렸다는 사실을 뒤늦게 발견해도 필요한 고정재를 찾기 어려울 수도 있다. (특히 익숙지 않은 도시나

국가에서 일할 경우 더욱 큰 문제가 된다.) 원래 사용하던 고정재와 같은 제품을 찾지 못하면 대여자에게 연락해서 다른 종류의 고정재를 사용해도 좋다는 허가를 받아야 한다. 작품을 설치하기 위해 액자에 구멍을 뚫거나 작품에 모종의 수정을 가해야 한다면 대여자가 동의하지 않을 것이다. (운송비를 지불하고, 언론 홍보 자료와 도록에 해당 작품의 도판을 싣고, 전문가로서의 평판을 훼손하고도) 작품을 전시하지 못하는 불상사가 벌어지게 된다.

전시 과정 기록

큐레이터가 기획한 전시를 전시 공간 측에서 승인했다면, 전시에 관련된 기록이나 다큐멘터리 영상을 제작할 것인지 검토해야 한다. 결정을 내리는 데 도움이 될 만한 사항은 다음과 같다.

- 대중은 점점 더 (스마트폰, 태블릿, 터치스크린, 비디오 화면 등) 다양한 형식의 스크린 매체를 통해 정보를 습득하는 데 익숙해지고 있다. 그렇기 때문에 대형 미술관이라면 모종의 시청각 자료를 제공하거나 상영하리라는 기대치가 존재한다.

- 소속 기관에서 보관용으로 전시 구현 과정을 기록할 수 있다.

- 독자적으로 일하고 있다면 개인적으로 보관하기 위한 용도로 구현 과정을 기록할 수도 있다.

- 전시 방식이 특이하거나 혁신적이라면 후학을 위해 기록할 가치가 있다.

- 관람객이 전시를 만들어나가는 과정을 궁금해할 수 있다.

벽면에 해설 패널을 부착하거나 오디오 가이드를 제공하는 데서 벗어나 멀티미디어 콘텐츠를 선보이는 흐름은 느리지만 뚜렷이 나타나고 있다. 그중에는 갤러리가 (소정의 이용료를 받고) 제공하는 휴대용 장치, 또는 관람객 본인의 스마트폰이나 태블릿을 이용해서 볼 수 있는 영상 자료가 있다. 영상의 길이는 20-60초에서부터 더 긴 시간에 이르기까지 다양하며, 제대로 제작하고 전문 편집 과정을 거쳐야 한다.

모든 큐레이터가 카메라 앞에 서는 것을 즐기지는 않는다. 물 흐르듯 지식을 설파하면서도 자연스럽게 말을 끊어가며 열정을 담아내는 재능이 있는 사람도 있다. 반면 대본을 읽는 듯 딱딱한 말투 때문에 흥미로운 내용을 설명해도 지루하게 여겨지는 경우도 있다. **언론 트레이닝**을 하면 도움이 된다. 타이밍, 완급 조절, 호흡, 강조 등에 관한 요령을 알려주고 메시지를 제대로 전할 수 있도록 해주기 때문이다. 그러나 최종 결과물에 꼭 긍정적인 영향을 미친다고 볼 수는 없다. 언론 앞에 서는 훈련을 하는 것과 제대로 된 소통을 해내는 것은 다른 개념이다.

재러드 실러Jared Schiller는 영국에서 활동 중인 영상 제작자 겸 감독으로 내셔널갤러리, 왕립컬렉션Royal Collection, 채널 4 방송국과 함께 일한 바 있다. 실러는 예술가와 작품에 관해 글을 쓰는 것과 영상을 제작하는 것 사이의 차이점을 두고 다음과 같이 설명했다.

큐레이터가 글을 잘 쓰고 편집에 능하다 해도, 그런 재능을 적용해서 흥미로운 영상을 만들어낼 수는 없습니다. 영상의 전반적인 모습과 느낌, 소리와 이미지의 질, 리듬, 연속성 문제를 검토하고 편집한 장면을 어떻게 물리적, 개념적으로 끊어지지 않도록 다음 장면과 연결시킬 것인지 고려해야 하기 때문이죠.134

대규모 조직은 관내에 미디어 프로덕션팀을 두고 있다. 런던 테이

트에는 멀티미디어 투어에 이용하거나 테이트 웹사이트에 올릴 팟캐스트 영상, 전시실이나 자료실에서 상영할 짧은 영상 등을 (직접, 또는 하청 및 관리를 통해) 제작하는 '테이트 미디어Tate Media'가 있다. 규모가 작은 기관에서 일하고 있는데 영상을 주문 제작하고 싶다면 우선 동료에게 추천을 받아보는 것이 좋다.

전시 기획 초반에 촬영을 시작해야 한다. 일찍 시작할수록 영상 제작자가 커미셔닝 작품의 제작과 **전시 준비 과정을 촬영**하고 전시 기획 및 디자인 회의 등에 참석할 기회가 늘어나기 때문이다. 촬영분은 향후 영상 제작 및 편집 과정에서 배경 맥락을 제시하는 데 활용할 수 있다. 전시를 구현해나가는 동안에는 이미 지나간 순간을 재구성할 시간적 여유가 없으므로 제때 촬영하지 못하면 최종 결과물에도 넣을 수 없다. 최대한 많은 내용을 촬영한 다음에 편집하는 것이, 조금만 촬영하고서 뒤늦게 무에서 유를 창조하려고 시도하는 것보다 낫다.

예술 관련 영상의 **구성 방식**은 다양하다. 전시 제작 과정을 넣을 수도 있고, 전시의 주제에 대한 다큐멘터리나 작가와의 인터뷰를 포함시킬 수도 있다. 관람객이 전시 관람 중에나 전시 공간을 나서면서 카메라에 던진 평을 모으기도 한다. 작품을 슬라이드 쇼 형식으로 보여주면서 해설자의 목소리를 입힌 간단한 영상을 제작할 수도 있다. 여러 방법을 모두 활용해도 된다. 영상 제작을 의뢰하기 전에 큐레이터는 장기적 목표를 고려해야 한다.

• 영상을 어디서 어떻게 상영할 것인가

134 재러드 실러(독립 영상 제작자), 2013년 6월 5일, 저자와의 인터뷰 중에서.

좋은 영상을 제작하려면 메시지 이상의
뭔가가 필요하다. 큐레이터가
열정을 담아 말할 수는 있지만 자신감이
부족하다면, 영상 제작자에게는
과제가 많이 남아 있는 셈이다.
큐레이터에게 자신감을 심어주는 것은
관장의 몫이다.

재러드 실러Jared Schiller
독립 영상 제작자135

- 타깃 관람객은 누구인가

- 해당 주제에 관해 영상을 제작하는 이유는 무엇인가

- 기존 자료가 있는가, 그렇다면 어떤 자료인가

- 모든 관련 작가가 영상 제작에 동의했는가

- 촬영할 만한 콘텐츠가 있는가, 전시 공간이나 새로 의뢰한 작품이 이미 완성되었는가, 아니면 전시 공간의 시공 과정이나 작품 제작 과정을 촬영할 수 있는가

- 영상 제작자가 작품이 설치되는 과정을 볼 수 있는가, 아니면 전시 준비가 완벽히 끝난 뒤에야 촬영 허가가 나는가

영상 제작자, 커미셔닝 큐레이터, 작가가 협력적인 관계를 쌓아나가려면 위 사안을 대화의 시작점으로 삼는 것이 좋다. 이에 관해 논의하면서 대략적인 윤곽을 정했다면, 영상 제작자가 좀 더 자세한 구성과 일정, 예상 비용을 제시할 것이다. 제작자가 스토리보드나 장면별 기획안까지 내놓는 경우는 흔치 않다. 감독이나 영상 제작자는 스토리보드 등을 미리 제시하면 촬영 과정에서 새로운 주제나 콘텐츠를 탐색하는 데 제약이 따를 것을 우려한다. 하지만 큐레이터는 신경쇠약에 걸릴 수도 있다. 제작 과정이 거의 끝나갈 때까지도 어떤 영상이 탄생할지 알 수 없기 때문이다. 그러나 영상 제작자는 발생하는 상황에 맞춰 창의적으로 행동하고, 함께 일하는 작가, 장소, 인터뷰 상대에 맞춰 융통성을 발휘해야 한다. 한편 영상에 모든 것을 담지 않고 일부 남겨두는 게 나은 경우도 있다. 관람객이 스스로 관련 내용을 찾아보도록 장려할 수 있기 때문에 상당히 긍정적인 효과를 낼 수 있다. 실러는 다음과 같이 말했다.

135 위의 글.

작가가 뭔가 말을 아낄 성싶으면 대개 그럴 만한 이유가 있기 때문입니다. (…) 그 말을 해줄 다른 사람을 찾는 게 나을 수도 있습니다.[136]

사실 기록 영상을 주문 제작할 경우 큐레이터나 전시 기획자는 상당량의 추가 업무를 해야 한다. 촬영 일자와 시간을 일일이 조율해야 할뿐더러 촬영이 잡힌 날에는 촬영 자체가 당일 업무를 처리하는 데 걸림돌이 되기 때문이다. 또한 인물, 작품, 장소에 관한 허가서나 동의서를 작성하는 등 추가적인 행정 업무도 해야 한다.[137] 그러나 결과물은 모든 노력을 보상해준다. 기록 영상은 관람객이 작가의 삶과 작품을 효과적으로 이해하는 데 도움이 되고, 큐레이터와 기관이 전시를 구현하기 위해 얼마나 많은 노력을 쏟아붓는지 보여준다. 게다가 화면에서 사적으로나 공적으로 좋은 모습을 보여준다면 언론, 심지어 지상파 방송국에서 다른 작업도 함께 해보자는 제의를 받게 될 것이다.

136 위의 글.

137 동의서는 대개 세 종류로 나뉜다. 사람이 관여된 경우, 배우가 아닌 일반인에 관한 '일반 동의서', 전문 배우 및 모델에 관한 '연기 동의서', 부모 또는 법적 후견인이 서명해야 하는 '미성년 동의서'가 있다. (법적 연령은 상황에 따라 다르다.) 타인이 저작권을 갖고 있거나 소유한 사진, 영상을 비롯한 여타 매체를 사용할 허가를 얻으려면 '물질 동의서'를 사용한다. 끝으로 본인이 소유하지 않은 공간을 사진이나 영상으로 찍거나 기록으로 남길 경우 '장소 동의서'를 얻어야 한다.

해설 자료: 라벨, 패널, 리플릿, 전시 가이드

보도자료 작성

개인 관람 초청

우편 발송 명단 관리

개막 전 행사 기획

언론 및 홍보 대행업체와 협업하기

해설 자료: 라벨, 패널, 리플릿, 전시 가이드

전시도록을 만들 때는 사전에 상당한 준비 기간이 필요하다. 1년이 소요될 수도 있다(192쪽 '인쇄 및 생산 관리' 참고). 전시 개막 몇 주 전쯤이면 이미 도록 원고를 인쇄업체에 넘겼을 가능성이 높다. (완성된 도록을 납품받을 일자는 전시 개막 며칠 전으로 정해두어야 한다.) 기획 초기 단계에는 (작품목록과 전시 레이아웃의 초안을 완성하면서) 교육 및 해설을 담당하는 동료와 함께 전시에 어떤 해설 자료가 필요할지 의논한다. 독립 공간에서 일하거나 혼자 일할 경우 해설 자료의 제작 여부, 범위, 방식은 전적으로 큐레이터에게 달려 있다. 물론 후원자나 자금 조달자가 전시의 교육적인 측면을 강조해서 증빙 자료를 요구하는 경우는 예외다. 전시 해설의 종류는 다음과 같다.

- 라벨: 작품의 기본 정보를 작성한다. 작가 이름, 생·몰년월일, 작품 제작일, (해당될 경우) 연작 제목, 재료, 컬렉션의 참조 번호, 크레디트 라인, 링크 또는 QR코드 등을 작성한다.

- 캡션: 라벨보다 좀 더 길고, 추가 정보 한두 가지를 50단어 이하로 정리해 작성한다.

- 상세 캡션: 라벨 정보와 작품 해설을 250-500단어의 문단으로 정리해 작성한다.

- 목소리 캡션 및 해설: 큐레이터 또는 기관의 직원이 아닌 인물이 작품을 평가하는 것을 녹음한다. 관람객이 작품을 색다른 시각에서 바라볼 수 있다. 목소리 해설을 녹음할 사람으로는 유명인, 여타 매체나 분야의 전문가, 일반 대중(다른 관람객) 등이 있다.

- 전시 패널 및 설명글: 전시, 전시실 전체 또는 일부에 관한 개요를 작성한다. 앞으로 보게 될 전시 공간이나 작품의 정보를 제공한다.

- 정보 리플릿: 대개 주요 작품에 초점을 맞춰 캡션의 길이를 넘지 않는 소량의 정보

를 제공한다. 리플릿의 목표는 전시를 해설하기보다는 관람객이 전시의 흐름을 파악하기 쉽도록 돕고 대담, 부대행사 등 다른 요소를 홍보하는 것이다.

• 소책자: 리플릿보다 규모가 크며 전시 주제 또는 작품에 관한 많은 양의 정보, 공공 프로그램 및 부대행사에 관한 내용을 담고 있다.

작품 해설을 부착할 위치를 선정하는 것은 상당히 중요하며, 특히 라벨의 위치는 더욱 중요하다. 일부 큐레이터는 벽면에 작품을 설치할 경우 왼쪽에 라벨을 부착한다. 한편 왼쪽에 라벨을 붙이면 관람객이 작품을 보기 전에 라벨부터 읽게 된다는 이유로 작품 오른쪽에 라벨을 부착하는 큐레이터도 있다. 중요한 것은 작품으로부터 비교적 가까운 위치에 라벨을 부착해야 한다는 점인데, 전시 공간 한가운데 자리 잡은 조각품의 라벨 위치를 잡을 때면 이 또한 쉽지 않다. 조각 옆에 서서 주변을 둘러보고 어느 쪽 벽면에 가장 먼저 시선이 닿는지 확인해보자. 관람객도 라벨을 찾을 때 그 벽을 가장 먼저 볼 가능성이 높다. 좌대에 조각품을 놓는다면 좌대 자체에 라벨을 붙이기도 한다(228쪽 '진열용 가구' 참고).

라벨 및 **캡션**은 카드지에 인쇄해서 벽에 붙이거나 인쇄한 뒤 폼보드foam board를 덧대 붙이기도 한다.[138] 또는 접착성 투명 필름에 인쇄해서 벽에 직접 붙일 수도 있다. 투명 필름에 인쇄할 경우에는 글자와 벽면의 색이 글을 쉽게 읽을 수 있을 정도로 달라야 한다. 모든 라벨은 전시 공간을 통틀어 같은 높이에 부착하는 것이 이상적이다. 그렇게 하면 공간에 통일감이 생기고 눈높이를 일정하게 유지할 수 있다.

138 폼보드 또는 폼코어foamcore란 앞면은 종이, 뒷면은 스티로폼으로 처리된 보드이다. 견고하면서도 가벼워서 종종 인화한 사진을 붙이거나, 표구할 때 작품 뒷면을 보강하거나, 전시 모델을 제작할 때 쓴다. 쉽게 자를 수 있으며 폼보드를 이용해 라벨을 만든 다음 접착력이 낮은 양면테이프로 벽에 부착하기도 한다.

여러 작품이 진열된 비트린 또는 디스플레이 케이스에 부착할 라벨이나 캡션을 만들 때는 관람객이 캡션과 작품을 쉽게 연결 지을 수 있도록 일관된 방식을 정해야 한다. 거대한 진열장 한가운데 있는 작품의 라벨을 작품 바로 옆에 붙이면 진열장 밖에서는 읽기 어렵다. (진열장의 유리 및 아크릴판과 라벨이 붙어 있는 진열장 안쪽의 벽이나 바닥면의 거리가 2-3미터에 이를 수도 있다) 이때 라벨 대신 작은 번호를 작품 옆에 달고 캡션에 번호를 매겨 관람객과 가까운 위치에 붙일 수도 있다. 윤곽도를 활용하는 것도 한 방법이다. 각 작품의 실루엣이나 윤곽을 그린 다음 번호를 매기고 그에 맞춰 캡션을 단다. 하지만 양쪽에서 볼 수 있는 전시품이라면 문제가 복잡해진다. 반대쪽에서는 라벨과 윤곽도가 뒤집혀 보이기 때문이다. 그리고 큐레이터는 그래픽 디자이너가 윤곽도와 캡션을 제작할 수 있도록 충분한 시간적 여유를 두고 진열장의 레이아웃을 정해야 한다. 윤곽도를 이용해서 라벨을 만들 경우 내용의 일부를 수정하려면 라벨 전체를 바꿔야 한다는 점도 유념하자.

'눈높이' 해설은 미술관이 관람객의 눈높이에 발맞추고 있다는 사실을 보여주고자 열심이었던 21세기 초엽 선풍적인 인기를 끌었다. 큐레이터의 권위적이고 전문가를 표방하는 해설과 차별화할 수 있도록 색색의 카드지에 해설을 인쇄하거나 로고를 넣었다. 그러나 전시에 눈높이 해설을 따로 넣으면 라벨의 계급이 하나 더 생겨나는 셈이며, 공간에 시각적 군더더기를 추가하고, 전시의 미적 완성도에 부정적인 영향을 준다. 요즈음에는 리플릿이나 오디오 또는 미디어 가이드를 통해 눈높이 해설을 제공하는 추세이다.

해설 패널은 패널에 찍어낸 뒤 벽에 부착하거나 비닐 소재의 레터링을 벽에 직접 붙여서 제작한다. 어느 쪽을 택할 것인가는 기관의 시스템이나 전시의 그래픽 디자인 요소에 따라 결정된다. 작품 해설을 제작할 때에는 무엇보다 관람객이 잘 읽을 수 있을지 고려

해야 한다. 진회색 글자를 연회색 라벨에 인쇄해 흰 벽에 붙일 경우, 보기에는 근사하겠지만 1미터 떨어진 곳에서 내용을 읽기는 어려울 것이다.

리플릿 또는 **소책자**는 종이 한 장에서부터 여러 장에 이르기까지 정해진 제약 없이 작성된다. 금속제 스테이플러나 실로 제본한 소책자도 있고, 전시의 분위기를 반영하거나 그와 대비되는 독특한 디자인의 리플릿도 있다. 이들 리플릿은 (특히 입장료를 내고 관람하는 유료 전시의 경우) 대개 기념품 역할을 한다. 그러나 리플릿을 제작할 때도 관람객이 쉽게 내용을 읽을 수 있도록 배려해야 한다. 예산을 고려하면 자그마한 리플릿을 제작해야겠지만, 마음 같아서는 관람객에게 소논문을 통째 보여주고 싶을 수도 있다. 그러려면 그래픽 디자이너는 눈곱만한 크기의 글꼴을 사용해야 하는데, 이 경우 관람객은 돋보기 없이는 글을 읽을 수도 없을 것이다. 갤러리나 기관 측이 글꼴 기준을 정해두고 있는지 알아보되, 글꼴 크기의 기준은 가변적이며 글꼴의 종류에 따라 달라진다는 사실을 명심하자.[139] 세리프 또는 산세리프, 글꼴 색, 배경색, 디자인, 사진의 사용 유무, 인쇄 후가공 등도 모두 영향을 미친다. 유광으로 후가공 처리를 했다면 큰 글꼴을 사용해도 인쇄된 표면에 빛이 반사되어 글을 읽기가 어려워진다.

영국의 경우 왕립시각장애인협회Royal National Institute for the Blind에서 전시관 내부의 글과 출판물에 적용할 수 있는 '디자인 및 출판 지침'을 마련해두고 있다.[140]

139 세리프는 글자의 기본적인 형태 끄트머리에 덧붙인 작은 장식용 꼬리이다. 서체를 설명할 때 세리프체 혹은 산세리프체(세리프가 없는 글꼴)라고 지칭하곤 한다. 보편적인 세리프 서체에는 타임스로만이 있으며 흔히 쓰이는 산세리프 서체로는 헬베티카가 있다.

140 http://www.rnib.org.uk/professionals /accessibleinformation/printedmaterials/ Pages/printed_material.aspx

- 글꼴 크기는 최소 12-14포인트여야 하며, 가능하면 14포인트의 세리프 글꼴을 이용하는 것이 바람직하다.

- 특수 효과를 넣지 말고, 또렷한 글꼴을 선택한다.

- 글의 레이아웃이 깔끔하고 단순하며 일관되어야 한다.

- 모든 본문은 왼쪽으로 정렬한다.

- 같은 페이지의 글은 (오른쪽에서 왼쪽, 위에서 아래 등) 방향을 통일한다.

- 단 사이의 여백은 쉽게 알아볼 수 있을 만큼 간격을 띄운다.

- 굵은 글씨는 남용하지 않는다.

- 본문을 전부 대문자로 쓰지 않는다.

- 기울임체와 밑줄 사용은 피한다.

- 사진 또는 그림 위에 글을 겹쳐 인쇄하지 않는다.

- 유광 또는 빛을 반사하는 종이나 후가공을 사용하지 않는다.

- 반대쪽 지면에 인쇄된 글씨가 비치지 않게 충분한 두께의 종이를 사용한다.

- 글과 배경의 대비는 최대한 강조한다.

보도자료 작성

독립 큐레이터라면 기관과 함께 일하지 않는 한 언론 보도와 홍보를 직접 준비하고 관리해야 할 것이다. 이때 특히 명심해야 할 사항

이 있다. 상대는 우편과 이메일을 통해 하루에도 여러 건의 보도자료를 받는다. 그러므로 일반적으로 보도자료를 작성할 때에는 전시의 주요 정보를 한눈에 볼 수 있게끔 한 쪽이 넘지 않는 분량으로 정리하는 것이 좋다. 개인 관람 초청장과 보도자료를 읽다 보면 날짜나 시간, 심지어 갤러리나 행사장 주소 등의 중요 정보가 빠져 있는 경우가 의외로 많다. 전시 전반의 주제를 근사하고 독특하게 몇백 단어 분량으로 압축하고 글 첫머리를 그럴듯하게 쓰는 데 골몰하다 보면 이처럼 실질적인 정보를 빠뜨리기 쉽다. 그러므로 보도자료를 보내기 전에 다음 **목록**을 훑어보고 필요한 사항을 모두 넣었는지 확인하자.

- 전시 제목

- 개인 관람 일자

- 전시 기간: 전시 기간에 공휴일이 있을 경우 휴관하는지 명확하게 밝힌다.

- 전시 주제: 전시 주제를 짧은 글로 개괄하고 모든 작가의 이름 또는 중요하거나 유명한 작가의 이름을 넣는다.

- 특별 행사: 공연, 시사회, 중요 인사의 연설이 있거나 샴페인과 카나페를 내놓을 예정인가? 다과를 제공하면 사람들이 관심을 갖게 되며, 개막일 밤 행사에 관람객을 끌어모으는 데 도움이 된다.

- 갤러리 이름 및 주소, (보도자료가 지나치게 길어지지 않을 경우) 작은 지도나 대중교통 이용 정보

- 사진: 작품의 고화질 디지털 도판을 필히 마련해둔다. 섬네일이 든 사진목록을 따로 첨부해도 좋다. 상대가 전시에 관심이 있을 경우, 어떤 작품이 전시되어 있는지 미리 알 수 있다면 전시를 관람하고 싶은 마음이 배가될 것이다.

- 연락처: 이름, 전화번호를 넣는다. 누군가 주 7일, 24시간 전화를 받을 수 있도록 해두자. 평론가 또는 기자의 일정에 맞춰 대기해야 할 수도 있다. 상대는 마감 때문에 시간에 개의치 않고 큐레이터에게 연락해 정보를 받아봐야 할 수도 있다. 새벽 2시에 걸려온 전화를 받고 나서 신문에 좋은 평이 실리는 편이, 전화를 받지 않아서 신문에 기사가 나지 않거나 악평을 받는 것보다 낫다.

- 후원자 로고: 후원 협약에 명시되어 있다면 로고를 필히 넣어야 한다. 여기에는 다른 이점도 있다. 주류업체에서 개인 관람 행사를 후원할 경우 상당량의 주류가 제공될 것이다. 상대가 보도자료에 찍힌 로고를 보면 술이 넉넉히 나올 테니 흥겨운 시간이 되리라는 기대감을 품고서 행사에 참석할 수 있다.

- 출판물 및 부대상품: 도록 또는 한정판 작품을 판매할 예정인가? 그렇다면 상대의 흥미를 끌 수 있을 것이다. 관련 업계나 시장을 겨냥한 별도의 언론 자료를 만드는 것도 한 방법이다.

온라인 보도자료를 배포할 경우 하이퍼링크를 이용해서 위 정보를 대부분 제공할 수 있다. 그러나 수신인이 링크를 클릭하지 않거나, 더 나쁜 경우 링크가 제대로 작동하지 않을 수도 있다. 하이퍼링크를 사용할 때는 직접 시험하거나 지인에게 부탁해 제대로 작동하는지 확인해야 한다.

평론가나 기자가 개막 이전이나 개막 즈음에 나오는 언론 매체에 전시 소개 글을 쓰도록 유도하려면 미리 관련 자료를 보내줘야 한다. 패션지는 최대 6개월 전에 내용을 기획한다. 미술계 잡지는 프리뷰 및 리뷰 섹션이 있는데, 추후 디자인을 수정할 수 있으므로 개인 관람 1-2개월 전쯤에 관련 자료를 보내면 된다. 주간지나 일간지는 좀 더 즉각적이기 때문에 개막 며칠 전이나 전날 밤, 또는 다음날에 제공한 자료를 바탕으로 기사를 실을 수도 있다. 홍보 대행업체와 함께 일한다면 일정을 잡고 기사를 내는 데 도움이 될 것이다(291쪽 '언론 및 홍보 대행업체와 협업하기' 참고).

개인 관람 초청

개인 관람 초청장의 디자인은 매우 중요하다. 미술관 큐레이터, 작가, 컬렉터, 평론가, 기자, 주요 대여자 및 기증자는 매월 수백 장의 초청장을 받는다. 따라서 시선을 끌기 위해서는 독특하거나 잘 디자인되어야 하며, 정보가 잘 드러날 뿐 아니라 전시의 포부를 반영하는 초청장을 제작해야 한다. 단, 주의할 점이 있다. 디자인도 물론 중요하지만 정보를 명확히 담는 것이 우선이다. 인쇄된 내용을 잘 읽을 수 없거나, 디자인이 복잡해서 초청장인지 아닌지 알아볼 수 없을 정도라면 시간과 돈을 낭비하는 셈이다.

전시 디자이너, 그래픽 디자이너 또는 편집 디자이너와 함께 작업할 때는 개인 관람 초청장의 디자인 또한 전반적인 전시 디자인의 일부라고 생각해야 한다. 개인전이라면 작가의 작품 도판 가운데 하나를 골라 쓰거나 작가 사진을 사용해도 좋다. 단체전이라면 (미적 요소나 작가와의 관계를 고려해) 작품 도판을 하나만 골라 쓰는 것은 어렵다. 이 경우 전시 주제를 제대로 전달하려면 도판 여러 장을 쓰는 편이 효과적이겠지만, 디자이너가 작업하기 어려울 수 있다. 그래서 많은 기관에서는 디자이너와 협의해 타이포그래피를 활용하곤 한다. 즉 시선을 끌 수 있는 글꼴, 색, 카드 또는 종이 재질 등의 요소를 통해 전시 제목을 효과적으로 소개하는 데 집중하는 것이다. 초청장이나 보도자료의 경우 디자인 비용을 절감하고 기관의 브랜드와 전반적인 전시 프로그램을 강조하기 위해 일관된 디자인을 사용하는 경우가 많다. 초청장에는 언론 보도자료와 마찬가지로 다음 정보를 넣어야 한다.

- 전시 제목

- 전시 기간

- 개인 관람 날짜 및 시간

- 드레스코드: 행사 성격상 (남자의 경우 수트와 타이를 갖춘) 정장이나 (턱시도와 야회복 등) 예복을 입어야 하는 경우에만 해당된다. 드레스코드가 다르거나 공식 석상에서 전통 민속 복장을 착용하는 국가라면 '정장' '블랙타이' '라운지 수트' 등의 표현은 혼란을 야기할 수 있다는 것을 유념한다.

- 초청객 수: 초청받은 인물이 동반인을 데려와도 되는가, 초청장을 (대리인 또는 부하 직원 등 타인에게) 양도할 수 있는가

- 참석 여부 알림 요청: 레퐁데 실부플레Répondez s'il vous plaît, 답신해주십시오의 머리글자를 따 RSVP라고도 한다. 발신인에게 행사에 참석할 것인지 여부를 알려달라고 부탁하는 것을 말한다.

- 다과: 행사에서 샴페인 및 카나페 등을 대접한다는 데 관심을 보일 만한 이들을 초청하는 경우라면 효과가 있을 수 있다.

- 후원자 로고

대부분의 상업 갤러리와 많은 미술관은 **개인 관람 초청장을 인쇄**해서 기존의 우편 발송 명단에 올라 있는 이들에게 발송한다. 명단에는 대개 작가, 대여자(현재 및 과거에 작품을 대여해준 인물), 후원자, 홍보대사, 언론인, 평론가, 큐레이터, 바이어가 있으며, 상업 공간의 경우 잠재 고객 등이 올라 있다. 많은 미술관은 방대한 우편 발송 명단을 보유하고 있어서 행사나 전시의 성격에 맞게끔 편집한 뒤 초청장을 발송한다. 그런가 하면 명단에 올라 있는 인물을 모두 초청하는 갤러리도 있다. 어떤 전시든 우편 발송 명단은 매우 중요하다. 특히 상업 갤러리에서 일하고 있다면 더욱 그러하다.

한때는 개인 관람 초청장을 연하장처럼 디자인하곤 했다. 한쪽 면에는 이미지를, 반대쪽 면에는 주요 정보를 인쇄하고 주소와 우표를 붙일 공간을 마련했다. 그러나 곧 봉투를 따로 구입해서 초청

장을 넣어 봉한 뒤 주소를 인쇄한 라벨과 우표를 붙일 시간을 투자할 필요가 없어졌다. 이후에는 초청장을 인쇄해서 봉투에 넣어주거나, 요금을 받고 대신 발송해주는 대행업체가 생겨났다.

최근에는 기존의 엽서 형태에서부터 맥주병, 식품, 심지어 작가가 한정판으로 제작한 소형 조각에 이르기까지 다양한 형태의 개인 관람 초청장을 볼 수 있다. 하지만 대부분은 이메일로 발송하는 추세이다. **이메일 초청장**에는 장단점이 있다. 사람 냄새가 나지 않고 우편으로 발송한 초청장 특유의 감성이나 친밀한 느낌이 없다. 그렇기 때문에 초대받은 인물에게 특별한 기분을 선사하고 싶다면 적합하지 않을 수 있다. 일부 갤러리와 미술관에서는 인터넷 세대에 반기를 들고 소수의 주요 인사를 위해 종이에 초청장을 인쇄한다. 전시 개막을 기념하는 정찬 초청장은 관장이나 전시를 담당하는 선임 큐레이터가 직접 서명해서 개인적으로 보내는 편지의 형태를 띠는 경우가 많다.

이메일 초청장의 또 다른 문제는 참석 인원을 가늠하기 어렵다는 점이다. 이메일은 수백 명에게 전달하거나 소셜미디어에 올릴 수 있다. 개인 관람 행사에서는 중요한 손님을 만족시키기 위해 무료 맥주 한 병, 와인이나 샴페인 한 잔, 심지어 카나페 등은 제공하는 경우가 많다. 그렇기 때문에 행사가 열린다는 소식을 듣고 공짜 술을 한잔하기 위해 불청객이 모여들 수 있다. 일부 갤러리에서는 사람들이 술이 아니라 예술 때문에 행사에 참석하길 바라는 마음에서 다과를 제공하지 않거나 행사 석상에서 기부를 요청하는 등의 전략을 쓴다. 효과가 있는 경우도 있지만 행사의 분위기에는 조금 부정적인 영향을 준다. 이메일 초청장은 인쇄해서 우편으로 발송하는 초청장보다 빠르고 손쉽지만, 행사장에 와서 공짜 술을 마셔도 좋다는 공개적인 초대로 변질되어 대규모 파티나 통제를 벗어난 난장판이 될 수 있다.

세계 어느 나라에 있든 행사와 관련해 준수해야 하는 법률이 있을 것이다. 홍콩에서는 집회를 열 경우 경찰에 알려야 한다. 미국에서는 공공 행사에서 허가 없이 주류를 내놓으면 문제가 생길 수 있다. 그러므로 취식, 음주, 공공 집회에 관련된 현지 법안과 관례를 살펴보는 것이 필수적이다. 홍콩에서 활동하는 큐레이터 아이작 렁Isaac Leung 또한 고려해야 할 여러 사안을 언급했다.

홍콩에서는 (성격을 막론하고) 공공장소에서 집회가 열리면 소방 및 경찰 당국에 신고해야 합니다. 행사 인원과 개최 이유를 알려야 하죠. 가게, 공장, 상업 건물 등 전통적인 전시 공간이 아닌 장소에서 전시를 열 경우 (전시 기간 동안) 용도 변경 허가를 받아야 합니다. 그 과정에서 비용이 발생할 수도 있고, 허가를 받는 한편 보험 관련 사안도 처리해두어야 합니다. 상당히 길고 관료주의적인 과정을 거쳐야 하죠.
필요한 허가를 받지 않는 경우도 있습니다. 위험 부담이 있긴 하지만 행사 규모가 작고 대대적으로 홍보하지 않을 경우 민원을 넣는 사람만 없다면 그냥 넘어갈 수도 있습니다. 민원은 소음공해나 전시 중인 작품이 논란을 야기해 불쾌할 경우 발생할 수 있습니다. 이런 경우에 해당된다면 전시를 종료해야 할뿐더러 벌금을 물고 심지어 법정에 서야 할 수도 있습니다.
문제의 소지가 있다면 전시 공간 입구에서 전시의 성격에 대해 알려주고, 전시를 '성인 전용'으로 제한해 신분증을 확인하거나 입장에 따르는 조건을 수용한다는 서명을 받는 것이 안전합니다.[141]

종이로 된 개인 관람 초청장을 보낼 경우에는 발송 부수가 수백 장에 이를 수도 있다. 그러나 일반적으로는 그중 **3분의 1가량의 인원**이 참석하는 편이다. 선약이 있거나 행사에 참석하고 싶지 않은

141 아이작 렁(홍콩, 독립 큐레이터), 2013년
1월 13일, 저자와의 인터뷰 중에서.

142 위의 글.

전시에 관련된 인물이나 업체와
친분을 쌓는 것이 좋다.
민원 발생 위험을 줄이려면 미리 상대를
내 편으로 만들어두는 게 현명하다.

아이작 렁Isaac Leung
홍콩 독립 큐레이터[142]

사람도 있기 때문이다. 큐레이터 역시 같은 사람이 매 행사마다 참석하는 것은 달갑지 않을 것이다. 초대장을 300장 발송할 경우 100여 명 정도 참석할 확률이 높다. 많은 미술관은 개인 관람 초청장과 보도자료를 마케팅 도구로 활용한다. 현실적으로 외국에 거주하는 초대 손님이 개인 관람 행사에 참석하려고 지구 반대편에서 날아오리라 기대하지는 않는다. 그러나 관련 인사가 마침 해당 국가를 방문 중이라면 초청하는 것이 적절할 뿐 아니라 전략적 측면에서도 바람직하다. 개인 관람 행사에는 참석할 수 없더라도 전시가 개막했다는 것을 알고서 일반 관람 기간에 방문하거나 큐레이터가 안내하는 특별 관람을 요청할 수도 있기 때문이다.

개인 관람 초대장을 발송했다면 참석 여부를 알리는 답장이 도착할 것이다. 물론 참석한다는 답장이 오더라도 실제로 참석하리라는 보장은 없으며, 답장을 하지 않은 사람이 동반 손님을 여럿 대동하고 참석할 수도 있다. 이런 상황에 어떻게 대처할지 미리 신중하게 생각해봐야 한다. 특히 개막 기념 정찬에 초청했을 경우, 초대 손님이 사전에 알리지 않고 **동반인**을 데려와도 무방하리라 생각했다면 상황은 한층 더 곤란해진다. 추가 경비를 부담해야 하기 때문이다. 상대를 곤란하게 하거나 기분을 상하게 하지 않고 참석을 거절할 방도는 없을까? 그냥 돌려세운다면 상대는 앞으로 관련 상업 갤러리나 전시에 발길을 끊을 수도 있다. 그러므로 이 같은 상황에 대한 대처 방법은 문제의 손님이 누구인지, 내가 소속된 기관이나 갤러리가 어떤 위상을 지니고 있는지에 달려 있다. 초대 손님의 명단을 관리하고 행사 당일 밤에 출입구에서 손님을 맞이하는 사람은 미술계 사정(또는 큐레이터가 속해 있는 인맥)에 훤하고, 상황에 센스 있게 대처할 수 있어야 한다(358쪽 '개인 관람 행사' 중 개막 이전과 당일에 고려해야 할 내용 참고).

우편 발송 명단 관리

큐레이터나 기관의 우편 발송 명단을 관리하는 것은 잡일 취급을 받기 쉽다. 그러나 이 명단은 상업 갤러리가 철저히 보안을 유지하고 가장 소중하게 관리하는 대상이기도 하다. 갤러리는 영업팀에 들어온 신입이 자기만의 주요 고객 리스트를 가져오길 기대한다. 우편 발송 명단 관리용 프로그램을 사용하면 데이터베이스를 바탕으로 발송 명단을 만들 수도 있다. 컬렉션을 관리할 때 사용하는 소프트웨어 패키지의 일부로 제공되기도 한다.[143] 파일메이커 프로 Filemaker pro, 마이크로소프트 액세스Access나 엑셀Excel을 이용해 직접 우편 발송 명단과 데이터베이스를 만들 수도 있다. 요즘에는 기본적인 소프트웨어나 앱도 매우 정교해서 개인적으로는 크리스마스카드를 보낼 친지의 목록도 분류할 수 있고, 형식을 정해 '밖으로 내보내기' 기능을 이용하면 명단이나 라벨을 출력할 수도 있다.

우편 발송 명단은 세심하게 관리해야 한다. 호칭이나 직함을 틀리면 상대의 기분을 상하게 할 것이다. 예컨대 중요한 여성 고객이 지저분한 이혼 소송을 막 끝냈는데 남편의 성을 따른 이름을 적어 우편물을 발송한다면 상당히 민감한 문제가 될 수 있다. (이름으로 성별을 알기 어려울 경우) 손님의 성별을 잘못 입력해두는 것도 쉽게 저지를 수 있는 실수지만, 가능한 정확히 확인하는 것이 좋다. 실수를 저지르면 전문가다운 인상을 줄 수 없다. 우편물을 받은 사람은 발송자가 자신을 전혀 모른다고 생각할 것이다. 모 미술관의 관장이 최근 다른 곳으로 옮겨갔는가, 그렇다면 누가 그

143 컬렉션 관리 소프트웨어를 이용하면 각 소장품의 도판과 정보를 입력하고 작품의 위치를 기록해둘 수 있다. 연락처 관리 소프트웨어도 함께 들어 있는 경우가 많아 이를 이용해 우편 발송 명단을 관리하고 작품과 소유주를 연계해두거나 특정 작품에 구매 의사가 있는 인물을 기록해둘 수 있다.

자리를 채웠는가? 둘 모두를 우편 발송 명단에 올려야 하는가? 모 평론가가 지금도 모 잡지에 기고하는 중인가? 우편 발송 명단의 변경 사항을 업데이트하는 것은 시간이 걸리지만 필수적인 업무다.

개막 전 행사 기획

개인 관람 행사는 대부분 공식적인 전시 개막일 전날 저녁에 열린다. 평론가가 미리 전시를 보고 전시가 개막하는 첫 주에 비평을 기고하면 더 많은 관람객을 모을 수 있다. 생존 작가의 작품을 전시할 경우 VIP 고객이나 전시 후원자가 작가를 직접 만나볼 수도 있다. 종종 언론 관계자 관람과 VIP 관람에 이어 개인 관람 행사를 열고, VIP 및 작가와 함께 정찬을 갖거나 최소한 근처의 바 또는 클럽에서 파티를 여는 순으로 진행한다.

언론 관계자 관람은 공식적인 전시 개막일 전날 아침이나 이른 오후에 진행되는 경우도 있다. 대형 기관에서는 이때 작가나 큐레이터와 함께 텔레비전 또는 라디오 인터뷰를 진행한다. 방송국에서 좀 더 일찍 전시를 관람하고 싶어 할 경우에는 이유를 확인해보는 것이 좋다. 특종을 원할 수도 있고, 큐레이터와 인터뷰 진행자만 있는 빈 갤러리보다는 (전문가가 일하는 모습을 비롯한) 전시 설치 과정을 보고 싶어 할 수도 있다. 그러나 설치 작업 도중에 인터뷰를 할 경우 설치를 진행하는 데 부담이 된다. 보건 안전 규정을 완벽히 준수하고 작품을 올바로 처리하는 등 카메라에 잡히는 모든 업무를 제대로 해내야 하기 때문이다(350쪽 '언론 공개와 인터뷰: 전시 대변인으로서의 큐레이터' 참고).

언론 및 홍보 대행업체와 협업하기

대형 미술관에는 행사, 언론, 홍보 전담 팀이 있다. 조직의 규모가 작다면 해당 업무를 대부분 스스로 처리해야 하지만 언론 홍보 대행업체를 고용하는 것도 한 방법이다.

　홍보 대행업체를 선정할 때 밟아야 하는 첫 단계는 디자이너와 영상 제작자를 선정할 때와 같다. 동료 큐레이터에게 물어보고 추천을 받자. 없다면 지금까지 내 시선을 끌었던 전시나 행사를 돌이켜보고 어떤 업체 또는 담당자가 홍보를 맡았는지 찾아보자. 해당 업체가 홍보를 맡았던 전시의 성격을 살핀 뒤 내가 기획한 전시와도 잘 맞을 듯하면, 업체의 언론 관련 인맥이 탄탄한지 확인한다. 그런 다음 대행업체나 담당자를 만나보고 잘 맞는지 확인해야 한다. 상대방을 존중하며 효과적으로 일할 수 있을 것인지, 서로 손발이 잘 맞을 것인지를 고려한다.

　네이딘 톰프슨Nadine Thompson은 런던, 홍콩, 뉴욕에 지사를 둔 예술 전문 홍보 대행업체 '서턴PRSutton PR'의 이사이다.[144] 미술사와 마케팅 대학원 과정을 밟은 톰프슨은 외부 업체에 예술 마케팅 및 홍보를 맡기는 데 조언해주기 적합한 위치에 있다.

순수예술 분야의 고객이 많은 홍보 대행업체나 프리랜서가 있는가 하면, 현대미술 분야의 고객이 더 많은 업체도 있으니 어느 쪽이 내 전시에 잘 맞는지 알아보세요.

[144] 2006년 설립된 서턴PR은 창립 초기 언론 관련 사업에 초점을 맞추었지만 이제 마케팅 및 브랜드 구축, VIP 관리, 홍보, 후원, 예술 관련 행사 기획 업무도 처리하고 있다. 네이딘 톰프슨은 테이트의 전 홍보 담당 부장으로서 테이트 모던 개관 당시 언론 홍보를 지휘했으며 영국국립오페라단의 홍보부장 및 국가 차원에서 작품을 매입할 자금을 조성하는 영국의 사회재단 예술기금The Art Fund(전 국립예술컬렉션기금National Art Collections Fund)의 홍보부장을 역임했다.

마찬가지로 업체에서 맡았던 공공 분야와 상업 분야에 관련된 프로젝트의 비율을 살펴보는 것도 좋습니다. 인터넷을 샅샅이 검색해보고서 답을 일부 찾을 수도 있고, 동료에게 추천받아도 좋고, 업체 측에 직접 소개 자료를 요청할 수도 있죠. 끝으로 업체 규모가 클 경우 팀이 여럿으로 나뉘어 있게 마련이므로 그중에서 내 전시를 담당할 팀장과 관리자가 만족스러운지 꼭 확인해야 합니다.[145]

물망에 오른 대행업체나 홍보 전문가에게 피칭을 해달라고 요구할 생각이라면, 디자이너를 선정할 때 그랬듯 먼저 전시 개요, 홍보 목표, 일정, 가용 예산 등의 정보가 담긴 개요서를 마련해야 한다. 그러면 대행업체에서 언론 홍보 계획, 전반적인 홍보 전략, 주요 목표 등을 피칭할 것이다. 또한 어떻게 캠페인을 펼칠 것인가에 관해 아이디어를 제시하고 (직원, 연줄 등) 앞으로 투입할 자원을 개괄할 것이다. 예산이 충분하면 일부 대형업체는 큐레이터가 속한 조직이 전시의 규모 및 목표를 완전히 이해할 수 있도록 조직 내부 소통 계획을 짜주거나, 여러 공동체의 참여를 이끌어내고 기부를 장려하는 지원 프로그램을 마련해주기도 한다.

대행업체나 홍보 전문가를 선정했다면 계약서를 작성할 차례다. 홍보 업무에 관련된 일반적인 계약서는 **업무 범위**, 계약 기간, 이용료, (분할 지불할 경우) 대금 지불일 및 (출장, 야근, 조기 출근, 조찬 회의, 특별 행사 참석 등) 기타 경비를 개괄한다. 끝으로 업무 진행이 만족스럽지 못할 경우 쌍방이 어떻게 계약을 파기할 것인가에 관한 조항도 넣어야 한다. 업체 측에 계약서 초안이 준비되어 있을 수도 있고, 큐레이터가 새로 작성해야 할 수도 있다. 어느 쪽이든 법률 자문을 통해 검토받도록 하자.

145 네이딘 톰프슨(런던, 서턴PR 전무이사), 146 위의 글.
2014년 4월 28일, 저자에게 보낸 이메일 중에서.

큐레이터와 홍보팀이 정기적으로
열린 대화를 하는 것이 무엇보다
중요하다. 큐레이터의 경험과 지식은
중요하므로 그것을 언론 홍보팀과
공유하는 과정은 시간이 걸려도
그럴 만한 가치가 충분하다.
언론 홍보를 제대로 하기 위해
큐레이터는 필요 불가결한 존재이다.

네이딘 톰프슨Nadine Thompson
런던 **서턴PR**Sutton PR **전무이사**146

전시를 준비하다 보면 홍보 계획을 실현할 수 없게 되거나 부적절한 상황이 발생할 수 있다. 반대로 놓칠 수 없는 절호의 기회가 생기는 경우도 있다. (예상 외로 작가를 직접 인터뷰할 수 있게 되거나, 평론가가 큐레이터와 미리 전시에 대해 이야기해보고 싶다며 연락해올 수도 있다.) 이때는 홍보업체나 전문가가 기존 계획을 수정하라고 조언할 수도 있다. 따라서 전시 초반에 업무 범위를 합의해두는 것도 중요하지만, 동시에 약간의 융통성을 발휘할 수 있도록 여지를 두고 최소한 이행해야 하는 업무 및 이용료를 개괄하는 것이 바람직하다.

- 대행업체에 홍보 업무를 모두 넘겨주기만 하면 알아서 하리라는 생각은 버려야 한다. 대행업체도 큐레이터의 참여를 필요로 하며, 홍보 전략이 제대로 이행되고 있는지도 확인해야 한다.

- 큐레이터가 지닌 전문지식을 홍보 담당자도 갖추고 있으리라 속단하면 안 된다. 큐레이터는 홍보 대행업체 또는 전문가를 여러모로 뒷받침해줘야 한다.

- 좋은 언론 홍보 자료를 작성할 수 있도록 효과적인 어구와 흥미로운 사실을 포함한 간단명료하고 읽기 쉬운 글을 제공한다.

- 저작권에 문제가 없는 도판을 제공한다.

- 홍보 대행업체와 함께 언론이 어떻게 움직일지 논의하고, 언론의 관심을 끌 수 있는 계획을 짠다.

- 홍보 일정을 합의한다.

- 언론사 인터뷰가 잡힐 경우 전시의 대변인 역할을 한다(350쪽 '언론 공개와 인터뷰: 전시 대변인으로서의 큐레이터' 참고).

언론 홍보 자료에는 전시 주제를 소개하고, 작가 약력, 전시 작품목록, 순회전에 관련된 (일자 및 장소 등) 세부 사항을 넣는다. 관련 도서목록이나 작품, 작가(또는 큐레이터)를 다룬 과거 언론 자료를 넣어도 유용하다. 언젠가는 큐레이터가 홍보팀의 지식과 경험을 빌리고, 효과적인 홍보에 필요한 정보를 제공하기 위해 서로 힘을 합쳐야 하는 시점이 온다. 톰프슨은 다음과 같이 덧붙였다.

> 언론 홍보 자료 초안을 꼭 작성하세요. 그리고 홍보팀에서 순서를 바꾸고 다른 요소를 강조하거나, 주요 도판과 제목에 개선의 여지가 있다고 조언한다면 홍보팀의 의견을 신뢰해야 합니다. 홍보는 홍보팀의 전문 분야니까요. 또한 언론사에서 활용하는 자료는 가장 먼저 받은 자료라는 사실을 기억해두세요. 그러므로 처음에 홍보 자료를 보낼 때 세심하게 신경 써서 주요 정보와 일자, 장소를 빠짐없이 넣어야 한답니다.[147]

언론 보도에서 어떤 **도판**이 가장 강렬한 인상을 남길지도 홍보팀과 상의해 결정하고 추가할 (작가, 제목, 제작연도, 저작권, 크레디트 라인 등의) 정보를 취합한다. 언론에 보도하려면 저작권 문제를 정리해두어야 한다. (대부분은 언론과 홍보용으로 도판을 활용할 경우 저작권료를 지불하지 않지만 미리 확인하는 것이 최선이며 예의이다.) 전시 내용을 압축할 수 있는 6-10장가량의 도판을 마련해두자. 소프트웨어나 하드웨어 종류에 구애받지 않고 쓸 수 있는 고해상도 디지털 도판이어야 한다. (대개 JPEG를 쓴다.) 홍보 대행업체와 상의해서 주요 도판 일부를 단일 언론사에 독점으로 제공하거나, 주요 작품의 도판을 한 장 따로 빼두었다가 개막 당일 기사에 내보낼 수도 있다. 이런 사안은 홍보 전략의 일부로서 초기에 합의해야 한다.

147 위의 글.

홍보 대행업체와 주기적으로 소통하면 '**언론 홍보에 적합한 요소**'를 포착하는 데 큰 도움이 된다. 홍보 대행업체를 상대로 이야기하다 보면 취조당하는 듯한 느낌이 들 수도 있지만 언론에 오르내릴 만한 멋진 이야기를 발굴하게 될지도 모른다.

한편 큐레이터는 역효과를 가져올 기사를 유발하는 요소도 생각해야 한다. 작품이 위작이라거나, 세관에 걸렸다거나, 너무 노골적이어서 경찰에 압류되었다거나, (이유야 무엇이 되었든) 일부 작가와 작품을 배제했다는 소문뿐 아니라 심지어 전시가 왜 유료인가도 논란의 대상이 될 수 있다. 인터뷰에서는 모든 것이 불편한 질문의 주제가 될 수 있다. 추후 언론에서 찾아낼 수 있는 문젯거리가 무엇인지 홍보팀에 알려주고, 그런 질문을 받았을 때 화제를 다른 방향으로 끌고 가거나 대처하는 방법을 물어봐야 한다.

전시 준비 단계에서 홍보와 관련된 중요한 시점은 주요 작품의 포장을 푸는 순간, 작가나 유명인 또는 부유한 후원자 같은 VIP 관람객이 방문하는 순간 등을 꼽을 수 있다. 홍보팀에서 유명인을 대상으로 **사진 촬영**을 해보자는 의견이 나오기도 한다. 창의력을 발휘해서 출판 및 촬영팀에 무언가 색다른 요소를 제공해보자. 촬영 규모와 분위기, 모델이 될 만한 인물도 생각해야 한다. (포즈, 복장, 외모 등도 고려한다.) 작가, 작가의 가족, 유명인, 언론에 모습을 잘 드러내지 않는 기관의 관장 등에게 촬영에 협조해달라고 설득하는 데 성공한다면 기자의 관심을 좀 더 끌 수 있다.

언론 홍보 자료를 언제 보낼지 일정을 계획해두는 것도 매우 중요하다. 많은 잡지가 온라인 및 디지털 버전을 내놓는다는 점도 염두에 두자. 이 경우 추후에 내용을 업데이트하거나 전시 개막이 가까워 올 즈음에 정보를 추가할 수 있다. 홍보팀과 함께 홍보의 타깃이 인쇄 매체인지 디지털 매체인지, 아니면 두 매체를 모두 활용할 것인지 상의해보자.

시기와 업무	대상매체
개막 6개월 전 최초 보도자료 송부 및 전시 규모에 따라 필요할 경우 언론 브리핑 진행	**고급지** 전문지: 아트리뷰ArtReview, 프리즈, 아트포럼, 화이트 펑거스White Fungus(대만), 아트 리퍼블릭Art Republik(싱가포르), 오스트레일리안 아트 리뷰Australian Art Review, 아트아시아퍼시픽 등. 비전문지: 보그Vogue, 하퍼스 바자Harpers Bazaar, 인테리어스Interiors, 032c 매거진032c magazine, 그 외 특정 지역의 라이프스타일을 다루는 HK 매거진 HK Magazine(홍콩), No3 매거진No3 Magazine(뉴욕) 등. **텔레비전 및 라디오 방송** 전문 채널: BBC2 컬처 쇼Culture Show, BBC 라디오4 프론트 로Front Row 등, 그 외 옥토TVOcto TV(싱가포르) 등 정기적으로 예술 프로그램을 편성하는 해외 방송국. 비전문 채널: 채널 뉴스 아시아Channel News Asia, 런던 투나잇London Tonight 등 주요 시간대 뉴스.
3-4개월 전 부차적 언론 매체 및 잡지사 접촉	**비고급지** 전문지: 아트 먼슬리Art Monthly, 아트 뉴스페이퍼Art Newspaper 등의 국제 시각 예술 및 미술관을 다루는 전문지. 비전문지: 파이낸셜 타임스Finanial Times, 뉴욕 타임스New York Times 등의 문화 섹션, 메트로 Metro(런던), 이브닝 스탠더드Evening Standard(런던), 파리스코프Pariscope(파리) 등의 지역지. 항공사 및 기차 잡지: 영국항공의 하이라이프High Life, 카타르항공의 오릭스Oryx, 일본항공의 스카이워드 Skyward 등.

2개월 전	목록
잡지, 대형 잡지의 일부 섹션 및 부록, 온라인 전시 소개란에 관련 정보 고지(대개 제목, 기간, 주소, 웹사이트만 표기)	전문지: 예술 잡지에는 대부분 목록 섹션이 있다. 영국의 '현대미술 최신 전시New Exhibitions of Contemporary Art, NECA' 등. 비전문지: 뉴욕, 런던, 파리, 홍콩 등에서 발행되는 국제적으로 가장 규모가 큰 목록형 소식지 타임아웃TimeOut, 메트로폴리스Metropolis(일본), 호텔과 관광지에 배포되는 이달의 베이징Beijing This Month(중국) 등. 온라인: 리타이틀닷컴re-title.com, 아트레이더저널닷컴artradarjournal.com(아시아 내외), 아트애스펙츠넷artaspects.net(독일 내외) 등.
1개월 전	사전 관람
예술 분야 인맥 및 직접적인 접촉 활용	전시 개막 직전에 보도되는 것을 목표로 언론인 및 평론가를 대상으로 1대 1로 진행하는 사전 관람 초대 및 인터뷰.

디지털 소통과 소셜미디어는 이제 효과적인 홍보 캠페인을 위한 필수 요소이며, 전시에 따라 기존 언론 매체보다 더 큰 영향력을 발휘할 수도 있다. 새로운 예술 전문 블로거, 포스팅 예술문화 잡지가 매일같이 온라인에 모습을 드러내고 있다. 거의 모든 미술관, 작가, 큐레이터가 웹사이트를 가지고 있으며, 전시와 조금이라도 관련된 모든 사이트에 전시 내용을 올릴 수도 있다. 페이스북, 트위터, 인스타그램이나 향후 유행할 소셜미디어를 이용하면 순간적으로 수만 명의 사람에게 접촉할 수 있다. 반대로 평론가나 대중의 불만 역시 순식간에 수만 명의 사람들에게 퍼져나간다. 홍보 및 언론팀과 함께 디지털과 소셜미디어 홍보 전략을 상의하고, 그 결과 생겨나는 결과물을 관리할 전략을 정해두는 것이 바람직하다. 대형 조직이라면 매일 홍보 대행업체와 연락하며 콘텐츠를 올리고 반응을 확인할 소셜미디어 전담 직원이 있을 것이다.

때로 큐레이터는 인터뷰, 촬영, 전시의 **대변인**으로서 라디오에

생방송으로 출연해달라는 요청을 받기도 한다. 예술 관련 텔레비전과 라디오 방송 인터뷰는 대부분 비교적 짧으며 정보를 전달하는 데 기반을 둔다. 즉 진행자가 자세한 정보를 전달한 뒤 한두 개의 질문을 던진다. 전시가 언론의 많은 관심을 받고 있으며 그 과정에서 큐레이터 또한 주목받을 가능성이 높다. 이때는 홍보팀과 함께 기자와 어렵고 공격적인 질문에 대처할 방법을 논의해야 한다.

홍보 대행업체나 언론팀과 함께 예상 질문 목록을 준비하고 최선의 답변을 협의해야 한다. 인터뷰에 나서기 전에는 화제가 될 만한 이슈를 함께 검토하자. 주요 인사의 사임, 예술 정책의 변화, 도난 사건 등등 당일이나 최근에 언론에 오르내린 여타 예술계 뉴스도 고려해야 한다. 기자는 미리 대비한 질문을 던지며 인터뷰를 시작할 수도 있지만 갑자기 다른 예술 관련 주제나 의견을 물을 수도 있다. 경험이 일천하다면 언론 대처 훈련을 받는 것도 한 방법이다. 공격적인 질문에 대비하는 방법을 배울 수 있을 것이다. 그러나 코치를 잘못 고를 경우 여차하면 더 불안해질 수도 있으니 홍보팀의 조언을 참고해 신중하게 코치를 선택하는 것이 바람직하다(350쪽 '언론 공개와 인터뷰: 전시 대변인으로서의 큐레이터' 참고).

국제적으로 일할 경우에는 문화적 차이를 고려하자. 홍보 대행업체는 현지 사정에 밝아야 한다. 로스앤젤레스에서 일하는데 뉴욕 본사에서 홍보를 담당한다면, 또는 아시아에서 일하는데 유럽의 홍보 대행업체를 이용한다면 두 업체가 협력하는 경우도 있다. 리 앰브로지는 2005년 이래 《아트포럼》의 객원기자 활동을 포함해서 중국 안팎의 현대미술에 관한 글을 써왔다.[148] 아시아의 평론가

148 리 앰브로지는 《아트포럼》 《아트아시아퍼시픽》와 여타 출판물에 기고하고 있다. 2010년부터 2012년까지 《아트포럼》의 중국어판 웹사이트 기자로 근무했으며, 현재는 뉴욕에서 객원기자로 활동 중이다.

아시아의 경우 수준 있는 미술평론가의 수가 적으며, 평론가가 평론의 대상과 사적인 관계로 얽혀 있을 가능성이 훨씬 높다. 선진국에서도 마찬가지지만 예술계의 규모가 작을수록 객관적이고 비평 가능한 거리를 유지하기가 어렵다. 평론이라는 것 자체가 서구적인 비평적 담론의 산물이라는 것도 문제다. 또한 아시아 전역의 여러 예술계에 존재할 가능성이 높은 출판 매체에 대한 암묵적인 검열도 문제가 된다.

리 앰브로지
《아트포럼》중국어판 웹사이트 객원기자[149]

및 언론을 상대하는 요령에 대해 앰브로지는 다음과 같이 말했다.

아시아 전역에서 '예술계'의 인프라가 생겨나고 있기 때문에 기관, 큐레이터, 평론가, 심지어 작가가 담당하는 역할과 관계도 새로워지고 있습니다. 기관을 운영하는 데 필요한 인원과 관내에 채울 작품을 만들어낼 작가의 수, 기관에 방문하고 싶어 하는 관람객의 수보다 기관의 규모가 더 빠른 속도로 늘어나는 경우도 있습니다. 이런 점 때문에 서구의 관람객이 아시아 전역에서 급성장 중인 예술계를 이해하고 참여하는 방식에 문제가 생겨났습니다. 이때의 '예술계'라 함은 개념적으로 느슨한 용어인데, 여기서는 이 책을 읽는 대부분의 독자가 흥미로워할 만한 '국제적인 현대미술 시장'을 의미합니다. 한편 전통예술 시장 또한 간과하지 말아야 하며, 중국 본토의 경우 '공식적인' 현대미술 관련 시스템도 고려해야 합니다.[150]

앞에서 닝리가 언급하고(162쪽 '전시 일정 편성' 참고), 위에서 앰브로지가 시사했듯, 지자체 또는 중앙정부가 전시 기획의 의사 결정에 밀접하게 개입할 수도 있다. 정부는 전시의 방향, 종류, 콘텐츠에 대해서도 지침을 제시할 수 있다. 현재의 문화계 및 분위기에 대한 대중의 인식은 큐레이터와 홍보팀에 중요한 열쇠가 된다. 전시에 관한 평론은 현지의 시각에 영향을 받을 수도 있기 때문이다.

149 리 앰브로지(미술사가 겸 저술가, 미술평론가), 2013년 2월 4일, 저자에게 보낸 이메일 중에서.

150 위의 글.

9 전시 설치

작품 취급

전시 공간에 작품이 도착하면 포장을 풀고 상태를 확인한 뒤 작품 설치팀과 함께 작품을 적합한 위치로 옮기고 최종 고정이 끝날 때까지 협력해야 한다(265쪽 '작품 도착' 참고). 작품 취급은 생각만큼 간단하지 않다. 시각예술 작업을 해본 경험이 있다면 (즉 자신의 작품을 만들어본 적이 있다면) 자신의 창작물을 다루는 데에는 익숙할 수도 있다. 그러나 (상당한 가격일 수도 있는) 다른 작가의 작품을 다뤄야 한다면 작품을 들고 내려놓을 때, 어딘가에 기대어 놓거나 반대로 무언가를 지탱할 때 작품이 손상되지 않도록 세심한 주의를 기울여야 한다. 전시실 환경 내에서는 벽에 못을 박고 끈을 이용해 작품을 걸어두는 것만으로는 충분치 않을 수도 있다는 점을 명심한다. 큐레이터는 주의를 기울여 적합한 고정재를 선택해야 한다. 작품과 벽의 재질을 고려해 벽에 설치할 작품을 단단하고 안전하게 고정할 수 있는 방법을 찾아야 하는 것이다.

작품 취급 전문가art handler는 영국, 유럽, 미국 등지의 교육 기관에 교육과정이 마련되어 있지만, 대개 **현장에서 기술을 배우게 된다.** 젊은 작품 취급 전문가는 경력자 밑에서 전문지식과 요령을 익힌다. 경험과 지식을 통해 예술품을 들어 올리고 다루는 방법을 배우는 한편, 다음 사항을 숙지해야 한다.

- 고정 및 걸기 방식

- 작업할 벽의 종류

- 포장재와 크레이트의 종류

- 작품 매체의 종류

- 안전한 장비 사용법: 전동 공구, 사다리, 임시 비계를 세우고 안전하게 사용하는 방법, 가위형 리프트 사용 면허 등151

- (무거운 것을 옮기거나 높은 곳에서 작업 시) 작업 보건 및 안전 문제

작품 취급 전문가나 설치 전문가와 함께 일한다 해도 큐레이터가 명심하고 있어야 할 사항은 많다.

　큐레이터는 작품에 손자국을 남기지 않기 위해 대부분 보푸라기가 없는 하얀 **면장갑**을 착용한다. 손이 깨끗하더라도 피부의 기름기가 작품에 묻으면 먼지가 붙어 작품의 표면 상태가 악화되기 때문이다. 그러나 면장갑을 끼면 잡는 힘이 약해지므로 언제나 최선의 방법이라고 볼 수는 없다. 예를 들어 장갑을 끼고 반질반질한 작품을 들면 (특히 타원형일 경우) 쉽게 미끄러진다. 이런 단점을 보완하기 위해 손가락과 손바닥에 울퉁불퉁한 고무 패치가 붙은 장갑을 사용하기도 하지만, 미끄럽지 않은 대신 섬세한 작품의 표면에 자국이나 상처를 남길 수 있다. 라텍스 장갑을 사용해도 되지만, 여기에는 장갑을 쉽게 끼고 편안한 착용감을 주기 위해 가루를 뿌려두기 때문에 작품에 가루가 남기 쉽다. 작품을 제대로 잡을 수 없을 듯하면 이후에 표면을 깨끗이 청소할 가능성을 염두에 두고 깨끗한 맨손으로 옮기는 것이 가장 좋다. 또한 확신할 수 없을 때는 관리위원이나 작품 취급 전문가, 대여자에게 확인해봐야 한다.

　혼자서도 작품을 **들 수 있으리라 넘겨짚지 말자.** 작품이 생각보다 무거울 수도 있다. 몇 미터쯤 옮기다 힘에 겨워 작품을 바닥에

151 가위형 리프트란 높은 위치에 접근할 때 쓰는 기계 장치이다. 전기모터가 장착되어 있어 천천히 연장시켜 목표 지점에 접근할 수 있다. 일부는 연장시킨 상태에서도 조작할 수 있기 때문에 넓은 공간 내에서 쉽게 작품을 설치할 수 있다. 가위형 리프트를 사용하면 발판을 일일이 설치 및 해체할 필요가 없으며, 발판을 다른 위치로 옮겨야 할 때마다 직원이 오르내리지 않아도 된다. 대부분의 경우 가위형 리프트를 조종하려면 훈련 및 자격증이 필요하다.

떨어뜨리듯 내려놓는 경우도 있다. 그렇게 되면 유화의 표면이 벗겨지고, 종이 작품이 틀에서 빠져나오며, 액자 가장자리가 패이거나 손상을 입고 유리가 깨질 수도 있다. 안전한 방법으로 작품을 옮긴다 해도 다치는 경우가 많은 것이 현실이다.

큐레이터나 작품 취급 전문가가 A 지점에서 B 지점으로 작품을 옮길 때는 미리 **이동 경로를 확인**하는 것이 좋다. 길을 가로막는 물건이나 걸려 넘어지기 쉬운 계단 등이 없어야 하고, 문은 열린 상태로 안전하게 고정되어 있어야 한다. (작품을 들고 이동하는 순간 문이 확 닫히는 일은 없어야 한다.) 작품을 놓을 장소에 미리 완충재를 충분히 깔아두고, 이동 경로 바닥에도 보호재를 깔고 싶다면 건물 및 시설 담당자와 상의한다. (수레를 사용하면 바닥에 자국이 남을 수 있다.)

(유리를 끼운 액자나 작품을 지지하는 틀 등) 작품의 윗부분을 잡고 들어 올릴 때 작품에서 삐걱거리는 소리가 들릴 수 있다. 액자 아랫부분의 무게가 접합 지점을 잡아당기기 때문에 소리가 나는 것이다. 이런 식으로 작품을 다루면 시간이 흐르면서 액자의 모서리 접합 부분이 벌어지고 판유리, 심지어는 작품 자체가 액자에서 떨어져 나오기도 한다. 일반적으로 **작품은 아래에서 위로 받쳐 들고** 움직이지 않게끔 위쪽과 옆쪽을 함께 잡아야 한다. 그래서 작은 작품을 옮길 때도 두 사람이 필요할 수 있다.

일단 작품을 제자리에 놓은 뒤에 위치를 조금 수정하고 싶다면 **조금 손대어 즉시 고치려는 유혹을 뿌리치고** 처음부터 위치를 다시 잡아야 한다. 특히 천으로 덮은 좌대 위에 작품이 놓여 있을 경우 작품을 올려놓은 채로 좌대의 위치를 바꾸는 것은 금물이다. 위험 부담이 너무 크다. 작품이 좌대에 고정되어 있다면 아무리 부드럽게 좌대를 밀더라도 작품이 삐뚤어져 손상을 입을 수 있다. 아크릴 덮개도 같은 문제를 일으킬 수 있다. (특히 드릴로 뚫어둔 구멍 등

얇아진 부분의 둘레가 취약하다.) 최악의 경우는 좌대를 밀다가 울퉁불퉁한 바닥에 걸려 좌대와 작품이 모두 넘어지는 것이다. 그러나 좌대는 대부분 바닥에 무게가 실려 있으므로 조금 부딪힌다고 해서 너무 많이 움직이거나 쉽게 넘어지지는 않는다. (모래주머니나 특별 제작한 무게 추가 들어 있다.) 좌대를 옮기고 싶다면 좌대의 덮개를 열고 작품을 꺼낸 뒤, 마음에 드는 위치로 옮긴 다음 작품과 덮개를 원위치로 돌리도록 한다.

전원을 공급해야 하는 시청각 작품, 키네틱이나 (네온 등) 빛이 나는 작품을 설치할 때는 전문가의 손에 맡겨야 한다(217쪽 '기술과 뉴미디어' 참고). 가능하다면 특정 작품을 설치한 경험이 있거나 작품 대여자가 추천한 기술자를 고용하는 것이 좋다.

작은 규모의 기관에서 일하더라도 전시 큐레이터는 작품 취급 전문가나 설치 전문가 한두 명 정도와 함께 작품을 설치하게 된다. 기관의 규모가 크면 설치팀 두셋이 전시실 내부의 각각 다른 장소에서 동시에 설치 작업을 진행할 수도 있다. 따라서 **설치 일정**을 미리 계획하는 것은 필수이다(310쪽 '설치 일정과 현장 검토' 참고). 전시를 세부 사항까지 꼼꼼하게 계획했더라도 작품을 계획한 자리에 고정하기 전에 작품의 모습이 생각했던 것과 같은지 확인해야 한다. 때로는 제대로 판단할 때까지 작품 취급 전문가에게 작품을 예상 위치에서 잠시 들고 있어 달라고 요청해야 할 수도 있다. 작품 취급 전문가에게는 상당히 힘들고 체력적으로 버거운 일이다. 특히 작품이 크고 무겁다면 더욱 문제다.

작품을 들고 있으라고 주문하는 것은 가볍게 생각할 문제가 아니다. 작품을 제 위치까지 들어 올린 뒤에는 최대한 빨리 결정을 내려야 한다. 대개 작품을 전체적으로 보려면 한 발짝 물러나야 한다. 이를 확인하기 위해 두세 사람에게 양팔의 너비만큼 큰 작품을 오랫동안 들어달라고 부탁하는 것은 무리다. 작품의 위치가 괜찮

은지 고민하는 동안 계속 작품을 들고 있으라고 요구하는 것보다는 다시 내려놓도록 한다.

설치를 감독할 때에는 확고한 태도를 취하는 것이 바람직하다. 하지만 작품을 설치하다 보면 사전에 숙고해둔 계획이 생각과 다르다는 사실을 깨닫게 될 수도 있다. 그러므로 작품을 **재배치하는 것을 꺼리지 말자.** 일정에 여유가 있다면, 또는 (전시 관리자와 기술자는 그리 좋아하지 않겠지만) 시간이 그리 많지 않더라도 정말 마음에 들지 않는 요소는 수정해야 한다. 작품을 내리고, 필요하면 벽의 구멍을 메우고, 위치를 조정해서 다시 설치하자. 그렇지 않으면 갤러리를 걸어 다닐 때마다 문젯거리가 눈에 띌 테고, 관람객 또한 십중팔구 알아차릴 것이다. 일단 전시를 개막한 뒤에는 관람 시간을 피해서 작업해야 하므로 위치를 조정하기가 매우 어렵다는 점도 고려해두자. (비용도 많이 든다.)

대규모 전시를 설치하는 동안에는 **업무에 필요한 체력 또한 고려해야 한다.** 직원이 피곤해지면 사고가 발생하게 마련이고, 판단력에도 영향을 줄 수 있다. 근무하는 동안에는 휴식 시간을 충분히 배정한다. 작품 취급 전문가뿐 아니라 큐레이터도 휴식을 취해야 한다. 종종 간과되는 사안이지만, 음식과 음료를 전시실 내에 반입하는 것은 금물이다. 작업 스트레스가 심해지면 설치 기간 도중 전시실에 쿠키와 커피를 싸오고 싶은 생각이 들 것이다. 하지만 큐레이터로서 좋은 본보기를 보일 수 없다. 전시실 공간을 벗어나서 시선을 새롭게 가다듬을 수 있도록 차나 커피를 마실 시간을 배정해두자. 잠시 쉰 뒤 다시 전시 공간에 들어서면 새로운 시각으로 업무에 임하게 될 수도 있다.

152 엘리자베스 앤 맥그레거(시드니, 현대미술관 관장), 2013년 6월 27일, 저자와의 대화 중에서.

전시에서 작품 배치는 매우 중요하다.
작품이 제대로 배치되어 있으면
관람객은 아무 생각 없이 지나치지만,
잘못 되어 있으면 뚜렷한 위화감을
느낀다.

엘리자베스 앤 맥그레거
시드니 현대미술관 관장[152]

전시 설치

작품 취급

설치 일정과 현장 검토

설치를 준비하는 단계에서 세세한 계획을 짜두었을 것이다. 작품을 어디에 설치할지 3차원 디자인을 그려봤을 수도 있다. 앞서 다뤘듯 (입구 반대편의) 전시 공간 안쪽에서 시작해 입구 쪽으로 작품을 설치할 가능성이 높다(265쪽 '작품 도착' 참고).

설치는 어디서부터 시작해야 할까? 어떤 작품을 언제 설치할 것인지는 전적으로 큐레이터의 결정에 달려 있다. 실질적으로 생각하면 벽면 대부분을 차지하는 **규모가 크고 무거운 작품을 먼저 설치**하는 편이 바람직하다. 설치 기간 초기에는 설치팀이 아직 피로하지 않으므로 무거운 작품을 옮기고 위치를 정하기가 비교적 쉽다. 그뿐 아니라 큰 작품과의 관계를 고려해 작은 작품의 위치를 잡는 것이 반대의 경우보다 더 쉽다. 실용성을 고려하면 영상 및 영사 작품을 비롯해 **전기를 사용하는 작품**을 일찌감치 설치하는 것이 좋다. 조심스럽게 다뤄야 하는 작품을 설치하기 전에 전선과 도관, 벽면 수정 등의 작업을 완료할 수 있기 때문이다. **진열장과 좌대는 대개 마지막에 설치한다.** 전시 공간에 남아 있는 장비나 옮겨야 할 물건이 적을 때 좌대를 설치하고, 마지막으로 좌대 위에 전시품을 배치한다. 작품을 위아래로 걸 경우에는 먼저 위쪽 작품을 고정한 다음 아래쪽 작품을 거는 것이 일반적이다. 이렇게 하면 위쪽 작품을 설치하는 과정에서 생기는 먼지나 톱밥 등이 아래쪽 작품에 떨어지지 않는다. 일단 작품을 설치했다가 고정재만 남기고 떼어낸 뒤 다른 작품을 설치하고 나서 다시 거는 것도 한 방법이다.

우선 계획한 지점에서 작품을 바닥에 놓고 벽에 기대어 세운다. 작품 하단의 모서리가 손상되지 않도록 담요, 스티로폼, 버블랩 등을 바닥에 깔고 내려놓아야 한다. 벽면과 작품 상단의 모서리 사이에도 비슷한 보호재를 끼워 넣는다.

작품을 놓았다면 뒤로 물러서서 전시 공간의 사방에 있는 벽을 살펴보자. 벽을 가능한 넓은 시각으로 볼 수 있도록 최대한 뒤로 물러선다. 또한 공간의 양쪽 끝을 가로질러 걸어가면서 작품을 바라보자. 공간으로 들어섰을 때, 작품을 건 벽에 문이 있거나 전시실과 연결된 문이 있다면 문간에 섰을 때 작품이 걸려 있는 벽의 모습이 어떨지도 살핀다. (반투명 처리가 되어 있거나 창문이 있을 경우) 건너편에서 문 안쪽을 들여다볼 수 있다면 문 반대편 공간으로 건너가서 벽면이 괜찮아 보이는지도 살핀다. 아까 벽에 기대어 둔 작품이 보일 것이다. 작품을 벽에 걸면 어떤 느낌일지 떠올려보자. 다른 문이 있다면 그쪽에서도 같은 방식으로 살펴본다. 관람객이 문에 들어설 때 작품이 눈에 들어오게끔 작품의 위치를 옮길 수도 있다. 이 경우 공간을 확보하기 위해 벽에 걸린 다른 작품도 옮겨 걸어야 할 것이다.

끝으로 **캡션, 라벨, 벽면 해설을 넣을 공간도 잊지 말자.** (인쇄나 배송 지연 등의 문제로) 캡션이나 라벨, 심지어 작품이 아직 준비되지 않았을 경우, 임시방편으로 자른 종이를 이용할 수 있다. 준비되지 않은 물품과 같은 크기의 종이를 벽에 붙여 공간을 '확보'해둔 다음 기타 작품을 레이아웃하거나 설치한다. 추후 작품이나 라벨 등이 도착하면 미리 확보해둔 공간에 맞춰 넣는다.

레이아웃 승인

작품을 배치할 때에는 디지털카메라를 지참하고 작업에 임해야 한다. 벽이나 공간 공사가 끝났다면 (작품을 설치하기 전에) 먼저

사진을 찍어둔다. 몇 시간 뒤 전시 공간을 걷다가 눈에 띈 부분을 수정했는데, 다음 날 예전 모습이 더 나았다는 생각이 들 수 있다. 이때 미리 **디지털 사진**을 찍어두었다면 예전 모습이 어땠는지 정확히 기억할 수 있다. 그뿐 아니라 작품을 설치해나가는 과정을 계속 업데이트하며 기록할 수도 있다. 사진 기록은 해당 전시 공간에서 전시를 완전히 마치고서 한참 지난 시점까지 보관해야 한다.

이처럼 레이아웃을 디지털 사진으로 기록하면 (관장 또는) 지위가 높은 직원이 이를 승인해야 할 때도 활용할 수 있다. 이 경우에도 (작품을 최종적으로 고정하기 전) 레이아웃한 것이 만족스럽다면 디지털 사진을 여러 장 찍어둔다. 승인 과정에서 상사가 시안을 변경하고 싶어 할 수도 있다. 추후 필요할 경우 큐레이터가 원했던 레이아웃대로 다시 설치할 수 있도록 대안을 마련해두어야 한다. 아니면 몇 시간 동안 '숙고'한 뒤, 상관이 결정한 레이아웃이 실은 내가 애초에 생각했던 배열과 똑같거나 비슷하다는 것을 사진을 이용해 직접 보여줄 수도 있다.

작품 고정

작품을 벽에 거는 방법과 고정재의 종류는 다양하다. 원래 (묵직한 도금 액자에 넣은 유화처럼) 고전적인 작품은 갤러리의 벽과 천장이 만나는 모서리 바로 아랫부분에 영구적으로 설치해둔 목제나 금속제 레일rail에 긴 사슬 또는 철사를 이용해 고정한다. 액자걸이를 이용하면 벽에 손상을 입히지 않고 작품을 바꿔 걸 수 있고, 사슬의 길이를 조절해서 작품 높이를 조정할 수 있다. 또한 소

위 '살롱 걸기' 방식대로 작품을 세로로 여러 점 걸기도 쉽다(212쪽 '전시 공간에 맞춘 작품 배열' 참고).

예전에 보편적으로 사용하던 액자에는 양쪽으로 사슬에 연결할 수 있는 **J자형 고리**나 철사를 고정할 수 있는 **D자형 고리**가 장착되어 있다. 일부 미술관에서는 여전히 '**사슬**'과 '**고리**'를 이용해서 작품을 건다. 전시 공간에 전통적인 분위기를 주고 싶을 때 이 방법을 쓴다. 이 경우 작품의 하중에 비해 사슬이 길수록 작품 상단의 모서리가 앞쪽으로 기울어진다. 표면이 반짝이는 작품이라면 반사광을 줄이는 효과가 있지만, 모든 작품에 적합한 방식은 아니며 큐레이터의 의도와 맞지 않을 수도 있다. 짧은 사슬을 벽에 설치한 뒤 작품 뒷면의 나사와 와셔washer를 이용해 같은 방식으로 작품을 걸 수도 있다. 이 경우 관람객에게는 사슬이 보이지 않으므로 좀 더 깔끔하게 작품을 설치할 수 있고, 벽에 박은 고정재의 위치를 변경하지 않아도 작품의 높이를 얼마간 조절할 수 있다. 또한 작품의 **각도**를 줄일 수 있으며 천장의 레일에서 사슬이 길게 늘어지지 않는다는 장점이 있다.

작은 작품은 대개 집에서 액자를 걸 때와 비슷한 고정재를 사용한다. 줄이나 철사를 D자형 고리 두 개 사이에 잇거나 액자 뒷면의 짧은 나사에 감는다. 벽에 고리를 한 개만 장착한 뒤 작품을 걸 수도 있지만 그리 안전한 방법은 아니다. 줄이나 철사는 늘어나거나 끊어질 수 있다. 또한 작품이 한쪽으로 기울어져 수평이 맞지 않을 수 있다. 관람객이 걸을 때 발생하는 진동 때문에 시간이 흐를수록 작품이 약간 기울어진다. 따라서 작품이 안정적으로 고정되지 않고 제 위치에서 벗어날 수 있는 것이다. 고정재 가운데 **X자형 고리**를 이용하면 조금 더 안정적인데, 설치 전문가는 대개 작품당 두 개를 설치해서 작품이 수평에서 벗어나지 않도록 한다. 그러나 X자형 고리 역시 작품이 앞쪽으로 약간 기울게 되므로 안정성

면에서 이상적인 고정재라고 할 수 없다. 지진이 자주 발생하는 지역에서는 고정재를 선택할 때 특히 유의해야 한다. 사슬이나 X자형 고리와 철사를 이용해서 작품을 설치할 경우 더욱 주의하자. 철사 또는 사슬에 고정할 수 있는 '픽처 락picture lok' 등의 특수 고정재를 이용하는 것도 한 방법이다.[153]

많은 갤러리에서는 **미러 플레이트**mirror plate를 이용해 작품, 특히 작거나 비교적 가벼운 작품을 설치한다. 미러 플레이트란 얇은 금속제 판으로, 크기가 다양하며 액자 또는 작품의 틀 가장자리에 직접 나사로 고정하도록 되어 있다. 나사를 이용해서 벽에 고정할 수 있도록 일부가 돌출되어 있기 때문에 작품이 앞으로 기울어지지 않는다. 작품이 수평을 잃고 양옆으로나 앞쪽으로 기울어지지 않아 벽과 평행을 유지한 상태로 설치할 수 있어 매우 안정적이다. 미러 플레이트는 대개 놋쇠로 되어 있기 때문에 설치한 뒤에는 미관상 거슬리지 않도록 벽과 같은 색으로 칠하는 것이 보편적이다. 이때 페인트가 작품에 튀거나 액자에 묻지 않게 주의해야 한다. 미러 플레이트는 작품을 운송용 프레임 또는 크레이트에 고정시킬 때에도 쓸 수 있어서 상당히 편리하다(90쪽 '전시 주제 다듬기와 작품목록 작성하기' 참고).

이외에도 눈에 잘 띄지 않고, 관람객이 작품을 감상하는 데 방해되지 않게끔 작품을 거는 방법은 다양하다.

• 열쇠 구멍: 작품에 부착된 금속제 또는 목제 지지재에 드릴로 호리병과 비슷한 열쇠 구멍 모양의 구멍을 뚫는다. (알루미늄제 액자틀 또는 라이트박스에 고정한 사진 작품 등 두께가 있는 작품에 활용하는 경우가 많다.) 벽에 고정한 나사를 열쇠 구멍 모양에 걸쳐 넣듯이 작품을 건다.

• 절단 각목: 짧은 각목의 한쪽 모서리를 45도로 잘라낸다. 최소 두 개 이상의 나사를 이용해서 각목을 벽에 고정한다. 작품 또는 액자에도 모서리를 45도로 잘라낸

각목을 부착한다. 각목의 잘라낸 모서리가 서로 맞물리도록 작품을 건다.

• 라이먼ryman 또는 용수철 자물쇠: 열쇠 구멍과 비슷한 특수 고정재로, 나사를 이용해 액자에 고정재를 부착한 뒤 벽에 고정한 나사 두 개에 걸쳐 넣는다. 그런 다음 고정재의 일부를 열쇠 구멍의 나사에 고정시킨다. (관람객에게는 보이지 않는다.) 이 고정재는 대여자가 작품을 대여해주면서 작품 안전을 위한 요구 조건으로 내걸기도 한다.

이외에도 작품을 설치하는 방법은 많다. 종이에 작업한 작품은 작은 핀으로 벽에 고정할 수도 있고, 선반을 설치해 작품을 수평으로 올려놓거나 벽에 기대어둘 수도 있다. 일부 작품은 벽에 직접 그리거나 접착성 비닐로 작품을 만들어 붙이기도 한다. (비닐을 직접 설치해본 경험이 없다면 전문가를 고용하는 것이 좋다. 설치가 잘못될 경우 비닐을 다시 제작해야 하기 때문이다.)

작품을 아크릴판 사이에 끼운 다음 벽에 고정할 수도 있다. 그 외에도 스탠드, 이젤, 천장과 바닥 사이에 철사를 연결하고 작품을 일정 높이로 걸 수 있도록 고정재를 장착한 장치 등 다양한 진열 용품이 시중에 나와 있다.

위에서 설명한 설치 방법 대다수는 활용하기 쉽고 전시를 제대로 디자인하는 데 도움이 된다. 보편적인 방식과 다른 설치를 시도할 계획이라면 대여자의 허가를 받고 보존 전문가나 설치팀과 의논해야 한다.

평면 작품을 **벽에 걸 때 가장 적절한 높이**는 어디일까? 정답은 없다. 작가가 작품을 특정 높이에 걸어달라고 요구할 수도 있다. 천장이 유독 낮다면 작품이 천장에 지나치게 가까워지지 않게 설치 높

153 다양한 고정재의 종류에 대해서는 아래 사이트를 참고할 것. http://www.frank scragg.co.uk/security_fixings.html

이를 낮추는 것이 좋다. (작품과 바닥 사이의 거리도 고려한다.)

대부분의 미술관과 갤러리는 '**중앙선**'에 맞춰 작품을 설치한다. 중앙선이란 바닥면으로부터 약 150-160센티미터 높이에 있는 상상의 선이다. 설치 전문가는 작품의 세로길이를 기준으로 중심점을 정하고, 작품의 중심점을 전시 공간의 벽을 따라 지나는 가상의 중앙선에 맞춘다. 이렇게 하면 모든 작품의 중심점과 가상의 중앙선이 맞아떨어진다. 이 방식이 보편적이지만 다른 시도를 해도 좋다. 일부 큐레이터는 작품 윗선이나 아랫선을 맞추기도 한다. 이런 방식을 적용하려면 모든 작품의 세로 길이가 엇비슷해야 한다. 전시 작품 중 하나가 길쭉하다면 모든 작품을 바닥에서 불과 몇 센티미터 떨어진 위치에 걸게 되는 불상사가 생길 수도 있다.

조명

갤러리의 조명은 매우 중요하다. 간과하고 지나치거나 최종 단계까지 미뤄두지 말자. 특히 해당 전시 공간에서 작업하는 것이 처음이라면 기존의 조명 시스템을 미리 검토해야 한다. **트랙 조명** 시스템이 갖춰져 있는가? 평면 조명을 사용할 수 있고, 필요하면 각 작품에 스포트라이트를 비출 수 있는 다양한 부품이 준비되어 있는가? 부품의 수는 몇 개나 되는가? 조도를 각기 조절할 수 있는가? 아니면 일괄적으로 조절해야만 하는가? 전시 작품 가운데 표면에 빛이 반사되는 작품은 몇 점인가? 조명이 유리에 반사되면 작품 감상을 방해할 수도 있다.

조명 시스템이 지엽적인가? 즉 단순히 벽의 가장자리를 따라

비추는가? 그렇다면 전시실 중앙의 조각품에 쉽게 조명을 비출 수 있는가? 가벽을 설치할 경우 기존의 시스템을 이용해 조명을 비출 수 있는가, 아니면 트랙 조명과 부품을 추가로 설치해야 하는가? 조명 계획은 전시 관련 시공을 시작하기 전에 결정된다. 그렇기 때문에 복원 전문가, 기술팀, 가능하면 조명 디자이너와 상의해서 기존의 시스템을 최대한 활용해야 하는 경우가 많다.

조명 컨설팅 회사 대표이자 유니버시티칼리지런던University College London 구축환경과 강사로 활동하는 스티븐 캐넌브룩스Stephen Cannon-Brookes는 큐레이터에게 다음과 같은 조언을 전한다.

(큐레이터, 복원 전문가, 전시 디자이너, 시설 관리자, 유지 보수 담당, 기술팀 등) 모든 관련 당사자가 참여해 건물 및 전시에 관한 명확한 개요서를 작성하세요. 목표를 분명히 결정하세요. 공간을 어둡게 하고 작품만 환히 비출지, 모든 작품이 균등한 조명을 받도록 일반적인 조명을 설치해서 공간을 시원하고 밝게 꾸밀지 정해야 합니다. 조도는 권고 사항일 뿐 기준이 아니며, 기관이나 작품에 따라 달라집니다. 짧게 말하자면 최소한의 노출을 최대한 활용하고, 득이 되는 요소가 없다면 가능한 노출을 피하세요. 이 같은 원칙은 시력이 떨어지는 관람객을 위해 조도를 밝게 설정하는 데 적용해도 됩니다.

전시 공간에 창문이 있고 자연광을 이용한다면 햇볕이 어떻게, 어디로 비칠지 생각해야 합니다. 또한 (저녁이나 해가 진 뒤에도 전시 공간을 개방할 경우) 밤에는 어떤 모습일 것인가도 고려해야 하죠. 최근 기술이 발전하면서 자연광 노출량을 좀 더 정확히 예측할 수 있게 되었죠. 덕분에 작품이 자연광에 지나치게 노출될 위험을 줄일 수 있도록 전시 공간을 디자인할 수 있게 되었습니다.[154]

전시 설치

조명

154 스티븐 캐넌브룩스(런던, CBL 대표), 2013년 11월 11일, 저자에게 보낸 이메일 중에서.

복원 전문가에 따르면 (종이, 사진, 유화 등) 다양한 소재로 이루어진 작품을 같은 공간에 전시할 경우 작품에 따라 조도를 조절해야 한다. 때로는 조도의 균형을 잡는 것 또한 문제가 될 수 있다.

소재	적절 조도(lux)	연간 적산조도 권고량(lux/h)
종이, 사진, 펜화 또는 잉크화, 섬유	50	120,000
유화, 유광 처리한 템페라화, 기타 유기 소재(캔버스, 목재 등)	200	500,000
비교적 민감하지 않은 소재 (석재, 유리, 도기, 금속, 칠하거나 도장하지 않은 작품 등)	300	해당 없음

빛에 민감한 작품을 전시할 때 관람객이 갤러리의 **조도가 너무 낮다며** 불만을 제기할 수 있다. 전시 공간의 전반적인 조명이 너무 어두우면 작품을 보기도 어려울뿐더러 관람객이 돌아다니기에도 문제가 있을 수 있다. 관람객이 조도가 현격히 낮은 공간으로 들어가야 할 경우 입구에 공지를 붙이는 것이 좋다. 전시 공간의 조도를 낮춘 이유도 명시하면 관람객의 비판을 피할 수 있다.

조명 시스템을 처음부터 다시 디자인하는 호사를 누릴 수 있다면 최신 기술을 충분히 활용하기 바란다. **LED 조명**이 주목을 끌고 있지만 대부분의 LED 제품이 몇 년 만에 대체 또는 재정비를 거쳤다. 조명 시스템을 설치했는데 전시 공간의 공사가 끝날 즈음에는 이미 시대에 뒤떨어져버릴 수도 있다. 영원히 사용할 수 있는 조명은 없으므로 디스플레이를 변경하거나 일부 대체해야 할 때는 추후에도 해당 조명 시스템에 맞는 부품이나 조명을 구할 수 있는지 등 일어날 수 있는 상황을 미리 고려해야 한다.

자연광과 별다를 바 없는 조명에서부터 차가운 푸른빛이나 따스한 노란빛 조명에 이르기까지, 조명은 제각기 다른 빛을 띤다.

이를 두고 **'색온도'**라고 한다. 제조업체가 색온도를 '연색성지수 (100점으로 구성된 척도)' 옆에 명시해두는 경우도 있지만, 같은 수치의 조명이 같은 빛을 낸다고 보장하는 기준은 없다. 기술이 급변하고 있는 만큼 큐레이터는 향후 계획을 변경할 수도 있다는 가능성을 염두에 두고, 필요할 경우 전문가의 조언을 받자.

각 요소는 전시의 분위기에 현격한 차이를 야기할 수 있다. 색온도가 다르면 작품을 감상할 때 **색을 인지하는 데 미묘한 영향을 준다.** 새로 스웨터를 샀는데 형광등 아래에서 봤을 때는 검은색이던 것이 야외에서 보니 남색이나 갈색인 경우와 같다. 갤러리에서는 색온도가 조금만 달라져도 전시의 시각적 경험과 미감에 영향을 미칠 수 있다. 또한 특이한 효과를 내고 싶은 게 아니라면 전체적으로 같은 조명을 사용해야만 시각적 연속성을 유지할 수 있다. 여러 종류의 조명을 사용하면 방출하는 자외선의 양도 제각각이므로 보존 담당자에게도 골칫거리가 된다. (자외선은 자연광의 일부로서 민감한 작품을 손상시킬 수 있다.)

갤러리의 조명 시스템은 대부분 여러 추가 부품을 활용해 조명을 디자인할 수 있다.

- 스프레드 렌즈: 빛의 모양을 원형에서 타원형으로 바꿀 수 있다. 상하 또는 좌우의 폭이 넓은 작품에 주로 사용한다.

- 분산 렌즈: 빛의 농도를 줄이고 넓은 공간을 밝힐 때 사용한다.

- 필터: 특수 효과를 내거나 빛의 색을 바꿀 수 있다. 대부분의 미술관에서는 자외선을 차단하는 용도로 사용한다.

- 반도어: 극장 조명에 주로 쓰이며 조명에 끼우는 금속판을 가리킨다. 판을 제각기 움직여 상하좌우로 조명이 새어나가는 것을 막을 수 있다.

일부 갤러리에서는 반도어를 이용해 벽에 설치한 작품에 네모진 조명을 비춘다. 전반적인 공간은 어둡게 처리하고 작품은 네모진 조명을 받는 것이다. 이 방법은 각 작품을 분리하는 효과가 있으며 극적인 느낌을 준다. 그런가 하면 관람객이 전시를 전체적으로 연결시키고 작품 사이의 시각적 관계를 좀 더 쉽게 인지할 수 있도록 공간 전반에 균일한 조명을 비추는 미술관도 있다. '순회전그룹 전시 구현 지침TEG Manual of Good Practice'은 다음과 같이 조언하고 있다.

전시품에 최선의 효과를 더할 수 있도록 조명 부품을 설치하는 것이 중요하다. 목표는 눈부심, 반사, 그늘 등이 생기지 않게 조명을 비추는 것이다. 회화 작품의 경우 조명을 지나치게 가깝게 설치하면 두꺼운 액자 탓에 작품 표면에 그늘이 생기고 질감이 두드러진다. (…)

대개 회화보다는 3차원 작품의 경우 좀 더 쉽게 조명 문제를 처리할 수 있다. 빛을 반사할 평면이 없기 때문이다. 한편 진열장 속에 넣어둔 작품은 회화 작품과 비슷한 눈부심 및 반사광 문제를 겪기도 한다. 진열장 외부에 조명을 설치한 경우 진열장의 틀이나 관람객 때문에 그늘이 질 수 있다. 3차원 작품의 조명은 질감이나 부피 등을 강조하거나 전면을 충분히 비출 수 있도록 조건을 조절해야 한다.155

갤러리로 사용하기 위해 건축된 공간은 층고가 상당히 높고 조명 또한 비교적 높은 위치에 설치되어 있을 것이다. 반면 매장이나 공장 등 다른 용도로 지은 건물을 미술관으로 쓰고 있다면 층고가 낮을 수도 있다. 조명을 생각하기 전까지는 별문제가 아닐 것이다. 그러나 층고가 낮으면 관람객이 벽에 걸린 작품을 볼 때 **작품에 관람객의 그림자가 드리운다.** 이 경우 자연스럽게 뒤로 물러서게 되지만, 가까이 봐야 하는 세밀한 작품이라면 그림자가 문제 될 수 있다. 이때는 광원이 관람객의 바로 위나 뒤에 위치하지 않게끔 작품 양쪽에서 비추는 스프레드 렌즈 조명을 쓰는 것 외에는 달리 대책

이 없다. 또한 전시 해설이나 라벨에 그림자가 드리우면 잘 읽을 수 없으므로 특히 문제가 된다. 관람객의 눈을 향해 설치된 조명도 마찬가지다.

전시 개막 전에 동료를 갤러리에 데려와서 공간을 돌아다니는 모습을 관찰해보자. 다른 요소에 대한 의견을 얻을 수도 있겠지만, 우선 동료가 작품을 어떻게 감상하는지, 더 넉넉한 공간이나 조명이 필요한 부분은 없는지 살펴봐야 한다. 이렇게 하면 공식 개막일 전에 문제점을 파악하고 해결할 수 있다.

교육 및 행사, 정보 공간

유럽 최초의 공공 미술관은 스위스 바젤의 아머바흐카비넷Amerbach Kabinett으로, 원래 개인 컬렉션이었던 것을 1661년 시 당국이 사들였다. 1671년 이래 이 컬렉션은 계속 당국의 소유였으며 현재 바젤미술관Basel Kunstmuseum 소장품의 핵심을 이루고 있다. 작품을 구매하는 데 필요한 자금의 3분의 1을 모금하는 데 성공한 바젤 내 대학 교수진 덕분에 국가 소유로 남았던 것이다. 이와 마찬가지로 1824년 4월 영국 의회는 은행가 존 줄리어스 앵거스타인John Julius Angerstein의 회화 컬렉션을 매입하기로 의결했다. 그의 소장품 서른여덟 점은 전 국민을 대상으로 하는 예술 감상과 교육을 위한 새

155 존 존슨John Johnson이 쓴 글 「빛의 파동Lightwaves」 중에서. 마이크 식스미스Mike Sixsmith 엮음, 『순회전그룹 전시 구현 지침 The Touring Exhibitions Group Manual of Good Practice』, 버터워스하이네만Butterworth-Heinemann Ltd, 1995년, 86-87쪽.

가능하면 조명 시스템을 설치할 때 직접 참관하고, 조명 시스템 및 조절 장치에 관한 자세하고 통합적인 서류를 보관한다. 직원이 교체되더라도 시스템을 유지할 수 있도록 반드시 지침을 마련하고 직원 교육을 시행해야 한다. 유지 보수 계획도 세워야 한다. 유지 보수가 제대로 이뤄지지 않으면 성능이 떨어지고 시스템을 수리하거나 교체해야 하기 때문이다.

스티븐 캐넌브룩스Stephen Cannon-Brookes
런던 CBL 대표[156]

로운 국립 컬렉션의 핵심이 되었고, 현재 런던 내셔널갤러리에 소장되어 있다. 직접적이든 간접적이든 **예술품 컬렉션은 근본적으로 교육과 연관**되어 있다. 1992년 미국박물관협회는 박물관에서 교육이 중심 역할을 한다는 것을 증명한 보고서를 펴냈다.

미술관은 공적 측면을 지니므로 공공 교육 서비스를 시행하게 되었다. 폭넓게 볼 때 공공 교육 서비스란 탐색, 학습, 관찰, 비평적 사고, 숙고, 소통 등을 포함한다.[157]

공공 자금을 지원받는 미술관이나 갤러리는 기본적으로 작품 해설을 제공하고, 그 밖에도 교육의 기회를 마련해야 하는 경우가 대부분이다. (공적 자금을 지원받지 않으며 후원자가 요구하지 않는 이상 교육 기회를 제공할 의무가 없는) 개인 컬렉션, 독립 또는 상업 전시 공간이라면 굳이 교육 기회를 마련할 필요는 없다.

'**미술관 기반 교육**'이란 전시 중인 작품을 이용해 미술관 공간 안에서 시각예술의 이해와 감상의 폭을 넓히기 위해 진행하는 활동을 가리키는 용어다. 남녀노소 누구나 시각예술품 및 미술관 관람 경험을 이해하고 즐길 수 있도록 프로그램을 개발해 시행한다. 변화하는 예술, 사회, 기술, 관람객의 니즈에 맞춰 (공식 및 비공식적) 미술관 교육 또한 발전해 나아가야 한다.

호주 시드니의 뉴사우스웨일스아트갤러리는 웹사이트에 다음과 같이 명시하고 있다.

전시 설치

교육 및 퍼블릭 프로그램, 정보 공간

156 스티븐 캐넌브룩스(런던, CBL 대표), 2013년 11월 11일, 저자에게 보낸 이메일 중에서.

157 엘렌 코크런 하이지Ellen Cochran Hirzy 엮음, 『탁월함과 가치: 교육 및 미술관의 공공적 측면Excellence and Equity: Education and the Public Dimension of Museums』, 미국박물관협회, 1992년, 9쪽.

본 갤러리는 점점 증가하는 관람객이 영구 소장품전 및 임시전을 자유로이 접할 수 있게 노력하고 있습니다. 우리 갤러리의 교육 담당자는 폭넓은 교육 프로그램을 통해 대중 전반을 대상으로 예술 작품에 대한 흥미, 감상, 이해의 폭을 넓히고 돕는 데 필요한 정보와 경험 및 지속적인 교육의 기회를 제공하고자 합니다.[158]

여러 미술관과 갤러리는 이제 작가 겸 교육자, 작가, 교사, 동종 계열 종사자, 사회 지도자를 상대로 활동하는 **'교육 전문가'**가 포진한 전담 부서를 두고 있다. 전시 큐레이터는 임시전과 연계해 특별히 개발한 교육 및 공공 프로그램에 참여하는 경우가 잦다. 교육팀은 큐레이터에게 강연을 해달라거나, 패널 토론이나 심포지엄을 주최하거나, 패널을 추천하거나, 작가 겸 교육자가 학교 또는 어린이 관람객을 위한 프로그램을 개발할 수 있게 브리핑을 해달라고 요청한다.

큐레이터가 해당 기관에서 이뤄지거나 직접 기획한 전시와 관련된 교육에 거의 참여하지 않을 수도 있다. 이는 기관의 규모, 큐레이터의 경험, 전시 준비 및 유지 기간 동안 할애할 수 있는 시간에 따라 달라진다. 어린이 및 가족 프로그램에서부터 패널 토론과 세미나에 이르기까지 폭넓은 공공 프로그램을 진행할 생각이라면, 교육 프로그램을 계획하는 데에는 상당한 기간이 걸린다는 점을 알아야 한다. 교육팀은 몇 년에 걸쳐 학교 및 지역사회와 함께 상호관계를 쌓아왔을 것이다. 교육 프로그램 또한 몇 년에 걸쳐 진행된 교육 과정상 목표, 심지어 (문맹 퇴치 및 수학 능력 등) 국가적인 교육 목표와 연계되어 있을 수도 있다. 그렇기 때문에 임시전의 내용을 교육 프로그램에 활용하기란 적절하지 않을 수 있고, 교육팀에서 전시와 관련된 구체적인 프로그램을 제공하지 못할 수도 있다. 한편 임시전의 성격상 가족 행사에는 적합하지 않더라도 주제와 관련된 갤러리 토크나 여타 공공 행사를 열기도 한다. 그러므

로 가능한 자원에 맞춰 계획을 수정해야 한다.

이 같은 문제에도 전시에 수반되는 교육의 기회와 미술관 내에 마련해둔 전시 해설의 중요성을 간과하는 것은 금물이다. 전시 안내 책자, 설명글 패널, 캡션, 라벨을 제작하는 것 외에 미술관에 상주하는 교육 전문가와 함께 **교육 공간** 또는 **자료 공간**을 꾸미는 것도 좋은 방법이다.

미술관 교육 담당자는 다음 임무를 수행한다.

- 큐레이터, 작가, 지역사회와 함께 새 전시를 기획하기 위한 창의적 촉매 역할을 한다.

- 관람객이 작품, 전시 주제, 아이디어를 이해하도록 돕는다.

- 미술관이라는 환경 안에서 학교 및 지역 공동체의 니즈를 충족시킨다.

- 다양한 사용자의 접근성 및 교육의 니즈를 파악한다.

- 각기 다른 유형의 학습자가 지닌 니즈를 만족시키고 (예술과 관련 없는 교육 및 커리큘럼과) 전시 내용을 연계시킨다.

미술관 기반 교육 가운데 일부는 전시 공간 안에서 이루어지지만, 공공 개방 시간 동안에는 교육 인원이 지나치게 많으면 일반 관람객이 전시를 관람하는 데 방해가 될 수 있다. 그러므로 전시를 기획할 때 사전에 분리된 교육 공간이나 자원 공간을 마련하는 것이 좋다. 관람객의 휴게 공간, 전시를 반추하는 공간, (작가, 사조, 관련 도서, 영화 및 영상 등) 전시 또는 주제와 관련된 배경 자료를 접하는 공간을 마련하는 것이다. 또한 이 공간을 이용해 관람객 대상 설문조사 등을 진행함으로써 관람객의 피드백을 받을 수

158 http://www.artgallery.nsw.gov.au/
education/

도 있다(267쪽 '전시 과정 기록' 참고). 사우스런던갤러리South London Gallery의 청소년 프로그램 담당자인 세라 코플스Sarah Coffils는 다음과 같이 말했다.

> 가장 성공적인 교육 공간은 큐레이터가 교육팀과 협조해 디자인한 공간입니다. (개인전의 경우 작가도 협조해야 합니다.) 이 공간은 관람객에게 편안하고 쉽게 접근할 수 있으며 기운을 북돋아주는 공간이라는 느낌을 줘야 합니다. 현대미술에 관한 지식이나 경험 유무를 막론하고 누구나 시간을 보낼 수 있도록 꾸며야 하죠.159

예술 작품과 마찬가지로 교육 프로그램 또한 주제에 반응하고, 자극하며, 기존 경험 위에 추가 지식을 쌓아올리고, 관람객이 이미 아는 내용에 의문을 제기하기 위해 존재한다. 요즈음에는 교육 프로그램에 얽힌 용어가 소소한 논란의 대상이 되고 있다. '교육'이라는 단어는 지식의 전달, 나아가 지식의 위계를 암시한다. 즉 미술관 자체나 미술관 내부의 누군가가 관람객에게 무엇을 알고, 믿어야 하는지 말해주는 것이다. 최근의 고무적인 경향을 보면 관람객이 작품 또는 전시 주제에 관한 뛰어난 고찰을 제공하는 등 많은 미술관이 기존의 위계에서 벗어나 지식을 상호교환하는 데 초점을 맞추고 있다. 소셜미디어가 퍼지면서 점점 더 많은 관람객이 자신의 경험을 즉각적으로 평하고 온라인에 공유한다. 그 결과 '교육'은 미술관의 공공 프로그램 중 일부만을 차지하게 되었고 관람객과의 상호작용을 가리키는 용어로 **참여, 연계** 등의 단어가 더 흔히 쓰이게 되었다. 사우스런던갤러리가 보여줬듯이 교육 프로그램을 갤러리 공간으로부터 분리하는 것도 그와 같은 맥락 아래 있다.

> 사우스런던갤러리는 이웃에 있는 공공 지원 주택에 현대미술과 놀이의 관계를 탐색할 수 있게 디자인한 관외 공간을 마련했습니다. 이 공간을 정기적으로 이용하는 어

린이와 가족은 이곳이 갤러리에서 마련한 공간이라는 점을 알고 있지만, 갤러리 안의 공간을 이용하는 것과는 다른 방식으로 공간을 향유합니다. 이용자와 갤러리의 관계는 이용자의 거주지 및 갤러리의 존재 이유에 관한 의견에 따라 달라지겠지만, 이용자가 관외 공간에 주기적으로 들르게 됨에 따라 갤러리는 이용자에게 갤러리가 대변하는 성향 및 아이디어를 전할 수 있게 되었습니다. .[160]

미술관 기반 교육, 공공 프로그램, 참여에서 중요한 것은 지속적인 평가와 검토이다. 기존 프로그램이 효과를 발휘하고 있다면 예술계 종사자끼리 모여 새로이 의견을 교환하는 것도 좋다. 다른 기관에서 근무하는 큐레이터가 개발 중인 새로운 방법 덕분에 큐레이터가 소속된 기관의 관람객 층을 확장하거나 다각화할 수도 있다.

라이브 예술 행사

라이브 예술이나 행위예술은 수십 년간 예술계와 전시 기획의 레퍼토리를 넓히는 데 소중한 역할을 담당했다. (음악, 춤, 연극 등을 포함한) 라이브 예술 행사는 점점 더 대형 전시의 부대행사나 전시의 일부로 활약하는 추세다. 전시에 맞춰 행사를 기획할 때에는 고려해야 할 실질적인 문제가 많다. 그중에서도 초기 단계에 확실히 해두어야 할 개념적 사안이 있다. 라이브 행사가 **전시의 주된 요소**인지, 아니면 개막 당일 시선을 끌기 위한 일회성 행사인지 자문하

159 세라 코필스(사우스런던갤러리 청소년 프로그램 부장), 2013년 12월 9일, 저자에게 보낸 이메일 중에서.

160 위의 글.

는 것이다. 벽면에 걸린 작품이 중심이 되고 행사는 부차적인 역할을 하는가? 그렇다면 일부 행위예술가는 이의를 제기할 수 있다.

라이브 행사는 대부분 일회성이다. 일정 기간 지속되는 행사라면 관람객, 공연자 여러 명(대개 자원봉사자), 작가가 참여해 전시 기간 내내 정해진 시각 또는 하루 종일 진행된다. 단발성이든 지속적이든 공연의 기술적 문제를 검토하기 전에 먼저 생각해봐야 하는 실질적인 사안은 다음과 같다.

- 공연자는 몇 명인가

- (대역 등) 대체 공연자가 있는가, 아니면 공연자가 건강 이상 등의 사유로 공연하지 못할 경우 관람객에게 공지해야 하는가

- 분장실, 전용 화장실, 샤워 설비가 필요한가

- 공연자는 언제, 어디서, 무엇을 먹고 마실 것인가

- (특히 무용수의 경우) 워밍업을 하기 위한 공간이 필요한가

- 지정된 공연장까지 어떻게 이동할 것인가

- 공연에 공연자가 신체적인 위험 부담을 감내해야 하는 내용이 포함되어 있는가, 그렇다면 공연할 때마다 의료진이 대기해야 하는가

- 공연이 관람객에게 신체적인 위해를 가할 수 있는가, 그렇다면 어떤 위해인가? 사전에 공지해야 할 특별한 주의 사항이 있는가

- 공연이 외설적인가? 그렇다면 관람객이 문제의 공연을 볼 것인지 스스로 결정할 수 있게 사전에 공지하거나 관람 연령을 제한해야 한다.

위의 요소를 모두 검토했다면 다음 법적 및 기술적 문제를 고려한다.

- (공공 오락, 주류, 무대, 영화 등에 관한) 특수 허가를 얻어야 하는가

- 공연에 대해 권익 단체에 고지해야 하는가? 영국에서는 '공연권리협회Performing Rights Society'가 이에 해당된다. 미국에는 '미국 작곡가·작가·출판인 협회American Society of Composers, Authors and Publishers' '방송음악협회Broadcast Music Inc.' '유럽 극작가·작곡가 협회Society of European Stage Authors and Composers' 등 공연 권익 단체 세 곳이 있다. 대부분의 국가에 이와 비슷한 조직이 존재한다.

- 세트가 있는가, 소품이나 부대용품이 필요한가, 공연 전후에는 부대용품을 어디에 보관할 것인가, 누가 소품 등을 공연장 안팎으로 운반할 것인가

- 공연 사이에 공연장을 청소할 인력이 필요한가

- 공연에 음악이나 소리가 수반되는가, 음악 시작 신호가 정해져 있는가, 아니면 자동 반복 재생이 되는가? 신호에 맞춰 재생해야 할 경우 직원이 대기하고 있다가 공연 때마다 음악을 재생한다.

- 특수 조명 및 사운드 앰프가 필요한가

- 공연은 어디에서 열리는가, 블랙박스가 필요한가, 갤러리 안에서 공연하는가, 공연이 다른 작품 주변에서 열릴 경우 주변 작품의 안전은 어떻게 보장할 것인가

- 수용 인원은 몇 명인가, 갤러리 공간 안에서 공연을 안전하게 관람할 수 있는 관람객의 수는 몇 명인가, 혼잡을 막기 위해 일정 시간 갤러리 출입을 제한해야 하는가

- 좌식 공연일 경우 해당 공간에는 좌석을 몇 개나 놓을 수 있는가? 객석 내부 및 주변에 비상통로 역할을 하기에 충분한 공간이 있어야 한다.

- 입식 공연일 경우 관람객이 돌아다녀도 되는가, 아니면 공연 공간이 구획되어 공연자와 관람객이 물리적으로나 시각적으로 분리되는가, 공연을 한 방향에서만 볼 수 있는가, 아니면 사방에서 관람할 수 있는 원형 무대인가

- (휠체어의 접근성 및 공간적 측면에서) 장애인을 위한 설비가 마련되어 있는가, 공연 내용상 언어적 전달이 중요할 경우 수화 통역사를 고용해야 하는가, 아니면

갤러리의 교육 공간은 각기 성격이 다른 여러 집단이 현대예술을 접할 수 있도록 유동적이어야 한다. 이들 공간은 대개 교육팀이 좀 더 자유롭게 프로그램을 짤 수 있게 갤러리 외부에 설치한다. 이를테면 진행 중인 전시를 되돌아보고, 토론하고, 비평하는 프로젝트와 프로그램 등을 제공할 수 있다.

세라 코필스Sarah Coffils
사우스런던갤러리South London Gallery **청소년 프로그램 관리자**161

스크린을 설치해 상단 또는 하단에 자막을 내보낼 것인가

• 사진 또는 영상 촬영은 금지이며 휴대폰을 꺼두어야 하는 것을 미리 관람객에게 알려야 하는가, 안내문을 붙일 것인가, 방송으로 안내할 것인가, 두 방법을 모두 사용할 것인가

• 공연이 일정 시간 지속된다면 입구에서 소요 시간을 안내할 것인가? 공연 도중 공연장에 출입할 수 있는지, 지각 입장이 허용되는지도 밝힌다.

• 공연 시각이 정해져 있는가? 그렇다면 시작 시각을 미리 공지하고 공연자가 제때 준비를 마칠 수 있게 한다.

큐레이터 겸 미술사학자 로즐리 골드버그RoseLee Goldberg는 퍼포먼스나 라이브 예술을 가리켜 '아방 아방가르드avant avant garde'[162]라고 말한 바 있다. 현대예술의 최첨단이라는 의미다. 따라서 미술관이라는 틀을 바탕 삼아 여는 전시에서 선보이는 라이브 예술은 일관되고 포괄적인 미술사적 흐름을 따라가는 셈이며, 나아가 나이 지긋한 예술 애호가에게도 극적인 느낌, 흥분감, 도전적인 감성을 선사할 수 있다.

전시 설치

라이브 예술 행사

161 위의 글.

162 로즐리 골드버그, 『퍼포먼스 아트: 미래주의에서 현재까지Performance Art: From Futurism to the Present』, 템스&허드슨Thames & Hudson, 1988년, 7쪽.

손해배상책임보험

전시에 필요한 작품 및 부대용품을 비롯한 전시의 모든 요소에 영업배상을 포함한 책임보험을 드는 것은 대개 전시 공간의 책임이다. (최종적으로 전시 공간의 소유주 또는 관장의 책임이다.) 이 보험은 전시 및 공공 구역에서 **대중의 일원이 입은 부상 또는 피해**에 관한 보상청구로부터 조직을 보호한다. 갤러리가 아닌 공간에서 전시를 열거나 워크숍, 시연, 공연 등의 여타 행사가 있을 경우, 또는 움직이거나 인터랙티브한 요소가 전시에 포함되어 있을 경우 보험은 한층 중요해진다.

보험에 가입했더라도 보험사 측에서 보험금 지급을 피할 방법을 찾으려 들 수도 있다. 약관의 예외 조항을 들먹이거나, 전시 기획자 또는 피해자의 과실을 묻거나, 갤러리 건물에 적용되는 여타 보험사 및 보험을 통해 청구하면 더 많은 보상을 받을 수 있다고 주장할 수 있다. 그러므로 필수 약관을 정할 때는 모든 가능성을 검토해야 한다. 전시 디자인이 끝나면 법적 조언을 받거나 보험사 측에 문의해서 담당자가 직접 방문하여 잠재적인 위험 요소를 분석하도록 하자(235쪽 '보건과 안전' 참고).

(전시 공간에 필요한 공사나 작품 설치를 위해) **시공업체**를 고용했을 경우, 이들 시공업체가 필요한 보험 또는 전문인배상책임보험에 가입했는지 확인하는 것은 전시 공간의 책임이다. 대형 기관이라면 시공업체 입찰 과정에서 확인하는 절차가 마련되어 있다. 그러나 초청 큐레이터로 일하거나 소규모 조직에 소속되어 있다면 이 부분이 제대로 처리되었는지 반드시 확인하는 것이 좋다. 사고가 발생한 뒤에 보험 적용이 되지 않는다는 사실을 알게 되는 것보다는 당연한 사안이라 생각되더라도 일단 물어보는 편이 낫다.

기관 내 **프리랜서**로 일하고 있다면 큐레이터 본인이 책임져야

할 공산이 크다. 가령 작품 설치를 돕다가 플러그를 꽂았는데 전선을 잘못 연결했을 경우에는 해당 큐레이터가 책임져야 한다. 그러나 누군가가 플러그를 꽂는 방법을 잘못 알려줬을 경우에는 기관이 책임져야 한다. 따라서 미리 확인한 결과 큐레이터가 책임져야 할 수도 있다면 적절한 교육을 받고 자격을 갖췄으며 보험에 가입되어 있는 직원이 업무를 처리하도록 두는 것이 가장 바람직하다. 기관 측에서 프리랜서를 임시 직원으로 고용할 경우 기관의 기존 보험이 적용될 수도 있다.

끝으로, 큐레이터로서 어린이 단체를 혼자 또는 다른 이와 함께 감독해야 하거나, 워크숍을 이끌 사람을 고용할 경우에는 적절한 교육을 이수하고 **범죄 경력 조회**를 수행해서 어린이 및 청소년과 함께 일해도 무방하다는 것을 확증해야 한다. (영국의 경우 공개제외원Disclosure and Barring Service, DBS을 이용한다.) 위의 모든 사항은 영국법의 관점에서 서술한 것이다. 다른 국가에서 일할 경우에는 현지의 모든 필요 조건을 충족하는지, 또는 추후 충족할 수 있는지 확인해야 한다.

전시 설치

손해배상책임보험

10 전시 개막 며칠 전부터 당일까지

최종 점검 및 수정
직원 브리핑
보안 문제

최종 점검 및 수정

일단 작품을 배치하고 설치를 마쳤다면 전시 그래픽, 표지판, 라벨, 해설 자료를 설치해야 한다. 포장재와 설치 장비를 전시 공간에서 모두 철수한 뒤에는 (고용했을 경우) 조명 전문가가 최종적으로 수정할 것이다. 이때 **청소** 작업을 시작할 수 있도록 미리 계획해야 한다. 보존 전문가가 조각품, 액자 윗부분, 좌대의 먼지를 조심스럽게 제거하고 바닥도 청소한다. (이 작업은 전시 기간에도 정기적으로 시행해야 할 수도 있다.)

설치 전문가가 설치를 완료하면, 전시장을 처음 보는 관람객이 된 것처럼 새로운 시선으로 전시 공간을 돌아보자. 사소한 요소라도 모두 관찰한다. 시공업체가 도색을 빠뜨린 곳은 없는가? 늘어진 케이블이 눈에 띄는가? 모든 조명이 제대로 작동하고 있는가? 영상 작품의 전원과 자동 반복 재생은 괜찮은가? 모든 작품이 수평을 유지하고 있는가? 비뚤어지거나 수평에서 벗어난 작품은 없는가? 소소하고 겉보기에는 그리 중요치 않을 성싶은 작은 결점이라도 여럿이 쌓이면 아직 전시가 완성되지 않은 듯한 어수선한 느낌을 줄 수 있다. 마음에 들지 않는 부분이 있다면 수정해야 한다.

직원 브리핑

보안 요원, 입장권 판매 담당자, 안내원, 교육 담당자, 전시장 지킴이 등 매일 전시를 관리할 직원에게 전시 관련해 **발생할 수 있는 모든 문제**를 알려줘야 한다. 특히 전시 관리 절차를 실천하는 과정에서 확인해야 하는 민감하거나 망가지기 쉬운 작품, 영상 전원을 켜고 끄는 절차, 보안 등을 일러둔다. 전시 큐레이터(또는 어시스턴트 큐레이터)가 설명해도 좋고 설비 관리자, 보안 관리자, 복원 전문가와 함께 미술관 공간을 함께 돌며 설명해도 좋다.

　일반적으로 미술관은 관람객이 전시 중인 작품을 만지거나 훼손하지 않도록 관리할 도우미 또는 지킴이를 고용한다. 이들 직원은 대개 관람객과 공유할 수 있는 상당량의 지식과 경험을 보유하고 있다. 예술, 미술사, 시각예술을 전공한 이들도 많다. 또한 매일같이 관람객을 상대하며 전시를 설명하고, 큐레이터에게 피드백을 전달해줄 수 있는 사람도 이들이다. 큐레이터에게는 극히 귀중한 자원이 아닐 수 없다.

　따라서 미술관 도우미가 (또는 교육 및 해설 담당자, 프리랜스 교육 전문가, 자원봉사 가이드 등이) **전시의 이론적 근거와 주제를 제대로 이해**하고, 전시 중인 전체 또는 일부 작품의 주요 사항을 잘 알고 있는지 반드시 확인해야 한다. 직원 전원이 전시 개막 당일에 진행할 한 시간짜리 브리핑에 참여하지 못할 가능성도 있으므로, 직접 참석하지 못한 직원을 위해 설명 내용을 (녹화 또는) 녹음해두었다가 도록, 관련 글, 안내책자, 작품목록, 유지 보수 지침 등과 함께 제공한다.

보안 문제

미술관과 갤러리에서 보안을 고려해야 할 주된 분야는 세 가지다.

- 사람이 야기하거나 입을 수 있는 위험

- 작품이 직원 및 관람객에게 야기할 수 있는 위험

- 불의의 사고가 발생했을 경우 큐레이터 또는 기관의 평판에 미칠 수 있는 위험

큐레이터 혼자 갖가지 위험 요소를 모두 관리할 가능성은 낮지만, 위험을 유발할 수 있는 요소를 미리 검토해야 한다. 뜻밖에 큐레이터가 법적 책임을 져야 하는 경우도 있다. 그러므로 전시 기간 중에 결정을 내려야 할 때는 그 결정이 갤러리나 기관의 보안에 어떤 영향을 줄지 명확히 확인해야 한다. 또한 이 같은 위험 부담을 경감할 수 있는 방법도 인지하고 협의해야 한다. 작품을 공공에 전시하면서 모든 위험 요소를 피하기란 불가능하다. 그러므로 위험 요소 평가와 관리의 균형을 맞추고, 불의의 사태가 발생할 때 적절하게 대응할 수 있도록 절차를 마련한다.

갤러리에서 (즉 대형 및 소형 기관, 공공 및 상업 공간에 자리 잡은 작품 또는 전시에) 일어날 수 있는 위험은 다양하지만 다음 요소로 귀결된다.

- 화재

- 침수

- 도난

- 악의적 훼손

- 과실에 따른 훼손

- 시위

건물 내에는 화재와 침수 위험을 덜기 위한 시스템이 구비되어 있어야 한다. 이는 위험 요소를 증가시킬 수 있는 작품을 전시에 넣지 않는 한 큐레이터에게 책임을 물을 사항은 아니다. 그러나 인화성 물질이나 가스를 이용한 작품이나 액체류가 포함된 작품 등을 전시하기 위해서는 사전에 **보안 담당자 또는 보건 안전 당국**과 의논해 위험 부담을 줄여줄 시스템을 마련해야 한다. 작품의 소재가 내화성인지 확인해야 할 수도 있다. (작가에게 내화성 소재로 작품을 제작하게 하거나, 대여자와 합의하거나, 대여자에게 대여에 앞서 관련 증빙 서류를 제공해달라고 요구한다.) 액체류가 포함된 작품이 있으면 누수가 될 경우 그 공간 안에서 상황을 통제하고 처리할 수 있도록 추가 공사를 계획해야 할 수도 있다.

작품이 **과실로 훼손**을 입는 것이야말로 가장 큰 위험 요소이다. 큐레이터가 가장 자주 접하는 위험 요소이기도 하다. 전시 디자이너, 보존 전문가, 기술팀, 보안 요원과 함께 과실에 따른 작품 훼손의 위험 부담을 최대한 줄이기 위해 적절한 조치를 취해야 한다. 그러려면 작품을 운송할 때 가능한 최고 수준의 업체를 이용하고, 작품을 올바로 취급하고, 설치 과정을 제대로 감독하며, 접근 저지선 및 진열장을 잘 관리하고, 관람객에게 가방, 우산, 큰 소지품을 물품보관실에 맡기도록 장려해야 한다. 그 외에도 미술관 도우미는 발생할 수 있는 사고에 대비해 관람객의 동태를 살펴야 한다. 필요할 때는 주저하지 않고 관람객에게 작품을 적정 거리에서 감상하거나 주의하도록 경고함으로써 과실에 따른 작품 훼손의 위

험 부담을 최소화해야 하기 때문이다.

통계적으로 볼 때 두 번째로 큰 위험 부담은 **고의적인 작품 훼손**이다. 고의적 훼손의 발생 원인은 다양하다.

- 정신 건강에 문제가 있는 개인: 가령 헤라르트 판 블라데렌Gerard van Bladeren은 1986년 카펫 절단용 칼로 작품을 찢어 구금되었다. (뉴먼 파괴자라고도 불리며, 1994년 다시 체포되었다.) 가장 악명 높은 예술품 훼손범은 한스 요아힘 볼만Hans-Joachim Bohlmann으로, 1977년에서 2006년 사이 루벤스, 렘브란트, 뒤러를 포함한 여러 작가의 작품 50여 점 이상을 훼손했다.

- 우상파괴자: 주장을 전하거나 예술 작품을 창작하기 위해 종교적 상징물, 기존 체제, 전통을 파괴하려는 사람이다. 자칭 '혁명운동가'였던 브레너와 슈어츠Brener & Schurz는 자신의 행위가 자본주의와 제국주의에 대한 일갈이라고 주장했다. 2008년 런던 인스티튜트오브컨템포러리아트Institute of Contemporary Art에서 열린 강의 '폭력에서 인내로: 큐레이팅의 극한Violence to Endurance: Extreme Curating'에서 브레너와 슈어츠는 변을 보고 연사에게 땅콩을 던졌다.

- 홍보 및 시위: 2012년 런던 테이트 모던에서는 자신이 주창한 '비예술' 운동인 '황색주의Yellowism'를 홍보하려던 블라디미르 우마네츠Vladimir Umanets가 로스코의 작품을 훼손했다. 중국 작가 위안차이Yuan Cai와 젠쥔시Jian Jun Xi는 스스로를 '진정한 광인mad for real'이라 칭하며 수많은 '퍼포먼스 예술' 행위를 했다. 테이트에서도 이 같은 행동으로 언론의 상당한 관심을 받았다.

런던 테이트의 안전보안 서비스 책임자인 데니스 어헌Dennis Ahern은 위험 요소 평가의 중요성을 강조하고, **'사람, 자원, 평판'**에 관한 체크리스트를 포함해 다양한 예측 밖의 행동에 대응하는 간단한 절차를 다음과 같이 설명했다.

예상 밖의 상황이 벌어지면 우선 손목시계를 확인하세요. 공황에 빠지는 걸 피할 수

있을뿐더러 추후 사건이 정확히 몇 시에 일어났는지 파악할 수 있습니다. 그런 다음 사람, 자원, 평판의 순서로 상황에 대처합니다. 대중이 피해로부터 안전한가? 그렇지 않다면 사람을 안전하게 대피시키는 것이 최우선입니다. 사람이 안전하다면 어떤 자원이 위험에 처했는지를 다음과 같은 순서로 고려해야 합니다. 작품이나 건물이 훼손될 것인가? (스스로 위험에 처하지 않고) 훼손이 일어나지 않도록 즉시 취할 수 있는 대처 방안이 있는가? 끝으로 언론에서 이 상황을 알게 될 경우, 또는 상황이 담긴 사진을 입수할 경우에 관장, 큐레이터 및 기관의 평판을 훼손할 수 있는 요소가 있는가? 어떻게 그런 상황을 피할 것인가?[163]

소위 '예술 행위'나 퍼포먼스라고 불리는 **시위**가 벌어질 경우 주동자는 **유명세**를 노릴 확률이 높다. 그러므로 첫 번째 대응책은 관람객을 분산시키는 동시에 보안 요원이나 경찰을 부르는 것이다. 이렇게 하면 시위 사진이나 영상이 언론이나 소셜미디어에 유출될 위험을 줄일 수 있다. 관람객이 흩어지면 안전 위험도 줄어든다.

논란이 되거나 노골적인 작품의 경우 문제는 일반 대중에 국한되지 않는다. 직원도 작품에 문제가 있다고 여길 수 있다. 위험 부담을 감내하고 작가와 함께 경계에 도전하는 것이 큐레이터의 일이기는 하지만 주변 환경, 함께 일하는 팀의 동향도 살펴야 한다. 법률이 엄격하게 시행되는 국가에서 문제작을 지원하고 공공에 전시하면 체포당할 수도 있다. 특히 성적 이미지, 아동의 이미지, 불경하다고 간주되는 작품은 문제가 더욱 심각해진다.

대중이 작품의 금전적 가치를 깨닫게 되면서 비교적 무명에 속하는 작가가 최근에 제작한 작품도 갤러리와 주요 미술관에서 도난당하는 사례가 잦아지고 있다. 그러나 도난당한 작품의 금전적

163 데니스 어헌(런던, 테이트 안전보안 서비스 책임자), 2014년 1월 7일, 저자와의 인터뷰 중에서.

전시팀이 향후 계획할 전시를 발표하면
나는 동료 직원과 함께 대응해야 하는
위험 요소의 수준을 토의한다. 전시
작품이 어떤 면에서 논란거리가 될
수 있는가? 공공의 불만을 살 여지가
있는가? 전시에 포함된 작가나 작품이
위협받은 전적이 있는가? 준비가 제대로
되지 않은 상태에서 예상 밖의 사건이
발생하는 것보다는 최악의 시나리오를
예상하고 준비했는데 아무 사건도
일어나지 않는 편이 낫다.

데니스 어헌Dennis Ahern
런던 테이트 보안서비스 책임자184

가치가 크지 않아서 큐레이터 또는 기관에 **엄청난 금전적 손해를 끼 치지 않는 경우**가 대부분이다. 그러나 평판 훼손이라는 측면에서 보 면 상당한 피해를 줄 수 있다. 전시에서 작품이 도난당했다는 사실 이 알려지면 기꺼이 작품을 빌려줄 대여자는 없을 것이다.

　미술관과 갤러리에서 일어나는 도난 사건은 대부분 공공 개관 시간에 일어난다. 도난의 원인과 방식은 다양하다

- 기념으로 훔친다.

- 감시원이 없거나 작품이 제대로 고정되어 있지 않을 경우 기회를 틈타 훔친다.

- 사전에 계획한 절도도 있다. 절도범이 창고 등에 숨어서 폐관할 때까지 관내에 머 무른다. (영화 같지만 실제로 자주 일어난다.)

- 내부 도난: 갤러리에 접근할 수 있는 권한이 있는 인물이 훔친다.

- 운송 중 도난

- 무단 침입 이후 도난

- 무장 강도

- 호랑이 유괴tiger kidnap: (다른 사람이 작품을 대신 훔치도록 그의 가족을 협박하 는 등) 권력이 있거나 특별 접근권이 있는 인물을 대상으로 삼는다.

장소특정적 공공 조각물 등 영구적으로 대중에 공개되는 전시 작 업을 준비하고 있다면 사전에 미리 보안 계획을 짜두어야 한다. 데 니스 어헌은 다음과 같이 조언했다.

164 위의 글.

영구적으로 대중에 공개되는 작품의 경우 작품을 제작하고 설치할 업체에 어려움이 될 만한 요소가 무엇인지 물어보는 것에서부터 시작하는 것이 좋습니다. 우거진 나뭇가지, 가로등, 콘크리트 벤치, 잡목, 무른 토질 등은 대형 트럭을 해당 장소에 주차하고 작품을 옮기는 데 문제가 될 수 있습니다. 일단 작품을 설치한 뒤에는 이 같은 방해 요소를 추가로 설치해서 도난을 방지할 수 있습니다. 벤치를 설치하거나 주변 대지에 잔디를 심어 운전하기 어렵게 조성하는 겁니다.[165]

상업 공간에서 근무하고 있다면 공간을 디자인하고 시공할 때 보안적 측면을 세심히 고려해야 한다. 보험사에서는 기본적인 **도난 방지 경보기, CCTV 녹화, 수장고 보안** 등의 조치를 취하고 관람 시간 동안 갤러리에 상주할 직원을 두는 등 확고한 보안 시스템을 구축하라고 요구할 것이다. 작품을 벽에서 떼거나 좌대에서 들어 올리는 데 방해가 되는 보안 고정재도 있다(312쪽 '작품 고정' 참고). 디스플레이 케이스와 비트린은 대부분 잠글 수 있고, 또 잠가두어야 한다. 어헌은 도난에 대비해 잠글 수 있는 외부 문과 내부 문, 작품의 보안 고정재 등 최소한 세 겹의 물리적 장벽을 마련한다. 이렇게 하면 절도범이 침입하기 어려울뿐더러 훔쳐낸 작품을 외부로 운반하기도 어려워진다.

대부분의 미술관에서 이처럼 기본적인 보안 장치를 시행하고 있으며 각종 추가 보안 시스템도 마련해둔다. 관람객과의 간격을 유지할 접근 저지선 및 좌대 설치와 함께 미술관에서는 종종 작품 뒷면이나 좌대 아래에 건전지로 작동하는 **센서 경보기**를 설치한다. (충전되는 것도 있다) 사람 또는 물건이 가까이 접근했을 때 진동을 감지해 경보기가 울린다. 출입문에는 보안 경보기가 울리면 급속히 닫히는 자동 철제 셔터를 설치하고, 건물 외부에는 24시간 순찰을 배치하며, CCTV를 설치하기도 한다.

설치 및 철거 기간은 보안을 유지하기가 특히 어려운 시기이다.

많은 사람이 전시 공간을 오가기 때문이다. 큐레이터는 누가, 언제, 무엇을 하는지 명확히 파악해야 한다. 가령 시공업체가 벽면 도색을 다른 업체에 하청 줬다면 큐레이터는 그 사실을 알고 임시 직원을 식별할 수 있어야 한다. 직원의 이름과 증명사진, 해당 전시 및 업무에 관련된 색 식별 코드를 넣은 **보안 출입증**을 발부하여 해당 공간에서 일하는 직원 전원이 지니게 하는 것도 고려할 만하다. 건물의 각기 다른 부서에서 여러 팀과 함께 작업할 경우 색 식별 코드는 특히 유용하다. 가령 건물 이곳저곳을 오가야 하는 전기 기사도 필요한 공간에 모두 드나들 수 있도록 두 가지 출입증을 소지하거나 두 종류의 색 식별 코드를 넣는 반면, 임시 페인트공은 한쪽 공간만 출입할 수 있도록 해두는 것이다.

작품 배송인은 설치 마무리 단계에 참여할 가능성이 높으며, 전시 공간을 떠나기 전 자신이 배송한 작품을 진열장에 넣고 잠근 모습을 확인하고자 할 것이다. 그리고 위기 상태가 발생하지 않는 한 전시 기간 내내 진열장을 잠가두도록 요구할 것이다. 갤러리 직원이 점심식사를 하거나 차를 마시는 등 휴식을 취하는 동안에도 큐레이터 또는 다른 주요 직원이 전시 공간을 대신 지키지 못하면 갤러리 공간을 잠가두는 것이 바람직하다.

보안을 유지하기 위해 CCTV와 미술관 내 경보기에 의존하기 쉽다. 이들 시스템은 유용하지만 사건을 미리 방지할 수는 없다. 사건이 일어나고 있다는 것을 알리고 증거를 기록할 수 있을 뿐이다. 대형 미술관이든 소규모 기관이든 보안에서 **가장 중요한 방어 체제는 지킴이**와 도우미다. 매일 개관 및 폐관 시간에는 담당 직원이 갤러리를 돌아보며 작품목록에 입각해 모든 작품이 제자리에 있는지 확인해야 한다. (도표 또는 설치 작품의 사진을 이용하기도 한다.)

165 위의 글.

작품이 벽에서 사라지면 사람들은 대부분 큐레이터, 복원 전문가, 기술 담당 직원이 철거했으려니 생각할 것이다. 무언가 도난당했다고 생각지 않는 것이다. 그래서 많은 미술관은 철거 표시 시스템을 도입했다. 작품을 철거할 경우 눈치챌 수 있도록 작품 뒤쪽 벽에 큼직한 천연색 라벨을 붙여두는 것이다. 적법한 이유로 작품을 철거했을 경우 작품을 철거한 인물은 아래 요소를 열거한 라벨을 벽면의 작품 라벨 위에 붙여두어야 한다.

- 작품 철거 사유

- 작품 철거 일자

- 작품 재설치 일자

- 작품 철거업체 및 보관 장소

보안용 고정재, 진열장의 자물쇠 등은 매일 확인해야 한다. 일정 기간에 걸쳐 진행되는 절도도 있다. 절도범이 하루 또는 며칠에 걸쳐 방문해서 고정재를 느슨하게 해둔 뒤 추후 다시 돌아와 작품을 탈취하는 것이다. 전시품이나 물품이 모두 있는지 확인할 뿐 아니라 예상 밖의 물건이 새로이 등장했는지도 살펴야 한다. 추가 '작품'이 갤러리에 나타나는 경우도 있다. 해당 기관의 전시에 작품을 전시했다고 주장하기 위해서 무명작가가 자신의 작품을 몰래 전시에 가져다 놓는 것이다.

　미술관 도우미 또는 지킴이는 관람객의 질문에 답하고 대화를 나누면서도 경계 태세를 늦추지 않고 전시 공간을 순회하며 감시하는 모습을 보여야 한다. 누군가 질문해올 경우는 한패가 좋지 못한 행위를 하는 사이 주의를 돌리려는 전략일 수도 있다는 사실을

명심하자. 붐비는 전시 공간에서 이처럼 주의를 집중하는 것은 상당히 피로를 유발하므로 직원이 주기적으로 교대할 수 있게 일정을 짜야 한다.

언론 및 개인 관람 도중에도 보안 문제가 발생할 수 있다. 이런 자리는 시위대, 불만을 품은 작가, 언론의 주목을 받고 싶은 인물이 시위나 소요를 벌일 이상적인 기회를 제공한다. 북극곰 의상을 입은 시위대가 주요 예술상의 후원업체에 반대하는 내용을 담은 안내책자를 돌리거나, 반라의 예술가가 다른 예술가의 작품 위에 올라타거나, 방귀탄을 터뜨리거나, 기름을 뿌리는 등의 사례가 있었다.[166] 이 같은 행사에서는 보안팀이 평소와 마찬가지로, 또는 평소보다 더 엄중하게 주의를 기울여야 한다. 큐레이터 또한 최대한 상황을 통제할 수 있도록 제대로 준비하는 한편 지나치게 긴장하지 않는 것이 중요하다. 개막 당일 큐레이터는 작가와 동료를 지원하고 언론과 접촉하며 전시를 홍보하는 등 남들의 주목을 받는 위치에 있는 데다 현재 및 향후 목표를 이야기하며 인맥을 넓힐 기회이기도 하기 때문이다.

166 1999년 10월 25일 테이트에서'진정한 광인'은 터너상 전시 도중 트레이시 에민의 1998년 설치 작품 '내 침대My Bed'에 뛰어올라 언론의 관심을 받았다. 2011년 9월 20일 런던 화이트채플갤러리에서 열린 개인 관람에서는 정체불명의 시위대가 방귀탄을 터뜨렸다. 2014년 6월 21일 테이트 해방 집단LiberateTate 소속 공연 예술가 스물다섯 명이 석유화학 대기업 BP에서 지속적인 후원을 받는 데 대한 항의로 런던 국립초상화미술관 앞에서 몸에 기름을 뿌리는 사례도 있었다.

언론 공개와 인터뷰: 전시 대변인으로서의 큐레이터

개인 관람 행사

연설하기

투어 진행

언론 공개와 인터뷰: 전시 대변인으로서의 큐레이터

언론 관계자 대상의 관람 형태는 다양하다. 언론인이나 평론가라는 것을 증빙할 수 있는 사람은 누구나 사전에 관람할 수 있도록 하는 경우도 있고, 질문에 답하거나 생방송 인터뷰를 할 수 있도록 작가와 큐레이터가 대기하는 경우도 있다. 작가는 차치하고라도 큐레이터는 질문에 답할 수 있도록 대기하고 있어야 한다. 모든 정보를 미리 마련해두자. 전시도록은 항상 가지고 다녀야 한다. (최종 점검을 하느라 전날 새벽 2시까지 전시 공간에서 야근했더라도) 활기찬 모습을 보여야 한다. 기자를 소개받을 때는 언제나 미소를 짓고, 상대방의 이름을 정확히 기억해둔다. (발음을 잘 알아듣지 못했다면 여러 번 물어보고 확인하는 편이 낫다.) 언론 공개 도중에는 질문과 대화 상대에 초점을 맞춘다. 상대에게 집중하지 못하고 주변에서 벌어지는 일을 확인하기 위해 주위를 돌아보면 무관심하다는 인상을 줄 수 있다.

대형 기관에서 일할 경우 언론 및 홍보팀을 통해 **언론 인터뷰** 요청이 들어올 가능성이 높다. 직접 연락을 받았다면 조사원, 프로듀서, 기자 등이 연락했을 것이다. **다음 사항을 꼭 물어보도록 한다.**

- 인터뷰에서 묻고 싶은 질문은 무엇인가? 질문 자체를 알려줄 가능성은 적지만, 미리 준비할 수 있도록 최대한 자세히 알아본다.

- 인터뷰를 하려는 이유는 무엇인가, 언론 보도자료를 보았거나 누군가에게 논란

167 데이비드 월터(영국, ITN 정치부 통신원 겸 BBC 파리 통신원), 2012년, 저자에게 전달한 메모 중에서. 데이비드 월터는 영국의 언론인 겸 지역 정치인으로, 1994년 홍보 및 언론 트레이닝 기업 퍼스트 테이크 프로덕션First Take Productions을 설립했다.

여섯 가지 요점을 제대로 전달하지
못하는 것보다는 한 가지 요점을
확실히 보여주는 편이 낫다. 하고
싶은 말을 일반적인 언어로 전달하자.
알쏭달쏭한 전문용어와 약어로
전문가다운 지식을 뽐내서 관람객에게
깊은 인상을 심어주려는 것은 금물이다.

데이비드 월터David Walter
영국 ITN 정치부 통신원 겸 BBC 파리 통신원[67]

이 될 수 있는 작품을 전시하고 있다는 소식을 들었는가? (상대의 이름 또는 평을 익히 알고 있는 게 아니라면) 기자가 작품의 장점에 대해 이야기하길 원할 거라 속단하지 않는다.

- 누가 인터뷰할 것인가, 일대일인가, 아니면 다른 사람과 함께 진행하는가, (이 경우 원형 테이블 등을 이용할 것인가, 누가 참여하는가, 반대 의견을 제시할 것인가) 직접 만나는가, 아니면 화면을 통해서 이야기할 것인가? 인터뷰 진행자와 자연스러운 대화를 나누는 듯한 느낌을 줄 수 있기 때문에 카메라나 마이크를 보며 인터뷰하는 것보다는 직접 만나는 편이 더 낫다.

- 인터뷰는 녹화되는가, 아니면 생중계인가? 전화를 통해 즉시 대답해달라는 청을 받을 수도 있다. 가능하면 인터뷰에 대해 좀 더 알아보고 자료를 준비할 시간을 마련한다. 녹화와 생중계 가운데 한쪽을 택할 수 있다면, 스트레스를 좀 받더라도 생중계 쪽을 택하는 편이 더 나을 수도 있다. 말한 내용이 편집을 통해 왜곡되지 않고 그대로 전달되기 때문이다. 녹화 인터뷰의 경우 주제에 대해 꼬치꼬치 질문을 받을 수 있지만 생중계 인터뷰는 시간이 제한되어 있는 경우가 대부분이다.

- 해당 기자가 했던 인터뷰의 녹화 영상이 있는가? 영상을 참고해서 말할 내용과 방식을 고친다.

- 인터뷰에는 시간이 얼마나 소요될 것인가? 상대가 숨김없이 대답하지 않을 수도 있다. 대개 예상보다 짧겠지만 그보다 더 길게 준비한다. 즉흥적으로 말하는 것보다 나중에 편집하는 편이 더 쉽다.

위 정보를 모았다면 가능한 철저히 준비해야 한다. 전달하고자 하는 핵심 메시지를 정하자. 해당 주제를 담은 최초의 전시라는 점을 부각시킬 것인가? 무료 입장, 세계적인 규모, 다양한 관람객에게 어필할 수 있다는 점을 강조할 것인가? 너무 많은 메시지를 전하려 든다면 극도로 혼란스러울 수 있다.

트위터, 페이스북, 인스타그램 등 소셜미디어가 정보 공유 플랫폼으로서 지지 기반을 넓혀가고 있지만, 대중은 여전히 **텔레비전**과

라디오를 통해 뉴스와 정보를 접한다. 광고 제작비는 차치하고라도 스폿 광고의 가격은 엄두도 못 낼 만큼 비싸다. (수만 파운드, 수만 달러, 수만 유로에 육박한다.) 텔레비전이나 라디오 인터뷰를 할 기회가 있다면 공짜로 방송에 나갈 수 있는 셈이므로 십분 활용하자. 단, 생방송 인터뷰는 상당한 스트레스를 유발하며 단점도 있다.

텔레비전 인터뷰라면 외모와 옷차림을 생각해봐야 한다. (심지어 라디오도 마찬가지다.) 착용한 보석이 자그랑거리는 소리를 내거나 스튜디오의 조명에 반사되면 시청자의 불편을 유발할 수 있다. 종이나 볼펜, 연필을 들고 있는 것도 금물이다. 긴장하면 나도 모르게 볼펜을 딸각거리거나 종이를 부스럭거리게 된다.

인터뷰가 시작되기 전 옷에 부착하는 **마이크**를 받게 될 것이다. 마이크의 케이블이 옷 사이로 늘어질 수 있다. 사운드 담당이 직접 끼워보라고 할 것이다. 풀어헤친 단추나 지퍼는 신경 써서 다시 잠그고, 타이를 맨 경우 매무새를 가다듬자. 인터뷰가 시작되기 전 거울을 보고 확인한다.

스탠드형 마이크를 쓰거나 인터뷰 진행자가 마이크를 들고 있을 경우에는 서거나 앉은 상태에서 가능한 움직이지 말아야 한다. 몸을 앞뒤로 흔들면 마이크와의 거리가 달라지며 결과적으로 방송된 목소리는 일정 간격을 두고 커졌다가 작아지게 된다.

티네 판 후츠Tine van Houts는 런던해외언론협회London Foreign Press Association의 전 협회장으로, 퍼스트 테이크 프로덕션First Take Production에서 언론 트레이너로 일하고 있다. 판 후츠는 프레젠테이션에 대해 다음과 같은 조언을 내놓았다.

통계에 따르면 텔레비전에 출연할 경우 시청자의 판단 기준은 다음과 같습니다. 70퍼센트는 외모, 20퍼센트는 보디랭귀지와 목소리 톤, 10퍼센트만이 말의 내용에 따라 좌우됩니다. 그 점을 염두에 두고 역할에 맞는 차림을 해야 합니다. 진지한 인상

텔레비전에 출연한다면 제작사나 방송사에서 무엇을 입으면 좋을지 조언해줄 수도 있다. 화면에 어울리지 않는 패턴이나 컬러가 있기 때문이다. 메이크업을 하면 어떻겠냐는 제안을 받는다면 받아들이자. 이미 메이크업을 했더라도, 심지어 남성이더라도 마찬가지다. 분장을 하지 않으면 혈색이 창백해 보이거나 긴장한 것처럼 느껴질 수 있다. 인터뷰를 **앉아서 하든 서서 하든 허리를 꼿꼿이 펴고** 등을 구부리지 말아야 한다. 인터뷰 진행자가 화면에 잡힌다면 (자연스러운 대화를 할 때처럼) 상대를 보고 말한다. 그렇지 않다면 카메라를 바라보거나 카메라 옆 또는 뒤에 자리 잡은 진행자를 바라보면 된다. 인터뷰를 시작하기 전에는 마음을 가라앉히고 목소리를 가다듬기 위해 심호흡을 몇 번 하는 것이 좋다. 손으로 너무 큰 제스처를 취하지는 말자. 팔이 화면에 잡히지 않을 수도 있다.

인터뷰 장소와 시각도 생각해야 한다. 전시 공간에서 인터뷰를 할 경우 멀리 있어서 카메라에 담기지 않는 작품을 가리키는 행동은 금물이다. 집에 앉아 있는 시청자는 큐레이터가 가리키는 작품을 볼 수 없다. 인터뷰를 갤러리에서 하든 사무실이나 여타 장소에서 하든 **내 뒤로 어떤 광경이 보이는지 고려해야 한다.** 인터뷰를 전시 설치의 마지막 단계에 진행할 경우 관계자가 최종 준비를 하느라 전시 공간을 분주히 돌아다닐 수도 있다. 전시 공간이 혼란스러운 듯한 인상을 주고 싶지는 않을 것이다. 카메라에 담으면 곤란한 점이 있다면 인터뷰를 시작하기 전에 인터뷰 진행자나 카메라맨과 논의하고 합의한다.

인터뷰 진행자가 인터뷰가 끝났다고 말하더라도 몸을 움직이지 말고 카메라를 들여다보는 것이 좋다. 아무 말도 하지 말고, 소

리도 내지 말고, 한숨을 쉬거나 신음을 뱉지도 말자. 아직 녹화 중일 수도 있다. 열까지 세자. 바보 같은 말을 했다고 생각하고서 인터뷰 말미에 이마를 치는 모습이 방송을 타는 경우가 의외로 많다. 인터뷰가 끝났다는 게 확실해진 뒤에 최대한 빨리 **마이크를 뺀다.** 자리에서 일어나 걸어가면서 인터뷰 진행자를 욕하거나 부적절한 말을 했는데 카메라에 녹음되어 방송을 타기도 한다. 마이크를 빼기 전까지는 주제에 관한 여타 논의는 예의바르게 거절한다.

많은 큐레이터는 '이게 왜 예술인가요?'라는 질문을 받곤 한다. 특히 폭넓고 다양한 청중을 상대할 경우 자주 받는 질문이다. 예술에 문외한인 인터뷰 진행자라면 이와 비슷한 질문을 던질 것이다. 이 질문에 대한 유일하고 완벽한 답은 없다. 단 해당 작품을 긍정적으로 설명하는 동시에 큐레이터로서 세운 기획 및 전시와도 연관된 답을 내놓아야 한다. 5초 만에 예술이 무엇인지 설명해달라고 묻는 것은 말도 안 되는 요구지만, 어쨌든 이런 질문에 답할 때에는 다음 요령을 활용한다.

- 미소 짓기: 전에 이와 비슷한 (또는 대답하기 불가능한) 질문을 많이 들어보았으며, 답할 준비가 되어 있다는 것을 보여준다. (시청자를 내 편으로 끌어들이는 방법이기도 하다.)

- 다리 놓기: 질문에 답할 방법을 찾되 이야기의 방향을 내가 하고 싶은 말과 전하고 싶은 메시지 쪽으로 이끈다.

결과적으로는 지면에 소개된다 해도 맞대면 인터뷰를 하는 것이 가장 바람직하다. 보디랭귀지와 얼굴 표정을 통해서 상대가 내가

168 티네 판 후츠 (퍼스트 테이크 프로덕션 미디어 트레이너), 2012년, 저자에게 제공한 노트 중에서.

갤러리의 홍보팀에서 인터뷰를
기획했다면 인터뷰 진행자는 분명
내 편에 설 것이다. 내게서 정보를
이끌어내고, 흥미롭고 이해하기 쉬운
방식으로 메시지를 전달할 수 있게
뒷받침하고 장려할 테다. 인터뷰가
녹음이나 녹화로 진행된다면 이야기를
다른 방식으로 반복해달라거나 짧고
쉽게 말해달라고 요청할 수도 있다.
이미 했던 말이라도 좀 더 효과적으로
표현할 수 있을 것 같다면 주저하지 말고
다시 하겠다고 말하는 것이 좋다.

티네 판 후츠Tine van Houts
퍼스트 테이크 프로덕션 언론 트레이너[169]

바람직한 행동	바람직하지 못한 행동
• 조급하게 굴지 말고, 답하기 전에 일단 생각한다. • 전문 분야를 벗어나지 않는다. • 질문에 답을 모르거나 답할 수 없다면 인정한다. • 사실관계에 집중하고, 에너지와 열정을 보인다. • 단호하고 공정하게 행동한다. • 모든 것이 녹화 중이라는 사실을 기억한다.	• 추측하거나 거짓말하지 않는다. • 전문용어를 쓰지 않는다. • 기밀 정보를 거론하지 않는다. • 리포터에게 불쾌한 감정을 품거나 화를 내지 않는다. • '노코멘트'라는 표현을 사용하지 않는다. (이 또한 일종의 코멘트다.) • 주변 상황이나 인터뷰 진행자 때문에 스트레스를 받지 않는다.

하는 말에 흥미를 느끼는지 또는 지루해하는지 등 많은 정보를 얻어낼 수 있기 때문이다. 반면 질문의 흐름이 논리적이지 않거나 자연스럽게 전개되지 않을 수도 있다. 인터뷰 진행자가 추후 글로 인터뷰를 재구성하는 과정에서 내용이 바뀔 수도 있다. 중요한 질문이나 문제가 될 수 있는 질문에는 유의한다. 이 같은 질문은 언제든 튀어나올 수 있으며, 특히 인터뷰가 모두 끝났다고 생각하고 마음을 놓을 무렵에 받게 되는 경우가 많다.

부정적으로 표현한 질문에도 답할 때에는 주의해야 한다. 가령 "이 전시에는 극히 현대적인 작품이 들어 있군요. 누구나 전시를 이해하거나 좋아하지는 않을 것 같은데요?"라는 질문에는 "네…"라고 답하기가 쉽다. 질문의 앞부분 내용에는 동의하기 때문이다. 하지만 질문 후반부의 내용에는 동의하고 싶지 않을 것이다. 일단 이렇게 대답을 시작하고 나면 그 뒤에 이어지는 내용은 상대의 귀

169 위의 글.

에 잘 들어가지 않는다. 전시에 대중이 이해할 수 없는 작품이 많다는 진행자의 말을 인정한 셈이기 때문이다.

새로운 관람객 층을 끌어들이고 싶다면 이런 답변은 바람직하지 않다. **미소와 다리 놓기 전략**을 이용해 답하는 편이 낫다. 가령 "전시를 쉽게 이해할 수 있도록 무료 토크와 교육 행사를 많이 준비했습니다."라고 말하자. 그런 다음 기획해둔 멋진 프로젝트와 부대행사를 설명하고, 수요가 많으리라 예상되므로 관람객과 청중에게 최대한 빨리 등록하도록 권하는 것이 좋다. 이렇게 하면 부정적인 요소를 긍정적으로 바꾸는 동시에 공공 프로그램을 홍보할 수 있을 것이다.

텔레비전이나 라디오에서 인터뷰한 경험이 없는데 꼭 해야만 할 경우 최대한 여러 번 상황을 **리허설**해야 한다. 동료에게 질문을 해달라고 부탁하고 대답을 녹음 및 녹화해보는 것이 좋다. 언론 담당자나 홍보팀의 도움을 받을 수 있다면 매우 유용하다. 화면에 비친 자신의 모습이나 녹음된 목소리를 처음 접하면 누구나 충격을 받는다. 피드백을 듣고 연습하는 것이야말로 최고의 학습법이다.

개인 관람 행사

전시 또는 기관의 규모에 따라 직접 개인 관람 행사를 기획해야 할 수도 있고, 함께 업무를 처리할 행사 전담 팀이 따로 있을 수도 있다. 모든 것을 혼자 해야 한다면 지나치게 큰 목표를 세우지 않는 것이 좋다. 큐레이터의 주된 목표는 작품을 안전하게 최선의 상태로 선보이고, 흥미로운 전시를 보여주는 것이라는 사실을 잊지 말

자. 개인 관람은 전시의 성공 여부를 가늠하는 순간이자, 작가와 대여자에게 감사의 말을 전하고 전시 개막을 축하하는 순간이어야 한다. 동시에 큐레이터와 보안팀에게는 경계를 늦추지 말아야 하는 순간이기도 하다.

개인 관람 행사에서는 대부분 주류 또는 탄산음료와 카나페, 과자류, 견과류와 올리브 등의 **다과**를 제공한다. 최고급 행사를 열고 싶다면 행사업체를 고용해 전시 주제 또는 전시 기간에 어울리는 음료 및 카나페를 대접할 수도 있다. 큐레이터가 미래의 협업자, 대여자, 또는 (상업 공간에서 일할 경우) 고객과 대화하며 인맥을 자유로이 쌓을 수 있게끔, 예산이 허락한다면 음료를 내놓고 빈 다과를 채울 웨이터를 고용할 수도 있다. 유명인사 등 중요한 사람이 올 거라 생각된다면 사진가를 부를 것인지도 고민해보자. 사진가가 있다는 사실을 참석자에게 미리 알려야 한다. 전시 개막일 밤에 부대행사를 기획할 경우 이 점은 특히 중요하다.

개인 관람 도중 사고가 나는 경우도 종종 있다. 초대 손님이 주류를 너무 빨리, 많이 마셔서 취한 나머지 넘어질 수 있다. 공간이 너무 덥거나 후덥지근하면 기절하는 경우도 있다. 행사 전반에 걸쳐 상황을 눈여겨보도록 한다.

큐레이터 본인도 너무 많이 마시지 않도록 주의해야 한다. 이날 큐레이터는 남 앞에 서게 되고, 기관을 대표하며, 연설을 해달라는 요청을 받을 가능성이 높다. 말을 어눌하게 하거나 술에 취해서 민망한 이야기를 하고 싶지는 않을 것이다.

전시 공간 내에는 식음료를 반입할 수 없을 가능성이 높다는 것을 기억해야 한다. 일부 대여자가 식음료 반입 불가 조건을 준수해달라고 요구할 수도 있다. 이 경우 전시실 입구에 직원을 배치해서 규정을 지켜야 한다. 입구 근처에 참석자가 전시실에 들어가기 직전 음료를 놓아둘 수 있는 **탁자**를 마련하자. 테이블에 놓인 음료

는 직원이 치우기 때문에 전시를 돌아보고 난 관람객은 새 음료를 마시게 된다. (직원에게 컵을 빨리 치울 것을 요청한다.) 이 또한 행사 예산에 영향을 미치므로 필요한 물품의 분량을 추산할 때에는 이 점을 염두에 둔다.

개인 관람 행사 때 **음악**과 **여흥**을 제공하고 싶을 수도 있다. 이를테면 관람객이 작품을 감상하는 사이 현악 4중주단이 공간 구석에서 부드러운 음악을 연주하는 것이다. 하지만 현실적으로 생각하면 연주자나 공연자를 데려올 경우 기획상 다른 문제가 발생할 수 있다. 연주자는 어디에 자리 잡을 것인가? 악기 케이스는 어디에 둘 것인가? 언제 연주를 시작하고 끝낼 것인가? 몇 곡이나 연주할 것인가? 누군가 연설을 할 경우 어떻게 연주를 멈출 것인가? 전시장이 붐비지 않는다면 음악 소리도 유쾌할 수 있지만, 상당수의 인파가 공간에 모여 동시에 대화를 나눌 경우 목소리가 커져서 음악 소리가 묻히거나, 고함치지 않고는 서로의 목소리가 들리지 않을 수도 있다.

큐레이터가 개막일 밤에 전시와 관련된 **공연 또는 라이브 예술 행사를 계획**하는 경우도 가끔 있다. 이 역시 주의 깊게 고려해야 한다. 행사가 거의 동시에 일어난다면 일부 손님은 공연을 보지 못할 수도 있다. 그러므로 주요 대여자 및 후원자가 특별 행사를 볼 수 있도록 손써야 한다. 어떻게든 주요 인물을 적절한 장소, 적절한 시간에 한데 모아 행사를 관람하도록 해야 하는 것이다. 공연을 관람할 수 있는 손님의 수는 몇 명인가? 행사를 촬영하거나 녹화할 사진가나 비디오 촬영 담당이 있어야 하는가?

기록 자료를 마련할 사진가나 비디오 촬영 담당을 섭외했다고 치자. 행사를 기록하는 것이 실제 전시를 관람하는 손님보다 더 중요한가? 또는 최대한 눈에 띄지 않게 촬영할 것인가? 개인 관람일 밤에 라이브 행사를 열려면 추가적으로 관리해야 할 사안이 훨씬

늘어나기 때문에 이 같은 행사는 점점 사라지는 추세다. 음료를 엎지르거나, 컵이 깨지거나, 시위가 벌어지는 등 통제를 벗어난 예상 외의 사건이 일어날 수 있으므로 대응 시스템을 갖춰두자(338쪽 '보안 문제' 참고). 문제가 발생할 때 제대로 대처할 수 있게 청소 직원에서부터 보안 직원, 경찰과 응급 서비스 등의 연락처를 알아두도록 한다.

이 책 전반에 걸쳐 큐레이터의 **업무상 인맥**의 중요성을 여러 번 강조했다. 향후 전시 기회를 개발하고, 작품 대여를 협상 및 합의하고, 추후 순회전 전시 공간을 계획하는 데 인맥은 매우 중요한 역할을 한다. 전시 기획 초기의 조사 단계에서 상당수의 사람들과 함께 전시에 대해 이야기를 나누었을 것이다. 이들 모두의 연락처를 모아두고, 전시 개막을 알리는 이메일을 보내거나 전화를 걸어 참석할 수 있는지 짧게 물어보자(283쪽 '개인 관람 초청' 참고).

(앞서 언급한) 관련 협회를 통해서도 전시 개막 소식을 알릴 수 있다. 큐레이터 개인의 소셜미디어 및 온라인 네트워크를 비롯해 갤러리 웹사이트와 소셜미디어도 십분 활용하자.

연설하기

연설을 하는 것은 쉽지 않다. 특히 공공 석상에서 이야기하는 데 자신이 없거나 경험이 없다면 더욱 어렵다. 전시 개막 행사에서 연설을 해야 한다면, 청중은 깊은 인상을 심어줘야 하는 중요한 인물로 구성되어 있을 것이다. 어떤 인상을 주는가에 따라 향후 프로젝트의 성사 여부가 갈릴 수도 있다. 청중이 오랫동안 가만히 서서

침묵을 지키는 일이 없도록 주의하자. 흥미롭고 간결하게 말하자. 긴장되겠지만 자신 있는 모습을 보여야 한다. 기침이 나거나, 다른 사람들이 말하거나, 유리잔이 부딪치는 소리가 나거나 심지어 깨지는 등의 사태에 대비해두자. 이 같은 요소 탓에 집중을 잃거나 미리 준비한 원고에서 크게 벗어나지 말자.

기본적으로 연설은 전시를 구현하는 데 노력을 쏟았던 이들에게 감사할 기회로 활용해야 한다. 미리 준비하고 리허설해보는 것이 가장 중요하다. **카드에 내용을 미리 써두고,** 간과할 경우 언짢아할 만한 사람을 빠뜨리지 않았는지 확인해달라고 동료에게 부탁하자. 개인의 이름을 거명한다면 이름을 제대로 발음할 수 있도록 연습해두자. 연설할 때 재빨리 발음을 확인할 수 있게 메모해도 좋다.

마이크를 써야 한다면 담당자에게 당일 아침 일찍 작동법을 알려달라고 부탁하자. 혹은 미리 리허설을 해서 당일 저녁에 말을 더듬지 않고 마이크와 입 사이에 얼마나 거리를 유지해야 하는지 알아두면 더욱 좋다. 아무리 술이 당기더라도 개인 관람 행사 도중 술을 마시는 것은 금물이다. 정신이 또렷해야 할뿐더러 지금은 큐레이터가 비틀거리는 모습을 보일 때가 아니다. 술에 취해 하는 연설은 연사에게나 청중에게나 극도로 민망한 일이다.

말을 시작하기 전에 물을 한 모금 마시고 심호흡을 몇 번 해도 도움이 된다. 누군가가 나를 대신 소개해주는 것이 아니라면, 일단 자기소개로 말문을 열자. 모든 청중이 나를 알지는 못할 수도 있다. **감사해야 하는 사람**은 다음과 같다.

• 관장(거명), 함께 활동한 기관의 선임 팀(거명)

• 전시 기획을 도운 공동 전시 기획팀 혹은 어시스턴트 큐레이터, 기술팀과 보존팀

• 작가와 개인 대여자

- 주요 기관 대여자 혹은 개막 행사에 대표자를 보낸 기관

- 후원자와 자금 조달자

- 제작자 (해당될 경우)

대규모 팀과 함께 일할 경우, 상황을 봐서 팀명만 언급해도 된다 (작품 처리팀과 보존팀, 개발팀 혹은 마케팅팀 등). 열심히 일한 직원이 있더라도 개인의 이름을 거명하는 것은 좋지 않다. 팀의 규모가 작고 빨리 끝낼 수 있다면 개인의 이름을 거명해도 된다. 하지만 감사 인사는 본인에게만 의미가 있다는 점을 명심하자. 나머지 청중은 그 사람이 누구인지, 얼마나 노력했는지 전혀 모르며, 이름을 줄줄이 읊으면 연설의 분위기는 금방 지루해진다.

짧고 간결하게 말하자. 다른 사람들도 연설할 것인지 미리 알아두자. 누가 무슨 말을 할지, 내가 언제 무대에 설지도 정한다. 다음 사람에게 무대를 넘기며 연설을 끝내야 하므로, 연사의 직함과 이름의 발음을 제대로 알아두어야 한다. 여러 명이 연설을 할 경우 모두 짧게 끝내도록 유도한다. 연사가 세 명이고 각자 10여 분간 연설한다면 청중은 30분간 침묵을 지키며 서 있어야 하기 때문이다.

투어 진행

토크와 **투어**는 컨퍼런스나 심포지엄에서 공식적인 학술논문을 발표하는 데서부터 학교 견학에 이르기까지 다양한 형태를 띤다. 컨퍼런스와 학교 견학에 모두 참석하고, 양극단 사이 어딘가에 속하

는 토크나 투어를 해달라는 요청을 받을 수도 있다. 여기서도 마찬가지로 전시와 해당 기관의 규모에 따라 직접 기획할 수도 있고 공공 프로그램 및 교육팀과 함께 참여할 수도 있다.

미술관과 갤러리의 큐레이터와 어시스턴트 큐레이터는 대부분 기획한 전시의 **공공 투어**를 주관해달라는 요청을 받는다. 투어의 길이는 대개 60분을 넘지 않는다. 일반적으로 전시 공간 입구에서 단체 관람객을 만나 함께 전시실을 순회한다. 관람객이 비교적 오랜 시간 걷거나 서 있어야 한다는 뜻이다. 그렇기 때문에 미술관과 갤러리는 오래 서 있지 못하는 관람객이 앉을 수 있도록 휴대용 의자를 제공하기도 한다.

각 그룹을 대상으로 미리 기본 지침을 정하고 투어를 시작하기 전에 공지하는 것이 바람직하다.

- 갤러리 내 사진 촬영 가능 여부

- 휴대폰 및 녹화 장치의 전원

- 투어 중에 질문을 받을 것인가, 아니면 투어가 끝난 뒤에 받을 것인가 (큐레이터가 이야기하는 도중 관람객이 끼어들어도 괜찮은가)

- 비상시 행동 지침

단체 투어를 진행할 때에는 관람객의 연령이나 미술 관련 지식의 편차가 클 것이다. 이는 요일과 시간에 따라서도 달라진다. 평일에는 은퇴한 노년층, 학생, 어린이 동반 부모가 참여할 가능성이 높다. 저녁 및 주말에는 보편적으로 주 5일, 9-6시에 일하는 직장인이 올 것이다. 투어의 구조에 따라 여러 동선을 짜볼 수 있다. 월요일 오전 10시에 토크를 할 경우 소요 시간을 줄이고 어린이가 흥미를 보일 수 있는 작품에 집중하는 것이 좋다. 한편 전시와 작품

의 미술사적 가치, 전시의 개념과 주제를 폭넓게 논하면서 좀 더 격식을 차려 전시를 개괄할 수도 있다.

벨파스트에 있는 북아일랜드국립박물관National Museums Northern Ireland의 해설부장 해나 크라우디Hannah Crowdy는 공공 투어에 대해 다음과 같이 조언했다.[170]

- 관람객이 얼마나 시간을 투자해야 할지 파악할 수 있도록 우선 토크 전체를 개괄하며 시작한다.

- 토크를 전시에 넣지 못했던 정보를 전달할 기회로 활용한다. 사람들은 직접 볼 수 있는 내용은 굳이 말로 듣고 싶어 하지 않는다.

- 토크에 생기를 불어넣기 위해 재미있거나 놀라운 사실을 넣는다.

- 관람객이 직접 놓치기 쉬운 세부 사항을 지적하거나 질문을 던져보도록 장려한다.

- 사람들을 이끌고 이동하되 가능할 때마다 (특히 토크가 30-60분 길이일 경우) 앉도록 장려한다.

- 토크 말미에 함께해준 데 대한 감사인사를 전한다.

토크의 주제를 명료하게 전달하는 데 도움이 되는 작품 대여섯 점을 골라보자. 여러 종류의 관람객이 모여 있는 만큼 **관람객이 어느 정도의 지식을 지니고 있는지 미리 예상**할 수 없다는 점을 명심한다. 하지만 동시에 문외한일 거라 속단하는 것도 금물이다. 토크의 주제를 설명하는 데는 중요하지만 관람객이 모를 가능성이 큰 내용을 언급한다면 (가령 신기하학적 개념주의neo geometric conceptualism 등

170 해나 크라우디(벨파스트, 북아일랜드국립 박물관 해설부장), 2014년 1월 7일, 저자에게 보낸 이메일 중에서.

의 사조를) 몇 줄로 요약해 설명할 방법을 찾아야 한다. 전시가 복잡한 아이디어에 바탕을 두고 있다면 더욱 유의하자.

가령 니체가 누구인지, '영겁회귀' 개념이 무엇인지 지나치게 복잡하거나 헷갈리지 않도록 몇 줄로 설명할 수 있을까? 할 수 있다고 자신한다 해도 역시 주의해야 한다. 지나치게 간결해서도 곤란하다. 개념을 **분명하고 정확하게** 설명해야 한다. 토크에 참여한 사람 가운데 니체 전공자가 있어서 설명의 빈틈을 눈치채거나 이의를 제기할 수 있다. 공공 투어 도중 해당 주제의 전문가를 만나는 일은 흔치 않지만 모르는 일이다. (대개 전문가는 조사 과정 또는 업계 발표 등을 통해 일대일로 만나게 될 확률이 높다.) 상세한 질문을 받게 되어 '이 자리에서 답하기에는 지나치게 복잡하므로 토크가 끝난 뒤 다시 논하고 싶다.'라고 말하는 데 그치더라도, 어쨌든 대답할 준비를 갖춰두어야 한다.

작품이나 전반적인 전시에 관한 의견을 제시하는 등 **관람객이 적극적으로 참여하도록 유도**하는 것도 좋다. 이렇게 하면 투어에 활기를 더하고 큐레이터 혼자서 독백하는 듯한 분위기에서 벗어날 수 있다. 관람객이 흥미를 잃을 성싶다면 무언가를 직접 묘사해보도록 시키거나 질문을 던지자.

한편 요즈음에는 토크 내용을 **수화**로 통역하는 것을 중시하는 추세다. 수화 통역사와 함께 일할 때는 다음 사항을 염두에 두자.

- 큐레이터가 말하는 내용을 통역사가 모를 수도 있다는 점을 기억한다. 통역사는 큐레이터의 말을 옮길 뿐이다. 큐레이터를 대신해 내용을 설명해주리라 기대하지 말아야 한다.

- 큐레이터가 말하는 내용에 해당되는 수화가 없을 수도 있다. 인명이라면 분명 없을 것이다. 이 경우 통역자가 손가락으로 스펠링을 일일이 전달해야 한다. 그러려면 시간이 걸리므로 진행 속도를 늦추자.

- 통역사에게 토크의 길이, 등장인물의 이름, 사용할 주요 단어에 대해 일러두는 것이 좋다. 가능하면 며칠 전에 토크의 개요가 담긴 원고를 전달하는 것이 바람직하다.

- 통역사와 작품의 위치를 고려해서 어디에 서서 말할지 판단한다. 관람객은 통역사와 작품을 모두 볼 수 있어야 한다.

- 관람객의 질문과 큐레이터의 대답을 모두 통역해야 하는 질의응답 시간은 통역사에게는 매우 피곤할 수 있다. 토론에 두 명 이상의 사람이 참여할 경우 통역사가 흐름을 따라가기가 거의 불가능하다. 그러므로 토론의 흐름을 통제해야 한다. (한 번에 한 사람씩 이야기하고, 질문을 간결하게 해달라고 요청하자.) 상대에게 수화를 봐야 하는 관람객 앞에서 이야기하고 있다는 사실을 고려해달라고 말하자.

일부 미술관은 시각장애인 관람객을 위해서 특정 물건을 만질 수 있는 **'촉각 투어'**를 하기도 한다. (장갑 착용 여부는 관련 보존 지침에 따라 달라진다.) 시각장애인이 실제 작품을 만지지 않고도 작품을 파악할 수 있도록 회화의 외곽선 또는 형태의 모양대로 양각하거나 부조를 새긴 특별 해설 자료를 제작하는 경우도 있다. 촉각 투어는 대개 공공 개관 시간 외에 열리는 경우가 많다. 시간이 더 오래 걸리고 더 많은 직원이 필요할뿐더러 일반 관람객이 자칫 (특별 투어에 참여한 사람만이 엄격한 지침하에 작품을 만지는 것이 아니라) 누구나 작품을 만져도 된다고 착각할 수 있기 때문이다.

대개 다른 종류의 투어는 (예컨대 어린이 동반 관람객을 위한 **가족 투어** 등) 교육 및 해설 전문가가 진행한다. 그러나 큐레이터도 다양한 공공 행사를 이끌어달라는 요청을 받을 수 있다. 이 같은 행사에 대비할 때에는 폭넓은 관람객을 대상으로 준비해야 한다. 토크의 주제에 대해 거의 모르거나 전혀 모르는 사람 앞에서도 이야기할 수 있도록 준비한다. 해나 크라우디는 큐레이터가 참여할 경우 관람객 사이에 인기가 있다며 다음과 같이 말했다.

일곱 살배기와 환갑의 어르신을 상대로
동시에 토크의 내용을 전하는 게
불가능할 듯싶다면, 토크의 수준이
어느 정도인지 알려주기 위해 모든
관련 홍보 자료에 '12세 이상 적합' 또는
'가족 관람객을 위한 토크' 등의
안내문을 넣어 추천 관람 연령을
제시하는 것도 좋다.

해나 크라우디Hannah Crowdy
벨파스트 북아일랜드국립박물관National Museums Northern Ireland
해설부장171

전시를 기획한 큐레이터가 이끄는 행사가 대개 가장 많은 인기를 끕니다. 관람객은 전문가와 함께할 수 있는 자리를 좋아하고, 담당 큐레이터보다 더 전시에 깊은 열정을 지닌 사람은 없을 테니까요. 우리 기관 내에서 큐레이터가 이끄는 행사로는 흔히들 하는 강연, 갤러리 투어에서부터 중요한 부분에 대한 가이드 투어, 토론회, 대화형 토론과 워크숍 등이 있습니다. 일반 대중은 또한 '닫힌 문 뒤에서' 하는 큐레이터의 수수께끼 같은 작업에 호기심을 품고 있죠. 그래서 '무대 뒷모습' 또는 '큐레이터의 일상 업무' 등의 행사에 대한 수요가 증가하는 추세입니다.[172]

공공 토크에서는 **자신감이 가장 중요**하다. 여러 사람을 통솔하고, 필요할 경우 정숙을 지키도록 하며, 갤러리의 규정 및 큐레이터가 정한 규정을 준수하는 동시에 적절한 질문을 하도록 장려하고, 큐레이터가 제시하는 전시와 관련한 흥미로운 주장에 귀 기울이도록 해야 한다. 해당 기관에서 처음 일할 경우 기관에서 진행하는 행사에 최대한 많이 참석해서 관람객의 성향을 파악하고 어떤 종류의 토크가 좋은 반응을 얻는지 알아보자. 아무런 사전 정보 없이 시작해야 한다면 다른 기관에서 진행했던 흥미롭고 의미 있는 토크와 행사에 참여하고 진행자가 토크를 어떻게 이끌어나가는지 관찰해보자. 자신이 없을 경우 가장 쉬운 방법은 더 경험 많은 동료와 함께 진행하는 것이다. 그렇게 하면 각자가 가장 자신 있는 분야를 도맡아 진행하고, 사람들을 관리하는 등의 일은 나눠서 할 수 있다.

171 해나 크라우디(벨파스트, 북아일랜드국립 박물관 해설부장), 2014년 1월 7일, 저자에게 보낸 이메일 중에서.

172 위의 글.

12 전시 기간 및 종료 이후

전시 기록

전시 기간의 정기 업무

질의응답 및 인맥 쌓기

전시 해체와 작품 반환

결과 분석과 실수가 주는 교훈

전시 기록

전시를 준비하는 단계에서 모아둔 기록과 조사 자료는 매우 중요하다. 기관에서 일하든 독립적으로 일하든 **초기 단계부터 개인적으로 아카이브를 만들어야 한다.** 국립 기관에서 근무한다면 전시에 관련된 기록이나 파일은 공적 기록이 될 수 있다. (영국의 경우 1,000년이 넘는 기간 동안 국가 기록을 소장하고 있는 영국 정부의 내셔널 아카이브National Archives에 보관한다.) 기록을 보존하고 제출할 때에는 폐기할 자료와 소유주 및 공급자에게 반환해야 하는 자료를 구분하는 엄격한 지침을 준수해야 한다.[173] 개인적인 용도로 보관하는 기록과 정보에 관한 규정도 있다. 그러므로 개인 대여자의 연락처와 작품 감정가 등의 정보로 가득한 USB를 들고 집에 갈 수 있을 거라 속단하기 전에 미리 규정을 확인해두자.

독자적으로 일할 경우 전시와 관련된 여러 정보를 필히 기록해야 한다. 기록은 다른 전시를 위한 향후 계획 및 추후 작업의 기반이 된다. 단, 이름이나 주소 등의 개인정보를 보관할 경우 정보보호법 및 그와 관련된 주의 의무를 실천해야 한다는 점을 명심하자. 아카이브에는 다음 정보를 넣을 수 있다.

- 전시 기획서 (초기 아이디어, 작품목록, 대여자의 연락처, 전시 공간 등)

- 주요 조사 자료, 복사본, 희귀본 및 사진 (사진 출처, 저작권자 및 연락처)

- 보험 및 배상 용도로 책정한 대여 작품의 감정가

- 예산 개요 (가벽 설치 비용, 도색 비용, 영사기 대여 비용 등의 정보는 다른 전시를 기획할 때 매우 유용하다.)

- 최종 전시 평면도와 작품 레이아웃

- 전시 사진

- 전시 관련 비평 및 언론 보도

- 관람객 통계 및 설문조사를 통해 수집한 직접적인 피드백

숙련된 사진가를 고용해 전시 전체를 기록하고, 가능하면 전시가 어떤 모습이었으며 어떤 느낌을 주었는지 알 수 있도록 전시의 동선을 따라 영상을 촬영하는 것이 바람직하다. 가능하다면 전시를 모두 설치하고 개인 관람을 시작하기 전이나 직후에 촬영하는 것이 최선이다. 한편 공간에 관람객이 입장한 뒤의 모습을 보여줄 수 있도록 관람객이 공간에 들어찬 모습을 함께 촬영해도 좋다.

그와 함께 마케팅 자료, 보도자료, 안내책자, 소책자, 도록 등 찍어낸 인쇄물의 사본도 보관한다. 토크나 투어 등 부대행사도 기록할 수 있다. 특히 큐레이터가 행사를 주도했거나 참여했다면 꼭 포함하자. 교육팀이 (학교 견학, 청소년 등) 어떤 수준의 관람객에게 어떤 내용을 교육했는지도 기록으로 남기는 것이 좋다.

전시 기간 및 종료 이후

전시 기록

173 전시를 준비할 때에는 영상이나 사진 등의 사본을 요청하는 경우가 많다. 조사 및 전시 종료 시 파기 또는 반납하도록 명시된 협약서와 함께 출력물 상태로 제공한다. 이를테면 사진의 경우 특정 출판물에 관한 사용 허가와 함께 제공한다. 요즈음에는 조사용 자료를 디지털로 제공하는 추세지만 역시 사본을 보관할 권리는 없다. 읽기 전용 사본 및 여타 조사 자료를 개인적으로 보관하고 싶다면 자료를 받을 당시 대여자에게 밝힌다.

전시 기간의 정기 업무

큐레이터의 업무는 전시를 일반에 공개하는 순간 끝나는 것이 아니다. 특히 소규모 갤러리나 상업 공간에서 근무하거나 자체 전시를 연다면 매일 큐레이터가 직접 갤러리를 열고 전원이 필요한 작품을 켜고 바닥을 청소하고 종일 갤러리에 앉아 지킴이 역할을 해야 할 수도 있다.

전시 기획 단계에서부터 개인 관람 행사를 열기까지 오랫동안 힘들게 일한 만큼 행사 다음 날 아침 한 시간 정도 늦잠을 자거나, 개막 첫날이니 아무도 오지 않을 거라 생각하고 전시 공간을 열지 않을 수도 있다. 대중에게는 짜증스러운 상황이 아닐 수 없다. 특히 개인 관람에 오지 못했지만 초기에 전시를 보고 싶어 들른 여타 큐레이터, 예술평론가, 기자라면 더욱 짜증스러울 것이다. 개인 관람일 다음 날 오전 10시부터 전시를 개방한다고 공고했다면 담당자는 9시에 도착해서 일반에 공개할 수 있도록 준비를 마쳐야 한다. 아마도 전날 밤의 개인 관람이나 파티 때문에 공간이 지저분한 상태일 것이다. 공고된 시간 내내 자리를 지킬 수 없고 다른 사람에게 맡길 수도 없다면 관람 시간을 줄이고 그 사실을 공고한 뒤 엄격하게 지키자. 공간을 연다고 공고하고서 열지 않는 것보다는 그 편이 낫다.

혼자 일하든 기관에서 일하든 **큐레이터가 전시 개막 이후 해야 하는 주요 업무**는 다음과 같다.

- 토크, 투어, 공공 행사, 후원자 및 주요 고객 행사에 참여한다.

- 언론 인터뷰를 하고 여타 큐레이터 및 작가와 인맥을 형성한다.

- 매일, 매주 전시 공간을 돌아보며 확인한다.

전시 공간을 매일 순회하며 일련의 사안을 확인한다. 모든 것이 정상적으로 작동하고 있는가? 미술관 도우미, 안내팀, 기술팀 및 보존 전문가가 있다면 이들 또한 전시를 정기적으로 모니터링할 것이다. 과학적인 전시 환경 조절에서부터 신발 밑창에 진흙을 묻혀 들어온 관람객 탓에 생긴 진흙 발자국을 닦아내는 데 이르기까지 모든 요소를 살펴보자. (작품 대여에 해당 조건이 명시되어 있을 수도 있다.) 이런 문제는 큐레이터에게 보고하거나 누군가가 직접 해결해야 한다. 관련 팀을 신뢰하고 업무를 맡기되 하루에 한 번, 또는 최소한 일주일에 몇 번은 전시 공간을 직접 순회하며 확인하는 것이 바람직하다. 큐레이터야말로 전시가 어떤 모습이어야 하는지 가장 잘 알고 있다. 누군가가 추가로 설치한 안내판이 작품을 가릴 수도 있다. (물론 필요해서 세웠을 테고, 어쩌면 임시로 세워두었다가 잊어버렸을 수도 있다) 그런 점이야말로 남들은 생각 없이 지나쳐도 큐레이터만은 포착해낼 수 있는 사소한 문제다. 영상 작품이 제대로 반복 재생되지 않거나 음량이 작아졌을 수도 있다. 관람객이 라벨을 훼손했거나 좌대를 걷어차는 바람에 남은 자국이 작품 감상에 방해가 되어 흰 페인트로 보수해야 하는 경우도 생긴다. 좌대 덮개에 먼지가 쌓여 있지는 않은지도 확인한다. 진열장 및 창틀 따위의 먼지를 털지 않을 경우 3개월 정도 시간이 지나면 전시 공간이 매우 지저분해 보일 것이다. 갖가지 자질구레한 요소가 쌓이면 전시가 누추해 보이고, 큐레이터가 관객이 작품을 감상하고 이해할 수 있는 환경을 조성하기 위해 노력하지 않는 느낌을 준다. 전시 공간 모니터링은 필수적이다.

질의응답 및 인맥 쌓기

전시가 진행되는 도중에 큐레이터는 다음 전시나 현재 진행 중인 전시의 순회전을 계획할 가능성이 높다. 이와 함께 도우미가 걸러 낸 언론의 질문, 인터뷰 요청, 동료 및 학계의 요청, 공공 분야의 요청 등 전시 자체에 관련된 질의에도 대응해야 한다. 작품, 보존, 토크, 투어, VIP 방문객, 후원 행사 등에 관련된 실질적인 문제도 처리해야 한다.

이런 상황에 미리 대비해두자. 전시 기획이라는 '고된 업무'가 끝나고 전시를 구현해서 일반에 공개한 뒤에는 업무가 쉬워지리라 넘겨짚기 쉽다. 그러나 업무의 일면은 쉬워질지언정 다른 측면은 더욱 바빠질 것이다. 이 시기에 인맥을 계속 쌓아나가야 한다는 것을 잊지 말자. 추후 다른 기관과 일할 생각이라면 해당 기관의 관장이나 큐레이터가 전시를 관람하도록 손을 써두자. 직접 전시를 보여주고 지갑이 허락한다면 점심식사를 함께 하자! 평론가와 기자도 마찬가지다. (자신에게 그 같은 권한이 있는지, 언론 및 홍보팀의 업무를 늘리는 건 아닌지 확인해야 한다) 함께 일하고 있는 작가에게 친구와 동료를 데려와서 관람하도록 권하고, 따로 만날 수 없다면 전시 공간에서라도 만나보자.

전시 해체와 작품 반환

전시 마지막 날, 전시에 관한 모든 기록을 남겨두었는지 확인한다. 충분한 양의 기록사진을 찍었는가? 공간을 순회하며 영상을 촬영했는가? 필요한 자료를 모두 남겼다면 전시를 해체하라고 승인을 내려도 좋다.

전시 기간이 끝나면 큐레이터는 기술팀, 레지스트라, 복원 전문가와 함께 해체 과정을 감독해야 한다. 전시를 통째로 다른 전시 공간으로 보내 순회전을 열 경우, 작품 전용 승강기 또는 갤러리 입구에 가장 가까이 위치한 작품부터 해체하는 것이 좋다. 이렇게 해두면 다음 전시 공간에서도 전시장 안쪽부터 작품을 설치할 수 있다. 그러면 작품을 훼손할 수도 있는 장비나 설치 도구가 여기저기 놓여 있는 공간 사이로 작품을 옮기지 않아도 된다.

그러나 전시 규모가 클 경우 레지스트라는 운송, 공간, 가능한 일정을 최대한 효율적으로 활용할 수 있도록 배송 일정을 짤 것이다. 일부 작품은 공간과 자재를 최대한 효율적으로 활용할 수 있게 갤러리의 각기 다른 공간에서 해체한 뒤 크레이트에 포장해야 할 수도 있다. 심지어 작은 작품 몇 개를 모아 한 크레이트에 넣는 **'복합 크레이트'**를 사용하기도 한다. 전시 설치 단계와 마찬가지로 출입구 근처 또는 전시실 바깥에 **작품의 상태를 확인하고 포장할 전용 공간**을 마련해두는 것이 좋다.

전시가 완전히 끝나서 작품을 대여자나 제3자에게 반환해야 할 경우 레지스트라는 해체 순서가 명시된 작품목록을 작성한다. 작품을 해체하고 포장하는 과정을 참관할 배송인에 관한 사항도 함께 명시해둔다.

설치할 때와 마찬가지로 특수 부품이나 장비를 관련 작품과 함께 반환할 수 있도록 묶는다. 또한 라벨과 해설을 제거하고 벽의

구멍을 메우고 사포질을 한 뒤, 필요하면 벽면을 원래 색으로 돌려놓아야 한다. 가벽을 없애는 등 공간의 일부를 **철거**해야 할 경우 작품이 훼손되지 않도록 모든 작품을 전시 공간에서 철수시킨 뒤에 공사를 시작한다.

작품을 반환하고 대여자가 작품이 안전히 도착했다는 사실을 확인해줬다면, 큐레이터는 (또는 기관의 관장은) 각 대여자에게 공식적인 **감사장**을 작성해서 보내야 한다. 언론 자료 스크랩(대여자가 이를 대여 조건으로 걸기도 한다), 전시 기록, 도록, 여타 주요 출판물, 심지어 방문객 통계 분석을 동봉해도 좋다.

팀원에게도 잊지 말고 감사의 말을 전하자. 개막일 행사에서 이미 감사의 말을 했겠지만, 팀원은 전시를 해체하는 과정에서도 순서만 반대일 뿐 동일한 업무를 했을 것이다. 그러므로 팀원이 쏟아부은 시간과 노력에 감사의 마음을 전하고, 전시가 어떤 성과를 올렸는지 알려주자.

결과 분석과 실수가 주는 교훈

무엇을 목표로 하는지 미리 파악하고, 전시 기간의 데이터를 분석하고 기록할 장치를 마련해두어야 한다(267쪽 '전시 과정 기록' 참고). 전시가 성공했는지 분석하고 평가하는 방식은 큐레이터와 기관이 초기에 어떤 목표를 정했는가에 좌우된다. 판매 목적의 전시일 경우 작가가 만족하고 경비를 충당하고 갤러리가 수익을 올리기에 충분한 판매고를 올렸는가? 영리를 목적으로 하지 않았다면, 충분한 수의 관람객이 방문했는가? (솔직히 말하자면 비영리 기관

도 상업적인 마인드를 지녀야 한다.) 예상 관람객 수를 달성했는가, 또는 초과 달성했는가? 관람객의 유형이 다양했는가? 새로운 관람객을 끌어들였는가? 관람객 입장에서는 너무 어려운 전시였지만 평단에서는 호평을 받았을 수도 있다. 그렇다면 적절한 평가를 받았는가? 호평이 성공의 기준이 되는가?

전시 전체와 대응 방식을 재검토해보자. 제대로 진행된 일과 그렇지 못한 일들을 되돌아보고 분석하는 것이다. 공사할 때 예산을 초과했는가? 그렇다면 이유는 무엇인가? 설치가 생각보다 오래 걸렸는가? 이유는? 다음에는 전시 및 대처 방식을 어떻게 개선할 수 있을 것인가?

관람객이나 동료가 조사 과정에서 간과했던 흥미롭고 귀중한 작품이나 자원에 관해 언급했는가? 다음에 전시를 기획할 때에는 그 점을 고려해야 하는가? 이런 사안을 검토할 때면 마음이 쓰릴 수도 있다. 그러나 미래를 위해 전문가다운 기술을 배우고 개선하려면 이 같은 검토는 필수적이다.

큐레이팅의 미래

큐레이팅의 미래

앞으로 큐레이터는 미술사 지식과 전통적인 재료를 활용한 작품을 다루는 실질적인 측면에 대한 이해를 갖추는 것은 물론, 최신 기술에 관해서도 훨씬 더 많은 지식을 쌓아나가야 한다.

큐레이터는 뉴미디어, 소셜미디어, 온라인 플랫폼, 영상과 비디오, 방송 매체 등 **최신 기술을 받아들이고 새로운 동향, 기술, 트렌드를 알고 있어야 한다.** 지금까지 그랬듯 앞으로도 작가는 발전하는 기술이 제공하는 모든 요소를 이용해 실험하고 또 활용할 것이다. 큐레이터 또한 이에 발맞춰 나가야 한다.

확장 일로를 걷고 있는 큐레이팅이라는 분야에서 가장 가슴 뛰는 측면은 큐레이터 하나하나가 새 지평을 열고, 색다른 것을 시도하고, 주제, 이론, 작품, 작가에 관해 독특한 비전을 제시할 수 있는 기회를 쥘 수 있다는 점이다. 그와 동시에 스릴 있고 혁신적인 요소를 내놓아야 한다는 끊임없는 압박은 체력적으로나 지적으로 무거운 과제가 될 수 있다.

미술관과 갤러리는 전 세계에서 계속 개관(또는 폐관)하고 있다. 갤러리의 벽 밖에서는 공적 공간과 상상 가능한 모든 공간에서 큐레이팅이 일어나고 있다. 매장, 창고, 사무실, 정원, 아파트, 침실, 영화관, 무용 공간, 영화촬영장, 극장, 작은 갤러리에서부터 쇼핑몰에 있는 갤러리, 거대한 미술관에 이르기까지 일일이 들자면 끝이 없으며, 작은 종이봉투만 한 공간밖에 차지하지 않지만 세계 곳곳을 오가며 글로벌한 범위를 자랑하는 우편 프로젝트가 진행되기도 한다. 미술관 및 박물관 분야가 발전하고 있을 뿐 아니라 **큐레이**

174 빅토리아 월쉬(런던, 왕립예술대학교 현대 미술 큐레이팅 과정 학과장), 2014년 1월 16일, 저자와의 대화 중에서.

작가, 큐레이터, 큐레이터 지망생을
둘러싼 지형도는 국제적으로 변화하고
있다. 전 세계적으로 문화교류에 관한
관심이 무르익고 있으며 엄청난
가능성이 존재한다. 이 모두가 빠르고
복잡하고 풍요로운 학습 환경을 조성하는
데 일조하고 있다. 기관은 큐레이터에게
이론뿐 아니라 실전도 가르치기 위해
변화해나가야 한다. 개인적으로
이를 '실전에서의 이론'이라 부른다.

빅토리아 월쉬Victoria Walsh
런던 왕립예술대학교 현대미술 큐레이팅 과정 학과장[74]

디지털 목록 작성 프로그램에서 '큐레이터'라는 단어를 사용할 때와는 달리, 미술관에서는 '큐레이터'라면 당연히 특정 교육, 전공, 전문지식을 갖췄으리라 여긴다.

수전 케언스Susan Cairns
뮤지엄기크Museumgeek 블로거 겸 영국 뉴캐슬아트갤러리Newcasle Art Gallery 웹사이트 운영자175

터가 예상 밖의 공간에서 새로운 기회를 만들어내고 있기 때문에 큐레이팅의 범위는 나날이 확장되고 있다.

상상력이 (또는 예산이) 허락한다면 어디에서든 큐레이팅을 할 수 있다. 이제 실제 전시 공간이 없다 해도 전혀 문제 되지 않는다. 가상 공간을 만들어 온라인에서 큐레이팅을 해나갈 수도 있다.

(실제 미술관을 디지털화한) 가상 또는 온라인 갤러리를 조성하는 것은 이제 조금 낡은 생각이다. 요즈음 큐레이터는 더 개념적이며, 복잡하고, 인터랙티브하고, 크라우드 소싱과 분석에 기반을 둔 온라인 프로젝트를 전달할 방법을 찾고 있기 때문이다. 큐레이터가 점차 디지털 플랫폼을 활용하고 '큐레이팅'이라는 개념이 미술관의 벽을 벗어남으로써 큐레이터라는 직업의 고유성이 상당히 소실되었다. 큐레이터라 자부하며 직함이 주는 뉘앙스를 즐기는 사람이 많지만 콘텐츠를 선별해 한데 모은다는 측면에서 그들이 하는 행위는 미술관 큐레이터의 역할과는 거리가 멀다. 요즘은 누구나 온라인에서 보내는 삶의 콘텐츠를 '큐레이팅'한다. 페이스북, 플리커, 핀터레스트 등의 최신 소셜미디어 플랫폼에 올릴 사진을 고르고, 사진에 관해 뭐라고 쓸지 결정하고, 업로드하는 내용을 서로 연결 짓고 병치해서 의미를 만들어내는 것이다. 그러나 콘텐츠를 선별하고 맥락 아래 위치시키는 것은 큐레이터의 역할 가운데 일부일 뿐이다. 21세기의 미술관 큐레이터라면 사교적 수완을 갖춰야 하고, 멘토이자 중재자로 활약하며 작가에게 동기를 부여해야 한다. 큐레이터는 작가와 대중의 니즈에서 균형을 맞추며 실험의 틀을 짜는 한편 실질적이어야 한다. 융통성 있고 탐구심을 유지하면서도 폭넓고 실용적인 능력을 갖춰야 하는 것이다. 큐레이팅

175 수전 케언스를 인용한 내용 중. 에마 워터먼Emma Waterman, 「큐레이팅의 미래Curating the Future」, 《아츠허브ArtsHub》, 2013년 7월 8일. http://www.artshub.com.au/news-article/features/all-arts/curating-the-future-195766.

의 범위는 단순히 콘텐츠를 고르는 데 한정되지 않는다. 큐레이터는 **창의적 소통**에 (즉 예술에 관한 작가와 대중과의 대화에) 참여하고 세계적인 네트워크에 맞닿아 있어야 한다.

일부에서는 이런 유의 '비정형적 큐레이터'가 전문적인 큐레이팅에 잠재적 위협이 된다고 주장한다. 하지만 대부분은 그렇게 생각하지 않는다. 특정 주제의 전문가를 향한 수요는 언제까지나 존재할 것이기 때문이다. 뉴캐슬아트갤러리Newcastle Art Gallery의 웹사이트 관리자로서 블로그 뮤지엄기크Museumgeek에 글을 쓰고 있는 수전 케언스Susan Cairns의 생각은 다음과 같다.

> 호주 미술이나 특정 시대를 전공한 전문 큐레이터가 있듯, 디지털 시대의 큐레이터는 온라인 예술 세계에 대한 전문지식을 갖추고 있을 것이다. 창의적인 소통이 어디에서 일어나는지 알며, 소통에 연계되어 맥락화하는 것이다. 미술사에 대한 깊은 지식을 갖추고 있거나 예술을 통해 재미있게 이야기하는 방법을 알고 있는 전문 큐레이터는 앞으로도 필요하다. 감식안이 있는 사람도 필요하다. 동시에 미술관의 자원과 외부의 폭넓은 담론 및 정보를 연결시키는 것이 장기인 큐레이터 또한 필요하다.[176]

컴퓨터가 사람 대신 '큐레이팅'을 해줄 수 있을까? 컴퓨터 소프트웨어는 온라인을 통해 사람들이 보고 싶어 하는 것, 예전에 본 것, 통계상 유사한 것의 데이터를 수집해서 '마티스를 봤다면 피카소도 보고 싶어 할지 모른다.' 식의 기획을 내놓을 수는 있을 것이다. 그러나 사람들은 이미 마케팅 또는 홍보 전략이 의사 결정에 영향을 미치고 방향을 이끌어간다는 사실을 점차 인식하고 있다. 게다가 선덜랜드대학교University of Sunderland 뉴미디어아트 학과 교수 겸 CRUMBCuratorial Resource for Upstart Media Bliss의 공동 편집자인 베릴 그레이엄Beryl Graham이 말하듯, 소프트웨어를 통해 새로운 것을 발견할 수는 없다.[177]

컴퓨터는 기존의 생각에 의문을 제기하는 예술을 만들어낼 수 없다. 컴퓨터가 할 수 있는 일은 과거에 존재했던 예술, 이미 사람들이 좋아하는 예술을 조금 더 내놓는 것뿐이다.[178]

그레이엄이 '공동 큐레이팅'이라 부르는 협업과 파트너십에 도움을 준다는 면에서 디지털화는 변화를 야기하는 힘이다. 다양한 사람들이 내놓은 전문가적 지식을 이용해 예술 형태의 벽을 넘나드는 것이다. 우리는 매체를 초월한 세계를 살아간다. 큐레이터는 현재 시사에 관련된 이슈, 미래의 트렌드와 테크놀로지에 대해 최대한 폭넓은 지식을 갖추는 동시에 과거에 대한 의식이 있어야 한다. 디지털 시대에 뒤떨어지지 않으려면 온라인과 오프라인을 통해 미술관 내의 업무를 기관 안팎에 존재하는 좀 더 폭넓은 담론과 연결해야 한다. 런던 왕립예술대학교 현대미술 큐레이팅 과정 학과장인 빅토리아 월쉬Victoria Walsh는 다음과 같이 말했다.

디지털의 중요성을 알려 하지 않는 아날로그식 큐레이터는 곧 멸종할 것이다. 미래의 큐레이터는 관람객의 니즈와 바람을 이해해야 한다. 그렇지 않으면 미술관 자체가 침체될 것이다.[179]

앞서 미술관 건물 자체가 점점 더 투명해지고 있다고 말한 바 있다 (202쪽 '공간과 구조' 참고). 미술관이라는 존재 자체도 점차 투명성을 띨 것이다. 작품과 작품이 자아내는 아이디어와 담론을 미술

176 위의 글.

177 크럼CRUMB은 뉴미디어아트 큐레이팅에 관한 온라인 정보 사이트로, 뉴미디어 분야의 큐레이팅에 관한 정보를 수집 및 배포한다.

178 베릴 그레이엄을 인용한 내용 중에서. 에마 워터먼, 위의 글.

179 빅토리아 월쉬(런던, 왕립예술대학교 현대미술 큐레이팅 과정 학과장), 2014년 1월 16일, 저자와의 대화 중에서.

현대인은 이미지 포화 상태의 세상을
살아간다. 그렇기 때문에 큐레이터에게는
작가와 큐레이터가 제약에 구애받지 않고
좀 더 민주적인 방식으로 협동할 수 있는
공간과 기회를 만들어나가는 것이
더욱 중요해졌다.

빅토리아 월쉬
런던 왕립예술대학교 현대미술 큐레이팅 과정 학과장[180]

기존의 큐레이팅은 큐레이터가
자신의 정체성과 스타일을 작가에게
각인시키는 소유적 뉘앙스를 띠었다.
앞으로 역동적이고 성공적인 큐레이터는
하이브리드적이고 융통성을 발휘하며
협업에 개방적인 태도를 취하게
될 것이다.

베릴 그레이엄Beryl Graham
영국 선덜랜드대학교University of Sunderland 뉴미디어아트 학과 교수 겸
크럼CRUMB 공동 편집자[181]

관의 벽 안팎에서 보게 될 것이다. 점점 더 일상에서 예술을, 미술관에서 일상의 삶을 볼 수 있게 될 것이다.

큐레이팅이라는 사다리의 첫 단을 오를 방법을 찾고 있다면 말 그대로 틀을 벗어나 '다르게 생각'해야 한다. 서펜타인갤러리에서 전시 및 프로그램 공동 디렉터 겸 국제전 디렉터를 맡고 있는 스타 큐레이터 한스 울리히 오브리스트는 고작 일곱 명의 작가와 함께 자신의 집 부엌에서 첫 전시를 열었다. 관람객은 서른 명에 불과했다. 오브리스트는 시인 겸 철학자 에두아르 글리상Édouard Glissant의 작품과 글로벌한 담론의 기회를 제공하는 동시에 다양성과 복잡성을 지닌 개념인 '세계성mondialité'에 바탕을 두고 다음과 같이 말했다.

오늘날 세계화가 야기한 균질화 현상은 미술관까지 침투해서 몇몇 차별점을 없애버리려 들고 있습니다. 오늘날 다양한 미술관의 모델이 서로 공존할 방법을 생각해봐야 합니다. (…) 실험정신이 부족한 경우가 눈에 띕니다. 언제나 실패를 지나치게 두려워하기 때문입니다.[182]

상업성을 고려하라는 압박과 공공 재정이 지속적으로 겪고 있는 어려운 사정을 고려할 때 앞으로의 전시는 모두 엇비슷해질지도 모른다. 하지만 큐레이터는 전에 성공했던 전시를 재활용하거나 통계상 인기를 끌 듯싶은 요소를 담은 전시를 열고 싶다는 욕구를 억눌러야 한다. 과거, 현재, 미래를 통틀어 큐레이터의 역할은 언제나 의문을 제기하고 가슴 뛰며 예상을 벗어나는 예술과의 조우를 창조하는 것이다.

180 빅토리아 월쉬(런던, 왕립예술대학교 현대미술 큐레이팅 과정 학과장), 2014년 1월 16일, 저자와의 대화 중에서.

181 베릴 그레이엄을 인용한 내용 중에서. 에마 워터먼, 위의 글.

182 한스 울리히 오브리스트와 나브 하크Nav Haq의 인터뷰 중에서. 「나는 피슐리/바이스의 스튜디오에서 태어났다I was born in the Studio of Fischli/Weiss」, 『큐레이팅에 대해 알고 싶었지만 차마 묻지 못했던 모든 것』, 스테른베르크 프레스, 2011년, 109쪽.

이 책을 쓰도록 조언해준 에로스 첸Eros Chen에게 특별히 감사의 말을 전한다. 모든 작가, 벗, 큐레이터, 레지스트라, 내 부탁에 망설이지 않고 시간과 지식을 할애해준 전 세계 미술관의 여러 동료에게 감사한다. 이 책이 초안에서 현실이 되기까지 인내심을 갖고 함께 작업해준 템스&허드슨Thames & Hudson, 재키 클라인Jacky Klein, 실리아 화이트Celia White, 탬신 페럿Tamsin Perrett, 리사 이프시츠Lisa Ifsits에게 감사한다. 끝으로 지속적으로 지원하고 집중할 수 있는 공간과 시간을 마련해준 강춘린Kang Chun Lin에게 고마움을 전하고 싶다.

찾아보기

기타

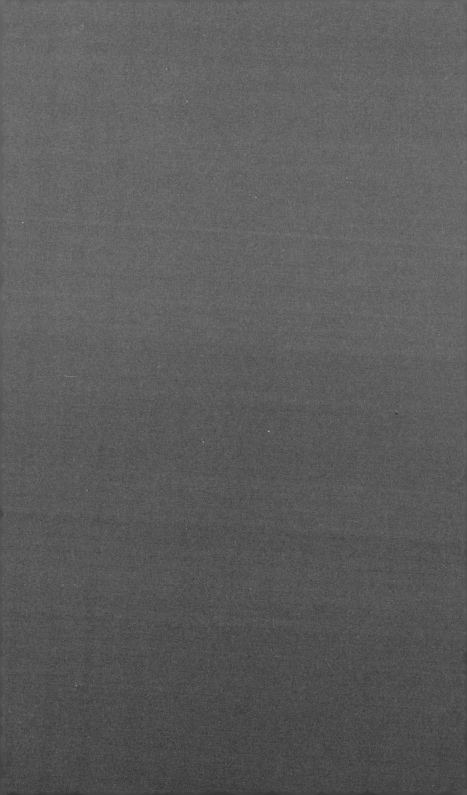